THE DESIGN THINKING PLAYBOOK

Mindful Digital Transformation of Teams, Products, Services, Businesses and Ecosystems

设计思维手册

斯坦福创新方法论

迈克尔·勒威克（Michael Lewrick）
[德] 帕特里克·林克（Patrick Link）　　／著
拉里·利弗（Larry Leifer）

纳迪亚·兰格萨德（Nadia Langensand）／绘

高馨颖／译

机械工业出版社
China Machine Press

图书在版编目（CIP）数据

设计思维手册：斯坦福创新方法论 /（德）迈克尔·勒威克（Michael Lewrick），（德）帕特里克·林克（Patrick Link），（德）拉里·利弗（Larry Leifer）著；（德）纳迪亚·兰格萨德（Nadia Langensand）绘；高馨颖译. —北京：机械工业出版社，2019.11（2025.1 重印）

书名原文：The Design Thinking Playbook: Mindful Digital Transformation of Teams, Products, Services, Businesses and Ecosystems

ISBN 978-7-111-64039-4

I. 设… II. ①迈… ②帕… ③拉… ④纳… ⑤高… III. 设计–手册 IV. J06-62

中国版本图书馆CIP数据核字（2019）第227783号

北京市版权局著作权合同登记　图字：01-2019-2826号。

Michael Lewrick, Patrick Link, Larry Leifer, Nadia Langensand. The Design Thinking Playbook: Mindful Digital Transformation of Teams, Products, Services, Businesses and Ecosystems.

ISBN 978-1-119-46747-2

Copyright © 2018 by Verlag Franz Vahlen GmbH

This translation published under license. Authorized translation from the English language edition, Published by John Wiley & Sons. Simplified Chinese translation copyright © 2020 by China Machine Press.

No part of this book may be reproduced or transmitted in any form or by any means, electronic or mechanical, including photocopying, recording or any information storage and retrieval system, without permission, in writing, from the publisher. Copies of this book sold without a Wiley sticker on the cover are unauthorized and illegal.

All rights reserved.

本书中文简体字版由John Wiley & Sons公司授权机械工业出版社在全球独家出版发行。

未经出版者书面许可，不得以任何方式抄袭、复制或节录本书中的任何部分。

本书封底贴有John Wiley & Sons公司防伪标签，无标签者不得销售。

设计思维手册：斯坦福创新方法论

出版发行：机械工业出版社（北京市西城区百万庄大街22号　邮政编码：100037）
责任编辑：岳晓月　　　　　　　　　　　　　　责任校对：李秋荣
印　　刷：北京瑞禾彩色印刷有限公司　　　　　版　　次：2025年1月第1版第11次印刷
开　　本：240mm×186mm　1/16　　　　　　　印　　张：21.5
书　　号：ISBN 978-7-111-64039-4　　　　　　定　　价：109.00元

客服电话：（010）88361066　68326294

版权所有·侵权必究
封底无防伪标均为盗版

谢谢!

简娜、艾莲娜、马里奥、丹尼尔、伊莎贝尔……

我们要感谢许多专家,他们强调了设计思维的很多方面、工具和延展性,如此这本《设计思维手册》才应运而生。

www.design-thinking-playbook.com

目录

　　我们借助俄罗斯方块来说明如何使用《设计思维手册》。首先从"理解设计思维"的各个阶段开始,然后在"变革"这一主题模块中,讨论塑造框架的最佳方法,以及战略性远见如何帮助我们创造出更宏大的愿景。最后一部分"设计未来",侧重于探讨数字化设计标准、生态系统设计,以及系统思维与设计思维的融合,还有如何将设计思维和数据分析相结合的各种方案。

推荐语
推荐序
译者序
前言
序言

第1章　理解设计思维　　　　　　　　1

1.1　手册解决了哪些问题　　　　　　　2
1.2　为什么过程意识很重要　　　　　　24
1.3　如何做好一个问题定义　　　　　　38
1.4　如何挖掘用户需求　　　　　　　　46
1.5　如何与用户建立同理心　　　　　　60
1.6　如何找对重点　　　　　　　　　　68
1.7　如何产出点子　　　　　　　　　　78
1.8　如何结构化点子与选择点子　　　　86
1.9　如何创建原型　　　　　　　　　　96
1.10　如何进行高效测试　　　　　　　106

第 2 章　变革　　　　　　　　　　　　　　119

2.1	如何设计一个创新的空间和环境	120
2.2	跨学科团队的好处是什么	132
2.3	如何将点子和故事可视化	146
2.4	如何设计一个引人入胜的故事	156
2.5	作为一个促进者如何触发改变	168
2.6	如何为组织的思维转换做准备	178
2.7	为什么战略远见是一个重要能力	186

第 3 章　设计未来　　　　　　　　　　　　199

3.1	为什么系统思维能够促进对复杂性的理解	200
3.2	如何应用精益商业模式思维	212
3.3	为什么商业生态系统设计会是最终杠杆	228
3.4	如何实现落地	242
3.5	在数字化范式中为什么设计标准会发生变化	254
3.6	如何启动数字化转型	266
3.7	人工智能如何创造个性化的顾客体验	280
3.8	如何把设计思维与数据分析结合起来提升敏捷性	290

结语	302
专家介绍	309
参考文献	321

v

推荐语

未来是创新创造的时代，也是设计的时代！如何将人类无穷无尽的创意，转化成有意义、有价值的产品和服务，我们需要一座桥梁，设计就是这座桥梁。

设计需要我们有机地整合客户的洞见、跨领域的知识以及跨界的团队。《设计思维手册》用生动活泼、具体形象、引人入胜的方式，带领我们进入设计的世界、创新的世界！

——陈玮　北大汇丰商学院管理实践教授，创新创业中心主任

在VUCA的商业环境中，如果你的团队、产品、服务、企业和生态需要实现数字化转型，要始终坚持以客户为中心的敏捷商业模式。强烈推荐你阅读这本《设计思维手册》，它是源自斯坦福大学的设计思维的最具创新性、实用性、操作性的手册。

——徐中　清华大学管理学博士，领导力学者、创业教练

硅谷的成功缘于斯坦福大学的设计思维，这句话并非空穴来风。设计思维和服务设计各有所长，它们用不同的思维模式引导企业创新和转型。这本《设计思维手册》用实操工具解构设计思维，读者通过这些工具就可以轻松学会设计思维。本书值得推荐！

——黄蔚　桥中创始人，全球服务设计联盟（SDN）上海主席

如果你从事产品或服务创新，推荐你阅读这本《设计思维手册》。通过本书重温设计思维的脉络，你将收获作者对数字化转型中应用设计思维的思考，你也将了解系统思维、精益商业、生态系统，从而帮助自己拓展对商业创新的认知。

——冯曦寒　唐硕体验咨询品牌体验合伙人

这是目前市面上能够找到的最全面、最系统的"设计思维"工具书。按照设计思考的各个阶段，本书完整地阐述了每个阶段所涉及的理论、工具和关键点，并在最后详细阐述了"设计思维"与商业画布、精益创业等其他创新工具的关系。相信本书的上市能够帮助"设计思维"在中国企业中快速推广。

——李志刚　华润产业创新加速营负责人

人工智能、大数据、云计算、5G、物联网等新技术层出不穷，如何与传统产业结合落地？本书通过多位专家不同角度的阐释，为读者学习设计思维提供了灯塔，帮助企业管理者、决策者建立清晰的愿景，为团队赋予意义和目标，让率先创新的企业做好向上看的思维准备，把握好技术革新带来的新型市场机遇。

——王亮非　百度AI技术平台体系战略投资总监

在企业从管理驱动向市场驱动、创新驱动的演进过程中，如何将创新打造成企业的核心能力，面临着建立适应创新的组织体系、设计创新的空间和环境等挑战。作为产品经理，我们的困惑是：如何更好地挖掘用户需求？如何尽快积累种子用户？如何构建商业生态系统的"黑海战略"？本书正当其时地回答了上述问题，这是一本值得每位创新管理人员和创新产品经理参考的书。

——张俊　广发银行信用卡中心流程与创新负责人

设计思维是一种全新解决问题的思维模式，注重以客户为中心的商业理念、协同系统化思维让创新更科学。本书解释了我过去很多商业成果的真正原因，阐述了设计思维方法论，解构了创新的过程，细致地涵盖了很多设计行动，还包括将其落实到商业中去的方式和技巧。广大的商业领袖都应该充分应用这个系统，设计创新的解决方案来实现持续增长。

——郑雷（Sopio）　8项红点奖得主，商业设计导师

这是我见过的定义设计思维最好的书之一。

——凯斯·道尔斯特（Kees Dorst）《框架创新》作者

《设计思维手册》不仅描述了如何应用设计思维，它更是一个富有想象力的新贡献。

——奈杰尔·克罗斯（Nigel Cross）《设计思考》作者

本书的作者、结构和内容，决定了本书值得一看。本书不仅形式有趣，内容也令人惊讶的深刻。

——《哈佛商业经理》杂志

推荐序

设计思维:"眼高脚低"的增长好方法

在动笔写下本文的几个小时前,我坐在云南一家生产辣椒的龙头企业充满茶香的会议室里,和三支分别来自北京、上海、云南的团队聚集在一起讨论一个问题:这家辣椒龙头农产品企业要不要再扩充一条互联网产品线。这家企业的董事长韧总是我多年的好友,经过近20年的发展,他带领团队研制出的云南小米辣椒,占据了行业龙头位置,成了康师傅、海底捞的重要供应商。其核心经营团队今天要探讨的是如何开辟一条新的互联网产品线,我们的投资团队在同步观察他们是否具备上市的可能,而另外一支来自中国最大的农产品网上交易平台的团队,想看看是否可以通过互联网,把小米辣椒推给百万计餐厅。会议室的白板上,画着围绕候选目标客户画像的产品模拟战略图:从目标人群画像,到原型实验思考,到跨界团队的搭建,再到实现愿景的路线规划。我情不自禁地有些感慨,这些管理工具,不就是当年我们在哈佛商学院,在世界500强企业中经常看到的被称为"设计思维"的系列方法吗?当云南三线城市的企业家都开始掌握并运用这些思维和管理工具时,说明中国的企业确实进入了一个质变的新阶段。

移动互联网时代的到来,为消费者提供了全新的销售渠道的体验,无论是京东、淘宝,还是陆续出现的网易严选、小米优品、拼多多,或者是线下新涌现出的盒马鲜生、POP MART,这些海陆空一体的通路,让我们的生活中有越来越多的商品可以选择,同时也倒逼着我们在供应端提供越来越多性价比高的好商品,这也就是我们所说的"供给侧改革"。在过去物质短缺的年代,冬天能吃到一口绿色蔬菜都是不容易的事情,而今天,我们无论在凌晨还是深夜,都可以随时点一份热乎乎的、营养丰富的外卖。这样的变化,让很多企业越来越意识到,"以客户为中心"的理念不再只是说说的口号,而是要变成具体的经营落地的方法。于是,如何在这个理念和最后做出来的产品之间找到切实可行的方法便成了当务之急。在这个大背景下,被称为"设计思维"的一系列西方企业的管理方法在我们的管理者那里就有了土壤。

这些年,作为投资人,我经常比喻我们的工作要"眼高脚低"。"眼高"就是能够跳离一些表象,看到事情的本质,看到未来的趋势,发现能够抓住下一波发展趋势的企业家;"脚低"就是要把锃亮的皮鞋脱掉,光着脚踩在市场的泥土里,去感知土地的温度,感知市场每一寸、每一度的变化。"眼高"是世界观,"脚低"是方法论,只有把高瞻的世界观和实用的方法论结合起来,我们才能在时代大

潮里去冲浪，而不是冲凉，从而抓住机会！"以客户为中心"是提得最多的世界观，那么，"设计思维"也许就是能够切实落地的具体方法论。

根据我的经验和观察，我们把这套方法论应用于国内实践时，还存在一些误解。首先，很多领导者认为设计思维是设计师的事，这大错特错。越来越多的企业家都意识到，自己首先要是一位好的产品经理。这种思维理念不一定是你要掌握多么精深的技术或知识，而是要理解其中蕴含的哲学思想，我们可以看到，设计思维里不仅包括了以客户为中心的理念，还把变革思想与设计未来的思想很好地融合在了一起。其次，很多人认为设计思维的理念和方法更适合设计有形产品，比如大家最喜欢举的例子就是乔布斯如何运用这些理念设计iPhone。其实不然，无论是硬件、软件、服务，还是解决方案，都有一套以设计思维为主题的好的方法工具，背后都是以客户为中心的理念最好的实践路径。最后，有些人认为这是一套来自西方的舶来品，不一定适合中国的土壤。有这种想法的人不要忘了，在我们的商业文化哲学中充满着"成人达己"的价值体系，民间也有着"进六出四"的经营智慧。至于具体怎么做，东方文化往往讲究一个"悟"字，但缺乏体系性、可传递的方法论。吸收设计思维的这些方法工具，再融合我们东方的经营哲学与智慧，才是最佳的路径。

其他误解也许还有一些。投资之余，我有幸得以实践儿时梦想，开了一家名为"由新"的书店，以塑造创新的灵魂为目标，围绕这个目标来选书会友。有幸通过机械工业出版社的朋友相荐，我提前阅读了来自斯坦福大学教授拉里·利弗等一批跨学科人士共著的《设计思维手册》样稿，里面系统地阐释了设计思维的一整套完整的方法论，我觉得会有大量中国读者从中受益。无论你是正在打磨产品的创业者，还是考虑转型的企业家，抑或是产品设计研发团队、营销团队的成员，甚至是刚刚进入职场的年轻人，都可以在本书中找到对你大有裨益的内容。很荣幸能为此书作序。作为一个消费者，希望能够在市场上看到越来越多应用设计思维设计出来的好产品、好服务；同时，作为一个投资者，希望有机会参与应用设计思维打造自己企业的过程！

王玥　连界资本董事长，由新书店创始人

译者序

设计思维在迭代

硬币的两面：普遍与局限

设计思维已成为潮流，从学生到各类设计师，从小规模工作室到跨国公司，都在利用设计思维进行创新。你甚至可以从一个3天的工作坊中，收获对设计思维的整体了解与快速实践。早在20世纪90年代，戴维·凯利（David Kelley）和蒂姆·布朗（Tim Brown）等就将"设计思维"这一理念引入商业，于是各个企业开始学习并应用设计思维进行创新，有的甚至设立了创新中心或实验室，期望通过设计思维将企业从生产力竞争优势转向创新力竞争优势。

硬币的另一面，设计思维其实并非万能，对复杂问题难以妥善解决。近几年，挑战或批判设计思维的声音开始出现。库珀·休伊特国立设计博物馆的设计总监比尔认为，设计思维是一个要有具体使用场景的工具。就连苹果公司前设计掌门唐纳德·诺曼（Donald Norman），也在思考设计思维的边界，他在2013年的《重新思考设计思维》（Rethinking Design Thinking）中明确地说，"I still stand by the major points of the earlier essay, but I have changed the conclusion. As a result, the essay should really be titled: Design Thinking: An Essential Tool"。

设计思维对我而言，更多意味着方法与原则，可以普遍确保创新的水准。当然，也有人视之为理念乃至信仰。"双钻模型"的理念与其他方法工具，能够给问题的解决带来启发，如产品设计、服务流程设计、界面设计等。同时，当面对全局的、商业的、品牌整体的问题时，设计思维便在体系性、框架性甚至有效性上遭遇局限与挑战。这也是为什么迈克尔·勒威克的团队在本书中更多从实践经验的角度来讨论设计思维，并且分享了设计思维与其他思维结合的机会与可能性。

思维迭代，整合共生服务未来

问题的复杂性源于人的复杂，对人的多维度理解能更好地解决问题。设计思维早先更多用于解决产品问题，相对聚焦，随着消费结构、商业规则、社会环境的变化，需要设计解决的问题正在越来越多元且越来越复杂。首先，人的需求是多层次且多场景的，甚至是动态变化的，而设计思维中这一环节的方法描述相对概括与模糊，这使得在解决不同问题时，往往在"定义视角"这一环节遇到很大的挑战。更好的思路是结合问题范围与层次，引入心理学和人类学视角，将意义需求与具体需求、痒点与痛点等区分剖析，进而解决

不同的问题。

其次，周围系统环境的复杂性也给设计思维带来挑战。这时候，或许不应以设计思维为主导方法，而是根据所面临的问题，整合相应的方法和思路。近几年，中国的互联网公司、创业公司以及面临数字化转型的企业日益增多。快速试验迭代的互联网公司更需要产品思维与设计思维的融合；探索定位的创业公司更需要商业模式与设计思维的融合；大公司大品牌的转型则需要对体验思维进行顶层架构，将数据体系搭建、系统思维等与设计思维融合。以中国大环境的节奏与速度，设计思维在与其他思维和方法整合后，需要进一步敏捷，以匹配最终的落地与产出。

本书在最后一章介绍了系统思维、精益商业模式思维、商业生态系统设计等与设计思维整合的思路。如何在具体情况中应用设计思维，仍需要你在实践中理解并学习，乃至进一步探索与完善。

翻译，一次体验、一段旅程

作者将设计思维应用到此书的写作上，让我在翻译的过程中仿佛也经历了一段设计思维的旅程，非常有趣。我希望能够凭借自己的经验和能力为本书的读者带来更好的体验，尽量减少翻译腔和生涩感。独立译完本书，我深知翻译的不易与辛苦，尽管在过程中查阅各类资料与文献，希望能够将原意传达到位，但译文中出现错误和不足之处在所难免，欢迎你的反馈与建议。

感谢机械工业出版社，使得我有机会能够将此书中文版呈现于此。同时，非常感谢在翻译过程中与我一起探讨问题并给予我坚持力量的好友们。

谢谢你们，让我们共同终身学习。

<div align="right">

高馨颖

唐硕体验创新咨询体验研究专家、体验研究团队负责人

</div>

（高馨颖，浙江大学应用心理学硕士，浙江大学心理学学士。6年体验咨询从业经验，专注体验研究与服务设计。带领团队，为超过80家合作伙伴提供咨询服务，帮助品牌定位目标客群，深度理解人与行为背后的需求，发掘新可能、新机遇。主导打造中国首个人物博库（Persona Library），持续沉淀经验与知识。主导并参与合作的品牌包括：Chanel、Burberry、欧莱雅集团、万豪酒店集团、洲际酒店集团、招商银行、平安集团、保时捷、博世等。）

前言

拉里·利弗 教授

斯坦福大学机械工程设计教授
斯坦福设计研究院创始人
斯坦福哈索·普拉特纳设计思维研究项目发起人

我一直在收集一系列设计思维中的成功因素,非常高兴能够在此呈现出来。尤其感谢迈克尔·勒威克与帕特里克·林克,同样要感谢负责本书视觉设计的纳迪亚·兰格萨德。作为一个拥有跨学科背景的团队,我们共同创作了一本精彩的书。

我也非常感激那些与我们共享知识,以及对相关主题提供反馈和建议的专家。本书不仅对设计思维进行了探讨,而且也对设计思维在数字化领域之外的多种应用进行了探索。希望读者能享受其中并勇敢尝试,而不仅仅是停留在思考层面。

本书对读者的启发与帮助:

- 根据特定情况选择合适的设计工具(经典或新锐的工具);
- 反思设计思维的边界;
- 指引人物角色"皮特""莉莉""马克"获得解决问题的正确思路;
- 迎接数字化的挑战,其中人机关系中新的设计标准正在变得越来越重要;
- 在企业中更强势地推动设计思维,搭建一个鼓舞人心的框架,激发更激进的创新。

本书凝聚了来自实验以及学术领域专家的贡献,这让我尤为兴奋。几年前,我们有了一个想法——建立一个更强大的设计思维实践者的关系网络。本书以及我们建立的设计思维社区(DTP社区)已经扮演了一个启发者的角色,不仅促进想法开放地交流,同时也在向企业注入设计思维这一新的思维模式。

作为一个触发数字化转型的重要工具,设计思维是一股新兴的浪潮。我们见证银行借此塑造了"去银行时代"(era of de-banking),也见证了创业公司借此设计新的商业系统以开创新市场。

在现已成为传奇的 ME310(斯坦福大学开设的设计创新课程)中,我经常有幸欢迎来自全球不同行业的企业合作伙伴,他们与本地以及国际学生团队共同征服令人兴奋的设计难题。

拉里·利弗

DTP-COMMUNITY
WWW.DT-PLAYBOOK.COM

设计思维指南

思维模式

好奇心驱动

好奇、开放、持续地问"WH问题"(以what、when、where、who、whom、which、whose、why和how开头的问句),以及转换角度来看待事物。

以用户为中心

以用户为中心,建立同理心,仔细挖掘用户的需求。

包容复杂性

探究复杂系统背后的本质,接受不确定性,以及复杂系统需要复杂解决方案的事实。

可视化与展示

借助故事、视觉表达和简单易懂的语言来分享发现,或者为用户创造一个清晰的价值主张。

试验与迭代

建立原型,并到用户的场景中去测试,以进一步理解、学习并解决问题,然后不断迭代。

共创、成长、扩展

不断提高我们的能力，在数字领域和生态系统中创造可扩展的市场机会。

灵活可变的心态

视情况所需，我们将不同的方法与设计思维、数据分析、系统思维和精益创业结合起来。

发展过程意识

明确我们在设计思维过程中所处的位置，通过有针对性的方式，形成对"受压区"的感知，以改变思维方式。

全新思维
全新范式
更优方案

WWW.DESIGN-THINKING-PLAYBOOK.COM

互联协作

基于U型团队和T型人才，进行临时、敏捷、互联的跨部门和跨企业协作。

反思

对我们的思维方式、行为和态度进行反思，因为这些会影响我们如何形成假设，以及后续如何行动。

序言

下一个市场机会在哪里?

大家永远在寻找下一个巨大的市场机会。我们大多数人是雄心勃勃的公司创始人、管理者、优秀员工、产品设计师、讲师乃至大学教授,都曾经有过优秀的商业想法。例如,建立一个超越Facebook的革命性的社交网络;再如,建立一个能为病人提供最佳治疗选择或者给予健康数据主权乃至其他更多服务的医疗保健系统。

正是像我们这样的人,才能够全力以赴、孜孜不倦地创造出新的想法。为了成功,我们通常需要理解(顾客)需求、组建跨学科的团队、选择正确的思维方式,并留给试验、创造力和质疑必要的空间。

在所有行业中,识别未来的市场机会,同时使组织内部人员敏捷工作和创意生活变得越来越重要。当下大量企业的规划和管理模式都不足以应对环境的变化,此外,很多企业为了追求更佳的运营和目标管理,实际上抑制了创造性。

因此,传统的管理模式必须改变,同时只有接纳新的协作方式,应用不同的思维方式,创造开发解决方案的空间,老旧的方式才会发生变化。

哪三点对我们来说相当重要?

1. 坚持你的个性!

"没有要求你突然变成卡尔·拉格斐(Karl Lagerfeld,与诸多时尚品牌合作的时尚设计师、艺术家),因为我们拥有创造力和自由发展的空间!"

我们是具有不同个性的个体,保持"我是谁"并始终坚信我们的经验和初心,以便实现目前能力所及。好比在俄罗斯方块中,当我们过于试图去匹配某些地方时,不幸的结果是消失!

2. 喜欢、改变或者放弃！

"借助你喜欢的概念和技巧，
并根据需求进行调整。"

必须做决策：哪些思维方式适合我们的组织？我们是否喜欢本书中专家的建议？发现它们荒谬时，是否要改变以适应自己的情况？如果所有组织都在复制谷歌（Google）、声田（Spotify）或优步（Uber），那将是一件羞耻的事情。每家企业都应有属于自己的个性与价值。俄罗斯方块游戏中，即使最后一秒都可以通过改变方块的方向来获得成功。

3. 不要独自进行！

"为了成功，让你的团队拥有必要的技能、技术和态度，
并在商业生态系统中进行思考。"

我们不能用过去的思维模式、设计标准和需求来设计当下的产品。用户需求和工作方式都已和过去大相径庭，在数字世界中，我们必须拥有必要的自由以及开发敏捷产品、商业模式和商业生态系统的技能。如果不改变组织，失败的成长提案将越积越多。

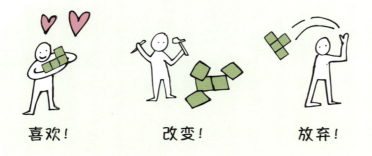

喜欢！　改变！　放弃！

是改变的时刻了！

你可以期望什么?

《设计思维手册》将帮助你过渡到一个新的管理模式。我们都知道顾客需求的转变,以从座机到智能手机再到脑机(mindphone)的转变为例:20世纪80年代,我们在家只是偶尔接个电话;今天,我们需要随时随地可以连接;未来,为了消除智能手机中的低效输入,我们也许希望仅通过大脑就能够控制简单的沟通。成功企业还会创建能够密切整合顾客、供应商、开发商和硬件制造商的商业生态系统。

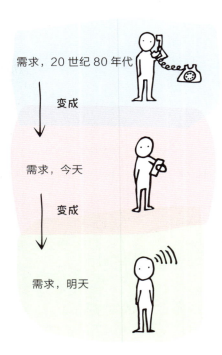

在本书中,让我们开启设计思维的世界——希望最终能看到你变得快乐!因为设计思维创造幸福,你的快乐就是本书的成功!

最大的挑战是什么?

"写书的时候,你真的知道读者想要什么吗?"
(第一次与本书编辑会面时,被问到的问题。)

尽管将我自己作为读者,可以清楚地描绘读者以及他们想要什么,但仍需提出这一问题。在设计思维中,为了拥有坚实的基础,我们首先要确定读者需求,然后创建各种人物角色,并且与团队同人建立起同理心。因此,《设计思维手册》是第一本贯穿使用设计思维方式的书!

由于市面上已有大量设计思维的书籍或文献,所以我们需要了解如何更好、更专业地使用设计思维。世界并未停滞不前,为了在数字化世界中变得更具创意,在数字化范式、设计思维与其他思维方式的结合上我们需要思考更多。

最后,让我们聚焦于必不可少的内容——设计思维具体而实际的应用,以及专家的提示。本书试图将这些建议表述成易于理解的工作方式和行动。"我们可以如何……"不应仅仅指引我们怎样前进,设计思维不是一个结构化过程!思维方式和方法应该根据特定情况来应用。

第1章
理解设计思维

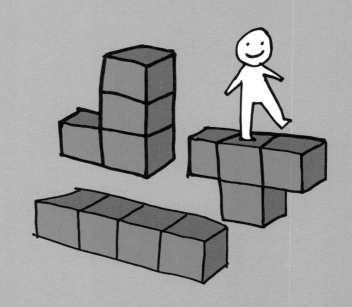

1.1 手册解决了哪些问题

正如前言所述，我们希望为所有创新的热衷者写一本书，也许是商业巨头，也许是影响设计软件和硬件产品、服务、商业模式或商业生态系统的关键人物。本书定义了三个非常不同的人物，他们在每天的工作中都会用到设计思维。他们唯一的共同点是：希望在这个瞬息万变的时代中创新。这也把我们带回到最初的那个问题：

> 我们怎样从潜在用户身上学到更多，以挖掘他们真实的隐性需求？

在本章中，我会先聚焦于"皮特""莉莉"和"马克"这三个人物角色。希望这可以尽可能地满足设计思维从业者的需求。

"皮特是谁？"

皮特，40岁，在瑞士一家大型信息和通信技术（ICT）企业工作。四年前，他还是一名产品经理时，在一个项目中接触了设计思维。为了寻找下一个市场机会，他已经尝试过几种不同的方法。有段时间，皮特总是在新年时穿上红色的内裤，然而这并没有给他带来创新上的好运。此后，他开始怀疑设计思维是否真的有用。皮特难以想象按照所描述的流程进行到最后，就能够有效果。这种方法对他来说，似乎有点深奥。

直到参与了几次与客户一起共创的设计思维工作坊，皮特的想法才有了改变。他感受到不同背景的人们在合适环境中一起解决复杂问题时形成的力量。当工作坊由一位优秀的促进者以特定方式引导大家前进时，任何小组都可以被赋能——针对潜在用户创造新的体验。这些正向经历促使皮特逐渐成为一位设计思维工作坊促进者。

得益于工作坊的经验，以及在项目中成功运用设计思维的经历，皮特不久后得到升职。他现在堪称"共同创新经理"。

他也乐于参加一些在慕尼黑、尼斯、布拉格或柏林的设计思维活动或会议，在那里，皮特可以遇到志同道合者，还可以与一些数字化布道者一起交流想法。

更多关于皮特的背景

皮特曾在慕尼黑工业大学读书。毕业后，他在电信、IT、媒体和娱乐等多个行业工作过。五年前，他决定从慕尼黑搬到瑞士，瑞士的地理位置以及出色的基础设施，让他做了这一大胆的决定。在瑞士，皮特遇见了他未来的妻子普里亚。现在两人已经结婚快两年了。普里亚在苏黎世企业园区的谷歌工作，尽管皮特对她的工作内容很感兴趣，但她不太愿意谈论这些话题。

不过他们都喜欢关注新技术。他们几乎尝试了一切新事物，无论是智能手表、增强现实还是共享经济提供的服务等。几周前，皮特终于梦想成真拥有了一辆特斯拉汽车。他迫不及待地想要去试一下特斯拉的自动驾驶，这样他就可以尽情享受窗外的美景。在衣着上，皮特同样有变化，自从变成共同创新经理之后，他更喜欢穿休闲的匡威帆布鞋，而非一本正经的西装革履。

普里亚有段时间突然对他变得冷漠，皮特也曾试图借助设计思维来解决他们夫妻之间的危机。他花时间去倾听妻子的内心，尝试更好地理解她的需求。他们也一起去探讨如何在关系中创造更多的小情趣。在头脑风暴中，皮特也曾有过穿上幸运红色内裤的念头，但在越来越深入地理解妻子的担忧之后，他快速打消了这个念头，最后他们一起想出了几个好主意。普里亚甚至还希望皮特能够用设计思维之外的其他方法来理解她的需求。

到目前为止，皮特已在许多情况下使用了设计思维。他觉得有时这种方法对达成目标非常有效，但有时也会不起作用。他希望能够从经验丰富的设计思维者那里获得一些建议，以便更有效地改进工作与生活。

人物角色的可视化

此用户档案来自有经验的设计思维者的真实案例

带领一个团队

设计工作坊促进者

建立与其他设计思维者交流的社区

皮特
创新与共创经理

 有创意　善于分析

慕尼黑工业大学电气工程硕士；ICT，媒体和娱乐行业

希望成为一个设计思维专家

在信息和通信行业开发新的产品、流程和服务

开发数字化商业模式并运用数字化策略

痛点：

- 老板在员工成长性培训上投入不多。
- 虽然皮特在设计思维的能力上相当有自信，但他相信在方法之外可以成长更多。
- 皮特意识到，虽然设计思维是有力的工具，但时常使用失当。
- 皮特经常在想如何加速数字化转型，在未来市场上取得成功需要怎样的设计标准。
- 皮特希望将设计思维与其他方法工具相结合。
- 皮特面临将新思维方式注入团队的挑战。
- 他想在公司外与其他设计思维专家交流。

收获：

- 日常工作中有较多自由去尝试新的方法和工具。
- 热衷书籍和有形的物件，喜欢通过可视化和简单的原型解释事物。
- 渴望在整个公司推崇设计思维。
- 知道可以与设计思维结合的众多管理方法。

待完成：

- 皮特已将设计思维内化，但有时候那些能够帮助改变环境的好案例，并不容易实现。
- 皮特喜欢尝试新事物。凭借工程背景，他接受其他解决问题的方法（无论是定量还是定性分析）。
- 他希望成为这个领域的专家。他正在寻找志同道合者。
- 不断试验设计思维。

用例：

皮特需要一本书：饱含专家的经验，以及对工具的案例化讲解；可以推荐给公司所有层级的同事；能够激发灵感、拓展框架；使人们想要更多地了解设计思维；揭示未来需要哪些设计标准，特别对数字产品和服务而言。

"莉莉是谁?"

莉莉,28岁,目前在新加坡科技设计大学(SUTD)担任设计思维和初创公司的教练。这所大学是亚洲地区在设计思维和科技创业方面最为领先的大学之一。她会设计一些设计思维结合精益创业的工作坊和课程,并在一些项目中去教授设计思维和培训学生。与此同时,莉莉和麻省理工学院合作来完成博士论文——在系统设计管理领域中关于"针对数字化世界中强大商业生态系统的设计"的课题。

为了给课程参与者分组,莉莉采用了HBDI模型®(赫曼大脑优势量表,通过分析人类的思维形态,得出一个大脑运行机制类别的模型)。四五人一个小组,每组有针对性地解决一个问题。她发现每个小组去结合HBDI®模型中的各种思维模式至关重要。她的思维风格显然偏向于右脑,更具实验性、更富创造力,也更喜欢成为人群的焦点。

莉莉曾在浙江大学管理学院学习企业管理,她花了一年时间在法国巴黎路桥学院完成了硕士学业。作为ME310项目的参与者,她与斯坦福大学合作,并作为一名行业伙伴为泰雷兹(法国航天国防品牌)做项目。这成为莉莉熟悉设计思维的契机。在项目中,她访问了斯坦福大学三次,非常喜欢ME310项目。她最后决定加入新加坡科技设计大学。莉莉因经常穿着奢侈的人字拖而在同事中闻名,然而学生对此并不怎么感兴趣。

更多关于莉莉的背景

莉莉在理论知识方面造诣较深,包括各种方法和思路,并且能够将它们渗透到对学生的教学中。她擅长教学,但缺乏对实战的理解。她在新加坡科技设计大学的创业中心开设了设计思维工作坊,通常会有来自不同行业的企业人士参加,他们希望了解更多创新能力或者更好地理解"内部创业"。

她目前和强尼一起住在新加坡。强尼是莉莉在法国留学时认识的朋友,在一家法国大型银行新加坡分公司工作。开始时强尼觉得莉莉的人字拖有些诡异,而现在他有些喜欢莉莉身上耀眼的色彩。

为了最大限度地提高成功率,强尼认为以用户为中心的设计拥有巨大潜力,而且他所在银行的定位也转向与顾客互动。他对新技术非常热衷,思考这些银行所面临的问题令他着迷和不安。他密切关注金融科技领域的事件,并能够意识到区块链系统应用所带来的新潜力。强尼想知道这种颠覆性的新技术是否会改变金融行业和原有的商业模式,甚至比优步改变出租车行业或者爱彼迎(Airbnb)改变酒店行业更具颠覆性。如果是的话,何时会发生这样的变化?银行不复存在的时刻是否到来,也是强尼关心的核心问题。无论如何,银行都需要更加以顾客为中心,更好地利用数字化带来的新机会。强尼并不害怕失去工作,与莉莉一起创业也许是一个激动人心的选项。强尼希望银行能应用设计思维并将其内化,但目前这只不过是美好的期望。

此外,莉莉和强尼也想成立一家咨询公司,将设计思维应用于数字化转型的企业。不过他们正在寻找有别于其他咨询公司的差异点,他们尤其想把文化需求融入咨询方法论中去。因为莉莉多次观察到欧美的设计思维是如何在亚洲背景下失败的,她希望为设计思维注入当地特色:使用人类学家的态度;更包容模仿的竞争对手;倾向于更快速地营销服务,而非耗费更多时间观望市场。但目前仍有一些担忧令他们犹豫:一旦莉莉在下一年完成博士论文,他们就计划结婚组建家庭,莉莉还想要三个孩子,那么这对他们来说有一定风险。

在生活中,莉莉活跃且富有创意。她经常约"未来技能项目"(Skills Future Program,新加坡政府帮助当地人挖掘潜能的项目)中志同道合者进行交流,也会有来自"创新设计"(Innovation by Design,由新加坡设计理事会资助)的伙伴。他们会一起开发概念,比如调整空间和环境以更适宜人们居住。莉莉特别好奇数字化新举措和黑客马拉松,它们通过传感器、社交媒体和移动设备上匿名运动生成的实时数据实现。在将设计思维积极推向整个国家方面,新加坡称得上先行者,特别是在"让设计成为每个国人的技能"这一活动中有明显体现。

设计思维在新加坡

人物角色可视化

此用户档案来自学术领域中一名有经验的设计思维者

莉莉

设计思维和精益创业教练

研究敏捷方法

博士论文
"针对数字化世界中强大商业生态系统的设计"

和其他设计思维专家保持联系
↓
方法和思维模式的进一步开发

生孩子还是创业？

有创意　善于分析

设计思维专家

培训学生

浙江大学管理学院
企业管理

更多实战案例

点子　→　创意

痛点：

- 完成博士论文后，莉莉不确定自己是想要组建家庭还是创业。
- 希望在东南亚地区，最好是新加坡，担任设计思维和精益创业领域的教授，但目前还没有这样的职位。
- 她在理论上以及教学工作中拥有自信，但在实际商业中以及说服各行业合作伙伴，让他们相信设计思维的力量和重要性时遇到了困难。
- 尽管设计思维可以与其他方法有机结合，但与其他部门的同事合作仍较困难。
- 希望与全球其他设计思维者交流意见，扩大她的影响力并与行业合作伙伴接触，但还没有找到这样的平台。

收获：

- 享受作为教练与学生密切接触所带来的可能性。可以轻易地尝试新想法，同时观察学生，这为她的博士论文提供了大量发现。
- 喜欢看 TED 演讲和慕课（MOOC，大规模开放的在线公开课）。她已经参加了很多围绕设计思维、创造力和精益创业的课程和讲座，并因此打下了广泛的知识基础。她希望在课程中融入新方法和新发现。
- 希望将自己的知识分享到社区，以培养与其他专家的关系，与他们一起进行方法演进、研究和发布。
- 可以通过与实践者的交流，测试和改进新想法。

待完成：

- 善于理解设计思维并向学生讲解方法，但有时候莉莉无法想到新的案例及成功的故事，而这些能激励学生亲自实践设计思维。
- 培训学生和初创企业，也组织设计思维和精益创业工作坊。她的目标是提高参与者"以用户为中心"的思维方式。
- 莉莉喜欢尝试新鲜事物。从研究中她知道了民族志和以人为中心的一些方法。让她一次又一次惊讶的是，个别学科的刻板印象仍旧存在，但跨学科团队依旧能够获得更为令人兴奋的结果。
- 莉莉希望结识新朋友，并为工作和创业寻找创意。

用例：

莉莉需要一本书：包含真正实践过的案例而非单纯理论；易于使用，内含拓宽灵感边界、点燃对设计思维的专家提示；从中可以展望未来并了解设计思维如何发展；可以作为进一步阅读的资料推荐给她的学生。

"马克是谁?"

马克,27岁,两年前完成计算机科学的硕士学位。他在斯坦福大学时建立起了自己的人脉。在校期间,他还参加了 D.School(斯坦福大学设计学院)关于创业和数字创新的一系列快闪会议。马克在那里遇到了想法和他一样疯狂的人。事实上他有点内向,不敢轻易上前与人交谈。马克很感激 D.School 的工作坊中始终有促进者陪伴。促进者会创造一种氛围——不仅鼓励大家交换想法,而且每人的所长会得到认同并使得团队有机协作。马克所在的团队很快意识到他是一名创新者,大家都很欣赏他。团队其他成员有的善于营销和销售,有的善于财务和管理控制,还有的善于医疗保健和机械工程。马克提出利用分布式记账技术来撬动传统医疗保健和医疗科技行业的想法,令整个组都兴奋起来。给他们留下深刻印象的是,马克会用到比特币、Zcash、以太坊、瑞波币、Hyperledger Fabric、巴比特和 Sawtooth 一类的专有名词。 马克热衷于像 ERIS 这样的框架,它们可以作为控制智能合约中代币的神器。此外,马克已经加入过两家初创公司。他在暑期实习中为两家网络分析巨头公司编写代码。团队很快意识到他想建立一个初创公司。他们知道马克区块链的技术能力加上现有的商业想法还不足以建立起可以盈利的商业模式,因此对流程尤其是商业生态系统的设计是必要的,因为这才能开启颠覆性改革。

更多关于马克的背景

马克成长于移动通信时代。作为一个数字化原住民,他追求科技化的生活方式。从社会层面来看,他是典型的"Y一代"。Y 同时也蕴含 Why(为什么)这一层意思,因为对他来说借助自己的能力做一些有意义的事至关重要。他也想在团队中工作并得到认同。区块链这一他所擅长的专业领域,没有人能与他匹敌是最好不过的事情了。

马克在底特律长大,他父母是中产阶级,都曾在大型汽车企业工作,因此马克见证了汽车行业如何一点点失去光彩。次贷危机和金融危机向他展示了一个人今明两天的巨大落差,也许今天你还在底特律郊区的独栋别墅享受生活,明天你就可能无法支付抵押贷款。因此,马克比较早地学会坦然面对不确定性,他知道如何与不确定性周旋,以及如何权衡不同选择。设计思维以及相关的思考方式对他来说是自然而然的存在。质疑现状并提出新的解决方案也是一件显而易见的事。马克拿到了去斯坦福大学读博士的奖学金。在与 D.School 的团队创业之外,他也可以接受校园招聘会上声田和 Facebook 提供的有关人工智能的工作机会。马克喜欢这两家公司,因为它们答应马克可以自己掌控工作时间。

同时,马克是个棒球迷,他最喜欢的棒球队是底特律的老虎队。

底特律
全力以赴

　　在面试完回家的路上，马克遇到了一位巴西美人琳达。琳达在大学健康中心做护士。马克在智能手机上看关于 Everledger（是一个数字化、全球化的区块链技术开发服务平台）的概念时太过专注以至于走上了自行车道。还好琳达即时刹住了车，但他们俩都吓了一跳。马克有点不好意思，却鼓起勇气问琳达是否愿意在 Facebook 上与他保持联络。事后马克还为此有点沾沾自喜。现在他们几乎每小时都会在 Whats App 上用表情聊天。马克通常会给琳达发送一些钻石，但它不是数字资产，而是一些虚拟代币。但钻石作为数字资产，可以通过私有区块链来改变所属者，这点也挺吸引马克。

人物角色的可视化

此用户档案来自典型的专业团队

马克

创新者
企业家
科技创始人

有创意　　　善于分析

计算机科学硕士
机械工程学士
斯坦福大学设计研究与
创新博士候选人

智囊（比阿特丽斯）

- 有创意的问题解决者
- 天生具备商业敏感性
- 知识面广

成功人士（瓦迪姆）

- 技术专家
- 实践家
- 可靠

梦想家（塔玛拉）

- 有创意、有梦想
- 善于发现未来机会
- 能全局性思考

策略师（斯蒂芬）

- 有创意且有策略
- 基于实物期权思考
- 能够识别风险

销售员（亚历克斯）

- 有个性
- 令人信服
- 用户导向和外向的

痛点：

- 团队学习速度还不够快，马克希望能够在服务环境中快速开发原型和简单试验。
- 寻求精益方法来创业，也注意到忠于自己是多么重要，最大的风险应该首先被测试。
- 市场和技术的变化如此之快，以至于已经过测试的东西不得不一次又一次地受到质疑。
- 总是能够看见商业生态系统中的新机会，但有时难以设计一个复杂的生态系统，或者为系统参与者塑造商业模式。

收获：

- 热衷于他的课题和团队，喜欢充满活力的氛围和有意义的工作。
- 利用设计思维进行创新，并将其与新元素结合。
- 喜欢数字化商业模式带来的诸多可能性，了解整个世界都处于动荡不安的状态，同时这意味着给创业提供了巨大的机会。
- 现在马克已经热衷于与真实用户进行访谈和测试，他已经学会了如何提问，并期待快速发布这些新发现。

待完成：

- 希望有一本书能够解答疑问以激发自身的天赋，并且展示如何使用新工具。
- 想要了解如何将信息技术的知识转化为有意义的解决方案。对他而言有两件事非常重要：第一，快速为区块链想法找到一个可拓展的解决方案；第二，找到一个创新的商业模式，使企业在中期可运行。
- 希望在能够实现"团队中的团队"（teams of teams）这一概念的环境中工作，并从中获得启发。
- 借助设计思维，马克希望建立起共同的语言和思维模式。动态性、复杂性和不确定性正处于上升趋势，马克自己可以处理好这些，但他也注意到团队对此并不擅长。
- 技术开发的进程非常迅速，尤其是在区块链领域。团队必须学会从试验中快速吸取精华来开拓市场和客户。

用例：

马克需要一本书：能够帮助团队迅速使用设计思维，并且学得飞快；经验丰富的设计思维者与第一次接触的人都能收获建议和提示；就如何发展数字化商业生态系统以及如何在增长阶段保持敏捷的策略，获得帮助。

专家提示
创建人物角色

如何创建一个人物角色？

创建人物角色有几种不同的方式,在创建时把人物角色想象成"真人"很重要。人们有自己的经历、职业生涯、偏好以及一些私人或专业的兴趣,创建人物角色的主要目标是发掘他们真正的需求。通常我们会根据对用户的认识,进行第一轮潜在用户的勾勒,你必须保证勾勒出来的用户在真实世界中存在。通过观察和访谈,你会发现实际情况与开始假设的不同,潜在用户往往拥有各种不同的需求和偏好。如果不挖掘出更深层次的洞见,我们就永远不会发现皮特喜欢红内裤,而莉莉着迷于人字拖。

在很多工作坊中,所谓的画布模型被应用于商业策略、商业模式与商业生态系统的形成。我们特地针对工作坊开发了"人物角色画布",它可以帮助掌握关键问题以及快速创建人物角色。

为了促进参与者的创造力和跳出框框思考,将画布剪下来并粘贴到巨幅海报上会非常有效。在海报上,你可以画一个真实尺寸的人物。

因为这样做会带来人物角色的不断迭代和改善,一步步深入,价值非凡。

为触及问题的本质,不断问自己"为什么"总是非常有意义的。我们试图找出真实情况和真实事件,以便挖掘这些内容并记录下来。照片、图像、原话、故事等,都有助于使人物角色鲜活起来。

通常,在侦探系列的美剧中,创建人物角色是侧写师(个案分析师)正常工作流程中的一个传统环节。侧写师正追捕罪犯,他们通过复盘事件全过程来破解谋杀案件。他们勾勒出人格和性格特征,以便从行为中推出结论。

建议你亲手创建一个人物角色,沉浸与投入对于和潜在用户建立起同理心非常重要。如果时间有限,你也可以使用现成的标准人物角色。

当人物角色的描述很简短时,你一定要小心。下图"人物角色双胞胎"的例子清晰地呈现了原因。虽然核心要素相同,但潜在用户却截然不同。这就是为什么深层次挖掘及更详细地理解需求至关重要。更深入的洞见会让一切更具吸引力。

人物角色双胞胎

- 生于1948年
- 在英国长大
- 结过两次婚
- 有孩子
- 成功且富有
- 到阿尔卑斯山度假
- 喜欢狗

查理王子

- 生于1948年
- 在英国长大
- 结过两次婚
- 有孩子
- 成功且富有
- 到阿尔卑斯山度假
- 喜欢狗

奥兹·奥斯本

人物角色画布

姓名

人物角色介绍
年龄、性别、居住地、婚姻状况、业余爱好、休闲时间、教育水平、职位、社会环境、生活方式、思维方式等

故事　　故事

待完成
产品支持完成哪些任务?
目标是什么?
为什么做这个有意义?

照片

收获
目前产品令顾客满意的程度如何?

图片

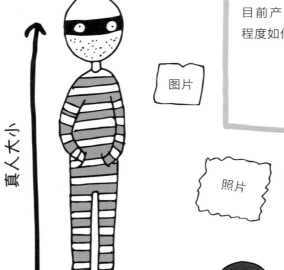

真人大小

图片

用例
产品如何使用,在哪里被使用,谁在使用?在使用前后会发生什么?
顾客如何获取信息?
购买过程是怎样的?
谁在影响用户做决策?

照片

痛点
目前产品给顾客在哪里带来了问题?
用户在担忧什么?

照片　　故事

15

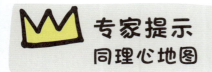

专家提示
同理心地图

如何与潜在用户建立同理心?

人物角色的初稿很快完成了,虽然只有一个轮廓,但它能够帮助你打开眼界。团队的头脑风暴可以产生一些初步的洞察并有助于深入理解,同时也必须通过观察和访谈真实的人来夯实。

首先找出用户并定义。理想情况下,我们一开始就会出去找潜在用户,观察他们,倾听他们,从而建立起同理心。这些洞察最好能够通过视频或照片记录下来。做这些前,需要先征求用户的许可,不是每个人都喜欢被拍照或者录像!你可以用同理心卡片来记录:看、听、说、做、想、挫折、欲望和感觉。

建议你与熟悉人物角色的专家交流。当然,你也可代入用户角色,做一些他们会做的事情。

有句话说得好:"设身处地!"

特别是当我们了解产品或背景时,我们应该尝试像新手一样去处理事情——好奇且不带入先见。有意识地利用所有感官去体会用户正在经历的体验!

这段"冒险"后,团队一起去定义假设才有效,然后再找潜在用户来进行测试或者利用数据来做测试,取其精华去其糟粕,接着继续调整。每一轮迭代后,人物角色的画像都将越来越清晰。

专家提示
回顾人物角色

另一个工具也可以帮助你第一时间了解用户，这个工具就是 AEIOU，它能够帮助我们在环境中捕捉事件。

任务也很明确，走出设计思维的房间去和潜在用户聊聊，进入他们的角色，做他们所做。

AEIOU 这一工具中的问题列表，将帮助你在观察中拥有一个可参考的结构。对于缺乏经验的团队，这种方法更能保证有效的任务管理。

根据具体情况，将各个问题分别应用于相应的观察也会很有效。AEIOU 中的问题和相关说明，能够帮助与最初的潜在用户建立起联系。经验也说明，AEIOU 可以帮助到那些第一次接触到潜在用户并想挖掘其需求的设计思维促进者。可以理解，和陌生人接触、观察和沟通可能会令我们害羞。当第一个屏障被清除，后面你将成为挖掘需求的专家。在 1.4 节中，我们会呈现更加详细的需求挖掘及问题地图的创建。

AEIOU 被分成五个部分。
考虑用户在真实世界和数字世界中的行为方式。

活动 (**A**ctivities)	发生了什么？ 人们在做什么？ 他们的任务是什么？ 他们实际上做了什么来完成任务？ 之前和之后发生了什么？
环境 (**E**nvironment)	环境是怎么样的？ 空间有什么样的特性和功能？
交互 (**I**nteraction)	系统彼此间是如何交互的？ 有接口吗？ 用户又是如何与其他人互动的？ 操作由什么组成？
物品 (**O**bjects)	什么物品和设备被使用？ 谁在什么环境下使用了物品？
用户 (**U**ser)	谁是用户？ 用户扮演了什么角色？ 谁在影响他们？

**专家提示
上瘾框架**

> 如何借助用户的习惯来获得市场成功?

上瘾框架（hook framwork，由艾利克斯·考恩提出）基于这样一个想法：数字服务或产品可以成为用户的习惯。上瘾画布主要由四个要素组成：行动的触发、行动、奖励和投资。对于潜在用户来说，两方面可以触发行动：外部环境的触发（例如，Tinder向你推送通知——你收到了一个"超赞"），或者来自内部的触发（例如，当你感到孤独时去Facebook）。这个动作描述了一种服务或产品与潜在用户间最低程度的互动。作为一个优秀的设计师，你会希望为用户设计一个尽量简洁快捷的动作，而奖励是激发用户情绪的关键元素。基于行动设置，用户可以得到比初始需求多得多的满足。试着回想一下文章或评论下面的积极评价和反馈，你可能仅仅是想分享一下信息，却因为社区名声在外而得到了更多反馈。

除了触发、行动和奖励之外，用户投入了什么使得自己重新回到回路中并触发向内或向外的行动也是个问题。举个例子，用户主动订阅了Twitter或者设定了一个通知，使得特定的产品或服务再次可用。

上瘾画布

触发

1. **外部触发**
 - 对不同人物角色，行动的触发因素是什么？
 - 使用你的产品或服务，所需的外部和内部的触发因素是什么？

2. **内部触发**
 - 用户需要什么，又如何让用户更有效率？
 - 现在存在的哪些行动触发是有效的？
 - 我们如何复制用户的行为？

行动

3.
 - 用户得到奖励，所要做的最简单的行动是什么？
 - 我们是否已将得到奖励的门槛最小化，以便为用户更易做出行动？

投资

5.
 - 人物角色如何开展下一步行动（针对特定行动进行知识投资或偏好的发展）？
 - 要使这个回路能够闭合，有什么更好的方式吗？

奖励

4.
 - 用户如何获得奖励？
 - 奖励是否超出原来的目标？
 - 社区和潜在用户是否会有奖励？

专家提示
待完成框架

一个产品的真正使命是什么？

待完成框架（jobs-to-be-done framework）因奶昔的案例而闻名。那个熟悉的问题陈述是：奶昔的销量如何提高15%？按照传统的思维，你会想改变产品的特性也许能够解决问题，比如考虑加一个不同的配料，换一种口味，或者改变杯子的大小，但最后你发现这一切递增式的创新都是徒劳。待完成框架会更加聚焦在行为改变或顾客需求上。以奶昔案例来说，我们会发现有两类顾客在快餐店购买奶昔。核心问题是：顾客为什么购买产品？换句话说就是：除了奶昔本身，顾客在为什么买单？

结果：

第一类顾客开车上下班，往往在早上进来买一杯奶昔当作早餐，并把它当作开车时的消遣。而咖啡因为太烫或太凉并不适合，咖啡因为是液体也容易溅出来。理想的奶昔是容量大、营养丰富且浓稠的。所以在这个奶昔案例中待完成的就是：开车去上班时的早餐代餐和消遣。

第二类顾客通常是妈妈带着孩子在下午过来。孩子嚷着哭着要去吃快餐，妈妈则希望买一些健康的食物，于是会买一杯奶昔。这种情况，奶昔就应该是小包装的、稀释的、液态的以及低卡路里的，这样孩子可以喝得很快。所以在这个奶昔案例中待完成的就是：满足孩子的同时让妈妈感觉很好且没有担忧。原则上，对任何产品来说，不管是软件还是硬件，你可以问：为什么一个顾客要买我的产品或服务？

在数字化领域中，Adobe Photoshop 和 Instagram 的创新设计是待完成的典范。这两个产品都是在解决照片专业化的问题，但 Photoshop 通过一个应用提供简单易用的图片专业级编辑功能，而 Instagram 很早就实现了图片的简单编辑和社交分享。

不仅仅是……

待完成软件

当	我想	所以我可以
我用数码相机拍照时	编辑照片让它看上去像是专业摄影师拍的	展示完美的照片

当	我想	所以我可以
我用手机拍照时	以一种简单易用的方式编辑照片	快速分享给朋友

我们如何……
创建一个人物角色

由于人在设计思维中总应处于中心位置，而创建出来的人物角色又至关重要，所以再次通过示例来说明这一方法。当团队需要在特定时间内对用户有"同理心"或者第一次应用设计思维时，有一个特定结合和参考步骤是相当有用的。建议你根据具体情况来采用之前提到的工具（人物角色画布、同理心地图、AEIOU、上瘾画布以及待完成框架）。你也可以将其他方法整合到这个步骤中一起使用。

为了有助于更好地理解，在本书中会用各种"我们可以如何……"这一范式表达过程。

1. 找到用户

问题
谁是用户？
有多少用户？
他们会做什么？

方法
定量数据收集
AEIOU 方法

2. 提出假设

问题
用户之间有什么差异？

方法
对有相似特征的用户群/市场细分进行描述

10. 未来发展

问题
有新的信息吗？
人物角色是否不得不被重新描绘？

方法
可用性测试
持续完善人物角色

9. 创建场景

问题
在给定背景和目标下：当人物角色使用技术时会发生什么？

方法
场景叙述——讲故事、描述背景和故事以创建场景
上瘾画布

3. 确认

问题
有任何数据或证据来支持假设吗?

方法
定量数据收集
同理心地图

4. 找出特定模式

问题
最初对用户群的描述依旧合适吗?
是否存在其他重要的用户群?

方法
分类法
待完成框架

5. 创建人物角色

问题
如何描述人物角色?

方法
分类法
人物角色

8. 传播

问题
我们如何与其他团队成员、企业或决策者分享和呈现人物角色?

方法
海报、会议、邮件、活动、视频、照片

7. 检验

问题
你认识这样的人吗?

方法
对那些了解人物角色的人员进行访谈
阅读并评论对人物角色的描述

6. 定义环境

问题
人物角色有哪些用例?
这些处在什么环境下?

方法
搜寻形势资料和需求
人物角色画布 / 顾客档案
顾客旅程图

专家提示
未来的用户

如何描绘未来的用户？

特别是在颠覆性创新项目中，时间跨度往往较长。甚至需要花 10 年时间产品才得以上市。比如，如果是针对 30~40 岁的用户，这意味着这些用户现在是 20~30 岁。

未来用户的研究方法试图去推断这些用户未来的人物角色（请参阅《战略远见与创新手册》）。通过对现今人物角色的分析可以延展经典的人物角色以及理解角色过去几年的发展。此外，访谈时主要针对未来目标用户的当前状态。然后，为了更好地理解未来的用户，我们需要推测思维模式、动机、生活方式等。

这个方法很好用。最好从当前用户的档案开始，然后以事实、市场分析、线上调查、个人访谈等为基础。

当创建人物角色时，必须时刻记住价值观、生活方式、科技／媒体使用习惯、产品使用习惯的变化。

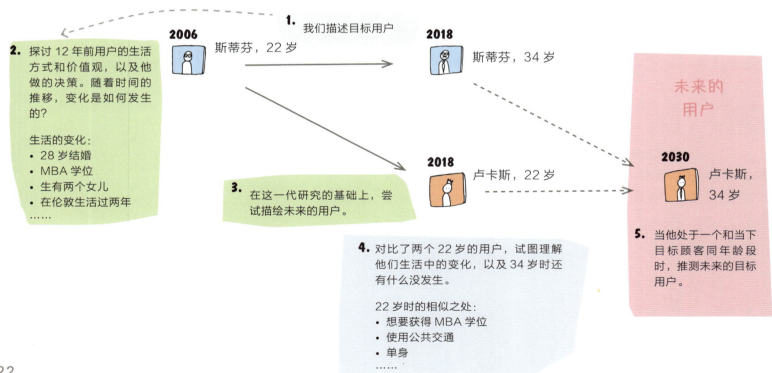

关键要点
利用人物角色进行工作

- 使用真实姓名和真实特征的真人物。
- 从互联网获取人口统计信息,尤其是年龄和婚姻状况。
- 尽可能以真人大小描绘人物。
- 将人物角色可视化。用杂志上的剪贴画(如手表、汽车、珠宝)来丰满人物角色。
- 确定并描述用户真实情况中使用潜在产品或服务的用例。
- 将潜在用户置于一个具有创意、团队合作和应用程序的环境中。
- 列出人物角色的痛点和收获。
- 抓取产品或服务可支持的(待完成)顾客任务。
- 描述关键突出的经历,建立一个能够帮助发现关键之处的原型。
- 尝试考虑人物角色的习惯。
- 尝试用定义内容的工具(如用户档案、人物角色画布、上瘾画布、未来的用户等)。

1.2 为什么过程意识很重要

设计思维中，一个重要的成功因素就是清楚你在过程中处于什么位置。对于莉莉、皮特或是马克，从发散思维阶段转换到收敛思维阶段是特别有挑战性的过程：

在什么时间点上我们可以说已经有了足够多的信息？我们需要产生多少点子才足够把它们转换为可能的解决方案？

除了清晰过程的现况外，你还需将设计思维工具烂熟于心。因为你需要思考"现在哪个工具是最有效的"。"抓住下一个大机会"通常有两种思维：一是思考并衍生出很多很多新的点子（即"发散思维"）；二是集中后聚焦于单个需求、功能或是潜在解决方案（即"收敛思维"）。这个过程可以用双钻模型来体现（见下图）。

因为莉莉知道她的设计思维课程在学校会上多久，所以这个挑战对她来说还比较容易。她能在前期就进行把控，比如针对设计挑战的定义，开放和限制应该到什么程度（即参与者将要面对的创新框架的范围如何）。但真实问题的陈述部分，情况就有些不同了。通常在开始时，我们驱使自己离开舒适区，把创新框架的范围定义得更广。所以在发散思维阶段，可以说点子的数量是无限的，困难的是你需要在适合的时间点结束这个阶段，然后聚焦于最重要的功能，这些最终可以形成一个最佳的用户解决方案。当然市场上也有不少案例来自各种各样的点子，最终靠运气赢得市场，收获成功，知名的例子如Twitter提供的一些服务。但是运气并不是总起作用，因此在过程中收敛思维对于成功是一个决定性因素。

史蒂夫·乔布斯是管理"受压区"的大师。在选择何时转换思维以结束发散阶段上，他有相当优秀的直觉，从而可以引领团队找到出色的解决方案。在苹果公司，巴德·特里布尔（Bud Tribble，苹果副总裁）还特意创造了术语"现实扭曲力场"（reality distortion field）来形容史蒂夫·乔布斯强大的心理转换能力。这个术语源自最初的"星际迷航"系列其中一集《兽笼》（*The Menagerie*）。在这集中，外星人通过他们的思维创造了属于自己的世界。

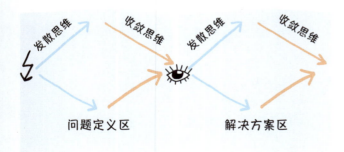

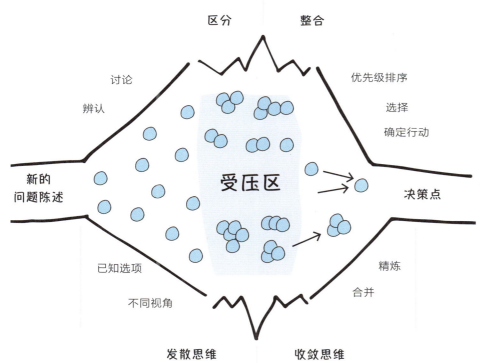

专家提示
转换思维的最佳时机

能帮助我们转变思维的优秀影响者,往往给予的时效有限。假如创新项目的最终截止日期提前了,抑或是第一个原型被要求比计划时间更早出来,那我们的思维就必须自动跟着转换。另外,在项目早期制定功能与特征就变得可取。向收敛阶段的过渡中,我们再将它们提出来并与大量不同点子进行匹配,这样就可以筛选一些点子,也使得后面有逻辑地合并点子更加容易。即便如此,最终我们还是要进行选择与聚焦,这有助于在这个阶段向其他组和参与者展示留下来的点子。然后可以利用便利贴来决策,哪些是最好的点子。如果只是团队内进行决策,结果往往不够客观,因为我们总是过于喜欢自己的某些点子。如何处理那些没有进入收敛阶段的点子,尚无定论。有些人鼓励参与者把写有点子的便利贴扔掉,而有些人会把它们作为知识储备保留到项目结束。

25

什么是设计思维的微观周期？

在更加深入去谈设计思维过程之前，首先要澄清设计思维的过程。目前不同地方会用不同的术语来表达过程，尽管追求的目标基本相同。基本上所有过程，开端进行问题陈述，尾声生成解决方案，这一切通过迭代方式可以达成。整个过程都在聚焦于人，因此设计思维也被称为以人为中心的设计。尽管大多数经历过设计思维的人知道，但还是简要介绍下微观周期和宏观周期以及其中的核心阶段。莉莉可能会认同哈索·普拉特纳软件研究所（Hasso Plattner Institute, HPI）的六步设计思维，许多大学也采用此描述，这也是接下来将呈现的。然后我们再来看看宏观周期。

在一些大学，这个过程会更简化。举个例子，日本金泽工业高等专门学校（Kanazawa Technical College）的全球信息技术中心，采用四步设计思维：同理心—分析—原型—共创。斯坦福设计学院则将"理解"和"观察"合并为"发展同理心"。

IDEO设计创新公司最初把微观周期定义为五个简单步骤，以便通过迭代获得新的想法。同时，它们强调实践，因为再好的想法如果没有经过市场的历练也是空谈。

理解任务、市场、客户、技术、限制条件、规定以及最佳标准。

观察并分析真实用户在真实场景下的行为，并将其与特定任务联系起来。

可视化最初的解决方案（3D、建模、原型、图形、手绘等）。

评估并优化原型，以一连串快速、连续、重复的方式。

实践新的概念，一定要在现实条件下（也是最耗时的阶段）。

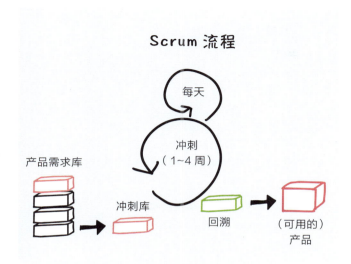

在实际商业环境工作的人,都应该了解不同情况下的迭代过程,比如软件开发(ISO13407 或 Scrum)。在这种情况下,迭代过程可以保证软件的用户适用性,或者通过冲刺来逐步提高用户适用性。

ISO13407 中提及以下阶段:

规划、流程—分析、结合上下文—详细说明、用户需求—原型(设计草案)—评估(评估解决方案和需求)

在 Scrum 中,单个迭代被称为冲刺。一次冲刺需 1~4 周。产品需求库(product backlog)是用于冲刺的输入。在冲刺中需要对产品待办事项进行优先级排序和加工,从而形成冲刺库(sprint backlog)。产品需求库中记录了以用户故事为载体的大量需求。冲刺最终都应该有一个可以上线的产品,而且该产品已经经过用户测试。此外,整个过程本身也需要不断回溯,以便持续改进。

在 IDEO、斯坦福设计学院以及 HPI 的基础上,很多公司会把设计思维的微观周期进一步细化为 3~7 个阶段。瑞士信息通信技术公司瑞士电信(Swisscom)为了快速将设计思维整合到组织内部,设计了一个简单的微观周期。

阶段如下:**倾听—创造—交付。**

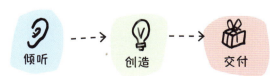

阶段	描述	基础工具
倾听	• 理解项目 • 理解用户痛点 / 需求 • 收集内部及外部的信息 • 直接收集来自用户的经历	设计挑战 用户访谈
创造	• 将学到的东西转化为潜在的解决方案 • 生成多个解决方案与可能性 • 定义解决方案包含的功能	核心理念 目标顾客体验链
交付	• 将点子具象化 • 建立原型并进行测试 • 验证、加速或放弃点子 • 从中学习并获得洞察	需求、提案、收益、竞争(NABC 法则) 原型计划 自我验证

 **专家提示
设计思维微观周期**

微观周期各个阶段的说明

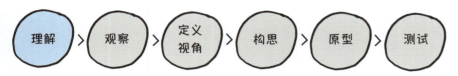

理解：

这个阶段已经在 1.1 节中提到过。出发点不是要达成某个目标，而是某个人物有一些需求或需要解决一个问题。一旦识别出需要解决的问题，应适当地定义问题陈述。我们可以借助两类问题延展（借助"为什么"）或是缩小（借助"如何"）创新框架的范围。以自我教育这个需求举个例子，下图可以更好地说明以上原则。

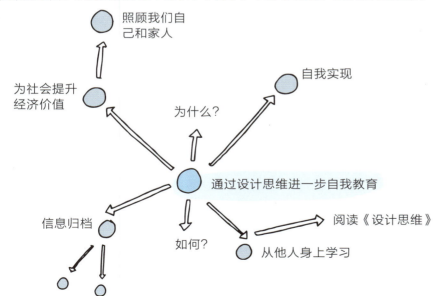

除了问题陈述，理解整个背景也很重要。可以通过以下 6 个 WH 问题［谁（who）、为什么（why）、什么（what）、何时（when）、何地（where）、如何（how）］来获取关键洞察。

- 谁是目标客户群（大小、类型、特征）？
- 为什么用户认为需要一个解决方案？
- 用户提出了什么解决方案？
- 何时需要出结果，持续多久？（项目或者产品生命周期的时间跨度）
- 结果将会用于何地（环境、媒体、地点、国家）？
- 如何执行（技能、预算、商业模式、上市）解决方案？

更多内容看 1.4 节和 1.5 节。

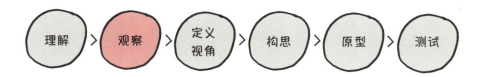

观察：

之前已经初步提到过观察阶段。我们试图成为专家以更好地理解读者的需求，仔细研究了来自三个不同领域的用户，他们都想运用设计思维。我们也观察了他们在工作中的情况。如此我们可以很好地利用各种机会：在波茨坦的 HPI、在斯坦福的 D.School 以及和来自 ME310 的教练互动；在创业挑战中借助 DTP 社区进行工作坊、企业内部的工作坊以及以数字化转型启发客户为目标的共创工作坊等。记录并将这些发现可视化尤为重要，这样后续可以分享给更多人。到目前为止，设计思维涉及的大多数方法都以定性观察为主。记录也主要通过点子板、愿景板、照片日记故事、思维导图、情绪图片以及生活和人物照片。这些对于创建与修改人物角色都是重要信息来源，可以帮助建立起对用户的同理心，在 1.5 节中将更加详细地说明。

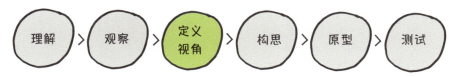

定义视角：

提到视角，重要的无非是借鉴、解释并衡量所有发现。促进者的首要任务便是鼓励所有成员谈谈他们的经历，目标则是建立起一个共同的语言基础。讲述经历过的故事、展示照片以及描述当时的反应和情绪，这是最好不过的方式。再次强调，我们的目标是进一步发展或修改人物角色。在 1.6 节中会有更加详细的说明。

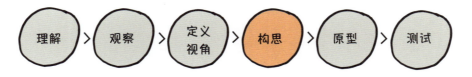

构思：

 在构思这一阶段，我们可以利用各种各样的方法来加强创造性，头脑风暴或草图创建是这个阶段最为常用的。目标是产出尽可能多不同的概念，然后把它们可视化。1.7 节中将讲述一系列技巧。构思阶段与原型和测试两个阶段紧密连接。下一个专家提示会深入讲述此方法。这一阶段主要的目标是，一步步迭代增加创意。刚开始基于问题陈述就可以进行一场头脑风暴，如此一来，创意和整个发散阶段就得以控制。举例来说，我们可以针对关键功能进行头脑风暴，也可以结合其他行业或情况进行基准分析，又或刻意忽略实际情况而结合最好及最坏想法的"黑马"。一个忽略所有限制因素的超前原型也能够激发想法。我们会在描述宏观周期时专门解决这一问题。

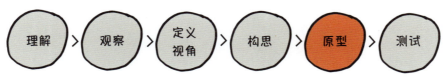

原型：

 在构思阶段，我们已经指出"原型"和"测试"是与构思密不可分的阶段。1.9 节会具体展示原型由什么组成。

 无论如何，我们应该尽早把想法做出成形的东西，然后找潜在用户进行测试。这样，我们可以得到反馈来改善想法和原型。有关行动选择的座右铭非常简单：喜欢、改变或放弃。

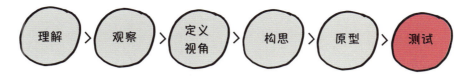

测试：

　　每个原型建立后或是每个草图完成后，就会进入测试阶段。可以找同事测试，但对潜在用户的测试更具启发性。除了传统测试，如今还可以利用数字化方法进行测试，短时间内可以测试大量用户，1.10 节将讲述这些可能性。该阶段会收到大量定性的反馈，我们应该从中吸取可用之处以进一步产出自己喜欢的想法。否则，放弃或改变它。

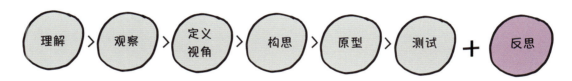

反思：

　　在开始新一轮迭代前，有必要对此轮过程进行反思。"这些想法和测试结果是否符合社会可接受和资源高效利用的主张？"这一问题可以很好地触发反思。在像 Scrum 之类的敏捷方法中，反思阶段以一种回溯的方式结束整个过程。该阶段会复盘整个过程和最后的迭代，同时对于顺利的地方以及应该再提升的地方进行讨论。可以用"我喜欢 / 我希望"这样的反馈循环，或者用比较结构化的反馈表来获得反馈。当然，如果在测试阶段这些都没有发生，我们也会用该阶段来巩固所有的发现。

根据这些发现，我们更新人物角色，如有必要，同时更新其他文件。通常，反思有助于发现新的可能，这些会导向更好的解决方案或是提升整个过程。

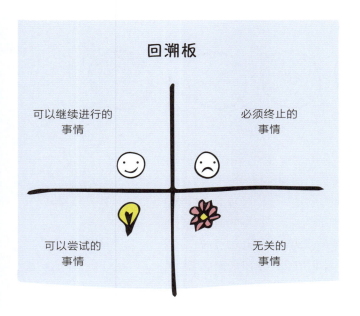

各阶段工具与方法概览

阶段	工具与方法的快捷菜单
理解	创建人物角色利用上瘾画布利用待完成框架创建未来用户
观察	完成同理心地图实施 AEIOU（什么？如何？为什么？）检查关键假设讨论需求挖掘，包括提出开放性问题领先用户WH 问题专注利用发言棒在用户体验设计中利用同理心
定义视角	实行 360 度视角利用 9 宫格视窗工具和雏菊图制定视角的句子，比如"我们可以如何……"问句
构思	进行头脑风暴环节应用创新技术深化创意SCAMPER结构化、聚类和记录点子点子沟通表
原型	开发原型利用不同类型的原型盒子和架子主持原型工作坊
测试	测试流程反馈收集表执行 A/B 测试试验表
反思	使用回溯板

我们如何……贯彻设计思维的宏观周期

在微观周期中,我们讲述了理解、观察、定义视角、构思、原型和测试这几个阶段,而它们也构成了一个整体。在发散思维阶段,我们会利用各种不同的创新方法不断产生大量的点子。有些点子我们希望可以用有形的原型做出来,并找潜在用户进行测试。不同的人也会依据当下的情况来选择使用那些创新方法和工具。因而一开始,通往最终解决方案的创新旅程并不确定。

宏观周期中的首要任务是理解问题所在,并具体勾勒出解决方案的愿景。要达到此,则需要迭代进行好多轮微观周期。宏观周期从一些发散的特性开始(见下图步骤1~5)。当问题较为简单,或是对市场和问题都有全面了解时,团队会快速过渡到受压区(步骤6)。前面5个发散步骤中任意一个都可以直接导向受压区,但这5个产生点子的步骤必须适用于当下情况以及项目本身,以下建议的顺序是经过多个项目成功应用的总结。接着将点子或解决方案的愿景具象化为可视的原型,然后在不同用户中进行测试。如果得到的大部分都是正向反馈,那么后续迭代中再进一步具体展开(步骤7)。

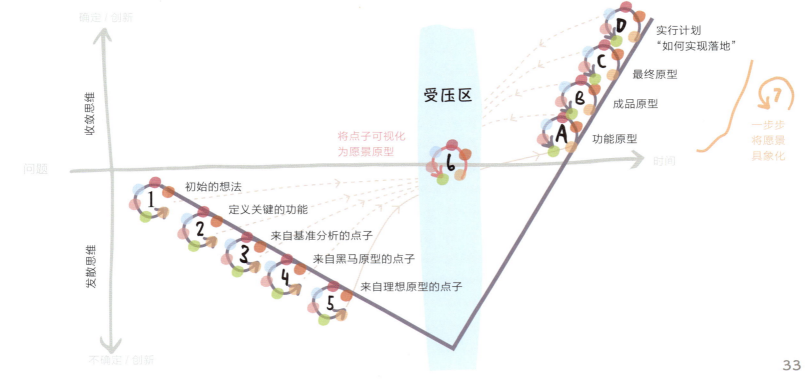

抓住下一个重大市场机会往往遵循以下步骤。

1. 通过头脑风暴产生初始的想法

最初的头脑风暴可以让团队成员把内心所想的潜在点子以及解决方案都表达出来。通常来说，团队每个成员对问题陈述以及解决方案范围的想法都会很不同。而把头脑风暴放在最开始有助于组员间相互了解学习想法，同时接近应该处理的任务。

说明：团队的头脑风暴可以设置在20分钟。头脑风暴的关键是追求数量而不是质量。可以用一张便利贴写一个点子。边写或画，边大声讲述写在上面的点子；然后，把便利贴贴在留言板上。

团队需要回答以下关键问题：

- 哪些点子是最自然想到的？
- 哪些解决方案是受他人追捧的？
- 我们可以做哪些不同的事情？
- 我们对问题陈述的理解都一样吗？

头脑风暴

2. 挖掘对用户来说必需的关键功能

对于解决方案来说，这是重要的步骤。促进者需要激励团队，让大家定义出这些关键功能，然后基于关键用户所处情境对它们进行排序。

说明：基于不同的问题陈述，这一部分可以设置在1~2小时，目标是草拟、建立并测试10~20个关键功能。

团队需要回答以下关键问题：

- 哪些功能是强制需要的？
- 哪些体验对于用户来说是绝对必需的？
- 这些功能和体验之间的关系是什么？

关键功能

3. 从其他行业或经历中找到基准线

当团队没有偏离最初解决方案的概念时，这一步骤非常好用。

基准分析可以帮助成员跳出框框思考，同时可以将一些点子应用于解决方案。将一些行业或特定经历考虑进来时，促进者可以在头脑风暴中拓宽大家的创新框架。可以分两步进行：①头脑风暴和问题有关的点子；②头脑风暴行业案例或相关经历。接下来，从每步中都挑选出三个最好的点子。把这些结合起来后，促进者请组员再进一步构思两三个点子，并把它们有形地搭建出来，然后找用户测试。

说明：30分钟进行头脑风暴，30分钟寻找基准线，最后30分钟进行聚类并组合点子。基于任务设置时间，至少让团队可以建立起两三个原型。

团队需要回答以下关键问题：

- 哪些概念和经历可以成功解决问题？
- 哪些经历可以从另一个角度启发大家解决问题？
- 其他经历和问题的关系是什么？

基准分析

4. 增强创造力，并从所有点子中找出那匹黑马

这一步可以大大增强团队的创造力。因为"黑马"可以消除边界，而正是这些边界在之前步骤中限制了大家。促进者会激励团队争取最大限度的成功，从而发展出一些激进的点子。接下来就是团队提升创造力并接受最大风险的时候了。创造"黑马"的条件之一，就是忽略前提条件中的一些基本要素，比如："在没有IT问题的情况下，你会怎么设计一张IT服务的桌子？""没有挡风玻璃的雨刮器会长啥样？""没有人逝世的葬礼看起来会怎么样？"关键点是离开舒适区，然后不管发生什么就去做。

说明：可以设置50分钟用来创建"黑马"，然后再用足够的时间来建立相应的原型。

团队需要回答以下关键问题：

- 目前为止还没有考虑过哪些极端的可能性？
- 哪些经历在可想象的范围之外？
- 有产品和服务能够扩展价值创新吗？

黑马 假如？

5. 执行理想原型，释放创意

很多情况下，团队并没想出突破性的点子，所以你不得不进一步推动。建立一个理想原型（funky prototype）可以进一步提升创意。这个方法鼓励团队最大化学习成功率，同时将成本（时间和注意）降到最低。目标是发展出聚焦于收益的解决方案，暂不考虑潜在的消耗和预算限制。

说明：让团队用1小时来建立理想原型。

团队需要回答以下关键问题：

- 哪些疯狂的点子相当酷？
- 哪些点子你最终不得不妥协？
- 一个临时没有计划的点子看起来如何？

6. 用愿景原型确定愿景

从发散阶段到收敛阶段的过渡区就是受压区。这两个阶段之间的转化可以发生在任何时候。有经验的促进者和创新者能够及时辨认出这个时机，从而引领他们的团队有针对性地转向收敛阶段。

愿景原型中，我们将初步结合以下几点：

- 既有知识（谨慎在此是可取的）；
- 最好的初始想法；
- 最重要的关键功能；
- 来自其他行业和经历的新点子；
- 最初的用户体验；
- 有启发的洞察（比如来自"黑马"）；
- 最简单的解决方案。

说明：（根据问题的复杂性）给团队差不多2小时来建立愿景原型，然后至少找3名潜在用户进行测试，并详细记录反馈。在最理想的情况下，这些用户之后会参与接下来设计思维项目的具体落实。另外在一些创新领域，所谓的领先用户众所周知，因为他们在满足自身的需求上有很高的动机，他们的反馈非常有参考意义。

团队需要回答以下关键问题：

- 愿景原型有没有足够吸引潜在用户的注意，从而让他们非常想使用这套解决方案？
- 愿景有没有给用户的梦想留有足够的余地？
- 愿景提供的价值是否令人信服？
- 为了让体验更完美，还有什么是用户希望的？

7. 一步步将愿景具象化

在接下来的收敛阶段,我们聚焦在愿景的具体落实上。

这一阶段的主题是将选出来的点子进行详细阐述,并且通过迭代不断提高和扩展。首先,建立并测试最重要的关键功能,因为它们是功能原型不可或缺的部分。以此为起点,补充越来越多的元素,最终形成原型。在收敛阶段,测试各种各样的点子,最好的那些会被整合到最终的解决方案中。比如,可以发展并测试单个功能或是各种不同的组合。一旦原型有了一定的成熟度,可以称它为"原型愿景画布"。这样,我们就可以制定并比较各种不同的愿景。

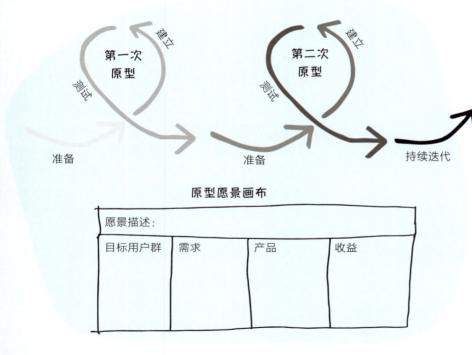

这些都是关于被选点子的阐述以及迭代详情。
每完成一个单独步骤,整个原型的成熟度就上升一些。

A. 功能原型

关于功能原型(functional prototype),重要的是关注那些关键变量,然后找潜在用户进行密集测试。关键功能必须为关键体验而创造。一开始不是所有功能都需要被整合,关键点是要确保最低限度的功能,这样才能够在真实情况下测试原型。我们通常称这些原型"最小可行产品"(MVP),它们也作为后续构建的基础。最后一步步将几个功能结合起来,形成完成式原型。

B. 成品原型

成品原型(finished prototype)的创建对用于和用户交互非常重要。只有现实才能揭露真相,所以必须留出足够的时间来整合原本分开的功能,以建立完成式原型。

C. 最终原型

最终原型(final prototype)的优势在于深思熟虑的投入,以及较高的实现度。那些具有简单功能且令人信服的原型,通常在上市时也能取得成功。从供应商和合伙人那里获得尽可能多的支持是非常可取的。同样,利用标准化的元件能够增加成功的可能性,同时大大降低开发成本。

D. 实行计划:"如何实现落地"

产品或服务的设计品质是决定性的,如何实行同样关键。需要知道的重点是:谁有可能在实行过程中设置障碍,试图影响决策?信念是:将试图影响的人转化为参与者,然后创造一个对所有利益方双赢的局面。3.4节中会讲述实行过程中什么是重要的。

关键要点
把握整个过程

- 定义一个颗粒度适当的问题陈述。
- 如果想要激进的创新，（尽可能多地）离开舒适区。
- 在宏观周期中，发展对受压区的意识，因为它对未来想法的成功起决定性作用。
- 向团队明确所处的阶段，是发散思维阶段还是收敛思维阶段。
- 在发散思维阶段，利用不同的方法进行头脑风暴以增加创造力（比如基准分析、理想原型、黑马）。
- 在发散思维阶段，利用各种不同创新方法产生尽可能多的点子。
- 在微观周期中，遵循"设计—创建—测试"。
- 通过收敛思维及持续迭代找到最终原型。
- 别对原型和点子有情感依赖，学会放弃糟糕的点子。
- 对于所有想法：喜欢、改变或放弃！

1.3 如何做好一个问题定义

起初皮特并不理解,做好一个问题定义是多么重要。毕竟他想要的是,找到优秀的解决方案而不是让问题更糟。后来皮特作为促进者在设计思维的工作坊中做了初步尝试,很快发现问题定义的重要性。并且他意识到优秀解决方案的三个前提条件:

(1)设计思维团队必须理解问题所在。

(2)必须定义设计挑战,这样才能够发展出有用的解决方案。

(3)潜在解决方案必须要适合于所定义的设计范围。

可以将问题分为三类:(定义明确的)简单型、(定义不明确的)模糊型和(棘手的)复杂型。对于简单型问题,通常有一个正确的解决方案,但是解决策略可以遵循不同的路径。然而,在日常工作中我们最常碰到的是模糊型问题,针对这些问题,通常有一种以上正确的解决方案,并且解决方案的路径也可能相当不同。根据经验,我们知道大家可以很好地理解这些问题并比较容易地处理它们。通常为了使问题定义到一个合适的程度,缩小一些或扩大一些创意框架都可以,从而找到新的市场机会。

反复使用"为什么"问法可以扩大创意框架,而使用"如何"问法可以缩小创意框架。在前言中,我们有简单提到"如何利用设计思维处理进一步训练",另一个简单的设计挑战的例子是"设计一个全家都喜欢使用的开罐器"。

扩大问题陈述,可以提出"为什么"问法。我们很快意识到,不断反复地问为什么能极快地让我们到达舒适区的极限。以至于实际上我们正在走向天翻地覆且难以解决的问题,即所谓的棘手的复杂型问题。就开罐器这一问题,类似的问题如下:

- 我们如何能消除这个世界上的饥饿?
- 我们如何能阻止如此多的食物浪费?

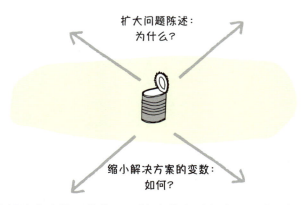

要缩小解决方案的可能范围,"如何"问法很有用。就开罐器这一问题,类似的问题如下:

- 如何能利用旋转机制来打开罐头?
- 如何能不利用任何外加设备打开罐头?

问题

清晰的问题 > 不同路径 > 一个解决方案

定义不明确的

模糊的问题 > 不同路径 > 不同解决方案

棘手的问题

未知的问题 > 不同路径 > 有助于把问题
定义得更清楚的部分解决方案

就棘手的复杂型问题而言，真正的问题并不总是显而易见的，所以开始我们就用初步的问题定义。这会使大家对解决方案有一个理解，反过来，它又可以改变对原有问题的理解。所以在问题定义中已经存在迭代，也有利于对问题和解决方案的理解。但这种共同演进的方式只能找到一些短期或临时的解决方案。针对棘手的复杂型问题，利用线性分析会让你很快碰到天花板，因为问题本身就是在搜寻问题，在每个方向上都受到牵引。

庆幸的是，设计思维这么多年来已经发展出很多相关的工具，比如"我们可以如何……"问法，或是"为什么"问法。如此一来，设计思维能够使得棘手的复杂型问题被很好掌握。哪怕利用了设计思维的方法，但因为问题过于复杂仍旧没有找到解决方案，因为资源有限（比如费用和时间）而终止。这也是为什么建议在定义一个合适的问题上投入足够的时间和精力。

设计思维可以被应用到哪类问题上？

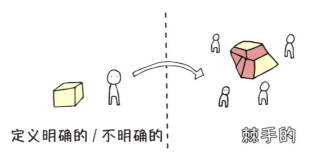

定义明确的 / 不明确的　　　　　　棘手的

设计思维适用于所有问题陈述的类型。从产品服务到流程，到单独功能，到综合的客户体验，都适用。大家借此达成的目标各不相同，产品设计师希望满足顾客的需求，而工程师对定义详细参数更感兴趣。

专家提示
找到设计挑战

设计思维课程上,莉莉总是在明确哪个设计挑战上遇到困难是好的。如果设计挑战来自行业伙伴,那么他们或多或少已经设定好了创意框架。

在组员要自己去定义问题时,情况往往就变得更加复杂。以下是对定义问题及设计挑战相当有帮助的一些选择,而且它们经过验证。

我们可以如何提升那些人们日常使用物品或访问地方的顾客体验链?

示例:

- 我们可以如何提升零售鞋商的线上购物体验?
- 我们可以如何提升预订法拉利的线上门户网站,把它从 A 状态提升到 B 状态?
- 我们可以如何提升新加坡公共交通购票 App 的顾客满意度?

另一种找到设计挑战的方法是转换视角。以下问法有助于捕捉设计挑战:

- 如果……怎么办?
- 什么是有可能的?
- 什么能够改变行为?
- 如果商业生态系统互联,可以提供什么服务?
- 一场促销会带来什么影响?
- 那之后会发生什么?
- 当其他人都只看见问题时,是否存在机会点?

还有一种方法是进一步观察已经存在的产品或服务(比如音乐订阅购买的顾客服务体验链)。通过观察及提出问题,我们可以从中得到有助于产出设计挑战的提示:

- 用户在音乐方面相关的行为是怎样的?
- 顾客是如何获得关于最新音乐服务消息的?
- 顾客会如何安装产品或服务?安装在哪里?
- 顾客如何使用产品?
- 如果产品没有像预期那样有效,顾客会如何反应?
- 顾客目前对整个顾客体验链的满意度如何?

专家提示
制定设计摘要

设计挑战的描述具有决定性作用。正如我们所说，只有当设计思维团队理解了问题是什么，他们才有可能产出一个优秀的解决方案。所以设计挑战的描述是一个最基础的必要条件。更多细节有助于加速解决问题，但同时也会带来弊端，解决方案的激进性会受到影响或限制。创建一个优秀的设计摘要（项目的简短概述）本身已经是一个小型的设计思维项目了，我们有时为用户制定设计摘要，有时为团队制定。建议大家汲取不同意见，最好是来自交叉学科的见解。通过迭代，最后对能够解决问题的陈述达成一致。

设计摘要包含各种不同的元素，它可以对核心问题提供信息。

定义设计范围：
- 这些活动为谁提供，哪些会得到支持？
- 从用户身上我们想学到什么？

现有能够解决问题的方法的描述：
- 哪些已经有了？可以如何帮到我们自己的解决方案？
- 现有的解决方案遗漏了什么？

定义设计原则：
- 对团队来说有哪些重要提示（例如，在哪些点上需要更多创意，或是潜在用户应该尝试一些新功能了）？
- 有没有一些限制条件？哪些核心功能是必需的？
- 我们希望让哪些人参与进来？在设计过程的什么时候？

定义与解决方案紧密相关的场景：
- 我们希望未来的愿景是怎样的？
- 哪些场景是合理的、有可能的？

定义接下来的步骤和里程碑：
- 一个解决方案应该什么时候出来？
- 有没有指导委员会会议可以提供有价值的反馈？

有关实行时潜在挑战的信息：
- 早期一定要让谁参与进来？
- 对待激进解决方案的提案时文化氛围如何？冒险的意愿程度如何？

设计摘要其实是把问题以结构化的方式展现出来：

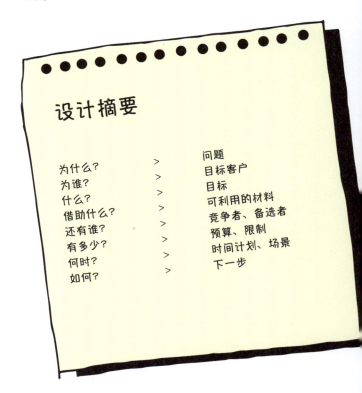

我们如何……
开始，尽管问题难以捉摸？

原则上，当离开舒适区时是最为理想的起始点。基于问题陈述要找到合适的起始点不是一件容易的事。团队常常会怀疑起始点是不是太窄或太宽了。这种情况，建议大家直接开始就好。如果一开始构想的挑战太窄，团队可以在第一轮迭代时适当扩大问题；如果一开始太宽，则缩小它。

我们想要改善圆珠笔的笔帽，还是想解决世界的用水问题？

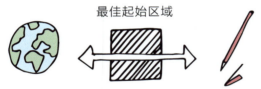

消除纸张以拯救森林　　最佳起始区域　　提升一个细节

整个过程有三个步骤。

步骤 1：
问题陈述中谁是用户？
定义真实用户是谁，他们的需求是什么。
将这些反映到创建的人物角色上。

步骤 2：
利用 WH 问法，讨论什么、为什么以及如何。

步骤 3：
基于以上步骤，形成问题定义。

示例

步骤 1：关注谁？中心任务是什么？
莉莉作为促进者，正在进行创新工作坊。

步骤 2：莉莉想达到的目的是什么？
莉莉想记录工作坊中大家产出的信息。

什么？

用户想要达成什么？
编辑？创新？评估？
分析？
储存？分享？

为什么？

结果会 分享 给来自 全球 的团队成员

如何？

复制？
语音识别？
文本识别？
图片识别？
拍照？

步骤 3：基于以上步骤，形成问题？
莉莉想记录下问题。
我如何以数字化的方式识别便利贴并分享？

如上所述,"为什么"问法和"如何"问法可以扩大或缩小创意框架。

同时我们在头脑风暴过程中也会进行自然调整,尤其在采用各种方法的时候,比如变换和合并的时候,甚至是最小化的时候。

方　　法	我们可以如何解决问题	
最小化	减少吗?	缩减现有的解决方案?
最大化	扩大吗?	扩大现有的解决方案?
变换	把它从心理上转到另一个区域?	针对我的问题,要把现有解决方案变换到另一个区域吗?
合并	把它和另一个问题进行合并?	要合并现有的几个解决方案吗?
调整 / 适配	要调整它吗?	调整现有的解决方案?
重新排列 / 倒置	改变还是倒置它在内部的位置?	改变还是倒置现有解决方案的位置?
替补	替补掉部分问题?	替换掉现有解决方案的一部分?

我们拿 BIC(法国著名的文具品牌,因高性价比的圆珠笔而闻名于世)圆珠笔及其省略和缩减的方法举个例子。对于 BIC 圆珠笔来说,所有不必要的东西都被去掉了。最后只剩下三个不可或缺的部分:笔芯、笔杆和笔帽(也可以作为夹子使用)。这一巧妙的产品设计保持了 50 多年不变。

那是否存在可以创新的空间呢?

答案:是!也许你已经问过自己"为什么 BIC 圆珠笔笔帽的顶端有一个孔"。这个孔不是一直以来就有的。设计这个孔主要是用来防止小孩不小心吞下去时被闷死,因为它会卡在气管中。有了小孔之后,足够的空气可以从中通过。这是为什么 24 年前这支 BIC 圆珠笔的笔帽有了这个孔。

关键要点
做好问题定义

- "为什么"问法和"我们可以如何"问法有助于理解并掌握问题。
- 弄清楚问题的类型:棘手的、定义明确的或不明确的,从而调整方法。
- 遇到棘手的复杂型问题时,一开始先从解决部分问题开始,找到部分解决方案,然后迭代前进。
- 如果一开始不能一下子理解所有问题,先理解一部分,然后迭代式增加解决方案需要的要素。
- 为了让团队和客户对起始点有一致的理解,制定一个结构化设计摘要。
- 充分利用各种不同的方法以找到设计挑战(比如调查整个顾客体验链,或者转换视角)。
- 即使没有找到理想的起始点,依旧开始第一轮迭代。这样就能够越来越好地理解问题。

1.4 如何挖掘用户需求

普里亚接了一个新的创新项目。有传言说互联网科技巨头会拥抱老年人健康这个领域，普里亚就在这样的公司上班，但她对这个领域和市场细分却知之不多。这个事情距离普里亚很远，她的众多项目都不太需要考虑老年人的需求。她所在的工作环境都是20多岁的年轻人，好像没有人超过50岁，即便远程工作的同事也没有。普里亚在苏黎世认识的人也都在30~40岁。她的父母都仍旧在工作，也不属于退休人群。普里亚的外祖母倒是可以问问，但不幸已经过世。

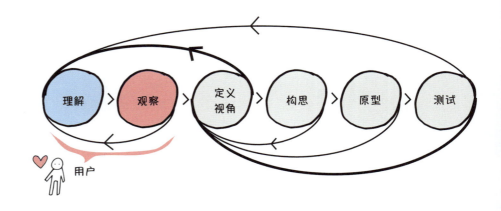

时间有限时我们应该如何挖掘需求？或者说，当我们不去上班时怎么跟老板解释？

普里亚意识到，如果想要比较好地实现设计思维，与潜在用户接触是不可或缺的。

所以对普里亚来说，略过需求挖掘不是一个可选项，因为这意味着跳过了设计思维过程中的一整个阶段。由于理解、观察和整合（定义视角）这三个阶段不能严格区分开来，省略需求挖掘也意味着至少省略了三个步骤。

这些阶段有一个非常重要的共同点：与用户直接接触。这群目标用户未来会经常使用我们设计的创新产品或服务。

日复一日地进行创新会给我们带来错觉，让自己以为对所有用户的生活方式都很熟悉。过去四年，莉莉作为一个需求挖掘专家经历了：她不得不化身为老人、视力受损者、同性恋、幼儿园老师甚至是非法移民。更不用说这个关于临终关怀病房的项目，它一定会把莉莉引向临终病房。当然这不会真的发生，至少她的任务是为这些在世时间不多的用户进行创新，同样也包括了临终关怀病房的流程。

很重要的是，需要反思并意识到：我们不能代表那些我们为之创新的人。如果一些非常特殊的情况不得不这样做，将自己的需求转移到其他人身上时要格外小心。

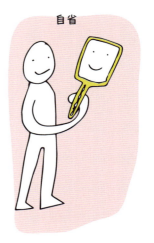

皮特坐在办公桌前专心思考：这些用来提高产品质量的点子真的有效吗？上一次他见到人们在日常生活中使用他的产品是什么时候？顾客需要新功能的一刹那，他在旁边吗？这不是因为皮特问了顾客什么问题（比如"你想要……吗"），而是因为顾客自己去搜寻了这些功能。

这些时刻，我们可以从用户的生活中得到一些洞察，这也揭示了那些隐性、深层且长期的需求。

如果不了解用户的日常生活，说明我们一直只基于自己的判断做出假设。瑞士生活着大约800万人，如果现居苏黎世的普里亚声称她非常了解生活在小村庄的居民，那么她肯定是基于过去在印度小村庄的生活经历，印度和苏黎世的小村庄差不多大。尽管过去的经历让普里亚了解村庄生活的某些方面，她仍旧难以生成一个满足瑞士大多数村庄居民需求的解决方案。

显然，只有将用户的需求内化于心，对他们拥有透彻的理解后，创新才能够发挥作用。当我们设身处地地为用户着想时，就可以达到所谓的透彻理解，尤其是当我们亲眼看到用户生活中有待提升的部分时。

如果你觉得接下来会讲解更多观察人、理解人的工具，那么你就错了。尽管这样的工具对我们很有帮助，但是最终需求的挖掘有着一个决定性的关键点：找出那个实际已经在你脑中的假设。

企业日常工作中，创新经理想出的点子时常脱离用户的真实需求。"用户日常生活中什么不起作用"，面对这个问题，创新经理们通常漠然，其实正是这个问题能给他们带来真正的附加值。

这种情况下，让创新经理去挖掘需求也帮助不大，因为他们不知道应该看什么、听什么。在很多公司看来，需求挖掘是浪费时间和金钱的，所以并不需要。

很多传统的管理与创新顾问，使用所谓的顾客访谈时也不是亲自上阵，而是找一家市场研究机构来进行，然后顾问从访谈中挑选出那些和自己原来看过或听到的经验匹配的内容。这也怪不得决策者会把需求挖掘看作项目成功的风险。

如果在需求挖掘中始终保持一颗纯粹的好奇心，我们会发现，任何发现都有助于产出更加人性化的解决方案。在挖掘需求时，我们识别出那些不起作用的事情——也许永远不起作用的事情，或是小心注意着这些事情，只有这样，最后我们的创新才可以很好地满足需求。

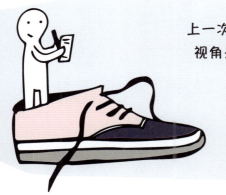

上一次我们代入顾客视角是什么时候？

上一次我们掌握用户日常（在用户所处环境中）是什么时候？哪怕不是一整天，一个小时也好！

我们怎么知道顾客遇到了哪些困难？
顾客高兴的原因是什么？
当使用我们的产品时，是什么引起了惊喜的体验？

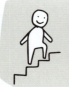

我们如何……
在挖掘需求时摆脱假设的限制？

想要摆脱假设的限制，我们可以使用一些技巧。尤其是第一次挖掘需求时，强烈推荐以下这些不超过 30 分钟的练习。当有人提出棘手问题时，我们可以更高效地处理。

使用这些技巧的目的是展示如何将有关需求的假设和假说可视化，以及如何将关键的假设进行优先级排序。这也创造了一个起始点，让我们实现聚焦的、更成功的用户交互。

当我们已经建立一个简单初步的原型，已经找到满足用户需求的潜在解决方案时，构思阶段也就完成了。在"老年人健康"项目的范围里，普里亚已经定义了"锻炼"这一主题，将其作为解决方案之一。

1. 用一句话来表达我们的点子

示例：
退休老人中电视迷的别样漫步。
然后将我们的点子可视化。

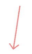

老年人向导

2. 表达点子背后的需求假设

众所周知，需求是人类行为背后的真正动机。它们来自让不存在的事物变成可能的欲望（比如保持健康），或者来自想要摆脱一些不想要的东西（比如减掉体重）。设计思维中，通常用动词来定义这些需求。需求指的是用户想要达成的东西（也就是"是什么"），需求挖掘中我们有意将问题解决思维（也就是"如何"）放到一边。

要形成需求假设，我们首先要提出以下问题：

- 用户借助我们的点子想要获得什么？
- 是什么驱使用户使用我们的点子？
- 是什么阻止用户使用我们的点子？

以下是可能的答案：

（1）电视迷为了预防慢性病（需求），想要进行锻炼（需求）。
（2）退休人员没有必要的日常结构（触发因素）来推动定期锻炼（需求）。
（3）老年人想要保持健康（需求），这样他们就可以和儿孙一同出去远足。
（4）当老年人和年轻人一起在健身中心锻炼时，他们感到不舒服（情绪状态／阻碍）。

将每个假设单独写在一张便利贴上，然后你可以将它们放到步骤5的象限中。

3. 定义出关键假设

首先花几分钟对需求假设进行深思很重要。

在深思中可以识别出什么？可以识别出那些潜在创新背后的基本需求，通常是那些已经建立解决方案所基于的精彩假设！如果有必要，现在就必须检查和调整这些需求。

通过这些练习，我们面对的是产生点子的基础，而我们还不知道用户在日常生活中是否真正需要这些创新。

也许一些朋友认为我们的解决方案很棒，然而明确我们朋友的父母和祖父母在日常生活中是否真的有这些问题，才是令人兴奋的事情。这一步会非常接近用户。同时我们必须意识到仍旧在处理假设，我们还没有亲眼看到或是亲耳听到这些需求是否真的存在于他们的真实生活中。

别无他选，我们只能检查这些需求，但这次不是通过我们的同事或朋友！我们必须观察并访谈那些并不亲近的人，同时他们也不会因为喜欢我们或是不想浇灭我们的热情而对我们的点子给予正向反馈。

4. 准备进行随机访谈

如果我们在路上碰巧遇到目标客户群，应该问他们什么呢？为了做好准备，应该认真考虑通过什么问题，让用户告诉我们关于他们的日常生活。举个例子，普里亚应该好好想想日常生活中她在什么地方可以遇到那些退休者（比如购物中心、火车上、公交车站等）。好的地方是普里亚不用特地请一天假来进行需求挖掘，因为她在日常生活中就可以进行。

需求挖掘的究竟是什么？

必须走出舒适区，和用户聊聊，从而以新的角度来看待点子。我们也必须有学习新事物的意愿，保持好奇心，一步步丰富知识。

5. 先检查关键假设

最好先检查这些假设。我们应该先问问自己至少要知道哪些假设，以及哪些对于点子而言最为关键。

如果这些假设在日常生活中根本不存在，那么就如同在空中楼阁上建立解决方案。一切也许没那么糟糕，因为我们越早发现这一切会越有利，可以节省很多费用、时间和精力。冗余的资源可以用来寻找下一个巨大的市场机会。

检查时，可以将关键假设结构化为四个象限。根据过去的经验，利用"次要的""决定性的""已知的""未知的"四个维度组成四个象限会很有帮助。

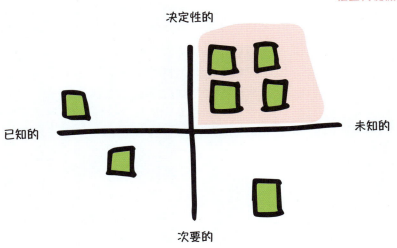

检查关键假设

我们如何……进行需求挖掘的访谈？

每个访谈都应该有特定的逻辑顺序，建议提前计划访谈的进程，然后基于此进行思考。

一旦准备妥当，你在访谈时会更加从容，也更容易获得受访者的信任。

需求挖掘的典型对话如下所示。

1. 介绍

首先进行自我介绍，然后解释进行访谈的原因以及访谈的方式。我们会强调访谈中不会有"对"或"错"，同时也将询问是否可以记录访谈（比如录像、拍照或录音）。关键是要创建一个受访者感觉自在的氛围，要让他们感觉到被欣赏，以及他们的知识和经验对我们来说非常有价值。

2. 正式开始

受访者一开始也可以介绍一下他们自己，这样可以建立起一个问问题的简单参考。我们会以一些泛泛的、开放性的问题开始。基于回答再深入问一些问题，以扩展并澄清问题所在。重要的仍旧是受访者在被问时，感到舒服并且信任我们。

3. 寻找参考例子

试图找到一个受访者容易记忆的例子，这样可以让对方说得更加接近我们所探寻的主题和问题。不过也可能不是所有的问题或关键经历，都在这个例子中或在同一天表达出来。继续建立信任，以保证他们的回答更可用。如果没有达到预期的深度，那么我们需要耐心询问更多的经历和故事。

4. 重要环节

深化其他重要的话题，然后寻找矛盾点。挖掘尽可能多的细节，包括一些明显事实和情感事实。当一些隐性的事情浮现出来时，我们就达到目的了。如果受访者信任我们，他们会打开心扉分享那些令人兴奋的故事和需求，而这些在一个普通的访谈里往往被遮蔽。

5. 反思

停顿一会儿，然后来到访谈的最后环节：对受访者给予的重要发现表示感谢。同时从我们的角度总结关键点。通常受访者会补充重要的事情，指出不一致的地方以及强调重要之处。这时如果有需要，我们可以问"为什么"来挖得更深些。这一步，我们可以切换到一个更加笼统的层面，讨论一些原因或理论。

6. 总结

千万不要关掉记录设备！通常在最后会发生最有趣的事情，所以我们应该给予总结足够的空间和时间。我们再次感谢受访者腾出时间并激发我们的洞察，问他们有没有问题要问我们。访谈之后，我们就访谈内容和方法总结出最重要的发现。

专家提示
在需求挖掘中问开放性问题

很多人都不太善于问开放性问题。这种情况每天都在发生，并且大多数人都很熟悉：

普里亚在苏黎世养老金管理协会门口等5号电车，她大概等了9分钟。一位老婆婆站在普里亚旁边也在等5号电车，看上去等得相当不耐烦。那一刻，普里亚可以想出千万个为什么需求挖掘不会带来任何附加值的理由，并且明天她可能会在电车站遇见另一个老婆婆。我们大多数人和普里亚一样。几乎每个人在接近陌生人时都会感到不舒服，甚至觉得有些尴尬，普里亚绝对不是唯一的一个。但是上前搭讪又会发生什么呢？她只是希望通过对别人的生活感兴趣来获得知识和更深的洞察以丰富她的想法。

如果普里亚鼓起勇气和陌生人对话，那么她该从何开始，如何提问呢？

当然，普里亚的目标是以某种方式提问，从而让老婆婆说说关于自己的事以及每天的锻炼习惯。我们发现提前创建一个问题地图相当有用。也许你会情有可原地问："为什么不用问卷呢？就像战略咨询的同事那样？"因为问卷是一种线性结构，它以最前面的问题开始然后往下走。但是在对话中，我们不会以线性的方式进行思考和回答，而是即兴的。这样，问题地图就有利于我们把话题可视化，从而在访谈中提供方向。

在普里亚的问题地图中，其中一个问题是："什么驱使老婆婆做运动？"另外还有："什么类型的运动能够激发老婆婆的兴趣？""什么会使她高兴？"

接下来，仔细倾听老婆婆谈论她自己的生活对普里亚来说很重要。普里亚应该在对话中记下重要的信息。做笔记同时也是在表达对老婆婆的感激——一种老婆婆会喜欢的间接称赞。

普里亚记下老婆婆的原话，比如"我喜欢早晨锻炼，因为这让我很精神"。如果只记下关键词，那么普里亚后面还是要补全老婆婆的话或是上下文。在之后的综合分析中，普里亚可以比较不同受访者的陈述，看看哪些相似，哪些不同。然后她可以将用户原话整合到人物角色中去，这样就能反馈用户真实的声音。

在每次访谈和观察之后，我们都应该问自己一些关键问题：

- 哪些地方用户揭示出的问题最大？
- 问题背后有什么需求？
- 什么样的创新可以让用户的日常生活更轻松？

这也被称为情境启发式构思。在需求挖掘的过程中我们勾勒出直接想到的点子和想法。不同情境下，普里亚还可以记下随时涌现出来的补充问题（例如，居住在乡村的老年人是不是运动得更多？）。这样，她就可以丰富问题地图，并拓展问题范围。

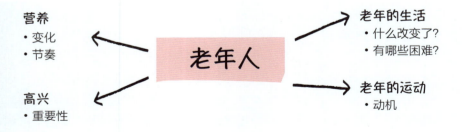

尽可能在挖掘需求的访谈中问开放性问题。以下这份通用的问题清单可以帮助准备访谈。

行为追踪
"当你说这些的时候,你为什么笑?"
"这是怎么发生的?" "谁教你那些的?"
"你怎么知道它是如何运作的?"
"什么行得通?" "什么行不通?"

澄清
"你这么说的意思是……吗?"
"用你自己的话你会怎么描述它?"

主动探寻
"你说这很难,到底难在哪里?"
"这是一项艰巨的任务,为什么对你来说很难?"

询问的先后顺序(日/周/人生阶段)
"你最初的记忆是什么……?"
"那之前/之后发生了什么?"
"你以前是怎么做的?"
"你第一次/最后一次……是什么时候?"

询问具体的事例
"你下载的最后一个应用是什么?"
"你和谁讨论过它?

探寻例外
"那么它什么时候不起作用?"
"你以前有……问题吗?

理解联系和关系
"你和……如何沟通?"
"你是从谁那里听到这些的?"
"谁帮助了你呢?"
"你怎么知道的?"

告诉他人
"如果你不得不向交换生解释,你会怎么说?"
"你会如何向你的祖父母解释这件事?"
"你会如何向一个小孩描述它?"

比较
"你的家和朋友的家有什么区别?"
"你在路上做这些和在家里做这些有什么不同?"

想象未来
"在 2030 年,你觉得你会怎么做?"
(如果今天已经是这样的话怎么办?)

专家提示
让领先用户作为创新者参与

对于领先用户（那些引领趋势的用户或顾客）的观察和访谈能够帮助识别出未来大众用户的需求。此外，领先用户可以作为理解顾客需求的另一种来源，他们的经历可以被融合到设计思维的移情模式中。

埃里克·冯·希普尔（Eric von Hippel）创造了"领先用户"一词。根据定义，领先用户是那些比大众市场有着超前需求和要求的用户，他们希望通过需求满足获得特别高的收益和竞争优势。领先用户自己就发展出很多主流创新，包括山地自行车、万维网的超链接结构以及健乐士（GEOX，意大利休闲鞋履生产及零售商，以"会呼吸的鞋"而闻名）。领先用户在解决自己的问题时有很强的动力，这种状态驱使他们进行创新，这些创新通常以临时的解决方案或原型落地。

我们提出了可以简单遵循的三步法来让领先客户参与。

步骤 1：定义需求和趋势
- 针对早期趋势、研究方向、市场专家和技术专家扫描二手资料（未来研究员、趋势报告、趋势预测等）。
- 在早期阶段初步确定重要趋势和未来需求。

步骤 2：寻找领先用户和领先专家
- 在目标市场中寻找领先用户和领先专家。
- 通过问题和主题的抽象以及对它们的转化，识别出类似的市场。

步骤 3：发展解读方案的概念
- 最后阶段，通过领先用户、领先专家、内部营销及技术人员共同协作的工作坊，将原始的想法发展成强有力的创新概念。
- 在共创的框架中，让领先用户深度参与开发原型的过程将非常有用。

领先用户
共创

理解 > 观察 > 定义视角 > 构思 > 原型 > 测试

莉莉读了杰弗里·摩尔写的《跨越鸿沟》(Crossing the Chasm)这本书。当选择领先用户并为满足他们的需求提供解决方案时,她意识到,领先用户与早期使用者和早期大众的需求之间可能存在差距,这也是为什么她在工作坊中总是试图识别出普通用户需求的原因。考虑到最终的解决方案,不要忘记早期大众的需求变得很重要。

皮特一直非常关注领先用户需求的项目。最终出现了一个被称为"白象"(一种其主人不能将其处理掉的资产,消耗巨大,与实用性不成比例)的产品。这类产品有很高的风险,并且实现的可能性很小,而且很难终止。不幸的是,在一些案例中,很多领先用户认为有趣的解决方案却只有很少的顾客喜欢。

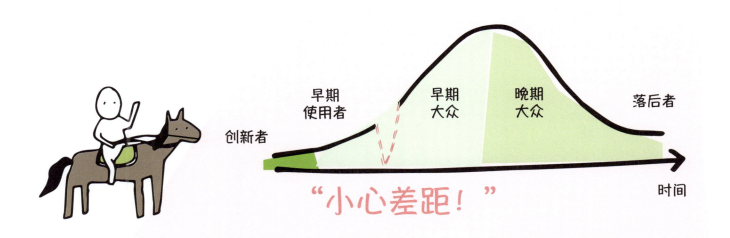

专家提示
如何挖掘得更深

为了更加了解用户表象背后的原因和情况,我们必须和他们建立起深深的同理心。除了观察之外,有各种各样的方法和工具可以帮我们达成。需要再次强调的是,只有抱有正确的态度时,我们才能够识别出用户真正的需求。总结如下:

挖掘得更深

目标是对其背后一探究竟。当寻找真正的需求时我们要挖掘得更深!

我们仔细倾听受访者的每个故事和经历。

将我们自身的经历放到一边。最好是忘记自己的问题和期望!

寻找用户为了解决问题而进行的改变、补救措施以及快速修复。

区分需求和解决方案。如果我们头脑中已经有解决方案,那么就找到解决方案对应的问题和需求!

识别出受访者言行不一致的矛盾点。

踩着高跷我走不了路!

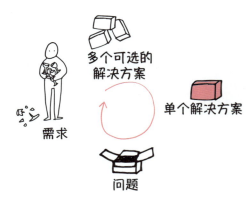

专家提示
6类WH问题

正如我们所见，WH问题有利于在发散阶段获得基础的概况和深入的洞察。WH问题有利于更好的信息输入，从而更好地理解问题所在。

是什么	谁	为什么	何地	何时	如何
问题是什么？	谁参与了？	为什么这个问题很重要？	这个问题发生在哪里？	这个问题什么时候开始的？	如何能把问题转化为机会？
我们想了解什么？	谁受到这种情况的影响？	为什么发生了这些？	之前在哪里解决的？	用户什么时候想要看到结果？	怎么解决？
已经被审查过的假设是什么？	谁来做决定？	为什么还没有解决这些？	相似的情况在哪里？	项目什么时候可以开始？	已经尝试了哪些方法解决问题？

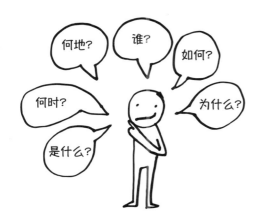

WH问题尤其在设计思维的前几个阶段至关重要。这些问题可以帮助我们在特定的情况下进行具体的观察，发现更多的情感和动机。WH问题也有助于分析和审查已经收集的信息。

（1）创建一套WH问题。
（2）列出可能的子问题。
（3）尝试回答所有的WH问题。
（4）如果某个WH问题在相应背景下没有意义，跳过它。
（5）在访谈用户时用到WH问题，利用探寻和重复问题来挖掘得更深入。
（6）尝试为每个问题找到多个答案。相互矛盾的答案可能特别有意思，也应该与用户一起放大矛盾并深入挖掘。
（7）先不要评估用户的回答，直到最后评估时再根据与解决方案的相关性来过滤回答。

我们如何……对自身的行为和假设进行深思?

现在需要做的是对我们听到、看到的以及自身的行为进行深思。这个转变可以帮助持续改善流程。

深思有三个步骤:

步骤1: 深思用户和需求,我们收获了与项目相关的什么?

可以问自己与项目相关的问题:

- 人们在日常生活中如何思考和行动?
- 哪些和我们想的不太一样?
- 有什么是令我们惊讶的("尤里卡时刻"突然有意外的发现)?
- 有值得满足的需求吗?

步骤2: 解决方案真的合适吗?

步骤2中,检查解决方案是否合适。我们真的不需要改变自己的点子吗?它真的能够在日常生活中起作用吗?为了让我们的创新能在日常生活中起作用,需要改变什么?

通过提出问题和深思,普里亚快速意识到其解决方案的视角变广了。

她现在的观点不再仅仅基于假设,而是基于她亲耳听到、亲眼看到和亲身收集的事实。对于高龄人群真正的感受以及他们对健康生活的渴望,普里亚感同身受。

我们已经扩大了所关注主题的视角,接下来就可以回到构思。基于与潜在用户的互动,迭代初始的解决方案。迭代意味着针对现有的点子进行改进,或是创建一个全新的原型。

步骤3: 使用的方法与提问的方式合适吗?

最后一步,检查方法是否合适。我们提出问题的方式能使对话顺利进行吗?对用户的记录是不是迟了些?如此,我们可以看到哪些是好的,哪些地方仍需改进,以及还有什么应该尝试。

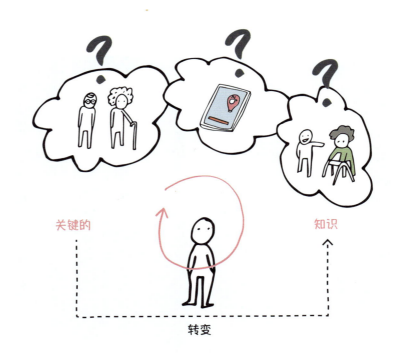

关键要点
识别出用户需求

- 找到现实生活中的用户并访谈他们。
- 忘掉之前对产品或服务点子的初始假设,聚焦在用户行为上。
- 观察并仔细倾听与潜在用户的对话。
- 准确记录观察,这样你可以纠正既有的假设。
- 站在用户的位置和角度;跟随用户日常生活中的一天。
- 也可以找一些极端用户,比如那些即使年纪很大仍旧做剧烈运动的老人。
- 反复审视你自己的经历和用户的经历,永远对真正的需求保持好奇。
- 认真计划和准备挖掘需求的访谈,为开放性访谈创建一个问题地图。
- 问尽量多的 WH 问题,同时关注用户回答中的矛盾之处。利用 6 个 WH 问题的方法。
- 注意结尾,因为仍旧可能发现重要问题。
- 借助领先用户更早地识别出未来的需求,选择合适的领先用户非常重要。
- 探寻背后的本质,挖掘得更深入一些,并结合不同的方法,比如参与式观察以及与领先用户或专家讨论。

1.5 如何与用户建立同理心

围绕"老年人健康"进行需求挖掘时,普里亚意识到建立与目标客户群的同理心至关重要。同理心是一种能够识别并理解他人想法、情绪、动机和个性特征的意愿与能力。根据定义,设计思维是一种能够同理的、乐观的且具有创意的工作方式,能够以此打造未来。查了所有市面上为老年人设计的服务之后,我们发现它们既没有同理老年人,也没有提供一个乐观的基本态度。事实上,退休人员并不想被称为"65后""花甲老人"或是"银发市场"(Silver Market,指50岁以上的老人市场)的目标人群。他们也不想在网上预订那种老年旅行或被邀请去参加"老年人运动"。当然退休人员对疾病也不感兴趣,他们希望保持健康且行动自如。大部分情况下,老年人感觉自己比实际年龄小15岁。如果你不想错误地认识老年人,乃至在市场上出现重大失败,那么对用户的同理心就是最基础、最核心的起点。

如何与潜在用户建立同理心(以老年人为例)?

普里亚针对项目已经想出了一个点子。她为老年人开发了一个智能手机原型,它有一个与血压测量仪简单连接的接口。这个叫作"ImedHeinz"的手机原型有一些笨重,因为它有比较大的按键和一个连接血压测量仪的模拟接口。这个智能手机的附件会让人联想到20世纪80年代的智能袖珍计算机。

普里亚想在一个老年人生活的环境中测试原型，于是她来到"Shady Pine Tree"养老院。在餐厅里，她遇到了安娜。安娜已经70岁了，因为中风坐在轮椅上，也是因为中风她从家里搬到了养老院，但她精神很好。普里亚把她的智能手机原型 ImedHeinz 拿给安娜看，安娜露出了惊恐的表情。普里亚想让安娜对原型感兴趣，于是非常兴奋地向她展示数据从血压测量仪传到 ImedHeinz 是多么快，然而安娜一点儿也不兴奋。

这使得普里亚有些失落。她斜靠在椅子上，目光在餐厅里其他老人身上徘徊。她看到坐在房间后面的理查德正在平板电脑上玩国际象棋，伊丽莎白则用 iPhone 上的 Whats App 在给纽约的孙子发信息。安娜拉着普里亚的手说，她其实也是 iPhone 的超级"粉丝"，她期望新款金色的 iPhone 能够很好地搭配她的珠宝。

这个下午普里亚学到很多。想要有同理心地找到真正需求的前提条件是，能够立刻靠近顾客（这里也就是老年人），同时做好准备同他们交谈，尝试通过他们的视角来体验世界。从已知的标准和世界观中抽离出来是需要勇气和力量的，如果做不到，用同理心对潜在用户的需求挖掘就会难以进行。

我们如何……像顾客那样体验、理解和感受?

1 理解顾客的语言

误解往往存在于日常问题之中。由于家庭背景、生活方式、价值取向、情境等多方面的差异,人们的想法和行为也各不相同。初始就觉察到这些细微的差别有助于我们获得用户洞察,而这也将成为成功创新的基石。

如何更好地理解顾客的语言?

积极倾听,然后询问那些有歧义的词语。比如,当讲"资源"时,这个"资源"代表什么意思?资源可以是时间、材料甚至人脉。只有请用户进一步解释的时候我们才知道其真正的含义。

接下来就是深入挖掘,如同观看那些引人注目的戏剧一样。如果受访者在讲一个兴奋到令人难以置信的情况,但同时在翻白眼,那这意味着什么?我们应该追问:"我们刚刚看到你在翻白眼,那是什么意思?"根据经验,更好地理解顾客的语言和个性,意味着对他们的需求有更好的把握。

2 体验顾客的世界

比起无休止地推测用户的日常情况,自己亲身去体验他们的日常将更有启发。这样,一些关键事实就可以成为创新的起点。但也需注意,因为我们仅仅体验了他们生活的一小部分。

如何去体验顾客的世界?

用用户的视角,这样就可以识别出那些关键需求,这需要同理心。自己的原则和思考方式会限制我们,毕竟是为用户创新而不是为自己。在真实环境中,可以借助同理心,以那些每天使用我们产品和服务的用户视角来体验世界。

3 鸡群效应/保持心态开放

没有谁想问令人翻白眼的幼稚问题。此种情况下借用"鸡群效应"(pollo effect)来说明。我们谁都不想成为那只鸡,但是通常将我们自己沉浸到用户的世界中又十分必要。勇于提问,因为不存在幼稚的问题。

如何保持一个开放的心态?

尽可能将自身的经验和价值取向放到一边,以开放的心态来问问题。

最好的方法是把自己想象成来自外星球的人,现在来到这个世界学习。我们从没到过地球,也不知道人类如何生活。地球人与我们的生活完全不同,听到的所有东西都是新鲜且无法理解的。作为友好的外星人,我们尝试以不带偏见的方式提出问题,这样就可以探索用户的行为和世界,仿佛从未谋面。正因为学习的角色对受访者来说没有威胁,他们的讲述就更加与众不同。根据经验,好奇心反倒令潜在用户说得更多。

专家提示
同理心和成功创新的基础是正念

正念是大脑的基本能力，但是这种能力却在日常生活中被抑制，因为我们总是追求多任务并行。如果能刻意注意，感知会更加精准且更注重当下。正念既可以向内求也可以向外求。注重当下时，是建立同理心最好的时机，调动我们所有的感官，以不加评判的方式感知状况。正因为培养同理心和情商时，正念能够刺激并促进我们的创造力，它成了提高认知技能的基础，也是设计思维方式很重要的其中一方面。用极大的热情和心力体验事物，就能更好地内化。

为什么同理心的建立这么难？

整个社会的同理心能力似乎越来越弱，很可能因为在这个以成就为导向的社会中，我们面临着持续优化自身的压力。如果受访者感到陌生，或者我们已经根据自己的理解和经验将他们归类到某个人群，那么将难以产生同理心。其他因素也会影响同理能力：较大压力的日常生活、成功的迫切心理、忙忙碌碌、筋疲力尽，或处于生气、愤怒甚至恐惧等情绪之中。

通常你会发现这些情绪背后有未被满足的需求，未意识到的信念、偏见和评估模式，所有这些都会使我们换位思考的意愿降低，最终阻断了同理心。

同理的关键是正念：

（1）勇于转换视角：从另一面切入观察世界。
（2）对主题全神贯注：专注、聚焦当下、精确。
（3）专注且积极地倾听：用举止、手势和面部表情来表明你的关注。
（4）深思自己的行为：如何接近其他人？
（5）解读信号：受访者的面部表情、手势和声音意味着什么？
（6）质疑为同理心做的准备：我的观点带有偏见吗？
（7）问开放性问题：未来将是怎样的？
（8）探究感受和需求：你今天感觉如何？
（9）表达自己的感受与需求："我希望……"
（10）先有同理心后行动：我可以如何帮助你？

一心多用还是一心一意？

同理心有哪几种类型？

同理心十分重要。如同生活中其他事情一样，可以将人类的基本特质分解为多个阶段。在这种语境下通常会用术语"情商"与"情感同理"。这种情感维度的智商，不管在产品设计、员工管理还是人际关系中都变得越来越重要，这是一种觉察他人情绪情感并做出适当反应的能力。尽管第一步认知同理心仅仅使我们能够识别他人的感受，但是情感同理心可以让我们感受到他人的感受，最强烈的形式是在心理与生理上与他人一起承受。

如何借助发言棒在日常生活中训练同理心与正念？

发言棒，美国西北土著文化常用的工具，可以用来锻炼同理心和注意力。在会议中，将发言棒递给某人，这个人就讲述他的立场，直到他感觉到会议中有另外的人理解他了，他就把发言棒递给他们。其他参与者的倾听或提问应有助于理解问题，否则就保持安静。

发言棒的好处是什么？

发言棒可以提升同理心，因为其他人一直在倾听，直到他们能够站在发言者的角度，并让发言者觉得自己被理解了。日常工作中，这种方法可以产生很大的价值。

- 提高成员的倾听能力。
- 被理解反过来可以促进妥协。
- 培养与促进成员转换视角的能力。
- 每个人都有机会发言，可以进行完整表达。
- 一次只有一个人发言，这对理解力具有积极影响。

最初，这种方法在会议中需要花费较多时间。一旦建立起发言棒机制，你将明显感觉到同理心的提升。

专家提示
体验设计和数字环境中的同理心

在数字世界中，同理心已经成为连接情境与情绪的关键因素。通常人们会使用像爱心、大笑、愉快、惊讶、伤心和生气这些表情。Facebook 就是一个非常好的例子，除了众所周知的"赞"之外，还有其他可以使用的五个表情符号。用户会通过爱心来表达他们对事情或人物的喜欢，笑脸表达有趣的反应，大眼睛的表情符号表达惊讶。剩下两个用来表达生气或伤心，一个表情是涨红着额头严肃地盯着你，另一个表情是在哭。

同理心表情符号

有了这些表情符号后，可以基于内容进行全面的数据分析。目前，全球的产品和服务网站都多次使用按钮"赞"。虽然这个数据只有两极，但已经揭示了大量关于用户行为和偏好的深刻洞察。我们可以借助表情符号，对产品、服务和用户进行更细颗粒度的分析。在用户体验设计中，表情符号还有一个优势：不少领域中，用户发现写一段文字来对特定内容做出评价太烦琐了，所以大量没被评价的内容就消失了。表情符号可以在智能手表和移动设备上简单快速地输入，这就大大增加了评价的概率。简洁正在变得越来越关键。

为什么简洁可以征服用户？

到 2013 年，相亲网站还在用栅格设计，网站上只有个人档案的图片。尽管其瞄准的是"千禧一代"（Y 一代），但这种风格的设计根本不能满足他们对灵活性、高效性和自主性的需求。左滑和右滑这种交互方式彻底改变了用户体验！Tinder 的开发者起初想：在这个竞争激烈的细分市场中提供另外一种服务是否有价值。他们的想法最早来自其他相亲网站用户的抱怨。这些用户的需求不仅仅成了设计流程的基础，也是选择功能进行落地的依据。

Tinder 的整个概念都围绕移动用户体验进行。传统相亲平台的大多数功能都有意忽略这一点，而且其互动选项也被降到最小成本。

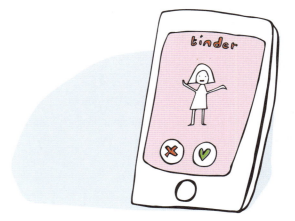

展示用户体验设计中同理心的三个核心特质，Tinder 是一个很好的例子。

1. 个人纽带

一页一张图和简单的交互方式保证了针对个人的和自主的用户体验。过程变得高效，而且随时随地可以唤起想要的服务。如果有兴趣，只要通过点击就能够获得潜在匹配者的更多信息。

2. 动机

只有当搜寻者双方对彼此感兴趣时，匹配才会发生，用户才能够快速感受到幸福时刻。这类时刻有较强的驱动作用，且能保证长期的顾客忠诚度（上瘾效应，见 1.1 节）。

3. 信任

聊天功能又可以进一步加强用户对 App 的信任。上面虚拟的约会不一定是假的——事实上用户很有可能安排在城市转角处来一场快速约会。

优秀的用户体验设计师需要了解用户如何与特定技术接触，以及他们为什么与其互动。为了恰当地回应用户的情绪，同理心更为重要。开始设计产品之前，作为设计师的我们必须在社交网络或真实世界中与用户接触，这样才能够对他们的行为和需求形成一个真实的认知。

对产品的喜爱和热情如何能够赢得用户的青睐？

Lingscars.com 的理念也许和简洁正好相反。林·瓦伦丁（Ling Valentine）以车为生，她在网上做租车生意，租金便宜，尤其注重顾客。2000 年她开始创业，当时她就意识到，自己远比丈夫更善于经营企业。她成功的秘诀是建立情感上的关系，这在成功销售上至关重要，大多数租车公司不能提供这样的顾客体验。为达到这一点，林·瓦伦丁打破了所有设计规则。她的网站充满了鲜艳的色彩、各种不同的字体，以及独特的图形，这种方法每个月吸引了成千上万的新用户到访。Lingscars.com 被《今日管理》杂志称为"我们见过最杂乱的网站"。它一直获得最丑网站的奖项，但同时也被大量用户赞赏。林·瓦伦丁和顾客的关系很近，不管是在她出场的表演中，还是在她出现的博客和社交网络上。

林·瓦伦丁得益于病毒营销和满意顾客的"口碑"。她对顾客的方式很直接。她在军用卡车上面装了一个巨大的火箭，火箭上有 Ling's Cars 的广告——对每天行驶在高速公路上的司机很具吸引力。她以一种有吸引力的方式向顾客 1:1 传递简单而高性价比的营销广告，顾客也很喜欢这样。

所以必须考虑两点：一是感知设计中的文化差异；二是在各自的文化中如何使用设计思维。

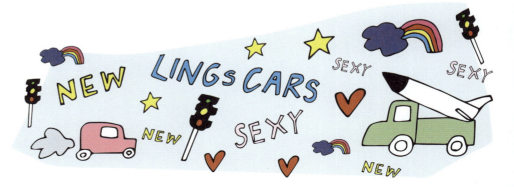

关键要点
与用户建立同理心

- 通过理解潜在用户的真正背景和需求来建立同理心。
- 真实环境中不带偏见地观察潜在用户。
- 像外星人第一次到访地球一样行事。
- 通过觉察自己的愿望提高同理心,反过来这又令你更加开放地感知他人的需求。
- 仔细倾听是同理心的关键要素之一。注意身体语言(非言语的沟通),如果言行之间存在矛盾则进一步追问。
- 借助表情符号,将数字世界中的情绪转换到现实中。
- 从各种各样关于用户、他们的行为以及和内容/产品/服务的情感相关的表情符号中得出结论。
- 通过建立同理心提升用户体验,即使是数字产品也是如此。
- 确保开发阶段中的所有部门(如用户体验部)都已经在积极处理用户的期望。
- 留意用户体验中的文化背景,因为这会强烈影响用户如何看待所提供的服务。

1.6 如何找对重点

1.2 节中已经大概介绍过，也指出定义视角（PoV）是最难的部分。所以接下来要介绍一些工具与方法，让这一步变得更容易。

皮特、莉莉和马克经常面对的挑战，不仅仅是为一群人找到解决方案，也会遇到为大量不同人群（顾客或用户）找到解决方案。这种情况，需要果断采用 360 度视角。

原则上，准备构思阶段时，与潜在用户同理是重要且必需的一部分，但这也提醒我们自身是有极限的。同理心不仅仅在选择恰当的团体时很重要，在这一阶段提出恰当的问题时也同样重要。问题应该能够鼓励受访者把自己置于不同的情形中，从不同角度考虑。

这一系列步骤会是怎样的呢？从形成问题开始，然后是相关视角的定义，这也最终使所设定框架内的问题得到回答。

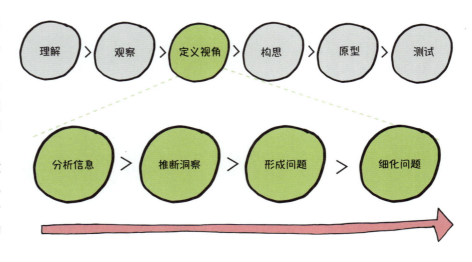

目前为止，我们都聚焦于如何为一类用户设计产品，以及同理心是多么重要。接下来我们要往前一步，为广大用户解决问题。具体步骤会在下页详解。

根据经验，要获得一个优秀的 PoV，以下方法比较合适。

A. 分析信息
- 收集、解读并分析所有的信息。
- 总结并整合关键发现，形成洞察。

B. 推断洞察
- 总结最重要的10个洞察。
- 从中推断设计原则或问题集合。

C. 形成问题
- 标出可能的关键主题或问题（比如投票最多的洞察和原则）。
- 选择三个主题领域，然后设定问题。

D. 细化问题
- 提出、讨论并选择一个问题。
- 优化并提升所提的问题。

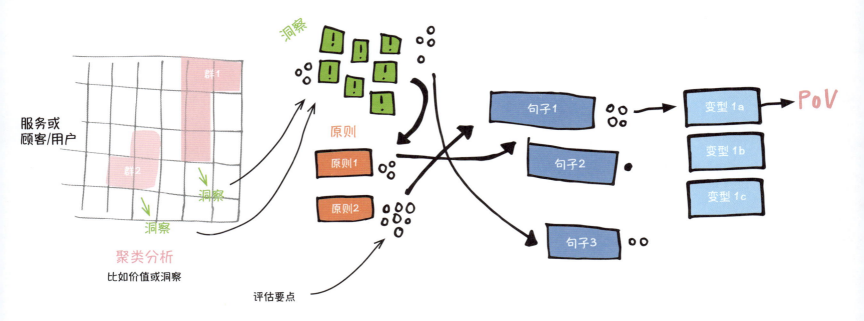

我们如何为广大用户解决问题,以满足他们的需求?

利用360度视角看问题,我们有较好的经验。

先以莉莉的需求为例。莉莉想和强尼结婚,他们一起规划婚礼。他们现在还不知道婚礼看上去应该是什么样子,所以这里的问题陈述是:

莉莉和强尼不知道婚礼看起来应该是什么样子。

从中衍生出来的问题就会是:
"莉莉和强尼的婚礼看上去应该是什么样子?"

基于此,利益相关者和视角定义如下:
"供应商和预算对于策划一场婚礼来说都很重要。"

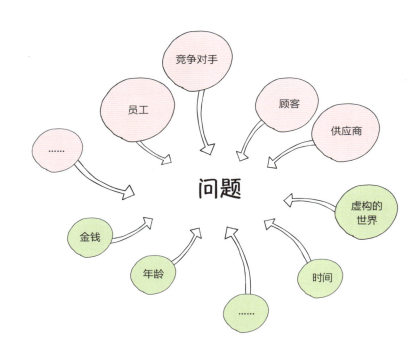

在寻找特定的点子之前，必须好好为构思阶段做准备。就像在之前章节中所学的那样，我们现在正在发散阶段，意味着除了扩展范围以及寻找新的点子外别无其他。所以，我们要尽可能多地从不角度思考问题（也就是以360度视角），即从问题开始。

像右边表格中所列的那样，视角涉及"金钱""年龄"等。表格中对利益相关者和其他视角进行了粗浅的区分。当然可能的视角是无限多的，所以右边表格中选出来的内容只是一个示例。注意，如果有利益相关者地图（见3.4节），也可以用来作为起始点。

回到最初的问题：婚礼。我们想要定义出相关的视角，然后回过来看利益相关者和其他视角中哪些与莉莉和强尼的问题相关。像表中那样，定义视角和它们背后的意图很有帮助。这在和其他参与者分享视角时变得容易得多。

利益相关者	
顾客	• 忠实顾客 • 随机顾客 • 非顾客
合作方	• 供应商 • 租借方 • 赞助商
员工	• 长期员工 • 具备专业技能的员工 • 关键员工 • 学徒
政府机构	• 市政当局 • 社会服务 • 当地就业办公室
居民	• 私人家庭 • 其他企业和店铺
竞争对手	• 直接竞争者 • 间接竞争者

其他视角	
时间	• 过去 • 现在 • 未来
金钱	• 没有资金 • 资金充裕
虚构的世界	• 在另一个星球 • 在童话里 • 在电影里
年龄	• 儿童 • 青年 • 成年人和老人
文化	• 在另一种文化中 • 新娘文化 • 新郎文化
地缘政治	• 在另一个国家／有另一套系统
时间压力	• 没有时间压力 • 有很大时间压力

婚礼的视角	视角的描述
夫妇	莉莉和强尼是所有问题的中心
夫妇的父母	他们和他们的孩子很亲近
婚礼的见证者	他们是夫妇最亲的朋友
儿童	邀请了很多有孩子的家庭来参加婚礼
老人	邀请了很多老人
金钱：资金充裕	梦想可以被实现
金钱：没有资金	那些不怎么花钱但是量很大的小东西可以给人留下印象
在另一星球：维纳斯星球，也是爱的星球	有一些通俗艺术和乌托邦的幻想
在另一种文化中：俄罗斯沙皇的家庭	来自其他文化的灵感
在另一个时间：中世纪	很强的落地能力
反向视角	发现最糟糕的场景会是怎样的

定义莉莉和强尼的视角后,要针对每一个视角设定问题。莉莉夫妇会去问朋友的意见,所以这些问题的目标就是要让这些潜在朋友从这些视角出发来回答问题。

为构思阶段输入的问题一般范围都比较大。莉莉和强尼在这种情况下不太可能组织一次工作坊,但是他们会通过和朋友聚餐或通过社交媒体/邮件来收集意见。不过在工作环境中,现场的工作坊更可取,因为在数字化工作坊中创造力很可能会受影响,尽管后者在收集和反馈信息时会更快。

为了防止回应者只表达那些夫妇想听的点子,应该在匿名的基础上进行构思,比如以书面的形式或是借助在线工具。不过匿名在收集点子时不是完全必要的,毕竟和人谈论愉快的事情也很有趣。但如果你想知道什么在干扰人们,那匿名是很有必要的。当问及"什么样的婚礼最糟糕"时,莉莉和强尼的有些朋友说,如果整晚都和同一群人坐在同一张桌子上,他们会觉得很可怕。还有些朋友说,如果整天都要穿西装,那将会很糟糕。也有不少家庭想要在当地过夜,但觉得酒店的住宿费用太高。

婚礼的视角	问题
夫妇	这对夫妇对于婚礼有什么期望?
夫妇的父母	夫妇的父母对婚礼有什么期望?
婚礼的见证者	婚礼的见证者对婚礼有什么期望?
儿童	儿童对婚礼有什么期望?
老人	老人对婚礼有什么期望?
维纳斯星球	在维纳斯星球上举办婚礼会是怎么样的?
在俄罗斯沙皇的家庭?	在俄罗斯沙皇家庭中举办婚礼会是怎么样的?
在中世纪?	在中世纪举办婚礼会是怎么样的?
反向视角	什么样的婚礼会最糟糕?

专家提示
利用九宫格视窗和雏菊图

将洞察结构化的方法有无数种：韦恩图、思维导图、系统图、聚类分析、顾客旅程图等。

九宫格视窗是一种分析潜在应用案例和顾客需求的简单方法。利用此方法，能够在"系统"与"时间"两个维度更仔细地审查产品或服务。"系统"是指产品或服务的结构，包括它的整个环境。这可以让你放大看产品/服务（子系统），或是缩小看整个超级系统。

在"时间"维度上，可以考虑当下，也可以聚焦于过去发生的事情或是将来有可能发生的事情。这个方法可以帮助我们克服困难，同时从不同的视角来看产品或数字化服务。

借助九宫格视窗，马克能将关于"患者记录"的商业想法结构化（见案例1）。

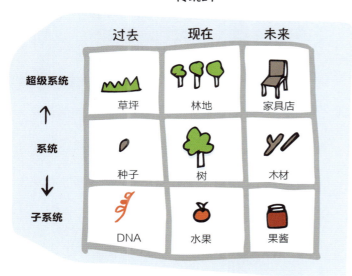

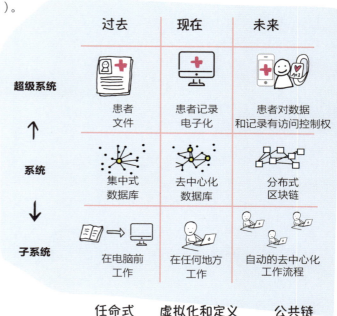

案例1：IT对"健康"患者记录的开发

强尼预测银行借贷的方式会变化,各种区块链演化的影响将能够传递给相应的子系统和超级系统(见案例2)。

通常会对如此多的元素进行优先级排列,比如得分统计等方式。我们要追求获得最高分的元素,另外再选择一个或几个元素作为不同视角。

雏菊图(daisy map)可以用来描绘最重要的那些元素。它的优势是把最重要的元素凸显出来,这样就不会出现:最上面的总是被默认为最重要的元素。雏菊图一般有5~8片花瓣,每片都同等重要。

案例2:区块链金融货币体系

	过去	现在	未来
超级系统	¥ £ $ 汇率	法币交易	自主的分布式货币系统
系统	区块链1.0	区块链2.0	区块链3.0
子系统	支付	首次代币发行	数字资产

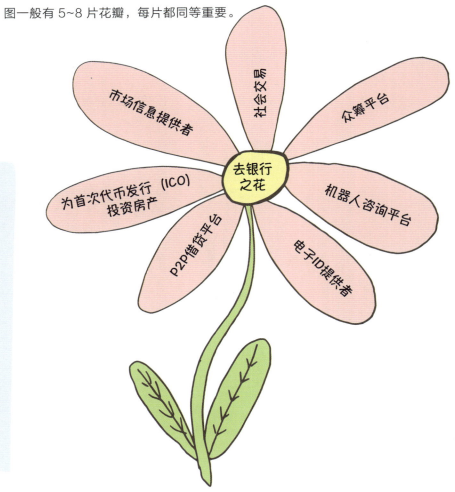

我们如何……制定一个 PoV？

从莉莉和强尼的婚礼这个例子中可以看出，PoV 的主要作用在于收集、结构化和衡量所有的洞察，以便发现相关的要点。同时，PoV 也能够帮助我们识别出矛盾点，以决定下一轮迭代的优先顺序。这就是综合分析。

综合分析主要是找到重要的用户需求和模式，包括那些目前为止还没被发现的。综合分析的结果是一句凝练的句子，即视角（PoV），这也决定了接下来构思阶段要输入的问题。很多设计思维团队都在这里遇到巨大挑战，所以我们会在专家提示中回顾综合分析这一话题。

每个 PoV 的句子都是下一轮迭代的起始点，也会被适当调整。

在 PoV 阶段我们关注什么？

- 识别出用户需求的模式。
- 别人认为的问题之处，我们视作机会。
- 在所有不同层面理解顾客的需求。
- 对假设和假说进行澄清。
- 将自己沉浸在系统中，并让它们变得有形。
- 整合信息并做出解释。
- 理解发现，然后强调那些最重要的洞察。
- 创造下一阶段的起始点，同时关注为下一轮迭代输入的 PoV。

我们建议用一个较容易记的句子来制定PoV。可以使用各种不同的表达，尝试与测试出哪些变型最适合你、你的团队和当下的情况。

方　　法	PoV句子/填写空白的部分
我们可以如何	我们可以如何…… 比如：我们可以如何帮助【用户或顾客】达成【某个目标】？ 或是：对【用户】来说，达成【某个目标】有多少种方法？ 示例： 我们可以如何帮助患者保持他们健康记录的安全，并在特定时间可以分享给医生？
标准PoV	比如：【用户】需要【需求】是因为【惊喜的洞察】。 或是：为了【需求满足】，【谁】想要【什么】因为【动机】…… 示例： 患者必须有其健康数据的数据主权，因为他们不希望数据被滥用。
敏捷方法 用户故事	作为一个【角色/人物】（"谁"），我想要【行动、目的地、希望】（"什么"），主要是为了获得【益处】（"为什么"）。

关键要点
找对重点

- 尝试用 360 度视角方法找到所需定义的视角。
- 从不同视角来看同一个情况,然后为下一轮迭代定义重点。
- 利用九宫格视窗来发掘产品使用之前和之后发生了什么,以及在不同系统中又会发生什么。
- 不要用列表来呈现需求,而是用雏菊图。
- 转换视角,比如"时间"(之前、之后)、"金钱"(有,没有)等。
- 利用带有不同变量的填空句式,可以根据项目、成熟度、偏好等进行调整。
- 以非常简单的 WH 问题开始项目:"我们可以如何……?"或"对……来说有多少不同的方法?"
- 总是想出各种各样的 PoV 问题,然后选出最适合的问题。

1.7 如何产出点子

没有点子，就没有新产品！在合适的时间想出好点子至关重要。当把参与者与工作坊促进者同时放置在压力下时，好点子会出现，因为促进者的工作就是激发参与者挖掘出点子。

从研究中我们知道创新的点子不总是在头脑风暴的时候产生。有时候，你在洗澡或是在餐巾纸上写写画画时，创意的火花突然迸发。这也是为什么创新型公司给员工越来越多的空间，让这种直觉性灵感得以发生。举个例子，白天工作时，员工可以做任何他想做的，唯一的条件是他们得汇报他们做了些什么。

然而，通常项目的里程节点都是提前设置好的，产品开发者或工程师也没有立场来跟老板说：接下来四个小时我要去洗澡，因为有更大可能产生更好的点子。所以，我们需要方法和工具来结构化构思。

尤其是皮特，截止日期给了他很大压力，他必须交付出有创意的结果，因此他要使团队能够提供创意的输出，最好是能够轻触一个按钮就可以把人放在合适的心境下。根据经验，莉莉知道为了使这个按钮有效，必须满足一些条件。下面这些信条对她来说实际上过于陈词滥调和小儿科："好心情是首要条件。"尽管如此，她还是相信，只有在一个放松休闲的氛围下，那些有潜力的构思才能够浮现出来。也只有这样，参与者想点子的思路才会更宽。而转换到一个完全不同或全新的环境会改变心境。如果每周的会议都在同一个会议室，而且会议室充满了乏味的统计数据，那这肯定无益于一个良好的氛围。那为什么不把工作坊移到另一个房间、移到外面，甚至移到最近的酒吧呢？

专家提示
头脑风暴的规则

头脑风暴正式开始前,大家需要至少笑一次。热身时让参与者展现笑容对后续很有帮助,往往轻松舒适的氛围容易交流。

组织中的层级结构对于自由的头脑风暴是一个阻碍。当表达天马行空的想法时,员工并不想给老板留下"这个人很奇怪"的印象。

因此,值得明确指出的是,不论是助理与会计师,还是首席执行官与市场营销官,都能在构思的过程中做出重大贡献。如果参与者互相不认识,那最好不过了!不在头脑风暴前设置人员介绍(比如声明谁的角色是什么),确实证明是有用的。不带偏见的对话最具价值。

当感觉到这是一个具有很多层级的公司时,大家可以试试反向处理法:比如形成一个团队,其中只有受训者,这样他们就有机会提升自己的形象,并向他人展示自己的创新潜力。在下一次工作坊,他们就会根据自己的意愿主动混搭。

头脑风暴的魅力在于每个人都有机会想出好的点子,不管他的角色和职责是什么。

在头脑风暴中我们要遵循哪些规则?

头脑风暴有非常多的规则。最为重要的三个是:

创意自信

不管对自己来说这个点子有多傻,大家需要表述每一个想到的点子。下一个人也许可以基于所谓的"傻"贡献产生另一个点子。想要实现这些,需要之前所描述的轻松氛围。

数量先于质量

这一点非常非常重要!这一阶段的关键就是要产出尽可能多的点子——之后会有评估的阶段。我们千万不要满足于一开始的好点子。很有可能一个更好的点子在头脑风暴结束后5分钟出现。

不批评

这一阶段,任何情况下都不要评判、批评点子。评估点子会在之后独立的步骤中进行。

我们如何让参与者卸下原来严肃的专业形象，从而开放拥抱新的想法、不因循守旧呢？

头脑风暴往往由一些循规蹈矩的点子开始，但其创新价值相对来说也较低。

皮特有过这样的经验，他有些同事每个工作坊都来参加，但是每次关于解决方案的点子基本上就是那些。在头脑风暴中，很难把他们从那些固定的点子中拉出来，他们几乎想不出新的东西。因此，皮特总是主持头脑风暴的第一环节，他称此为"清空大脑"。所有参与者在这一环节都有机会抛弃固有的想法，从而对新事物保持开放态度。

真正的点子风暴在第二个环节才开始。皮特鼓励参与者打破他们原有的思维模式，这样就能够产生更多"疯狂"的点子。他通常会用两个特定的技巧。

（1）当主持的工作坊有几个小组时，可以把点子风暴作为一个内部竞赛。头脑风暴时间过半时先暂停，然后要求每个小组报出他们已经产生点子的数量。

对每个小组来说，这是一种追上其他组的激励方式，如果他们发现自己组的表现不如其他组，自然会不可避免地朝"疯狂"点子的方向努力。这种方法也让我们看到哪些组在努力解决困难。如果某一组在数量上远远落后，我们可以关注它们，找出到底是什么阻碍了它们。通常来说，往往是因为这些组没有遵循规则，已经开始讨论和评估点子。

（2）每个小组展示已经产出的两个最好和两个最糟糕的解决方案。这对每组来说都是一次宝贵的经历。首先，展示会引发大家的笑声，这对创造一个积极的氛围相当有帮助。其次，针对一开始被认为最糟糕的点子，大家会对其是否真的最差进行辩论，这也很重要。每个最糟糕的点子都是潜力股！了解了如何成功地将点子转化到积极的方向时，实际上就学会了宝贵的视角转换，而这些视角本身拥有饱含新意的价值。

专家提示
创新技巧

问题反转技术

想让学生产生点子,但他们没什么欲望参与时,莉莉最喜欢用问题反转技术这个方法。莉莉先反转问题,再问学生,比如:"你们会如何压抑团队的创造力?"问题逆转术能够刺激大家的创造力,同时也能给参与者带来与主题有关的乐趣。第二步,再将所有的消极陈述反转为积极陈述。

尽管如此,有一点必须强调,这个方法对于寻找新产品的点子并不怎么适用。"产品应该长成什么样"的反转问题通常带来的结果是要求列表而非点子。当然借助问题反转技术,也有适用的经验,比如如何修改和/或提高服务流程。

要求 VS 点子

莉莉了解到来自技术领域的学生在找"真正的点子"上尤为困难。他们很难区分要求和点子。在一个针对新头盔的头脑风暴中,参与者在便利贴上写下"符合人机工效学的""轻便的""用户友好的"。这时候,莉莉打断他们,并解释说这些不是真正意义上的点子,而是对产品的要求。当然,我们必须要对产生点子所针对的问题很清楚。比如这种情况:未来如果没有手机的话我们可以如何沟通?像"符合人机工效学的"和"最前沿的"这些术语不会引出针对问题的解决方案。点子会是这样:将来皮肤下可以植入电子芯片用来全球沟通使用。更加具象的点子会是:在配件和衣服中(如谷歌眼镜)整合沟通。

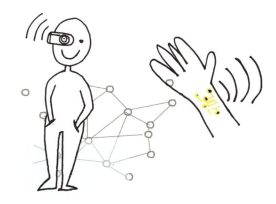

我们如何……在产生点子的同时有深度?

点子的深度

为了把点子的深度级别和术语"要求"阐明得更加清楚,我们使用以下模型:假想我们站在一个沟渠前面,然后想到沟渠的另一边去。

1. 问题是什么?(第一级)

沟渠阻断了原本连接的两边。

所以问题是我们必须以某种方式到另一边去。可以借助问题开始头脑风暴:我们如何到另一边去?"安全地""完整地""干燥地"等不是点子,而是解决方案的要求。这种情况下它们并没有用。

2. 头脑风暴的问题(第二级)

头脑风暴的问题制定很重要。问题制定很大程度决定了能够产生多少点子或能扩张多大的解决方案空间。基于问题,需要限制和引导解决方案的空间或是扩大空间。下面的问题制定说明了这些:"为了到达另一边,我们可以在沟渠上横放什么?"与"一个人可以如何克服诸如沟渠之类的物理障碍?"

3. 可能的点子(第三级)

可以"飞起来""造一座桥""无线传送自己"或"用各种材料填满沟渠,我们就可以走过去"。

4. 点子变型(第四级)

每个点子都可以演化出很多变型。第二轮头脑风暴中,问题可能是:有多少种飞的方式?"用飞机""用可以飞的自行车""用鸟的翅膀""像红牛广告里的男主角那样飞"等。

如果某小组发现很难摆脱"要求"的思维,建议他们建立起一些"点子"的基本模型。这会强制地把要求转化为点子。

深度点子的提示:

- 形成头脑风暴的问题,这样能够匹配想打开的解决方案空间。
- 在工作坊中仍旧可以调整头脑风暴的问题。
- 整合来自第三级的解决方案,将其结构化,这样能够想到更多解决方案的变型。
- 如果某一组在进行到第三级时很困难,将点子转化为物理原型会很有帮助。这能够迫使参与者更加具体地想问题。以"用户友好"的方式实现物理模型可以帮助他们进入到第三级。

专家提示
快速建立初步原型

"原型"——把点子建成物理模型——是另一种创新技巧。所提供材料的多样性程度决定了是否会有更多的点子出现。材料越多,对产生点子越有利。发现气球这一材料能够唤起"有些东西可以是弹性和可伸缩的"点子。一段绳子能够提醒参与者,也许东西可以是便携式的。

原型材料盒中的橡胶狗:

或多或少这是个意外,莉莉把一只橡胶狗放进了原型材料盒中。当要求参与者在头脑风暴中把他们的点子变成物理模型时,其中有个人发现了橡胶狗而且还很开心。他开始快速编造点子:"狗在机器中可以做这做那。"于是,他的组员也开始加入进来并想出了更多点子。小狗给这个组带来了很多欢乐,同时也使他们跳出了原有的思考模式,并开始思考那些他们一直以来没有想过的事。直到最后,这只狗对成功的结果做出了相当大的贡献。从那以后,橡胶狗成了莉莉带去工作坊的原型材料盒中不可或缺的一部分。

专家提示
奔驰法

奔驰法（SCAMPER）是著名的奥斯本（Osborn）检查单法的进一步发展。亚历克斯·奥斯本（Alex Osborn）是一名头脑风暴专家，他和西德尼·帕恩斯（Sidney Parnes）一同协作开发了创新问题解决流程，也是首批创新流程之一。对于构思来说，奔驰法在头脑风暴中利用一系列问题，而这些问题应该给解决问题的思路提供养分。根据经验，先看一个示例，然后进一步看细节问题是很重要的。SACMPER 是首字母缩写，它们分别代表：

SCAMPER = Substitute（替代）、Combine（结合）、Adapt（适应）、Modify（修改）、Put to other uses（用作他用）、Eliminate（去除）、Rearrange（重组）

奔驰法在我们想要激发创意和找到更多点子时很有用。奔驰法几乎可以用在任何地方：产品、流程、系统、解决方案、服务、商业模式或生态系统。如果个别问题或元素不是明显适合这个方法，对于应用奔驰法也不是影响很大。我们只需要先忽略这些问题。

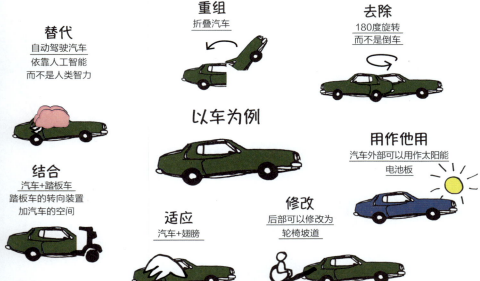

替代
什么可以被替代？
什么可以替代它？
其他有谁可以代为参与？
还可以使用哪个流程？还可以利用哪些其他材料？

结合
可以跟什么进行结合？
可以跟什么混合？
如何连接某些部分？可以和哪些目的结合？

适应
它还能提供什么点子？
有没有相似的东西可以被拿来应用于现在的问题？
过去有没有类似的情况？

修改
可以加入什么修改？
意思可以改变吗？
如何改变颜色或形状？
可以增加什么？
可以减少什么？
什么可以现代化？
可以放大吗？
可以缩小吗？

用作他用
就现有的状态，它可以被用作其他什么用途？
如果修改它，它可以被用作其他什么用途？

去除
可以去除哪些？
没有了哪些东西它仍旧能够运转？

重组
还有哪些模式可以起作用？
可以进行哪些改装？
哪些可以被替换？
可以重组什么？

关键要点
产出点子

- 确保有一个良好的氛围,同时建立起组员的创意自信。
- 多笑但从不嘲笑对方!
- 创意的部分始终应该包括至少两部分:在开始时设置"清空大脑",然后激发创造力。
- 激励参与者想出大量的点子,比如借助小组之间的竞赛,或者借助其他灵感来源,例如问题逆转术和其他创新技巧。
- 区分要求和功能。诸如"符合人机工效学"或"前沿的"之类的特性不是问题的解决方案。
- 将构思(点子的产生)与点子的评估区分开来。
- 指定一位指导创新技术的主持人和一位在过程中引导大家的促进者。
- 遵循头脑风暴的规则(比如不批评点子、数量先于质量等)。
- 平等、客观地沟通各种想法。
- 利用奔驰法等方法来提供新思路的养分,从而提高创造力。

1.8 如何结构化点子与选择点子

使用各种类型的头脑风暴时,我们会积累很多很多点子,同时也会有目标地鼓励团队产出尽可能多的点子。皮特和莉莉意识到这一现象:一旦团队克服了最初的不情愿并建立起积极的思维方式,点子就会快速且连续地浮现出来。通常,屏幕上、窗户上和墙上都放不下所有的点子。

建议先做一些聚类。分类可以用不同的方式:可以是促进者设定好框架,或是团队自己来分类,这样最适合他们自身。

选择是痛苦的,选择点子其实是一项真正的挑战。首先,每个人都要解释在便利贴上用不同方式表示的画、词或短文。其次,有些点子的基本想法方向相同,而有些点子一开始目的相同,但最后可能解决完全不同的问题。

后面的例子表明可以将点子聚类、分配或简单用总结性术语描述。既是过程也是目标,针对有意义的分类进行讨论,这本身可以让每个人最后对点子有相同的理解。根据理解程度和细节程度,可以直接选择点子或是进一步分析、细化和结构化。评估点子和聚类有各种各样的方式。让参与者用圆点贴对点子进行投票是一个简单的做法,这样投票既快又民主。

使用类似概念图的方式结构化可以提高点子的明确性，使团队更容易做出下一步计划，以更聚焦的方式处理问题。一旦选出了点子，下一步就是用适合目标群体的方式呈现出来。同样，这一步可以用各种各样的方法，比如针对设计理念创建沟通表。

如果点子的范围非常广，问题的范围也被大大地扩张，那么可以先将点子按主题分组，然后再进行聚类。

A. 匹配问题的

B. 令人兴奋的

C. 范围之外的

其他分组法：

D. 现在—
明天—
未来

E. B2B—
B2C—
B2B2C

F. 递增 VS 激进

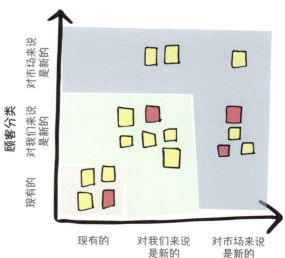

在这一阶段早期可以用聚类来预选点子，比如基于传播速度和可实现性，或是基于具有维度重要性和紧急性的丘吉尔矩阵（Churchill matrix）。

G. 使用"传播速度和可实现性"矩阵逐步选择

这个二级程序的第一步就是聚焦传播速度和适应速度。尤其是在公司大环境中，决策者对产品的影响显而易见，就像皮特所在的公司那样。好点子的特征是传播快且适应快。第二步则是审查可实现性和财务可行性。这一结果决定了可实行的选项或明示了功能范围。

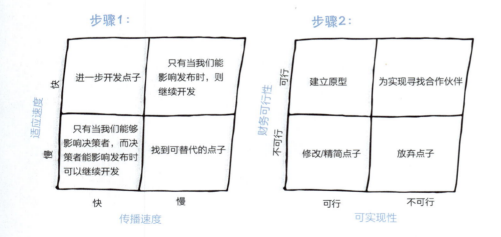

H. 基于"重要性—紧急性"标准进行选择

当寻找应该用哪个措施时，这一矩阵尤为适用。

我们把紧急性置于 x 轴，把重要性置于 y 轴。然后团队内部讨论哪些措施应该被放到哪个象限。一旦所有措施都被放进去了，就可以列出待办事项，包括相应的职责与确定里程碑。

专家提示
选择能够实现伟大愿景的点子

大公司或大机构会开发出各种标准以选择有潜力的点子。这些标准能够使大量团队以更有针对性的方式创新。通常，标准起到预防风险的作用，或是说明特定的财务目标。一般来说，这类标准不利于创新，但它们确实存在于现实情况中，我们就应该考虑它们。如果标准在明确定义的策略和愿景中并不为大家所知，那么问一些关键的问题会很有帮助：

- 愿景可能是什么？
- 管理层的个人偏好是什么？
- 我们的企业文化、价值观和道德标准是什么？
- 哪些增长领域已被定义为战略讨论的一部分？
- 一个点子的最低财务贡献应该是多少？
- 市场上的顾客需求和趋势是什么？

定义标准时，很重要的是有意识地了解现实。潜在的市场机会说有多大就有多大，但如果决策者（比如高管层）不喜欢，那么点子也将失败。至少在分配财务资源时，我们会面临这样的情况。就如前面提到的，通过具有传播速度和可实现性维度的双矩阵来选择点子会很有用。

企业所承载的价值观更加重要。如果和企业的道德标准背道而驰，比如利用顾客在电子渠道的数据来进行其他商业模式或是售卖数据以获取利益，这些点子都不会太成功。早期就定义这些标准至少能够减少资源的浪费，同时还能大大提高效率。

同时也应该尽我们的能力，尝试一切方法来突破这些限制。根据经验，"潜艇"项目已证明这是有效的：一开始只有少数用心的员工秘密进行项目，然后只有当利用原型取得一些成果后才"浮出水面"，并最终赢得决策者的支持。

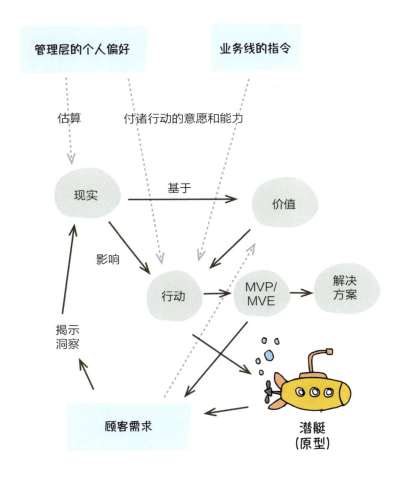

注：MVP=最小可行产品
　　MVE=最小可行生态

专家提示
利用海报结构化

任何类型的结构都可以利用海报描绘出来，最简单的就是优势与劣势海报。这个方法的目标是将团队的集体智慧可视化或刻画心境。举个例子，我们以海报的形式来针对某一主题询问其优劣势，然后让参与者对它进行评分。在设计思维课程的最后，莉莉会利用优劣势海报的变型来快速获得参与者的反馈，也就不需要很长时间的讨论。

针对时间安排，可以以时间线的形式画海报。让我们以《设计思维》一书的规划和迭代创作为例子。再说一次，得有"放弃的勇气"！项目最后的派对氛围对编辑和专家非常有激励作用。我们如何在其他情况下利用这些元素并以针对性的方式将其可视化，将会在 2.3 节中详细说明。

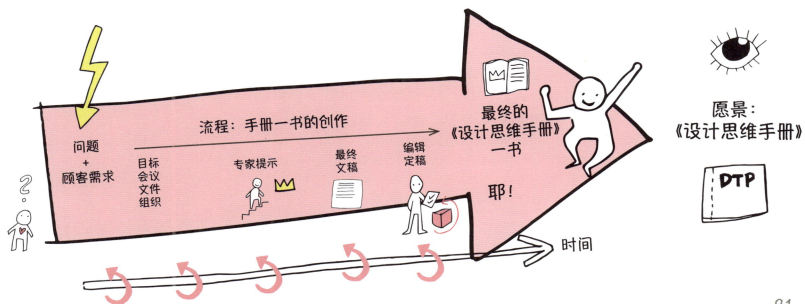

专家提示
使用概念图、思维导图、系统图或巨型图

概念图基本是对概念的可视化，向大家展示关系何在。概念图往往以某种具象的方式把知识以图形化的方式描绘出来，当然也是将存于脑中的想法有序化的极好手段。概念图的描绘方式要比大家所熟知的思维导图更加自由。

在思维导图中，我们会把核心概念写在中间，然后由内到外地丰富其他内容。所以思维导图看起来像棵树：从中心概念发散出去很多其他条目的分支。因此，思维导图更像是头脑风暴的手段。它可以将已发现的点进行有序化，但是它不能体现不同内容间的关系。

概念图可以从几个核心概念开始。子概念之间也往往有交叉连接，类似于公路网。因此，概念图的创建往往比思维导图更花时间。根据经验，要得到一个好的产出通常需要至少三轮的创建和重组。

如名字那样，系统图是对系统的可视化。它把各种各样的角色、决策者以及观察要素草拟出来。它也可以描绘出内部关系和影响关系。这样我们可以看到迭代式调整与细节的发生过程。典型的描绘方式会由粗到细（也即从上到下）。思想的变型在其中也是很重要的要素。在系统图中，材料、能量、资金和信息流都可以被描绘出来。一张系统图可以帮助理解问题与可视化问题。3.1节将会更深入地探讨系统思维这一主题。3.3节中则会探讨商业生态系统的设计。

对类似巨型图（giga map）等其他概念也会有更密切的理解。对巨型图最实际的描述就是"对巨大而混乱的事物描绘的巨大而混乱的地图"。它是系统图的精简形式，同时和概念图的基本理念相同。举个例子，巨型图可以帮助我们将特定任务的全局概念描绘出来。在终极版本中，巨型图有助于传达论文的主旨。但通常因为它的复杂性，只有创建它的人能够理解这张图。

概念图

系统图

专家提示
借助沟通表记录和沟通点子

大部分项目和组织中,我们经常与来自世界不同地方的团队协同工作。因此对点子简单明了的记录和沟通就变得尤为重要。用沟通表记录和呈现概念点,是清晰表达意思的一个很好的方式。借助类似的模板来分享点子更容易。此外,点子从无形变为有形,同时还能减少误解。

借助沟通表的编写,可以达成:

- 问题和情景的可视化;
- 提升对问题和点子的理解;
- 更好地理解对顾客和用户的影响因素;
- 让想法有序化;
- 认识到通往解决方案的方法;
- 对脑中知识进行记录、总结和描绘。

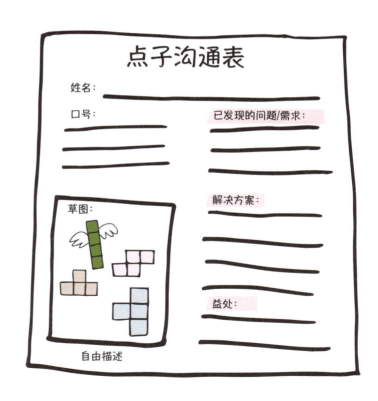

我们如何……结构化并选择点子?

针对构思阶段的结构化,建议用简单的流程。首先,头脑风暴之后将点子归类和结构化;然后,选择最重要的点子或分组,并改进它们;最后,记录下来。

选择点子的时候可以根据人物角色的需求,或者根据实际用途。

1. 产生点子

2. 结构化点子

3. 选择点子

4. 改进和记录点子

发散思维

收敛思维

关键要点
结构化和选择点子

- 将想法归类并系统地进行选择。选择是重要的一步。
- 使用任何可能的方法进行结构化和可视化,以便对问题或情形进行理解和沟通。
- 通过积极讨论所选择的点子,提高团队对问题和解决方案的理解。
- 创建思维导图、概念图、系统图和巨型图,使团队能够快速对知识进行总结和展示。
- 将想法有序化,这样能更好地找到发现解决方案的方法。
- 在标准的沟通表上记录概念点子,以便比较和沟通。

1.9 如何创建原型

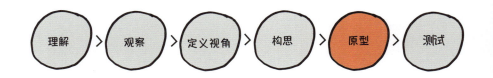

原型在设计思维中是非常重要的一环。它鼓励大家在真实情形中测试功能和解决方案，同时从用户身上学习更多，持续改进提供的服务。为了获得成功，所有参与进来的人都必须保持开放的心态，这样才可以改变或放弃点子。其中至关重要的是愿意做彻底的改变。利用原型，可以将点子转化为潜在用户能够体验和评估的形式。首先，原型要足够好，目标客户群才能够理解未来你想要提供服务的基本特征。原型能够使大家从潜在顾客和用户那里快速且低成本地获取反馈。

创建原型最好的方式是什么？

物理原型可以用铝箔、纸或乐高来制作。如果是针对服务做原型，则可以采用角色扮演的形式来进行。数字化原型则可以用视频、可点击的演示文稿或是登录页面来创建。当然也可以融合各种不同的类型。例如，把智能手机和硬纸盒结合在一起，将手机当作显示器，就可以作为 AR 眼镜。

第一原则：

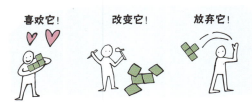

如何形成第一个原型？

一般而言，点子都是基于各种不同的假设。你的任务则是质疑这些假设，从而通过在真实世界中的测试肯定或放弃它们——也就是基于观察和试验，利用反例证明假设是错误的。在原型制作过程中，我们会不断开发原型以及迭代测试，直到出现可用的。理想情况下，我们从充足的洞察开始，包括来自趋势的、市场研究的，以及对潜在顾客或用户的需求和挑战的深入理解。

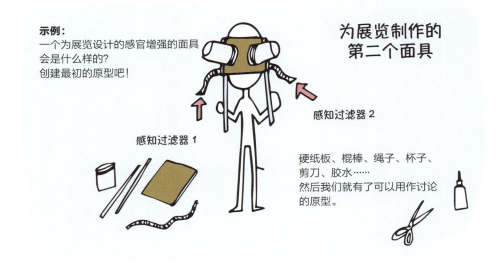

最初的原型可以用最简单的材料制作，而且做得越快越好。越简单、越快、越便宜，当我们不得不放弃的时候也就越不伤心。可以用硬纸板、塑料杯、绳子、胶带和其他材料制作最初的原型，然后进行评估。

原型制作的**第二原则**：

千万不要爱上你的原型！

随着时间的推移，原型会越来越成熟、精美，所以我们也必须安排大量的时间来制作原型与测试原型。原型越成熟，测试也会越精确和有意义。能够投入的时间和资金多少决定了原型的成熟度高低。不过，为了达到设定的目标，只有必要时才去制作原型。

项目团队可以参考原型测试结果来做决策，以便能够在人类的欲望、经济可行性和技术可实现性之间做出较好的平衡。只有当三者都覆盖到了，才能说明我们在市场机会的正确方向上。这常常从人类的需求开始。

制作原型的最终目的仍旧是学习。像在 1.2 节宏观周期中描述的那样，可以在任何时候做原型。每个功能的附加值、新产品或顾客交互的效果，都可以通过原型来测试。

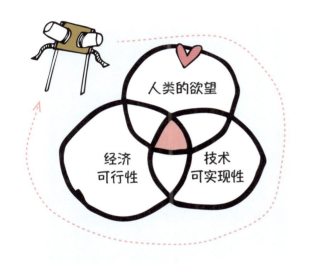

原型制作的**第三原则**：

这是一个永无止境的故事——原型意味着迭代、迭代、再迭代。

莉莉和强尼依旧在想象他们的公司，希望其提供设计思维咨询服务。在有了几个关于价值主张的初步点子以及可能的咨询优先级后，莉莉想在网站上测试这些，而且网站可以在移动设备上浏览。在本书的后面（见3.2节），会详细探讨如何定义一个好的价值主张，以及为什么莉莉暂时主要关注网站的可用性。

回到原型，莉莉在纸上勾勒出网站的每个页面。在建立原型时，她不能犯任何错误——除非她想在一开始就完成所有东西，而这也不可能——但是随后她可以通过对潜在用户的测试学到很多。她也会思考改变："这个或那个"有什么可替代项目吗？她尽量使自己不陷在一个固定状态中，而是跳出来再次尝试完全不一样的方式——第一个点子往往不是最好的点子！

创建原型时出现的三个关键问题：

- 对用户来说基本功能是什么？
- 还没有考虑到哪些？
- 之前怎么可能没有人做过？

现在，她不断用网页的手机版让潜在顾客测试，然后再迭代，直到客户喜欢并对导航以及内容范围感到满意。她一直在改善原型直到最终版的设计，也只有最终版在最后会进入开发编程。通常以下方式可行：提供操作起来越简单越好的服务原型。

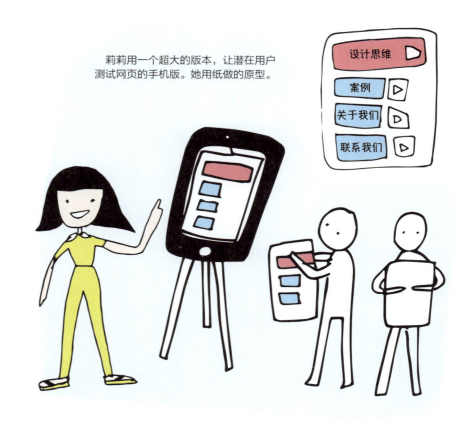

莉莉用一个超大的版本，让潜在用户测试网页的手机版。她用纸做的原型。

不管想创造什么——产品、服务、组织、系统、空间或环境、初创公司、创新公司或网站——我们可以在过程中使用各种不同类型的原型。在概述中呈现了常见的几种原型，可以鼓励项目团队尝试不同的方式。原型的低、中、高保真程度（也就是原型的详细程度）可以帮我们在创新的不同时间点找到合适的类型。

类 型	描 述	保真程度 低 中 高			适合于/示例
草图	纸上或电子的，草图或画得潦草的，在活页纸上或在A3/A4的纸上，甚至在便利贴上。	X			适合于所有情况
小样	展示系统的整体印象，但不需要可以运作。		X		产品、数字产品或实体产品
框架	系统的早期概念设计。显示功能的各方面以及各元素的安排。		X		网站
图标	呈现关联，这可以使大家看到点子之间是如何互相连接的，以及体验根据时间如何变化。	X	X		空间、流程、结构
纸	用纸或硬纸板建立或改进物体或产品。		X		数字产品或实体产品家具、配件
讲故事和写故事	沟通或呈现一系列事件或故事。	X	X	X	体验
故事版	用一系列图片或草图显示端到端的顾客旅程，也可以作为视频、讲故事或像漫画那样有趣的输入基础。	X	X		体验
视频	录制和呈现复杂的场景。	X	X		体验
开源硬件平台	用于结合电机和传感器的模拟接口和数字接口。		X	X	电机系统
照片	用照片蒙太奇模拟想要描述的情形，可以利用照片编辑软件。	X			数字产品或实体产品体验
实体模型	将二维的想法用三维表现出来。可以用3D打印或其他材料（比如乐高）来完成。		X		产品、空间和环境

保真程度：
低=在初期阶段
中=首个解决方案
高=靠近尾端的解决方案

类型	描 述	保真程度 低 真 高			适合于/示例
服务蓝图	对于服务的结构化描述，针对端到端顾客旅程中体验的全面设计。	X	X	X	产品、数字产品和实体服务
商业模式	系统化描述商业背景和联系，比如利用商业模式画布或是精益画布。	X	X	X	商业模式
角色扮演	项目组成员表演出顾客在使用产品或服务时的情感体验。	X	X		体验
体力风暴	项目组成员通过身体的行为再现特定的使用产品或服务情况。	X			身体体验
匹诺曹	产品的基本且无功能的版本。	X			PalmPilot（个人数字助理）
最小可行产品（MVP）	系统的可执行版本，或是只有最必要功能的版本。	X	X	X	数字产品、软件
假门	故意设立一个不存在产品的入口。	X	X		星佳（Zynga）
假装拥有	假装自己拥有它（空间、产品、服务等）。实际上在你大量投资前，它在别的地方生产，你只是租用。	X	X	X	Zappos、特斯拉（Tesla）
重新包装	用自己的品牌和包装材料为另一个产品包装。	X			产品、服务
人工模拟电脑（也被称为"土耳其机器人"）	由人来模拟操作系统的交互和反馈，用户和并不真正存在的应用进行交互。	X	X		IBM的语音识别实验
最小可行生态系统（MVE）	基于生态系统中最初合作伙伴的功能进行协同工作。		X	X	区块链的应用、平台性解决方案（如微信）

保真程度：
低=在初期阶段
中=首个解决方案
高=靠近尾端的解决方案

我们如何……
借助"盒子&架子"更好地讨论点子并组合考虑

在原型阶段,将服务、产品和解决方案变得有形很重要,这样用户就可以体验它们。有两个方法可以帮我们实现这一点:"盒子原则",借助包装的类比来阐明最重要的信息;"架子原则",目的在于探讨整个产品的组合与组织"盒子"。

1. 盒子原则

"盒子"背后的基本理念是创建一个实体的盒子,可以用来作为产品营销的例子。让我们想象有一个装谷物的盒子。

盒子的每一面都包含了谷物益处与品牌特征的总结性信息。正面有名字、标志、标语,还有品牌核心益处的几个重点;你可以在背面找到更加具体的信息,包括营养成分、产品属性和企业相关信息。

盒子的核心问题:

- 正面:关于产品的名字、图像、标语和两三个承诺是**什么**?
- 反面:**哪些**详细信息是重要的?比如特点、如何使用或其他内容。

在剩余的面上,可以用 W 问题,通过文字或可视化:

- 谁(Who)是目标顾客或用户?
- 应该达成**哪些**(Which)目标,哪些问题被解决了?
- 何时(When)产品可以用,大家通过什么渠道获得?
- 可以在**何地**(Where)以及在什么情况下使用该产品?
- 用户为什么(Why)要用这个产品?

盒子原则不仅仅可以用作产品包装盒的案例,盒子的附加值在于你可以从不同的视角来看待情况。类似于产品包装盒,我们还可以创建一个问题盒子、解决方案盒子、项目盒子(比如每个项目或工作包)、流程盒子(比如每个流程中的步骤)。

2. 架子原则

当谈及整体组合的描述时，我们往往会漏掉对结构的探讨。一个可能就是将所有产品、服务、解决方案归类到三个架子中：产品架子、服务架子和解决方案架子。

对于如何在相应的架子中进行归类，我们有很好的经验。在架子上面，写明顾客最可能会寻找的类别。然后对产品、服务和解决方案进行相应的安排。

这个方法的好处是可以发现组合中的空白之处，但也能很快察觉到协同效应。可以用盒子（见上一页）来描述新点子，然后把它们归类到架子上。中间会发生的讨论可能涉及一些属性，比如吸引力、新颖度、策略贡献、差异性等。

我们如何对完美厨房的外观提供服务：

宜家厨房区域的产品组合能够很好地用三个架子的组合来解释。

这个方法最重要的好处是，它可以迫使团队将自己对产品的理解以一种直接且可视的方式构建出来。

这一练习同时也提供了有趣且富有洞察力的方法，对产品愿景有更加深入的理解，并让所有决策者有更多讨论和协作。

（1）解决方案组合	（2）产品组合	（3）服务组合
家庭／单身／房主 空间不够 > 城市/时尚 > 高端 >	家庭／单身／房主 橱柜 > 桌面 > 家用电器 >	家庭／单身／房主 规划 > 配送 > 安装 >
我们在厨房提供： ● 乡村风格 ● 单身和家庭所在的城市 ● 空间狭小的厨房 ……	我们的产品覆盖： ● 橱柜和桌子 ● 不同材质的产品，如石质、木质和压层材料 ● 冰箱、电炉和通风设备作为补充 ……	我们的服务包括： ● 规划、配送和安装 ● 合作伙伴提供的高质量安装或自主安装 ……

我们如何……设计一个原型工作坊？

既然已经做了大量的基础工作，那么假设已经对问题陈述有深入且固定的理解，也已经验证了一些假设，并想出一些可能的解决方案，现在，焦点必须从点子的世界转向真实世界。

原型工作坊可能的步骤

步骤 1

开始时，有些功能或初始的解决方案场景需要测试。让大家仔细考虑哪些功能对用户来说是绝对重要的，哪些功能是我们想要整合进解决方案并在真实世界中测试的。在之前的章节中已经讨论过，原型有很多不同的存在形式，我们也可以用不同的方式使用它们。重要的是将一些东西有形化，从而便于潜在用户能够和它产生互动。

步骤 2

团队对于应该建立哪些变型进行思考。

步骤 3

现在团队开始创建一个或多个原型。为创建原型提供足够的材料十分重要。

步骤 4

将原型在其他几个小组进行演示，这能够使我们获得反馈。获取反馈的其中一个好方法是通过"红色"或"绿色"反馈。给予对方反馈的形式"我喜欢这个原型的是……"（绿色反馈），或者给予"我希望这个原型……"（红色反馈）。这有利于保持积极的情绪并培养和提高能力。

步骤 5

基于最初的反馈，提高原型本身和优化呈现原型的方式。这里很重要的是着重于必要的功能和解决方案。

步骤 6

带着修改后的原型，在出去和真正的用户测试前，精心准备测试（见 1.10 节）。其中一个成功的方法是两人配合出去做原型测试。一个人问问题，另一个人观察。测试回来后，所有团队成员记录并分享他们的发现。

步骤 7

基于这些发现，我们改进一部分原型和/或放弃一些变型。如果没有任何一个原型有用，那么就需要获取更多事实和顾客需求，再相应地调整原型。反过来，新的原型变型再让潜在用户进行测试。

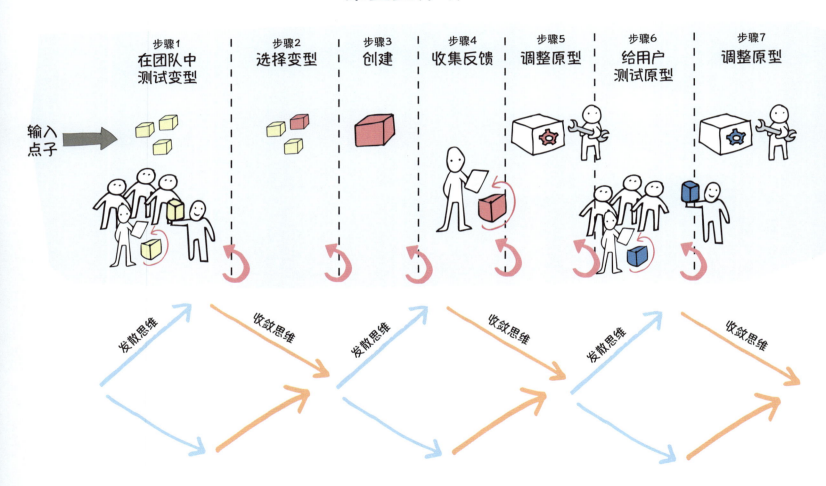

关键要点
创建原型

- 在进行原型设计时,从人物角色的需求和市场趋势开始着手。
- 始终基于问题"要测试什么"来构建原型。
- 请记住,没有哪种服务天生有价值。只有当顾客将效果归因于此,价值才会产生。
- 确保尽可能多的顾客将价值归因于所提供的服务。
- 尽早在现实世界中测试原型。原型是必须仔细检查的假设。
- 使用可用于创建原型的材料。
- 在时间压力下创建原型。时间越多结果并不会越多。时间盒子可以给获取结果施压。
- 确保目标和原型在成熟度上相匹配。
- 在整个项目中始终安排足够的时间进行原型创建和测试。
- 让最终要实施原型的团队成员尽早参与项目。
- 创建原型时,借助"盒子&架子"来测试潜在的组合。

1.10 如何进行高效测试

现实世界中，拿原型给潜在用户或在用户所处环境中测试时，我们总是能收到有价值的反馈。皮特深知给用户和顾客测试的重要性，他喜欢尽早和尽可能多地走出创新和共创实验室，带上他的原型去测试。他目前在苏黎世班霍夫大街（聚集着众多瑞士最高档商店的商业街，售卖国际顶尖的钟表、服饰、鞋帽，有"世界上最富有街道"一说）找那些刚刚初愈的人测试原型，因为他的原型是用来监测代谢疾病的 App，同时这款 App 还提供了医疗团队在线帮助的选项 。除了在这，他还能去哪找愿意为这高端且昂贵的管理服务买单的顾客呢？

皮特下定决心，手拿原型，径直向一位35岁左右穿着优雅的漂亮女士走去。她刚刚从一家高档手袋店离开，手里拎着装满包包的袋子，那都是为她的宾利买的。她看上去很健康，但是皮特不想以错误的假设开始测试。对于皮特来说，情形很清楚：先提供帮助，表现得像是个讨人喜欢的家伙，然后建立同理心。皮特很高兴为这位漂亮的女士拎那巨大的购物袋。之后他问她是否愿意参与下一个重大创新，2分钟后，他们已经坐在高档商店斜对面的酒吧里，喝着香槟聊着"用户测试"。

这位年轻的女士喜欢皮特以"新手"的姿态问一些天真的问题，所以她聊了很多关于自己的事情，当然还有更多关于那位年长绅士的病情。每年，她通常都会在蒙特卡洛与这位绅士度过炎热的夏天。在一瓶半香槟落肚之后，两人心情相当愉悦，普里亚这时候正好路过酒吧。至少我们现在知道皮特和普里亚之间婚姻的小小危机的导火索是什么。尽管如此，皮特收获了很多关于原型在实际使用时的反馈。比如，公海是没有Wi-Fi覆盖的，所以游艇上没有网络，要获取医生的在线帮助是不可能的。

富有同理心

为什么测试很重要？

在进行测试时，为了了解用户真正的动机，问"为什么"很重要，即使我们觉得自己知道答案。测试访谈中的首要任务是学习，而非解释原因或推销原型。这也是为什么我们不（太早）解释原型是如何使用的，更多是探问那些潜在客户可能需要原型的故事和情形。只要有可能，就收集和分析定量数据以验证定性结果。这种方法让皮特了解到很多关于在蒙特卡洛还有公海上的生活。

测试是设计思维过程中必不可少的一步。这一阶段可能会出现决定性的变更建议，也可能会大大提升最终结果的质量，当然这不常见。尤其是，那些没有参与原型开发的人（他们在测试中也更加畅所欲言）会提出全新的视角，他们能够透过顾客或用户的视角来看待原型，这能给最终结果带来相当大的价值。

 我们如何……
设计测试的顺序？

测试可以分为以下四个步骤。

1 测试准备
在哪里？如何测试？
测试什么？测试谁？

2 测试执行
在真实环境下测试潜在用户

3 测试结果记录

4 总结收获

问题地图

测试场景

面对面访谈

观察与记录

A/B 测试

在线测试

反馈收集表

1. 测试准备

开启测试最好的方式是明确定义我们想要测试的目标或假设:

- 我们想了解什么?
- 我们想测试什么?
- 我们想让谁来主导测试,以及在哪里测试?

最后,测试结果应该指明保留、改变和放弃点子的哪些部分。在早期阶段,目标可能仍旧是理解问题所在。到各类用户中去正式测试之前,为了排除可能发生的错误,应该先找一个人进行预测试。在预测试之后,实行更多测试之前,也需要预留足够的时间来改进和提升原型。

定义问题地图

为了最终能够挖掘得更深,首先要制定简单、明确的开放性问题。问题不应该带有假设性,但是应该和被测用户的真实情况关联起来。不要问太多问题,而是要聚焦在那些能够帮助我们获得洞察的核心问题上。勇气和聚焦都很重要。不重要的可以将其忽略,这样不会使测试的负载过重。我们尽量让用户谈论他们的体验。作为主持人,合适的时候也可以追问一些问题,比如:"你做那些的时候在想些什么?"

确定测试场景

思考测试的顺序、被测用户的真实场景然后对其进行描述。尽可能多地提供场景,并尽可能简单地描述出来。之后,让用户体验原型,同时刻意抑制我们制作原型的想法,尤其是在仍旧有很多轮迭代的设计思维过程中,关键并不是找出顾客有多愿意花钱买产品。相反,尝试发现我们的点子是否符合用户的场景与生活,如果是,又是如何符合的。

2. 测试执行

根据经验，当先描述一个场景，然后在这一场景下测试多个点子或一个点子的多个变型时，测试效果是最好的。以这种方式，反馈往往更加多元化。如果只有一个解决方案，用户对于点子的想法反馈就会比较模糊。就澄清而言，这不会让我们越来越清晰。当用户经历几个不同的测试内容，他就可以比较和评估，然后更准确地表达，比如其中一个原型比另一个好在什么地方、不好在什么地方。在真实环境下测试的时候，这已经成为自然而然的事。

如前面提过的那样，最好在测试中找尽量多的人来观察和记录，有句老话说得好，"永远不要孤军作战"。参与测试的人可以有不同分工，比如：

主持人

主持人需要引导用户从现实转换进入原型的情形，并解释背景，这样用户能对场景有更好的理解。此外，主持人还有一个任务是提出问题。

演员

作为演员，为了创造出恰当的原型体验——通常是服务体验，我们必须在场景中扮演特定的角色。

观察者

观察者的重要任务是关注用户在场景中做的所有事情。如果在团队中只有一个观察者，最好用录像录下一切，以便之后可以一起更为仔细地查看用户与原型的交互。

测试时还可以利用在线工具。

示例：
一个腰带式的可穿戴设备：当过马路时，它会警告孩子或正在看手机的人。警告的方式可能有几种变型：①震动；②铃声警告；③声音警告："当心！你正在穿过马路！"或"当心，左边来公共汽车了！"

(1) 震动

(2) 铃声警告

(3) 声音警告

3. 测试结果记录

根据经验，记录测试结果至关重要。这样，就可以积极观察用户如何使用（以及误用）所给的原型。不过我们不会马上去纠正他们正在做的事情。照片或录像都非常适合用来记录。当然，要先征得他们的允许。数字工具确实让记录变得更加容易，不过别忘了使用它们就行。另外一个你不能忘的是，为了探寻出更多用户的想法，需要进一步追问。这很重要，也往往成为测试中最有价值的部分。比如，问题可以是："你用它的感受是什么，可以再跟我们聊聊吗？""为什么？""可以跟我们演示下这为什么对你（不）起作用。"理想状态下，我们会用问题来回答问题："你认为这个按钮是做什么的？"尽量不要执行成一个市场调研或顾客调研！

反馈收集表相当有用。它使得记录反馈更加方便，不管是实时反馈还是来自演示和原型的反馈。利用反馈表可以系统地收集反馈，主要有四个象限：

- 用户喜欢什么？
- 用户有什么期望？
- 出现了什么问题？
- 有什么新的点子和解决方案吗？

要填写这四个象限相当容易：将用户的每一条反馈对应到合适的象限中去就可以了。

另外一种方式是，我们可以选择以下四个作为象限："我喜欢……""我期望……""如果……"和"好处是什么"。

这种方法可以很容易地应用到2~100人的测试中。这个简单的结构能够帮助形成建设性的反馈。

给予反馈是一回事，接收反馈完全是另外一回事。当接收到反馈时，应该视其为礼物并表达感谢。我们只需要倾听反馈，并不必回答。此外，应尽量避免为自己辩解，只要好好听就行。最后，追问那些没有理解的或不清楚的内容。

反馈收集表

喜欢 +	期望 △
用户喜欢的内容或者值得一提的内容	建设性批评
问题 ?	点子 💡
在体验中出现的问题	在体验中或演示中出现的点子

4. 总结收获

这些洞察可以帮助我们改进原型，同时符合用户的需求。不断迭代相当重要，它能够帮助我们持续学习理解。

测试的本意是让我们更好地理解需求并建立起同理心。不断地接近和改进，以及失败和犯错，帮助达成学习效果。我们都知道那句老话，"屡战屡败、屡败屡战"。早期多次的失败在设计思维中确实是一个重要的元素，而且对于最终实现市场机会有显著帮助。测试最后，记录测试结果和发现，并将其分享给团队同样重要。

专家提示
借助原型实施 A/B 测试

在线测试

进行定量测试的方法之一就是实施 A/B 测试来比较。这种方法对于简单原型比较合适,比如,可以让我们测试两种不同版本的登录页,甚至是同一元素的两个版本,像是价值主张或按钮。对于网站,标题、服务提供的描述、文本量、风格、促销信息、表格长度和方框都可以用 A/B 测试来检验。

为了获得有效的结果,对两个版本进行同时测试或在同一时间段内前后测试很重要。关于哪个版本更成功,以及哪些测量和评估被最终采用,必须基于预先明确定义好的标准。

在原型的早期阶段,让用户先体验变型 A,然后找出用户喜欢哪些以及想改变的是哪些。再以相同的步骤让用户体验变型 B,我们还可以观察并问其中一组关于变型 A 的问题,问另一组关于变型 B 的问题,这视情况而定。

拿登录页举例,可以在 A/B 测试中通过观察反应看出哪个转化率更高,而我们只需要通过 A/B 测试的工具将不同的页面视图分配到版本 A 和 B 中去。在 A/B 测试中,一次只能改变一个变量,这才能知道为什么其中一个版本更受喜爱。A/B 测试可以清楚地揭示出哪个网站有更多的注册量。利用计算器可以很快知道统计相关性。如果一个已经上线一段时间的网站想要测试一个新的版本(版本 B),又要确保存量用户不会被新版本影响,我们会只让新用户能够使用版本 B。

该测试能够揭示版本 A 和版本 B 哪个更受偏爱,结果有可能是根本没有统计学上的偏好,也有可能我们从测试中发现如何去结合两个版本中各自最好的部分。

可以用哪些数字工具快速测试原型？

如果想要获得很多用户的反馈，一个相当简单且有效的方式就是利用基于网络的数字化工具。最近，各种"软件即服务"（SaaS）的解决方案不断发展，借助这些，能够获得付得起、高效且基于网络的反馈。

有了这样的工具，皮特快速建立起一个内部的反馈社区，由公司的员工和选择出来的外部顾客组成。德语国家经常会用术语"友好的用户测试"，但这并不切中要害，毕竟测试的目的是识别设计中的缺陷并获取改进的建议——这就不是所谓的"友好"。我们认为在英语地区用术语"顾客试用"会更好些。

皮特已经在顾客试用中用过好几次这类工具，据他的经验，这相当有用，可以令他获得以下相关的反馈：

- 原型变型；
- 过程步骤；
- 图形或 URL 链接（即超链接）。

然后进行 A/B 测试，原型的数量不受限制。这类工具的一大优势是：你可以问额外的问题，而且在被调研社区有很大的自由发挥空间。市场细分保证了反馈能很好地满足他的需求。

就在皮特建立起工具的同一天，他收到了一些初步反馈。仅仅两天，他就可以对原型变型进行有效评估了，而基于此他能为产品开发出一个全新的功能。

在收集测试反馈中,一个具备工具支持的方法能让你快速方便地获得结构化的反馈。在选择合适的工具时,应该始终记住以下标准。

A. 工具能够支持上传多种类型的原型吗?

示例:

B. 有可能描绘出场景吗?场景能够让相应的用户有机会看到并理解情况。

C. 工具能够支持我们询问预先设定好的开放性问题吗?制定问题会耗费大量时间,因为它会直接影响反馈的质量。

示例:

(1)请用 1~5 分来评价原型(1 分表示最差,5 分表示最好)。
(2)你喜欢原型的哪些地方?
(3)你想要改变原型的哪些地方?
(4)……

D. 另一个成功的关键因素是反馈社区的选择。理想情况下,不应该去限制一个自有的组织(比如大学、企业等),而应该容纳、邀请其他用户参与调查,可自由定义参与者的可能性。

示例:

专家能够在现有社区中选择自己所在的专业领域(比如渠道营销、大数据分析、会计),这会十分有用。实际操作中能够很容易快速地获得反馈,比如来自专家在其领域的专业知识。

专门选择技术成熟的社区参与者会大大提高反馈的质量,但也不应该忽略非专家的反馈。因为他们不会被专业蒙蔽双眼,所以往往会有新奇的视角。

专家提示
为了测试，我们如何利用数字工具将原型可视化？

原型是对点子的可视化，可以是草图、照片、故事板或表格。任何提供的服务在早期都能被可视化为原型，然后提供给测试人员，以便在社区中获得反馈。

草图

线框图

手绘稿

故事板

点子

视频

网站

App

图标

我们如何……以结构化的方式执行并记录试验?

在创新流程的早期阶段,通常会同时测试几个假设,然后从不同层面学习。建议在每个测试前都要想清楚你到底想要学什么,以及关键问题是什么。我们也会问自己想要测试哪些假设,以及该如何设计测试场景以便让用户能够体验它们。

在产品或服务的进一步开发中,需要一次又一次测试假设,并不断地进行试验。创新流程中的早期阶段,原型通常会很简单,经常会同时测试几个变量。在项目的后期阶段测试时,与顾客可以进行其他类型的测试(比如在线测试、A/B 测试等)。在这里,我们通常关注单个测试变量和假设。

定义清楚所有测试 / 试验很重要。后期跟踪决策或向投资人展示成功的 MVP 时,记录文件就十分有帮助。简单的试验表对于结构化试验相当有帮助,可以用于记录学习过程。

我们想要尽快、高性价比地进行学习。这也是我们会思考如何用一半的时间和一半的资源进行测试(或试验)的原因。我们会问自己是否有变型可以让自己更快、更经济地学习同样的事情。

用于定义和记录测试 / 试验的"试验表"

第一步,描述想测试的假设。

第二步,解释实际要进行的测试。试验可以是想要给用户测试的原型、访谈、调查问卷等。

第三步,定义想要度量什么以及应该收集哪些数据。这可能是一定量的积极反馈或仅仅是一些特定数值。

第四步,确定标准,以明确我们是否在正确(或错误)的方向上。

第五步,我们会进行试验并记录下我们的学习和理解,比如用照片或录像。

最后,记下所获得的洞察、得出的结论以及将要采取的措施。必须好好记录测试 / 试验。

试验1	收获1
第一步:假设 我们相信…… **第二步**:测试 为了验证这些,我们会……	我们学到:
第三步:度量 然后度量…… **第四步**:标准 如果……则我们在正确的方向上。	测试的记录(比如照片)

关键要点
测试原型

- 在测试之前,定义场景和清晰的目标。
- 执行测试的时候,让中立的人参与,也就是没有参与创建原型的人。
- 在测试中问简单的开放性问题,不要问建议性问题。为了找出背后的动机,记得经常问"为什么"。
- 别把测试设计得过长,聚焦在必要的内容上。
- 邀请利益相关者(比如开发人员)旁观测试,这样他们可以第一时间感受用户反馈。
- 让被测者自言自语,而且不要打断他们。千万不要引导他们往某一方向走,或是认为原型是一个很棒的解决方案而进行推销。
- 避免过快或过多地提及关于原型是如何起作用的内容。
- 记录测试,并在测试后保证有足够的时间来整合发现,以形成一个新的原型。
- 针对简单的原型,利用基于网络的工具进行测试。
- 进行大量的定性测试,每场测试不多于5人。

第 2 章
変　革

2.1 如何设计一个创新的空间和环境

本书所涉及的人物角色经常要直面一个问题,就是他们在学校或企业中应该去哪里实践设计思维。大部分企业和学校的场地没有为创意空间特地设计或安排过,对于设计思维也并不合适。不少地方都添置了那类土灰色的笨重家具,因而限制了创新能量的发挥,尤其是那些桌子促使人们单独工作或是在笔记本电脑上工作。最好的情形应该是,员工或学生围绕一张桌子而坐,这样能够便于大家交换想法,同时不会产生重复的、类似的创造力。

对于皮特、莉莉和马克,好消息是每个房间都有充足的自然光线和空间(每个参与者最好有 5 平方米的空间),并且有条件快速将其改造为进行创意的空间。目标是尽可能具备自由发挥的可能性,以便让大家施展各自的创造力。所以,最好以重新设计环境并实现一个创意空间的原型开始。

 专家提示
创意空间的第一个原型

强尼所在的银行有很多会议室，但是没有一间可以灵活促进创造。他已经提出过多次，需要一个这样的空间。最后，强尼在与老板共进午餐时成功说服了老板进行创意空间的试验。他得到的房间并不是最佳的，而且那里存放着老旧编码机，迟早要处理掉。

房间看上去应该是什么样的？我们需要怎样的家具？

首先清空整个房间，因为在这种情况下，少即是多。只有在一个清空的空间中，新的东西才能设计出来。我们先考虑有多少人会在里面搞创意，然后比人数多放一两把椅子，如果可以，最好是可堆叠的椅子。灵活可堆叠的物料要比固定和坚硬的更好，因为如果需要更大的空地，可堆叠的家具就可以挪出更多的空间来。

设计空间时必须要考虑到，这一创意空间是否要容纳一个4~12人的项目组，项目组成员会一起工作几周或几个月；或是容纳8~25名参与者，他们会坐在一起围绕某个主题讨论一两天。

对于反馈提供者，空间需要配有额外的椅子或纺织布做的吐司凳。吐司凳既可以作为座位，又可以把它们漂亮地排列摆放。反馈会议往往只会持续几个小时，不会持续几天，所以简单布置座位的房间会非常合理。

我们进行工作坊以及制作原型时需要什么物料？

接下来重点考虑的事情是，在创建原型的时候需要什么物料。我们可以用带轮子的推柜作为容器，在里面装入大量各种不同颜色的白板笔、不同颜色和大小的便利贴以及圆点贴。另一种做法是用完全透明的盒子来装东西，如果你经常要带着制作原型的物料出差或是经常换房间，这种盒子尤其可取。

工作坊提前准备足够丰富的原型材料（比如橡皮泥、乐高、绳子、彩色纸、棉球、创意毛绒条等）非常有用，将它们放在房间的桌子上。用来固定白板纸的纸胶带也十分有用，像其他原型材料一样，它可以在任意 DIY 商店里买到。

根据空间的大小，还需要带有一张或多张白板纸的翻页架。如没有可用的翻页架，我们可以用钉子把单页的白板纸钉在墙上，或是简单地用纸胶带将其贴在墙上。

作为白板纸的备选项，也可以用大型的卷筒纸。我们手工或用一些工具将其裁剪成小尺寸，然后可以用纸胶带把裁剪好的纸贴在墙上。根据经验，通常需多备一些白板纸，没有什么比基础材料不够用更烦人、更抑制创意的了——当然这也包括好用的马克笔（白板笔）。

通常，光滑的墙面适用于将白板纸挂起来。如果墙面非常不平，我们可以往上贴些纸，这样就可以清晰地写字了。在这种情况下，另一种方式是使用便利贴，这样可以先写好，然后再贴到白板纸上。

如果需要大尺寸的纸张，但是 XXL 的纸又不可用，我们可以用纸胶带把一些白板纸粘在一起，这样就有巨大的创意画板了。即使只是一张大纸，这样的创意空间也很重要，因为创意能量需要空间来施展。不用多说，我们要用一面带有粘贴线的那种白板纸。

我们如何灵活利用空间元素?

玻璃窗、玻璃墙以及那些可以用马克笔直接写或画的墙都很适用。

如果因为某些原因墙上没有足够的空间,那么白板和告示板,尤其是在房间里可移动的那种,就成了最好的选择。设计思维的专业人员会在工作中使用可移动且灵活的白板(在 HPI 设计中)。

如果你在为创意空间寻找桌子,重量轻且容易移动的桌子相当实用,带有轮子的桌子是加分项。

对于桌子,最好选择更加有机、有活力的形状,而不是呆板的长方形。在房间里放置桌子时,应该让桌子周围有足够的空间,因为像前面提到的那样,创意工作中会用到所有墙面,所以要确保大家在房间里有足够的空地来工作和移动。

可以简单地把需要的物料放在椅子或凳子上,而非桌子上,这样占用的空间更少。在创意过程中,我们不用把椅子放置于桌子周围,而是把它们随意分布于房间中。当不需要固定坐在桌子旁时,参与者在身体上和精神上都会更加敏捷灵活,这对创新过程和结果有非常大的影响。

如果需要衣帽架,最好用那些能快速移动的站立式衣帽架,同时它不会干扰空间中的其他东西。另一种方式是,你可以直接把它放于门外。同样重要的是,参与者的包和其他行李不要放在靠墙的地面上,而是放在空余的椅子上或椅子下,这是使大家能够无阻碍地在墙上工作的唯一方式,以便能很好地展示结果且下边也能看到。

白板

我们如何……进一步改进创意空间？

在对创意空间的原型进行初步体验后,必须基于所学的进一步改进和提升。

1. 在实际使用中哪些起到了很好的作用?我们还想要增加什么?

更高级别的专业创意空间,会有一面已经附带白板的墙面,这对可视化相当有利。可以用磁贴(用于固定海报和较厚重纸的超强吸力磁贴)将重要的输入信息和纸挂在墙上。有可能的话,桌子应该有滑轮且可以折叠,这样它们就不会挡道。各种不同的工作位置可以支持创意流程的顺利进行。椅子也应该有不同的颜色,而且最好可以堆叠起来。补充一点,有滑轮的桌子令人兴奋,但这也要视工作坊的类型而定。正方形的桌子被证明效果很好,斯坦福设计学院在设计空间时用的就是这一形状的桌子。四位工作坊的参与者可以围坐成一组,并且有足够的空间用于画一些草图或制作原型。

对于制作原型,准备非常多的不同寻常的材料(塑料泡沫、彩色羊毛、木材、气球、织物、硬纸板)总是不会错的,那些仍旧完好的旧乐高可以在这里找到新家。任何手工店提供的材料都可以用来制作原型。莉莉最喜欢的原型材料是铝箔,因为可以用它来快速塑造任何形状,并且不用剪刀就可以把它轻易分成小块。想象力没有限制——随着时间的推移,你会发现,在制作优秀的原型时,越简单的材料越有潜力。

2. 我们将来想要怎么工作,以及什么可以帮助我们实现愿望?

如果有更加充裕的预算,我们可以把墙刷上颜色,这样就立刻创造出一个能启发灵感的环境。像橙色、蓝色或红色都很受欢迎,比如橙色代表创意、灵活和敏捷,而蓝色代表沟通、灵感和清晰。将颜色和图案应用于单调的地板上,通常对诱发创造力有显著效果。根据地面的适用性,也可以用不同材质的地毯,像PVC、舒适的木材或喷漆。

材料万宝箱

3. 如何为我们的机构找到合适的创意空间？

尽管不应该为创造力设置任何限制条件，但我们应牢记行业领域、企业类型以及企业的文化。空间可以用一种活泼有趣的方式来丰富，用一些非同寻常的疯狂元素，像橡皮艇、吊床或用来分隔的浴帘，这些物品能够激发灵感或起到有意"挠乱"的效果。"挠乱"的功能是消融或破坏那些理所当然的想法，以便让事物运转起来。如何选择合适的空间，取决于我们对其他团队、赞助商或决策者的敏感度。提示：从低配置开始，在过多投入创意空间前，先仔细观察环境预判效果。

没有勇气，我们就没法很好地应对挑战。要成功改变工作环境不是一件容易的事，进行任何创新，你都有可能遇到阻力。有时候这种阻力是存在于概念中的真正缺陷，而有时候阻力仅仅是来自人们的怀疑。在实行创意的过程中，我们应该认真对待那些阻力并分析其原因。

创意空间也可以看作团队发展过程中的一部分来设计，毕竟团队成员必须在空间中感到舒适和受到认同。顺便提一句，这也是为什么员工在高雅的房间里会感到不舒服，因为他们的期望和需求都没有被充分考虑。

简单的"好东西"也可能很受欢迎，比如放音乐的有源音箱，因为音乐能够辅助创意流程（比如在设计部分放一些轻柔的音乐作为背景）。推柜上可以放咖啡机和电茶壶，房间中应该备有瓶装水、杯子，以及坚果和水果干一类补脑的食物。

作为小屏幕和投影仪的替代方案，如果空间允许的话，团队可以用稍大的屏幕。最为推荐的是带有滑轮的屏幕，因为如果不需要的话就可以挪到一边。

我们如何……为设计一个创意空间构建一个原型制作工作坊？

现在究竟应该如何继续？首先，大家对点子或状况以及客户已经有了共识。不用说，我们也考虑了范围、可能的框架条件以及所有限制。这样就有了一个初步的、粗略的设计挑战，它足够开放，并且其描述中不包含任何解决方案。

我们对预估一天半的工作坊做如下规划：

（1）用其他创意空间的设计概要和图片作为输入。

（2）流程中，早上有一个热身，之后是个人头脑风暴和几个头脑风暴环节，并将头脑风暴的结果迅速转化为原型。测试将与员工在咖啡厅和咖啡角进行。最后，需要将最终原型展示给决策者。

（3）现在我们已经有两三个原型的模型，可能会对其继续改进，也有可能被要求落实原型。

（4）由于这一方法包含了很多设计思维周期的众多元素，所以参与者变得越来越熟悉设计思维。

设计摘要：创意空间

商业的快速变化以及由此引发的挑战已经变得极为复杂。为了应对这些变化，很多企业和组织机构借助更具协作性的方式来进行创新并处理任务。

尤其是针对创意类工作，办公空间的设计对于促进沟通和创造力有着决定性的作用。像谷歌、苹果和宝洁这类企业，在创造具有启发创新和灵感的办公氛围上都是领先者，它们的员工获得了更加灵活而独立的协作。

空间环境通常会用特定的装饰来体现：灵活的家具、墙上有很大空间、用于将研究发现的新点子可视化的材料和工具，以及适合自己静思的地方（在这里可能形成最初的想法）。

作为一家传统的金融企业，希望能紧跟这些发展，并将其作为数字化工作的一部分。首先，我们尝试从新加坡办公室的金融科技部门开始，在那里为共创工作坊设计了一个创意空间。尤其可喜的是，在这些工作坊中出现了商业模式、新的商业生态系统，以及类似于区块链的、与技术结合的第一个原型。

设计挑战：如果创意空间能够满足灵活性，让各种不同的利益相关者（内部的/外部的）一起开启创新流程，同时考虑到我们的价值观，以及我们的品牌是传统法国金融机构在东南亚的分支机构这样一个背景，创意空间究竟应该是怎样的呢？

两天的工作坊日程会包含什么？

原型制作的工作坊，塑造创意空间		
	• 目的 • 共识 • 制作首个原型 • 从利益相关者那里获取反馈	
输入	顺序	输出
• 状况 • 框架条件 • 设计挑战 • 创意空间的图片 • 制作原型的材料	• 热身 • 共同理解 • 头脑风暴："假使？" • 访谈 • 构思 • 创建原型 • 测试 + 反馈 • 进一步改善原型 • 在评委会前竞标 • 下一步	• 改善后的设计挑战 • 两三个创意空间的原型（模型）
资源		
餐饮、桌子、椅子、告示板、白板纸、空白墙……	计时器、原型材料、便利贴、笔……	团队成员、主持人、评委会……

 专家提示
不仅是设计空间,更是设计办公环境

我们需要一个熟悉的环境,同时在这个环境中能够感受到认同和舒适。设计这样的环境必须包含四个元素:地点、人物、流程和工作的意义。办公环境已经成为企业留住最佳人才和精英的重要手段之一。办公室往日的魅力逐渐黯淡,而且很有可能需要挤到最后一平方米的地方去办公,现在还有人想要在这样的办公室工作吗?

谷歌或 IDEO 这些企业是塑造办公环境的优秀典范。由乔布斯在 2011 年发起,苹果公司位于加利福尼亚州库比蒂诺的新总部大楼非常振奋人心。这座建筑建于自然环境中,并为一片森林所环绕。乔布斯的愿景是创造世界上最好的企业建筑。这座建筑像一艘宇宙飞船,代表着未来。而且,新总部将人们各种各样的期望考虑在内。

工作的流程和方式同样对结果有很大的影响。第一，我们必须要进行的关键活动类型；第二，人们的互动方式以及对项目进程的影响。请记住，工作流程本身在不断与环境、与参与者进行互动。

工作的意义作为一个驱动因素经常被低估。企业常常缺少一个清晰的策略，而从策略中团队才可以推测他们的活动是否有一个更宏大的目标。令人惊讶的是，大多数企业很难定义"为什么"。对于被频繁提及的"千禧一代"，在选择雇主的时候，工作的意义尤其是一个核心标准。毫无疑问，有意义的活动会大大激发动力，这对任何人都适用。我们会在 2.6 节中再次讨论这一主题。

很多情况下，企业管理层无法应对新的、快速变化的体系条件（比如数字化）。这些不确定会导致企业中更多漫无目的的行动，但企业对确定一个特定的目标或市场定位几乎没做什么工作。

在 3.6 节中，将会探讨如何应对这些不确定性，并提出我们认为可以借助的方法和途径，比如发起并成功实施数字化转型。

关键要点
设计有创意的氛围

- 确保环境没有过载。少即是多：创造力主要需要大量的自由空间。
- 使用可滑动和可堆叠的物料。创意空间的各种使用场景中，它能够提供最大的灵活度。
- 将桌子有效地堆叠起来，并让桌面朝上，这样可以把大家的输入和结果贴到上面。
- 和团队尽可能多地尝试不同的创意空间，从而能够发现哪些因素能够积极影响协作和结果。
- 在外部创意空间中，和管理层进行初步的工作坊，激发他们积极影响创意环境的热情。
- 根据需要随时改变空间、位置和环境。尽量避免充满无聊记忆的空间。
- 不仅是设计空间，更是设计办公环境，这包括工作流程和工作意义。

2.2 跨学科团队的好处是什么

皮特在项目中会与不同的团队合作。为了合作得更加成功，他会强调两个方面：一是团队成员必须有深厚的专业知识；二是同时要具备广泛的知识面。对莉莉的学生来说，在问题上迈出前进的一步打破僵局，是一种相当美妙的感受。这也经常发生在参与者向他人寻求建议的时候，用不同角度看待同一个问题，对于走出死胡同十分有帮助。

有很多问题陈述的情况下，凭个人自己的技能，对解决方案的贡献度总是有限的。原因往往是缺乏对特定主题领域的专业知识和经验。遇到这个问题之前，设计团队必须要找一个专家咨询，从而继续推进。通常专家在讨论主题之前都会以自己的工作方式先开始，然后提出关键问题，而不是简单地用专业技能埋头干。结果是，因为专家以一个全局的视角而非片面的视角来考虑，事物就能前进到一个新的层次。

现在你应该也知道，迭代原理在设计思维中是一个相当重要的元素。退而观之，再做一轮，这能帮助大家做出更好的产品，也是在响应和满足客户的需求。我们以一个快速的节奏学习并迭代。越早提出问题和进行挑战作用越大，可以从不同的角度来看待和发展事物。实现这一目标最有效的方法就是和潜在用户及团队成员交流想法，因为他们是在不同方面具有深厚与广泛知识的专家。

全局性思考

迭代原理

跨学科团队的特征有哪些？

通俗来讲，**跨学科**意味着由几个不同学科组成。跨学科团队中，点子会基于集体力量产生。最后，每个人都会觉得对整体的解决方案有责任。在产生整体解决方案的过程中，大家会对方法论和概念想法进行交流。

与**多学科团队**相比，跨学科团队也有一定优势，即每个人最后都会支持创建出来的产品或服务，而这是多学科团队没有办法提供的成功要素。在跨学科团队中，每个成员都是专家，都会拥护他们自己的专业能力，但解决方案往往是妥协的结果。

前面提到，皮特想要依靠团队成员的纵向和横向知识。这一想法是基于 T 型人才原理（T 型人才，指那些同时具备纵向和横向知识与技能的人，其技能的可视化档案就像一个"T"）。这一概念由多萝西·伦纳德-巴顿（Dorothy Leonard-Barton）提出。

"T"的一竖代表垂直的专业技能，可以从培训和职业经历中获得，这也是在设计思维过程和执行型项目中需要的。举例来说，一名心理学家能够在"理解"阶段输入方法论知识以及相关的实践经验。

"T"的一横则有两个特征：一是同理心，在回看自己的过去时，能够以他人的视角来看待；二是合作能力，即与他人连接的能力。T 型人才是开放的，对他人的角度和主题感兴趣，并对其他人、环境和学科感到好奇。对他人的思考和行动方式理解得越好，在设计思维过程中就越能取得更快更佳的共同进步乃至成功。

专家提示
召集一个具有 T 型人才的跨学科团队

莉莉仍旧心心念念想要创建一家设计思维的咨询公司。她将会需要召集具备 T 型素质的同事，他们可以应对专业上的挑战、能够团队协作，这当然需要大家都有一定的社交能力。目前来看，为创新过程中的独立步骤找到专业性的纵向人才，比发现具备横向能力的擅长者要容易得多。

以面试来看，当一个人不仅能谈论关于自己的事，同时还会强调从其他人身上学到的东西，以及发觉寻常合作带给自己的特别价值时，这就是拥有较好横向能力的预兆。

更具体的是，T 型能够帮助潜在候选人创建他们自己的 **T 形象**。这一形象可以揭示出他的很多思考方式和表达方式，同时能展示出他是如何解读合作的要求，以及如何呈现自己在这方面的能力。

如果你想在实践中花时间亲自体验潜在团队成员的情况，就可以举行像**设计思维训练营**一类的活动。它可以帮助你达到几个目的：第一，快速而简单地，让候选人实际经历设计思维中独立的步骤，然后让他们自己判断是否想要以这种方式合作；第二，团队召集者能对未来团队成员的专业技能和社交技能有一定了解。

跨学科团队有很多优势，尤其是它能够在更短的时间内生成一个更好的结果。不过同时，相较于个人单独的工作方式，缺少迭代性的一致时，这种合作方式的复杂性会增加。我们可以借助一些简单的规则来降低复杂性。如果想要合作成功，整个团队从一开始就应该一致赞同一些规则，其中有些已经遵从设计思维的原则。但事实证明，团队有意识地再次思考规则并达成一致十分有价值。

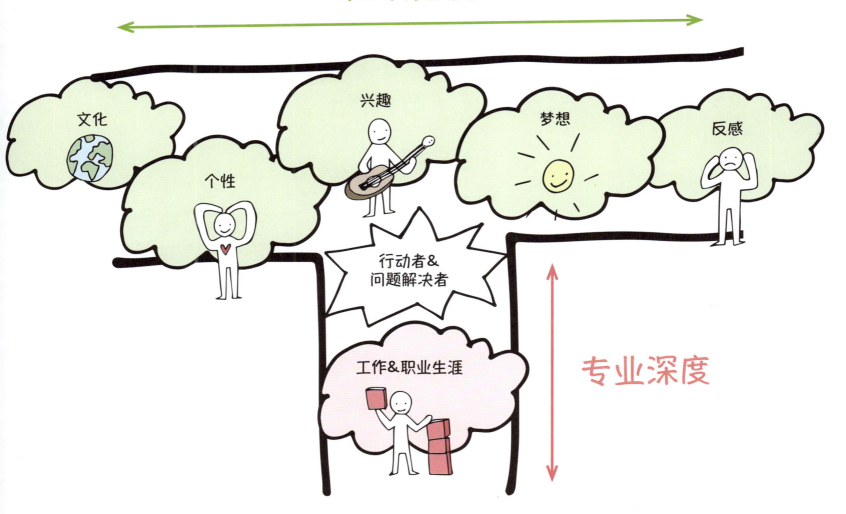

我们如何……为跨学科团队制定简单的合作规则？

越快感受到每个团队成员的强项，跨学科团队就越能够从不同成员的技能中获益，达成一致的目标。不仅将来自不同学科和部门的人员放在一起组成团队是有效的，将来自不同层级的人员放在一起在实际执行也被证明有效。除了专业知识和方法论上的想法交流，它能让团队接触到更广泛的知识及解决问题的必要技能。作为副产品，新的跨学科方法将会快速在整个公司横向传播开来，这样大家可以在不同层面更好地理解这种类型的合作。

跨学科团队成功合作的六个简单规则。

1. 团队必须有一个需要实现的共同愿景。最好是，愿景是对问题"我们可以如何……"的回答。

2. 设计思维过程中的每一步都由团队中相应的专家（T形象中的一竖）来引导。专家会建议一个明确的方向以及经过验证的方法，同时在真正实施中提供支持。

3. 团队已经采用了共同的价值观。这是由团队共同发展出来的，并且一直对每个人可见。例如，头脑风暴的规则是一个很好的基础，团队能够采用和延伸，同时用于合作。

4. 需要有一个互相信任的氛围，特别是当某一位在承担专家角色时，其他人应给予尊重并接受其经验。

5. 那些知道预期是什么并能够达到预期的人才会变得更好。团队的反馈越容易理解，整个团队的合作方式就越明确，每个个体成员将变得更好，最终大家能共同行动。

6. 确定共同的过程和质量标准，如果每个人都知道过程如何进行，就会对结果会产生一致的预期，并能够将他们自己导向所要的结果。

专家提示
π 形象

谈到公司的建立,莉莉已经在想未来了。对于团队中"只有"T型人才,莉莉并不满意,她同时还在思考员工自身应该如何发展。她理想中的公司规模是15~25人。团队成员的专业技能会多次展现,这使得她能够在同一时间段处理多个项目。为了能够使员工更好地融合,并且持续地让新团队在一起能够互相激发,刚刚描述的专业的人员基础具有决定性作用。在一个学习型组织的框架中,莉莉发现员工自身能够持续发展很重要:从T型人才到π型人才。

这与想要在专业技能之外进一步发展的适应性员工的形象相呼应。这类员工不仅能像T形象中那样在学科上精进自己,也能够面对日常生活和工作中的挑战并相应地自我教育和学习。通过这种方式,成员可以呈现多种角色,这些角色通常在内容上互相关联,比如商业分析师与UX设计师,或软件开发者与后勤人员。在企业内,这样的形象有利于团队构成灵活性的上升,尤其对于资源有限并且订单状况快速波动的小公司更是如此。

对于成功转型,有两件事情很重要:
(1)识别出团队的差距和个体员工的发展潜力。
(2)绘制出缩短差距以及提升员工的培训计划表。

第一步,企业管理层和团队负责人识别差距和潜力,并和员工讨论其个人兴趣及相关的个人发展路径。接下来,莉莉应该和她的员工及团队负责人一起创建培训计划,计划应该同时匹配公司目标和个人目标,并定义明确的里程碑来进行验证。

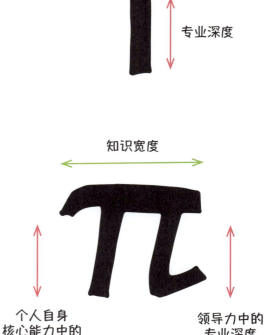

除了基础的专业技能及发展计划，另一个对莉莉来说尤其重要的元素是"和谐"，即团队中任何一个人都能够依赖其他人。对她来说很重要的是，员工喜欢来上班，在公司感觉被接受并有安全感，即使摔倒也是温柔地摔倒。团队中多次呈现的技术和专业技能、学习型组织以及具备同理心的员工组成了所谓的"U型团队"，并为其打下良好而坚实的基础。这种团队形式对于高绩效也很重要，因为安全和保证意味着生产力。

这一名称可以从已建立系统的类比中推断出来，系统在被扰乱后能重新回到平衡，并且比原来的状态更加稳定。在第一次摩擦时就断裂的系统则相反。

U型团队互相帮助，彼此相依，即使一位成员遇到了糟糕的一天并且无法完成平常绩效，也是如此。在这类团队中，你可以犯错且不用担心丢掉饭碗。

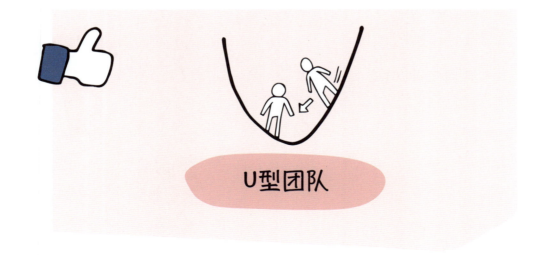

U型团队

莉莉有一个座右铭：感到安全、有保障并舒适的人，是被支持和欣赏的人——尽管他们有缺点并不完美——更有可能被激发，创造出更好的表现。

在跨学科团队中，设计思维方式与相关方法的应用是成功的关键因素。从商业视角来看，基于 U 型团队，应始终将 T 型人才发展为 π 型人才的理念铭记于心。

在讲工作环境的章节中，已经讨论过团队成功的关键因素之一是需要相信任务和目标的意义和作用。我们会在 3.4 节中探讨"团队中的团队"这一概念，其强调市场机会中的成功实践。此刻值得强调的是，团队以外个人之间的关系和联结必须被视为团队成功的决定性因素。

非U型团队

专家提示
召集一个具有T型人才的跨学科团队

理想情况是,为团队配备思想上有着不同侧重的人才:这也是我们最终获得出色团队的方式。左半大脑负责逻辑分析思维,右半大脑负责全局性思维的错误观念被广为传播。大脑作为精密组织有任何可能,这种一分为二的简单说法相当可笑。不过这确实也是大脑的不同倾向。例如,对数字的理解,或空间思考以及人脸识别更多位于右半大脑;其他能力,比如细节辨认或者捕捉很短的时间间隔,则更多位于左半大脑。

有些模型试图描绘出整个大脑并确定思维偏好。其中一种做法叫全脑优势模型（Whole Brain® model, HBDI®）,它将大脑分成四个生理结构。这个模型不仅包含左右半大脑,还包括大脑的边缘系统。这一视角让我们分辨出更多思维风格,比如认知和智力归属于大脑半球,结构和情绪则跟边缘系统有关。根据经验,团队内不同思维方式偏好的成员互相交流相当有价值。设计思维过程中,相应阶段的独立任务会被分配给相应的人员,最终以这种方式获得更优的解决方案。跟决策者沟通点子和概念时,我们让产品和服务面向市场讲故事时,这都能有所帮助。

如果工作坊中希望快速认识参与者,同时时间有限,仍旧可以利用两半大脑模型。它能够帮助我们粗略地把参与者分成"分析型/系统型"和"直觉型/迭代型"两类。我们已经认识到,对于一个成功的设计思维项目,各类不同的思维模式和思维偏好的结合是必要条件。

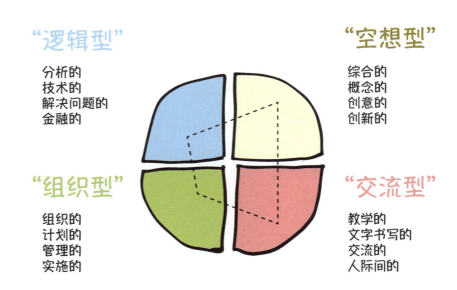

隐喻模型（HBDI®）

"逻辑型"
分析的
技术的
解决问题的
金融的

"空想型"
综合的
概念的
创意的
创新的

"组织型"
组织的
计划的
管理的
实施的

"交流型"
教学的
文字书写的
交流的
人际间的

马克和他的团队已经为创业做好了充分的准备：创新者马克、有商业头脑的比阿特丽斯、成功人士瓦迪姆，团队成员斯蒂芬和亚历克斯，他俩管理业务发展。

根据经验，当一个团队包括HBDI®中四类思维风格很强的成员时，团队最为高效。

马克想要塑造未来。他对未来的医疗保健系统有着宏大的愿景，在这一系统中，患者可以自主决定哪些信息要加入他们的电子病历中。第一步，他会聚焦在一部分功能上，包括能够在区块链上实现的功能，以及与生态系统参与者相关的功能。马克的HBDI®形象主要以黄色和蓝色部分特征为主。

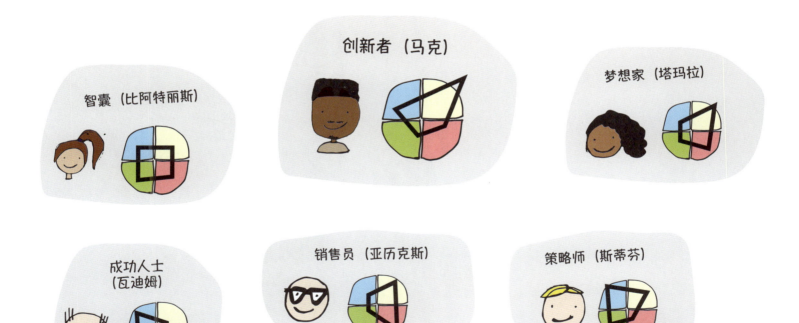

对于创业公司的起步准备和增长阶段，马克和团队成员的技能、马克的宏大愿景同样都是必要条件。通过举例的方式，我们可以把相应的 HBDI® 形象放在 S 曲线上，把马克的团队成员放在横跨公司的成长阶段上。

团队必须做出理性决策，同时要为下一扩展阶段，以及从创业团队到中型企业的转型定义好措施。重要的是，这一阶段具备很强组织（绿色部分）和交流（红色部分）特征的组员是必需的，但这两者在马克目前的创业团队中还不够。当扩展团队时，马克应该确保弥补缺失的专业能力。

借助"团队中的团队"这一概念，在大型组织中，团队各自的技能可用于所有设计挑战。一旦马克的企业开始成长，每个独立小分队会为患者以及生态系统中其他角色设计不同功能，他们将会获得回报。

为了使创业公司成功发展，马克借助来自"价值连接"框架（Lewrick & Link）中的六原则。

"价值连接"框架基于<u>三个层次</u>：

- 连接知识与价值；
- 连接人才与价值；
- 连接系统与价值。

它将设计思维方式与以人为中心的方法、共创、价值创造以及策略性远见的核心方面结合起来，以便为企业定义一个清晰的愿景。

它同时将企业内不同的人才结合起来，这样他们在知识和技能上的潜能可以通过在商业生态系统中的连接发挥出来，从而保证顶尖人才的最佳部署，为企业在需要他们的地方创造最大价值。借助以人为中心的文化及其积极的力量来满足内部和外部的需求。内部团队和来自商业生态系统的外延团队共同创造价值。

马克如何实现"价值连接"框架？

1. 吸引合适的人才

马克不仅仅考虑技能、T形象和HBDI®模型，同时也直接邀请潜在候选人参加工作坊，然后来看他们是否能够产生正能量和正向情绪，并实践设计思维方式。

2. 实现团队和网络效应

以目标为导向的，商业生态系统中内部和外部的合作与自身团队的协作都是成功的关键因素。马克也将商业生态系统中其他企业的第三方视作团队成员。

3. 为成长和扩张塑形

从一开始，马克就对商业生态系统进行共同设计，他想为所有角色创造一个共赢的形势。他利用科技和平台来扩张，这同样让实现数据驱动的创新和商业模式成为可能。

4. 创造魔力

对马克来说，领导力意味着为团队带来魔力，让不可能变为可能。这包括创建和沟通商业愿景，以鼓励团队履行他们的使命，同时以企业家的方式行事。

5. 创造一种新的思维模式

马克意识到正能量是有效驱动和创造出色成果的灵丹妙药。例如，开放反馈的文化能使顶尖人才更好地贡献他们的技能。他们能快速将点子和概念实现出来，失败同样是积极学习效应的一部分。

6. 落地实现

有顶尖人才的支持，有商业生态系统，有合适的思维模式、合适的流程，马克快速且敏捷地实现了概念。这样做，马克将顶尖人才和资源分配到那些能够产生最大价值的事情中去，同时有意识地利用生态系统中的外部技能和平台，以便实现可能。

价值连接框架

关键要点
创建跨学科团队

- 将 T 型人才和 π 型人才集结起来。
- 让团队成员绘制自己的 T 形象并将它们展示给彼此。
- 发展出合作的共同愿景并采用共同的价值观和规则。
- 为团队营造信任的氛围并互相尊重。
- 让所有学科人员参与项目工作,确保对技术观点和个人观点一视同仁。
- 将不同思维偏好可视化,例如使用 HBDI® 模型,可以提高相互理解的程度。
- 为了提升创造力,有针对性地利用团队的多元化,包括不同的方法、思维偏好和背景知识。
- 找出团队的弱点。定义措施并逐步培养团队成员的合作能力。
- 借助"价值连接"框架快速且敏捷地实现项目。

2.3　如何将点子和故事可视化

"但是我们不知道怎么画……"在设计思维工作坊中，莉莉经常从学生和参与者的嘴里听到这句话。"可视化并不等同于画画"，当莉莉想要鼓励学生借助画画来思考时，她会尝试这么解释。可视化对我们来说是一个将抽象信息、相互连接、数据、过程和策略变成图像（可视的）形式的有力工具。设计思维和工作坊控场中，可以在过程中的各个阶段使用可视化。可视化有助于向团队和用户传达容易理解的主题和问题。越快将内容可视化，就能越好地理解，也能记得更长久。

通过快速画草图及可视化，可以达到不同目的。

- 在头脑风暴环节中将很多点子勾勒出来。
- 便于大家形成共同的理解。
- 将抽象的东西有形化。
- 通过协作画画来创建对话。
- 利用草图发掘出乎意料的解决方案。
- 绘制出原型的功能。
- 绘制顾客体验链并将其在实际生活中实现。
- 点亮心情，让内容更有趣。
- 以更生动的形式塑造故事，就像我们在这本手册所做的那样。

你有哪支笔？

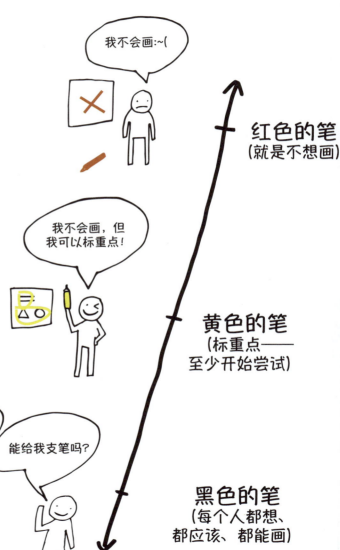

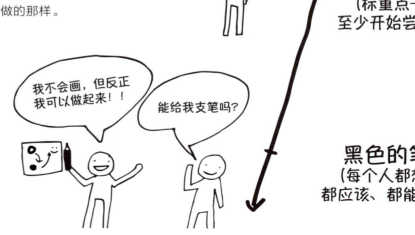

"画画的勇气"

童年时，画画是我们每天都会做的事。所以，有一段时间，我们都是勇气满满的。当翻出小时候画的画时，我们发现它们都简单到只保留了必要的线条，通常利用重复的元素。可视化时可以采用这类最基本的理念，因为可视化不是艺术，并且它可以不好看，关键是它能帮助简单的沟通以及内容的快速传达。

一些我们都能理解的儿童画示例：

可以识别出房屋、奶牛、老鼠、圣诞树、鱼和狗。如果我们能像小时候一样画画，那么现在也可以！

可视化和艺术画之间的区别是什么？

举个例子，如果想将心脏功能可视化，我们不需要以超写实的方式精确描绘出心脏的解剖结构。用图标展示最重要的元素就够了：心脏的部位在哪里以及它的功能是什么。可视化需要迅速切中要害。

用非常简单的描绘血液循环举个例子，理解内容也是种乐趣。

什么组成了优秀的可视化？

优秀的可视化引导大家看到最重要的部分。诀窍是忽略不必要的内容。这也意味着在润色、装饰或精美设计上都不需要艺术。目标是必须尽可能生动、形象和具体。

创建可视化的四个关键特性如下：

- 聚焦那些重要的部分——忽略不必要的内容。
- 要具体——不要创建模糊的画。
- 创建容易理解的图像——并且使其与内容关联起来。
- 引发兴趣——观看我们创建的图也是件愉快的事。

莉莉激励学生，利用可视化来表达具体的设计挑战，比如，对儿童友好的开罐器会是什么样的？大量的草图能很快显示出哪些线条是可以帮助识别的，以及哪些象征符号是清晰或刺激的。另一种练习是在和某些人打电话的时候将谈论内容随即转化成图像。如果追求面部表情（比如《凯文和跳跳虎》或类似的漫画系列）的启发，漫画是理想的方式。如果想画得更好，参加网络上的竞赛也相当有激励作用。通常，这些是关于个人概念的可视化，其会在 Facebook 或 Instagram 上发布。

其他可视化的应用包括以下几点：

（1）**创造性思维**：勾勒出我们的点子，然后展示其内在联系（可视化思维）。
（2）**演示**：我们希望以容易理解的方式向他人传达知识（演示）。
（3）**记录**：记录团队产生的知识（图形化记录）。
（4）**探索**：常常通过演示和记录进行学习（视觉引导）。

根据经验，当组内每个人开始可视化并将它们所想的用图像描绘出来时，事情就开始越来越令人兴奋了。通过这种方式可以形成共享的画面或愿景。

我们如何……利用关键的设计元素来进行可视化？

前面提到,原则上可视化需要各种各样的内容元素。图形化描绘通常由各种不同的设计元素组成,它们包括:

(1) 文字;(2) 图形元素;(3) 图标和符号;(4) 人物和表情;(5) 颜色。

可以借助这些设计元素描绘所有内容:点子、故事、流程、图表等。

1. 文字

当使用文字时,我们应该记住以下几件事:

- 关注可读性并选择基本的字体!
- 从左往右写,从左上角开始写。
- 在字母之间和行之间留有充足的空间。
- 用简短的句子和熟悉的字词。
- 利用标题和区块形成结构。
- 使用不同风格和颜色的字体来刺激感官。

皮特的手写字相当糟糕,但他慢慢掌握了技巧,可以在便利贴上写可读的字并加上可视化的图。一开始他想,如果没有人能猜出他写的是什么,和其他人通过草图分享点子的可能性会更大。后来皮特参加了一个涂鸦课程,在那里他学到,好的可视化不需要你成为写一手好字的优秀艺术家。

2. 图形元素

简单的图形元素是线框、文件夹、箭头和线条。

它们有助于建立内在联系和秩序。首先写出文字,然后用图形元素区隔开来或连接起来。

线框、文件夹、箭头和线条的示例

3. 图标和符号

利用图标和符号可以让可视化更加引人入胜。图标和符号是视觉上的缩写。图标不是用来替换或粉饰文字的,而是物体的最简图。画图标的唯一规则是:越简单越好!符号则与实际物体没有相似之处,它是用来代表某些内容的标志。

4. 人物和表情

既然设计思维始终基于人而进行,我们认为能够画简笔人物画、圆形以及像星星一样的形状就很有用。如果想要描绘更多的隐喻元素,就可以将更多人物和表情进行可视化。

我们可以简单描绘人物和他们的表情。再次强调,画画绝对必要的部分即可。

5. 颜色

在一个构成图中，建议只用少量几种不同的颜色。颜色主要用于强调或说明内在关系，太多颜色会引起困惑。

将重要内容强调出来的可视化是最佳的，比如添加边框或给边框着色，加下画线或加阴影。我们可以大量地使用空白。再次强调：少即是多！

借助设计元素的呈现，可以创建作品甚至是图表。

图表可以帮助我们比较数字、序列、大小比例、流程和结构。当主要线条和连接元素一起呈现时，图表相当令人信服。

使用图表时，请记住以下几点。

- 针对数字的透明化描述，可以用条形图或饼图。
- 描述结构和流程时，可以通过结构图（比如箭头）进行视觉化。
- 组合图有助于描绘单个对象在其中的相对大小与相对位置。

如何更好地准备可视化？

在熟悉设计元素之后，现在可以开始思考如何规划可视化。

对初学者来说，通常很难自发地创建一个优秀的可视化。先考虑传达什么核心信息比较有帮助，然后再想想哪些符号是重要的，以及哪个图标比较合适。

准备阶段的四个 WH 问题：

- 内容：我们想描绘什么？
- 目标：描绘的目标是什么？
- 目标受众：我们想要把这些信息传递给谁？
- 媒介：我们要借助哪些工具？

可以在哪里进行可视化？

可以在所有媒介上进行可视化：从白板纸到便利贴，或者在 iPad 或笔记本上。一支好笔能让你事半功倍。糟糕的笔会带来糟糕的结果，特别是当你找来找去都无可用的笔时就会削弱大家的士气。

专家提示
如何利用白板纸或屏幕正确画图

在白板纸上画图有各种各样的可能性，视不同的动机和目标而定，主题可以画在最上面或是中心位置。

使用高品质的笔并检查所有笔都能用将很有帮助。我们应该试着用较大字体来写，至少 3~3.5 厘米，甚至更大。注意正确拿笔：直接下笔并用宽边书写。

此外，可以使用框架、图形和简单符号。如果手边有粉笔，可以在之后添加颜色，目的是以有意义的方式将内容结构化到白板纸上，从而创建一个吸引人的作品。

在设计思维中，通常会有画着很多可视化内容的大墙，比如真人大小的人物角色，来自客户访谈的洞察，来自调查的图片和手绘点子，还有顾客体验链。最后，每一小组都自己来结构化墙面空间。促进者可以给一些提示，这样到最后，外人都可以很容易地理解整个"旅程"。通常，大的便利贴足以展示参与者站在过程中的哪部分。我们有一定的经验积累，所以很善于利用线条和箭头将元素连接起来并将网格结构化，最终形成整体的画面。

专家提示
放手做吧！就现在

如果想学如何可视化，你会发现书本和培训课程中有很多介绍，它们都将某种特定的方法作为唯一有效的方法。相反，我们依赖于设计思维的模式。我们的座右铭是：放手做吧！就现在。

什么意思？

我们现在已经有勇气开始画线、圆圈和椭圆，即使画出来的看上去有时候歪歪斜斜，有点糟糕。一旦有一些练习了，就有可能掌握如何画曲线，并将其转化为商标。自己画的符号和图标充满创意，因为我们不只是从符号和图标库里面抽取。这有点类似于语言，"一个词的意义就是它在语言中的用法"，路德维希·维特根斯坦如是说。符号和图标的情况也一样，它们的意义取决于在哪种背景和视觉文化之中。

所以放手去做，立刻开始画图与可视化——任何地方、任何时间，因为这是将自己沉浸于新语言的唯一方法。尽管我们生活在一个充满图像的世界，但即便用简单的图画来表达也是有难度的，更不用说复杂的故事和主题。这就是为什么不但要训练可视化的能力，同时也要训练想象力、视觉思维的能力！每天都要！

关键要点
将点子可视化

- 建立起有助于画画并鼓励画画的文化。
- 创建简单且清楚的图画。可视化不是艺术,但图画是达到目的的手段。
- 系统地用图像、图标和简笔人物画替换关键概念或句子。
- 利用图像对大脑的影响:图像会让人产生更深刻的影响。
- 利用画图解决跨学科团队的沟通问题,可以克服语言和文化上的障碍。
- 在会议中用画图和可视化的故事交流知识。
- 用简单的图画和图形。
- 利用草图而非将内容长篇大论地写下来,因为画图更快。
- 可视化就像一门语言:你得练习并应用。放手做吧!就现在。

2.4 如何设计一个引人入胜的故事

数千年来，人类都有好故事相伴。在古代欧洲曾经存在过说书人这一职业，而今的新数字媒体逐渐取代了这个职业，但我们仍旧喜欢好故事。人们相当晚才发现产品和物品也能够讲很棒的故事，并开始使用相应的故事来讲述。像盖塔诺·佩斯（Gaetano Pesce，波普艺术设计的典型代表人物之一）一类的建筑师曾经说过，当物品存在的唯一原因是被消费时，它们就和我们相互独立开来。为什么要拿佩斯举例子？因为皮特告诉我们，他对佩斯极度钦佩。佩斯在1960年之后，尤其以UP系列中的UP 5"辣妈椅"（La Mamma chair）出名。椅子是否和普里亚有相似之处这一问题我们暂时不回答，留给你一些想象的空间。

后面会讨论为什么想象力很重要，以及想象力与讲故事的关系。首先让我们来看一些关于UP 5椅子的信息：它的形状犹如女人——所以其名叫"辣妈"（La Mamma）——灵感来自旧石器时代的生育女神（维伦多尔夫的维纳斯）。为了实现自己的想法，佩斯采用了一种创新技术，其可以在没有内部承重结构的情况下创造出大型的泡沫形状。多亏新型技术中的真空腔体，这件家具可以缩小到1/10的体积并被压缩装入真空薄膜中。这让购买者很容易将其带回家。一旦去掉薄膜，辣妈椅可以展开回复至原有的大小和形状。

1969年，佩斯：辣妈椅

由实际功能来定义设计是在20世纪60年代以后。很多设计师都透过实际使用的角度来看待消费者和产品的关系。直到70年代，一些设计师开始对这种范式提出挑战。他们在设计物品时加入"非功能性特征"以及艺术元素和装饰。这表明人们与物体的关系可以不仅仅由实用性组成。自那以后，实用性通常不再是考虑的中心要素。更加全局地看待与物品的关系自此涌现，这对消费者来说有了更深的意义。在消费者眼中，没有了这层更深的意义，产品是不完美的。这也意味着消费者变成了真正的设计师，他们在和物品建立起亲密关系的同时也创造了意义。莉莉经常在她的年轻学生中观察到这一行为，这些学生和智能手机的关系如此近，以至于像给宠物取名一样赋予它们名字。

1981年，索特萨斯：卡尔顿书架

想象力会在什么时候影响购买过程？应该在哪个时间点上讲故事？

《福布斯》杂志的头条新闻声称，讲好故事最多能将获客数提高400%。现如今各种价格牌在人们眼前闪烁，这些本应该引起大家的注意。所有产品和服务中，终极艺术维持着人们想要这些的欲望，而这大多基于物品和消费者之间的关系。欲望正是物品或产品没有的东西。相反，与物品的关系可以满足欲望。

皮特理想中的汽车是美国电动汽车，而他就是那些"培养"欲望的现代消费者之一。任何具有前所未有功能的产品都有潜力让人们充满超越现实的热情，可以将这个状态与白日梦或来自幻想与现实的幸福感进行比较。通常来说，大家都会面对这样一个两难困境：明显想要拥有某个物品，但事实上并未拥有。

我们购买产品后会发生什么？为什么我们想拥有那个产品？我们是否在想象拥有产品中已经体验到了幸福？

相比已经拥有的产品，我们似乎能够在新产品中发现更完美的体验，已有产品失去了提供完美体验的能力。随着产品的实际使用，人们有机会去真正体验之前围绕产品建立的想象。但这并不意味一旦买了或用了产品后，它就变得可交换。消费者时常觉得自己的物品相较其他物品会更特别。

如何把产品的故事放到合适的语境中去？

描述消费者和产品之间各种各样的关系时，故事是一个非常棒的途径。对有些产品，尤其是时尚产品，引人入胜的故事大大胜过对衣服功能和质量的描述。通过故事，消费者可以与他们所买的衣服产生联系，并将他们的时尚风格展示给外界。故事讲述有潜力对受众如此说："嘿，这真的只和你有关！"

通常有三种类型的故事，它们在产品感知中很重要。

（1）**生产者的商业故事**：像可口可乐公司在市场营销中就很善于借助故事，并体现了较高的技巧和才智。大家都知道可口可乐的著名广告语"怡神畅快冰爽"或可口可乐的圣诞故事，已成为几代人预热圣诞不可或缺的部分。尽管可口可乐在今天变得更针对个人，比如"乐享家庭照""印上你自己的名字"或是最近"和朋友来一杯可乐"等促销系列——人们在无意中已经深深地存储了这些画面。

（2）**来自/关于用户生活方式的故事**：这类故事通常和情感类产品有关，比如汽车、摩托车、手表和其他奢侈品。消费者为了追求特定的生活方式而购买这些产品。雪佛兰"Maddie"和"Romance"的商业广告就是很好的例子，它们都讲述了深刻且令人难以忘怀的故事。这些故事和消费者建立起亲近的关系，远超实际产品。通常，这些故事由所谓的"粉丝俱乐部"支持。

（3）**具有特定记忆的人物故事**：这些个人故事基于个人的过去记忆，因人而异。

专家提示
如何将同理心理解为设计范式?

引人入胜的故事通常遵循典型的叙述方式。这样做能创造一些悬念,以引起听众的注意。

悬念的制造是必要的,并且从一开始直到最后都需要持续营造。

引人入胜的故事要起作用通常包含五个元素:

- 引起情绪反应、引人关注的初始状况;
- (讨人喜欢的)主人公;
- 主人公必须克服冲突和阻碍;
- 明显的故事发展和转变(前后对比效应);
- 高潮,包括故事的结论或寓意。

好故事能引起观众的情绪,同时承载信息。为了讲一个好故事,必须对目标受众很了解。再次强调,事先建立起同理心非常重要。有关同理心这一主题,我们已经大量讲述过,所以在本节中将同理心设计放置于其他设计方法的语境下。

很多方法都致力于同理心设计的发展,或是基于类似的想法。

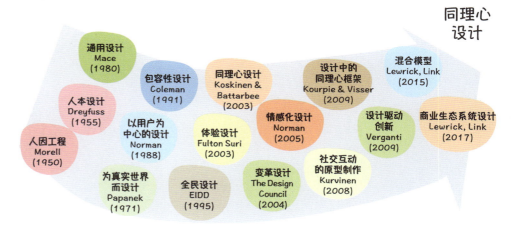

同理心设计主要是针对顾客需求未明示的产品和服务开发。为了让企业能够理解顾客的心境,过去几年新增了一些工具,这使得人们可以从顾客视角体验真实情况。这些体验常常能够揭示出重要的产品信息,而这些很难通过常规的市场分析或熟知的同理心工具挖掘出来。

在很多企业,这类方法已经成为产品开发必不可少的一部分。使用所谓的老年人套装就是一个很好的例子。这使设计师和产品经理能够亲身体验老年人有限的生理能力。还有一些方法只需要更少的科技并聚焦于特定的感官。老年人感知训练的目标在于让特定的生理状态可被察觉。有的眼镜可以模拟角膜浑浊或随年长出现的黄斑病变的症状,这些眼镜可以帮助用户体验这些损伤如何影响日常生活。除了眼镜,还有可以模拟敏感性受限的手套以及复制听力损伤的耳机。这些体验对产品、服务和流程的开发非常有帮助。

159

我们如何……
像顶尖企业那样沟通？
以"为什么"开始？

黄金圈

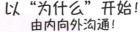

对于所有人来说，能够想象行为的目的时更容易调动起积极性。如此，能够达成既定目标的信念就得到强化。因此，我们总是建议从"为什么"开始。在黄金圈法则中，"为什么"处于中心位置。边缘系统（为什么）也位于大脑的中心，并且被情感和图像所引导。人们处理行为与信任、情绪与决定时都用这里。

成功的企业始终以清晰的愿景作为"为什么"，并将其保持于中心位置。这类公司中，员工知道为什么一早要起床去工作。举个例子，Spotify 的宏大使命就是将音乐带给全世界。

"如何做"描述了工作是如何完成的，以及哪些细节来自于"为什么"。这方面，苹果是另一个常被引用的例子。

大脑逻辑思考的部分（做什么）则位于黄金圈法则的最外层。它包含理性、逻辑和语言。"如何做"将内外两个元素连接起来，并解释完成某些事情的过程。

黄金圈法则的创建者是西蒙·斯涅克（Simon Sinek），他是这样描述的：人们不为"我们生产了什么"买单，而是为"我们为什么生产这些东西"买单。这就是为什么总是应该以"为什么"开始。这一法则同样适用于内部沟通（比如数字化转型）。成功的商业领袖会用黄金圈法则由内向外沟通，员工先知道为什么做，其次是如何做和做什么。

为什么？
- 为什么要做我们现在做的事情？
- 名称、目的或信念是什么？

目的
梦想、目标、附加值

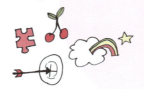

如何做？
- 我们要如何做？
- 实现为什么的流程是怎样的？

流程
独特的销售主张、关键价值、工作流

做什么？
- 我们做什么？
- 为了实现为什么，需要做什么？

结果
产品、结果、服务

专家提示
如何将同理心理解为设计范式

明斯基旅行箱（Minsky suitcase）是产生情感化故事的可靠工具。

你知道自己的旅行箱现在在哪里吗？

大多数人现在可能不会想起旅行箱，它被置于地下室的某个地方或藏在衣柜里，并没有什么不寻常。假期后的生活一旦恢复原样，蓝色海岸边的美食回忆或马尔代夫白色沙滩的回忆很快就消失了。假期的最后记忆停留在藏于旅行箱内袋中的几粒沙子。某段时间内，旅行箱就是不同生活方式的代名词，一段更美好的生活、一个生活应该有的样子：愉快、放松、不繁杂且自由的安排。

也许大家从来没有考虑过，但是旅行箱里的物品基本上有四种：
（1）日常用品（牙刷、袜子、换洗的衣服）。
（2）对我们很重的东西，并不占很多空间（照片、幸运符或日记）。
（3）想让别人印象深刻的东西（珠宝、时髦的围巾、很酷的太阳镜）。
（4）留有一定空间，给旅途中想要买的东西。

打包好的旅行箱是人们性格的剪影。

它是有序的、混乱的，它是仿造品、真品，它带有过去冒险的痕迹等。旅行时，我们每个人一定有一个最适合自身的旅行箱，因此它是生活的一面镜子。

假设旅行箱里有一件又旧又重的冬大衣。我们的设计挑战是要创造一种新的肥皂。对于设计团队，在形状、气味、颜色上没有任何限制——但不仅要设计肥皂，也必须创建其包装和营销概念。以下故事可能从那件旧的冬大衣获得了灵感：

"冬天，一位老婆婆看着窗外。在准备孙子孙女的晚饭时，她看到路面上结了一层冰。老婆婆很期待见到孙子孙女们，并且想要尽可能准备好。然而，她忽然意识到忘了一个重要的材料。这使得她不得不在这个寒冷的冬天出门去买材料，她感到很焦虑……"

一个产品的两个例子是"Savon 1890"：一个极简单、老式的手工肥皂，包装简朴；"水晶皂"，基于旧手杖的行走体验。

专家提示
揭示情感需求的故事

大家知道直接进行用户调研的问题，其中受访者会将自己的行为描述成理想的状况，但不表露真实的自己。我们会询问他们的目标和欲望，但是回答往往只有最显而易见的洞察。想要更多在情感层面触及用户，其中一个方式是让他们讲述关于梦想的故事，这使我们有机会从更深的层面理解他们，从而揭示出他们真正的需求和欲望。

有个"可穿戴梦想"的项目是很好的例子，这类关于梦想的故事能够为设计思维项目提供一个有启发的框架。在这个项目中，受访者一开始被要求将他们最喜欢的衣服想象成一个人。然后，让他们描述这个人的个性：

- 最喜欢的衣服叫什么名字？
- "它"多大了？"它"的主要工作是什么？
- "它"很内向还是很外向？
- "它"在哪里出生？婚姻状态怎样？

以这种方式来谈论产品可以帮助受访者思考他们最喜欢的衣服，并将物品视角转换到社交和情感语境中。剩下的访谈就可以基于这些梦想展开。让受访者想象这件衣服如果是个人在困境下会是什么样的。受访者可能会说，这个人很幸运，有超能力让其摆脱困境。

开始时会让受访者描述一个他们不想遇到的情况，这样，他们就会被迫选择一个特定的角色并代入。比如问题会是：

- 周围看起来是什么样的？
- 有其他人吗？
- 周围随意放着哪些东西？

理想状况，受访者会写下一个小故事，关于这个人是如何摆脱困境的。会让他们不要过多考虑在现实生活中哪些可能或哪些不可能。最理想的情形是，所有都是用图画来生动表达。故事的长度、内容和深度都无关紧要。

设计过程建立在这些信息之上。背后的理念是，设计出来的物品至少满足一项情感需求。当然，合理的故事是承载这些需求的最好方式。

专家提示
为传达未来愿景讲故事

流行风格、混搭或颜色的设计趋势不是真正的趋势,这些属性只是冰山一角。为了识别出真正的趋势,必须挖得更深,这是揭示事物的唯一方法。变化的行为、信念和社会力构成了趋势。

我们认为场景是一种描述多种可能性的方法,其基于今天为明天做的决定。这些场景既不是预言也不是策略,它们更像是对未来各种蓝图的假设。以这种方式描述使得我们能够根据特定的战略现实来识别风险和机会。如果想利用场景作为高效规划的工具,应该以动人的形式,同时结合可信的故事来进行设计,比如这些故事描述了将组织导向成功的一系列可能的未来场景。深思熟虑且可信的描述能让决策者将自身沉浸于场景中。基于这些体验,甚至能让他们对自己的组织如何能够掌握可能的变化,获得全新理解。将场景介绍给越多的决策者,他们就越能认识到其重要性。易于理解的场景能够迅速而完整地被组织中的成员认知,这些信息也更容易给各个层级的员工和经理留下印象。

预见未来型项目中使用未来场景不同于项目或产品管理中的日常工作。这些场景需要对可能的未来有启发的指引。预见未来型项目不仅仅需要启发整个组织并挑战现有科技,它还需要有助于激励个体员工。这样,未来场景似乎对组织有更大的影响,但另一方面,因为要处理未知也变得更难协调。组织常常很难启动变革,且常常退回到日常的轨道上——尤其是因为组织还没有对未来的变化做好充分准备。为了避免故态复发,像西门子一类的企业会定期发布"未来视窗"(Pictures of Future)。

我们如何……应用"未来视窗"？

"未来视窗"（西门子）将当前趋势和遥远的未来场景关联起来，以对商业行为进行调整与指引。所创建的未来场景可以很好地用于制定或重新定义设计思维中的初始问题，给团队在问题的创新解决过程中注入动力。

步骤1：根据当下世界进行推断

首先从企业的日常业务开始看趋势，由此外推企业近期会如何。同时分析不同来源的数据和信息，比如行业报告和专家访谈。最快达成目标的方式是回到行业已知的趋势，如内部的趋势报告和市场分析，这些在网络上都可免费获取。例如，以高德纳通用的技术成熟度曲线作为起点。最好的进程是先列出所有的趋势，然后和团队进行简短的讨论，并记下预计的重要性、影响的强度以及相关行业的成熟度。

步骤2：应用战略愿景

接下来完全从自己的业务和自己的专业盲区抽离出来，开始真正从一个由外向内的视角设计遥远的各种未来场景，其独立于自己的企业（在西门子的例子中，四个场景证明是理想的）。由于是针对遥远的场景，我们通常会在全球进行精心的研究。幸运的是，西门子在"未来视窗"中已经针对很多行业做过类似的工作，并且免费开放地提供结果（其中包括新能源、数字化、工业、自动化、移动化、健康、金融等领域）。我们选择一个积极、建设性且可盈利的场景并自问："我们企业如何为这个场景做出最大贡献？我们需要做什么和提供什么？"需要要让思维停留在未来，不要让公司现有的流程和结构影响我们。

步骤3：对明天进行反向推断

从场景开始反向推断。这里的要点是根据未来场景中"已知"的事实下结论。将第一步和第二步的结果并列放在一起，结合两者，从中推测意味着什么。以非常具体的方式推断企业的方向，应该往哪个方向创新和研究？必须发展出哪些技能？应该招聘哪些人才？为即将来临的挑战和机遇做好准备，我们又该如何对流程进行重新设计？

专家提示
数字化的故事讲述

经过深思熟虑的、数字化的故事讲述变得越来越重要。毕竟，大家每天都在各种不同的数字化工具中，使用大量的数字化语言。数字化的故事讲述让我们用更具体的方式描绘企业视角，并可以使用情绪，以获得更多关注。

故事讲述由两个词组成："故事"和"讲述"——内容和表现。我们知道传统的故事讲述往往由一位讲述者在公众面前表演。非言语的反应帮助讲述者评估听众听的效果，然后他能够自发地调整行为。数字世界没有这些非言语的反应。必须使用其他工具与数字化的潜在听众建立起同理心。

现在可以使用的媒体范围很广，从多媒体影片到音频广播，一直到网络直播。想要选择合适的内容和媒体，对目标受众的深度理解很重要。建议创建所谓的购买者人物角色，并从潜在顾客中获取信息：

- 他们为什么从我们这里购买？
- 顾客是如何找到我们的？
- 在销售过程中他们会问什么问题？
- 什么驱动顾客去搜寻一个解决方案？

因为我们大家都有多个层面，将品牌同情感和智力元素结合同等重要。这有助于用数据和事实来丰满故事讲述。我们同样可以鼓励用户来生成故事内容。

乐高是数字化故事中很有趣的案例：

问题：为一个旧的儿童玩具提供新的形象。

营销活动：90分钟的"乐高电影"。

代理机构：加利福尼亚好莱坞的"华纳兄弟"。

解决方案：针对年轻人和老年人的好电影，传达"我们在任何年龄段都是富有想象力的建设者"。

思维模式
数字化的故事讲述：

1
将故事或信息保持简短！

2
确保故事内容是线性的，并且叙述清晰。

3
展示出来，而非讲出来！
利用图像让故事更有内容！

关键要点
讲故事

- 不要仅聚焦于形式和材料,而要将产品转化为体验,目标是刺激顾客的想象力。
- 为了针对用户创建更加全局的体验,与各感官进行沟通。
- 利用成功因素(如专注、简洁、互动)为品牌塑造一个引人入胜的故事。
- 为令人启发的框架创建未来场景,它们有助于提供和传达愿景。
- 建立起对用户的同理心。由于消费者希望满足自己的需求,因此同理心是每个故事的基础。唤起幻想和欲望。
- 尝试讲述一个生动且令人兴奋的故事,可以鼓舞用户周围的人。
- 从明斯基旅行箱等工具中获取灵感。它有助于获得新洞察,从而创造故事。
- 使用众多数字语言。将数字化故事转化成关键媒介,以提高用户关注。

2.5 作为一个促进者如何触发改变

我们有时候会担任促进者的角色。举个例子，强尼处于这一职能时，他会邀请莉莉参加关于开展创意空间的设计思维工作坊。马克则以这种方式为在d.school的创业公司找到了合适的团队。因此，在很多企业和创业项目中，促进者的工作是相当新潮的。这一趋势同样可以从皮特身上窥见一二。他目前已经收到许多关于这方面进一步培训的邀请。这些邀请包含从U型理论的课程到针对主持艺术训练营的艺术。关于后者，促进者又被视为主持人，他要保证所有参与者在变化中都感觉良好和舒适。这些概念对皮特来说曾经挺难懂的，就像他曾经以为设计思维难懂一样，现在他已经以坚定的信念成为这种思维方式的拥护者和捍卫者。

对于改变和变革，是否有一种至关重要的、典型的促进者态度？

皮特意识到作为共创经理以及促进者的角色，他需要"点燃"大家的新想法。他通过对话、澄清、参与问题陈述和促进积极参与来使其成为可能。他支持、引导团队表达各种各样不同的观点，这最终也导向出色的解决方案。

促进协调可以产生更多可持续的决定，同时被很多人支持。这意味着促进者的最大附加值是创建对话所必需的结构与文化。这样团队可以专注于为问题陈述并找到最佳决策。

讨论和想法交流可以分成两类：第一类，有一些决定占据中心位置；第二类，聚焦于想法和信息交流的讨论有所不同。

员工持续地参与进来，改变就成功实现了。一个企业成功的关键不仅在于新的产品和服务，同样在于变化过程中组织如何整合利益相关者的智慧。

这也是为什么如今我们看到，对于组织和企业的成功，促进协调的态度以及相应的方法和手段成为关键因素。

理想的决策过程会是怎样的？每个人都有不同的想法。有些人认为应该通过想法、观点及分析的逻辑链来做决定。基于这种想法，小组中所有人都以同一速度思考，线性地前进，并以同一问题同时开始，以便同时得到解决方案。

在很多情况下，大家面对的是没有简单解决方案的庞大问题。这些问题很复杂，解决这些问题需要很大的耐力，针对它们的解决方案也往往基于大量的想法和观点。当向高层管理者展示针对恶劣问题解决方案的决策备忘录时，皮特常常经历这种情况。例如，通过全面数字化解决方案或新技术降低大城市的交通流量。通常高层的回应是个煎熬的阶段，像是"那绝不可能起作用"或是"市场太小但利益相关者太多"。每当决策者无法从心理上深度理解解决方案，不愿意这样做，或者担心变化会超出预期，这种情况就会发生。复杂的内在关系通常让人紧张且难以理解！

另一种心理态度则遵循可能性原则。这种原则认为小组成员有不同的观点，但这些意见可以归结到一个共同点上。最终不需要太多发散和努力就可以找到解决方案。

在管理会议中，皮特一次又一次观察到，尽管大家已经讨论过问题，但因为当时有相当困难的情绪，最终决策被无限期推迟；又或者没经讨论直接做了决定；甚至在各个阶段产生大量不同想法之前，老板常常就已经做出了决定。

造成困难的是，所有发散思维所耗的精力和想法会拖慢整个过程。项目的每个阶段中，那些未被讨论的想法都需再次挖掘出来，并融入流程中。

这类决策中，团队常常忙于产生点子，但实际上离解决方案还相当远。在 1.2 节"为什么过程意识很重要"中，我们已经讨论过受压区，我们必须再次强调，对于团队和小组来说接受并参与矛盾的新想法并不是件容易的事。你想推动项目前进，但你发现团队的精力分散投入到了各个不同的方向，却不在重点上。

在构思阶段，通常小组内没有人对于要往哪个方向走有线索，尤其是针对复杂问题时，这种情况常被认为是不愉快的、困难的或可怕的。小组也常常经历这一被认为是功能失调的情况。事实不仅如此，每个小组、每个团队都会经历这一阶段。促进者会帮助每个人处理任何恼怒、疑惑和混乱。

我们如何……支持促进协调过程？

促进协调的九个原则

促进者会用不同的方法和手段，但都基于以下九个原则。这些规则可以视作促进者的金科玉律。

1. 假设和结论

人们不断做出假设、利用归因、得出结论，或者被熟知的偏见所影响，那并不是问题所在。让事情变得困难的是，意识不到这一点或认为假设就是真相。在高效的小组中，大家会一而再再而三地检查及测试这些假设。

2. 相关信息的分享

这不仅仅涉及与问题直接相关的数据和信息，同时也包括可能影响流程的所有信息。

3. 利用具体的例子

很多项目中，信息和数据都以不那么具体的方式出现，不包括类似背景、作者信息、行动位置等信息。

4. 对意图和结论的说明

意图可以表明大家追求的目标。当说明意图和结论时，我们和小组分享的是洞察，关于如何获得某些特定的信息以及如何得出结论。这样，小组对不同的视角会更加开放。

5. 关注利益而不是立场

利益和我们的需求和欲望有关，所以这里指的是与特定情况的关系，而立场则必须对情况有坚定的观点。高效的小组为了发展出共同的利益而表达各自的利益。

6. 吸收与提倡的结合

在小组中，讨论的作用常常变成一系列的独角戏，而非以真正的交换和交流结束。提及他人贡献的同时提倡一些内容，可以让大家在下一个更高层次有效地共同学习和理解。

7. 为下一步找到设计并测试差异点

小组自行决定应该讨论哪一个核心主题，什么时候讨论以及如何讨论，以及在不妨碍认知过程下以什么方式将不同视角的观点放到一起。

8. 讨论无法讨论的主题

小组总是有一些困扰他们的核心主题，并且他们因为害怕失去有效性而不太可能讨论这些主题。小组可以被赋能，直面那些甚至完全不可能的主题。

9. 基于足以负责的水平对决策过程进行支持

我们知道了不同路径、不同类型的决策过程（比如委托、共识、民主、商讨、咨询过程），接受的程度从抵抗到不遵循到内化的责任感。

企业和组织中，对各种变革和改变以及其中的各种问题（从企业文化的发展到策略定义），促进协调都很有用。

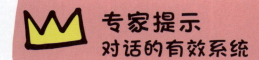

专家提示
对话的有效系统

如何组建团队来促进对话？

促进者这一过程总是占据中心位置，就内容来说，促进者需要保持中立。促进协调总是会假设企业本身在专业、知识及深入洞察上有一定能力。促进者创建了一个空间，让大家能够在有效系统中交流想法。这种交流的目标是使大家能进行一致、精准、有效且成功的协作。

根据 ARE IN 公式，一个有效系统由以下参与者组成：

- 权威（Authority）——谁有能力来启动改变？
- 资源（Resources）——谁贡献了必要的特定资源？
- 专家（Expertise）——谁拥有丰富的经验以及相当宽泛的知识面？
- 信息（Information）——谁提供大家信息，包括非常规的信息？
- 需求（Need）——谁知道顾客及用户的需求？

促进者的任务就是，更好地利用存在于团队或企业中的资源和潜力，所以会基于强项而非压抑弱项来引导发展方向。因此，促进协调的原则是资源导向的，而非赤字导向的。促进协调实际上与众所周知的咨询方法相反，咨询中或多或少会基于赤字方向给出建议。实际上，每项咨询都是为了对企业中的赤字进行弥补，而非对已经有的资源进行挖掘。

此外，促进协调是基于一些非常特定的假设，其关于企业以及关于改变本质：

- 相信过程。
- 改变的知识蕴含于系统之中。
- 作为促进者要低调，别过于将自己推到众人面前。
- 在做出决策前建立起社区。
- 控制你所能控制的，其他顺其自然。
- 如果某种方法或干预对小组没有帮助，就舍弃它。
- 我们投入关注的将会成为现实。
- 人们想要负责任并做一些有意义的事。
- 每个人都在尽力而为。

基于这些假设，促进者设计特定的方法来开启参与过程和支持团队。

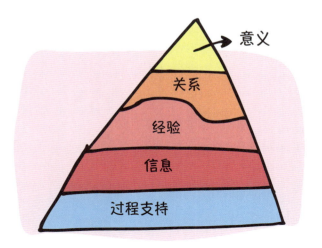

专家提示
促进者的技能

优秀的促进者必须有哪些技能？

促进协调基于六个基础技能。

1. 创建关系

这关乎对有益协作的建设：发展出对目的、目标、角色及责任的一致，换言之，明确清楚对协作重要的价值观有哪些。

2. 合适的过程与方法

对于适合小组的过程规划，以及选择合适的方法，使得大家能公开参与。为了能支持不同的学习和思考风格，至关重要的是理解如何将那些担心的参与者融入过程中。

3. 参与导向的环境

在各种不同的参与过程中，鼓励所有参与者进行交流与协作。这包括使用有效的沟通技巧，以及对承诺和行为进行反馈。多元化将有所回报，冲突也会被积极观察。

4. 有意义的结果

通过合适的方法与步骤，有意义的结果会产生。重新引导团队或小组回到最初的问题将十分有帮助。小组的自我意识也有助于个人反思自己的试验和解决方案。

5. 广博的知识

促进者可以利用大量有关促进协调方法方面的知识资源。他们知道解决方案的过程以及决策过程，他们也是区分过程、任务和内容的专家。他们想出新的过程、方法和模型，以便更好地满足需求，并持续进行反思，从中不断地学习。

6. 积极的态度

促进协调中的积极态度指的是促进者自身的行为，比如行动与个人价值观的高度一致性，还有对小组需求的思考能力。在合适的点上，促进者及时地注意到他是否忽略了小组的需求。

我们如何……作为促进者准备一场最佳的工作坊?

开始工作坊之前必须明确哪些东西?

在选择一场特定的工作坊,或者实施特定协调、干预、促进的方法之前,应找出究竟想要达成什么、如何达成以及为什么:细节越清楚,落地就越成功。

在很多小组面前主持时,应该先收集关于"为什么这么多人有必要参与"的信息,这一目标肯定对所有参与方都有吸引力且有意义。不应该在过于狭窄的限制下制定和框定目标,其必须可以承载探索与发现的潜力。如果事后所有事物保持原样,那么这次促进协调就目标而言是失败的。以下关键词有助于澄清干预的目的。它是否关于:

- 培养意识?
- 找到问题的解决方案?
- 促进关系的发展?
- 开启知识的交流?
- 支持创新?
- 制定出愿景并进行分享?
- 明确能力的发展?
- 建立起领导力的发展?
- 解决冲突?
- 制定并实施策略或行动?
- 加快决策的制定?

通常,以下成功标准必须铭记于心:

- 高度的相互交流。
- 关系的建立和深化是基本要素。
- 每个人都将自己视为学习者和贡献者。
- 每个人都参与其中(讨论、绘画、倾听、表达)。
- 每个人都被倾听。
- 严格意义上能够感知到不同视角。
- 分享共有的发现。
- 每个人都清楚地知道工作坊之后会发生什么。

如何在工作坊中前进?哪些问题必须被回答?

如何、什么、何时、为什么以及谁的问题会聚焦于:

- 要改变什么?
- 我们将在哪个赛场上进行?
- 哪些变化是可能的,目标看上去如何?
- 成功意味着什么?
- 这一过程之后公司会如何?
- 今天是什么样的?
- 现实是什么样的?
- 可以识别出哪些优势?有什么弱点?
- 过程中能发展出哪些好处?
- 需要解决哪些需求?
- 谁从结果中受益?项目有哪些风险?
- 哪些是好的?下次我们可以做些什么不同的?
- 接下来我们会做什么?我们该如何前行?

作为促进者可以用哪些方法？

可以使用的手段、方法与相关的变型有无数个。最终，每个人都会有属于自己的工具箱，而且必须以针对性的方式来使用。

一种可能性是可视化协调和图形化记录。如名字所说，需要直接在现场实时将信息和对话进行可视化。可视化主要的目标是将复杂转化为结构化的图形。针对有大量改革管理需求的大型项目，以及聚焦记录决定性转折点的艰难对话，特别建议使用这种方法。

大家都知道这一现象，最佳潜力往往隐藏于那些认为运行顺畅且完美的流程中，但对于那些看上去有效的系统进行改变，人们仍旧有所犹豫。

欣赏式探询是一种可以帮助人们摆脱习惯的思考与行动的方式。将注意力放在检查既有的事实，也就是所有那些系统中运作良好的事物。

作为工作坊中的参与者，大家都参加过"世界咖啡馆"模式的会议（一种结构性的交流会话过程）、开放空间或艺术相关的活动，所有这些概念的共同点是以闭环的方式寻求对话。闭环安排的优势是：参与者会更积极地互相协作，并且针对某一主题或辩论会更倾向于承担主导的角色。对所有的小组工作，尤其是对于组织发展中变化密集的项目，推荐使用这一方法。

动态协调，是让我们以更感性而非线性的方式驱动前进的方法。这一方法有意识地欣赏部分参与者精神上的飞跃，并被特别记录下来。

通常，我们会将以下四个主题模块的清单记录下来：
（1）问题与挑战。
（2）初始点子与解决方案。
（3）关切与反对。
（4）信息与观点。

作为促进者，挑战是需要在这类环境下快速获取信息，并不断反思。

通常会观察到这一效应，最好的对话往往发生在喝咖啡休息时，或者发生在一个漫长乏味工作坊之后的喝开胃酒时。开放空间技术这类方法借鉴了这一效应，其将工作坊本身设计成自由空间，在其中大家能找到共同的解决方案。例如，针对设计思维项目的最终汇报，推荐使用开放空间技术。参与者能够自行探索想法，好奇心会让他们接近主题。针对结构化的系列主题，更推荐组织一场**世界咖啡馆**（world café）。目的是在不同小组间分享知识。一轮讨论之后，参与者要从一桌移动到另一桌，而每桌的主持人要协调与下一桌的对话。其背后考虑是相同的，主要任务依旧是在小闭环中加速一场非正式但激烈的讨论。

在每个阶段必须注意哪些事项？

在某些时候，大家都组织过工作坊并承担主持人或促进者的角色。基本上，在规划和实施中有四个简单步骤：

(1) 确定背景。
(2) 制定规划。
(3) 根据要求实施。
(4) 反思和学习。

最终，重要的是收获了想要的结果，并创造"哇！"的体验，既可以为产生变化注入动力，又教会我们基于此继续往上创建。

促进者总是关注团队，并尝试鼓励、赋权和赋能小组，这是促进者的三个任务。

赋能！
赋权！
鼓励！

1. 背景	2. 规划	3. 实施	4. 反思
• 为什么？ • 想要达成什么？	• 究竟是什么？如何？谁？何时？何地？ • 谁做什么？ • 我们需要什么？	• 小组要如何做？ • 事情在流动中吗？ • 以这种方式我们能达成目标吗？ • 我们不得不适应吗？	• 目标达成了吗？ • 下一步呢？ • 哪些进行得不错？ • 哪些可能更好？
• 假设 • 期望的结果 • 目标	• 合适的过程 • 合适的参与者 • 合适的环境/空间 • 合适的信息	• 准备（比如空间） • 欢迎/暖场 • 顺序/方法/协调 • 总结	• 反思和学习 • 继续

关键要点
进行促进协调

- 创建关系,并促进每个成员的参与。
- 开始工作坊之前,明确其意义和目的。
- 仔细规划流程、选择参与者、环境和必要的信息。
- 注意良好的团队组成,使用 ARE IN 公式。
- 根据情况,使用诸如可视化协调或世界咖啡馆等工具和方法。
- 为多元化创建空间:如文化、视角、性别、国籍、等级和职能。
- 使用创造性方法(如头脑风暴),并在过程中的困难阶段(如受压区)引导参与者。
- 保持积极的态度,确保参与者状态良好。
- 始终将促进协调的九个原则铭记于心(例如,共享相关信息,以及确保所有人对工作坊的目标都很清楚。)

2.6 如何为组织的思维转换做准备

目前为止,皮特已经做了很多设计思维的项目,并且产生了创新的以顾客为中心的解决方案。他所在的环境、直接主管以及同事也都知道设计思维对于企业来说是资产。皮特越来越常注意到,不是所有小组都支持设计思维的思维方式。

在会议或论坛上,与志同道合的人讨论时,他意识到设计思维能够带来相关的解决方案,然而在很多组织中,依旧很难横向传播这一理念。组织内的抱怨在增长,急需寻求解决方案来改变思维方式。

苏黎世 DTP 社区最近的一个会议中,皮特的一位同事,自行车狂热爱好者,提出了一个恰当的比喻:

"设计思维就像一辆很棒的公路自行车,它能有效地将我们带到之前没去过的地方!但是,拥有了一辆公路自行车并不代表我们能够跨越阿尔卑斯山,还必须要有相应的体魄!"

皮特确信他所在的组织——就像很多其他企业一样,还没有相应的体魄来一直实行设计思维,并能承担其带来的所有结果。

进一步观察后,皮特很快意识到他所在的组织有太多部门,并且这些部门没有相同的思维方式:尽管有很棒的公路自行车,但是他们有啤酒肚,无论如何都不可能有相应的体魄。

那么什么阻碍了设计思维传播?

皮特与其他负责创新的人分享过,他认为问题是工作所处的组织形式。企业拥有一个典型的筒仓结构,多年来已经显而易见,这使得管理层需要处理日益增长的复杂性,以及面对更加有效率的要求。这类企业往往由专项团队组成,他们可以优化自身的健康,更偏爱提升流程和优化运营工具,使得筒仓更加高效。但是,针对一致的顾客体验创建横向协作就难以继续。

为了克服这类筒仓心态,必须有意识地采取经过设计的措施,开启改变,让跨部门协作成为可能。这是在整个组织中建立起新的思维模式的唯一方法。就像组织本身具有全面而均衡地实行落地的能力一样,设计思维总是如此有效。

如何处理这一变化？为什么企业常常被这类问题所挟持？

很多企业都有多样化的组织形式，其中每个独立的业务单元相差很大，并各自培养自身的工作流程和亚文化。尽管这种组织形式可以帮助引导发展中的组织形成易管理的渠道，但是组织元素的分隔可能导致企业中至关重要的意义在途中迷失。各业务单元和部门仅仅将他们工作的目标与自身关联起来，那些对整个组织有意义的目标却没有普遍贯彻。这些目标即使存在，也通常只是企业的关键财务数据，比如利润和息税前利润（EBIT），这是为企业中每个人设定的方向和共同目标。

如何应对价值创造中的变化？

由于市场从工业生产向服务化（商品和服务的结合）转型，顾客体验正在成为很多细分市场的主要产品。

经济上的成功不仅仅由产品质量决定，同样还受整个顾客体验链中需求满足程度的影响。顾客想要完整的体验——不管什么类型——可以让他们与其他人分享，或是可以让他们实现自己的愿望。因此，以顾客为中心正在成为体验经济中管理的核心问题之一。设计思维的思维方式对于发展以顾客为中心的解决方案有着极其重要的贡献。

结果，想要进行横跨整个组织的整合性、协调性工作就相当难。此外，由于缺少激励性目标，人与人之间的非功能性关系就难以建立。

成功企业的做法有什么不同？

成功的企业会准备好所有的活动以及面对客户的所有员工。此外，它们将客户及其需求深深整合到战略中，比如创建一个更高的战略远见意识。他们将注意力放在顾客互动以及对体验的设计上。

在许多企业中，这需要对领导力通常的理解做出彻底改变，不再是对无所不能的管理领导力的教条理解，而是转向领导力文化（以及一种思维方式），它可以使组织克服这类功能型的行为结构。对于整合的组织形式来说，对领导力理解的改变同样是必要的一步，这种组织中员工会形成高程度的内在动机，同时指导他们的行为，并指向整个组织共同的首要目标。

为了实现变革，利用设计思维的思维方式可以让大家共同信奉统一且整合的价值观。作为创意性工具，设计思维在企业变革中通过提供重要工具，实现其方法论的作用。以人为中心的方法有助于建立起面向顾客的方向，这包括考虑顾客的同时也考虑来自其他部门的同事。根据经验，在整合型组织中才能最好地开展有效的设计思维。

通向整合的道路首先由所谓的拓荒阶段开始，组织往往会围绕一位领军人物开始建立。然后，企业慢慢成长，并在不同方面多样化，在此过程中，各种不同的文化和筒仓开始演化。这一阶段的特点是高效和有效，只有这样才能形成一个有机体，以保证系统之间的完美匹配。正因为如此，组织必须定期进行重组和重建。就像在自然界，苹果树必须要定期修剪以获得一次又一次的果实丰收。

1. 拓荒阶段
组织围绕一个
领先人物开始建立
>>家庭

2. 多样化阶段
开始出现全面
易管理的结构
>>机器

3. 整合阶段
一个全局化的
结构或系统
>>有机体

我们如何……在组织中让大家信奉设计思维?

对于那些在设计思维方面还没有经验积累的组织,开始之前仔细检查其卓越性(体魄!)很有用。如果仅在某单一方面积极开展设计思维,效果不会持续很久。根据经验,借助全公司、用户和支持者的网络来建立设计思维基础才有效且更有前景。这样,设计思维能够横向传播。当然,决策者的支持也很有必要。为了创建一个整合型组织,管理层必须对整个组织的能力发展有所投入。

为了在企业中实行整合性方法,我们需要什么?

最理想的状况是所有员工都把自己视作企业家并据此行动。因为一家以顾客为中心的整合型企业的特征是,除了企业的管理层,组织结构以及落地过程都是以顾客/生态系统为导向。所有员工都依据自我的责任心行动,并且工作对所有参与者都有意义。

我们建议关注以下元素:

企业管理层

企业管理层应该将以顾客为中心视作组织中至关重要、战略性的主题,并将此传达给所有员工。因此,结合清晰明确的愿景,将能使所有员工让自己以顾客和生态系统为导向。为了使员工能够以顾客为中心的方式进行独立工作,管理层需要创建信任基础。基于此基本态度,思维方式才能够演化,让战略达成共同目标:为顾客/生态系统服务。

组织结构和组织文化

组织需要开放相应的结构和文化,这可以由协作来体现。创造一种氛围,在这种氛围中,你能够体会到责任感、以顾客/生态系统为中心。这类组织有助于网络的建立,以及全体参与者的高度自治。当协作很彻底且很快时,文化氛围就产生了。

顾客体验的全面实施

以顾客为中心提高了组织内对于全局化实行顾客体验的意识。为了确保竞争优势与回应变化中的顾客需求,整个组织灵活行动很重要,需要将顾客知识快速迭代地整合到改进的顾客体验链中,并将这些体验分享给生态系统中的潜在合作伙伴。

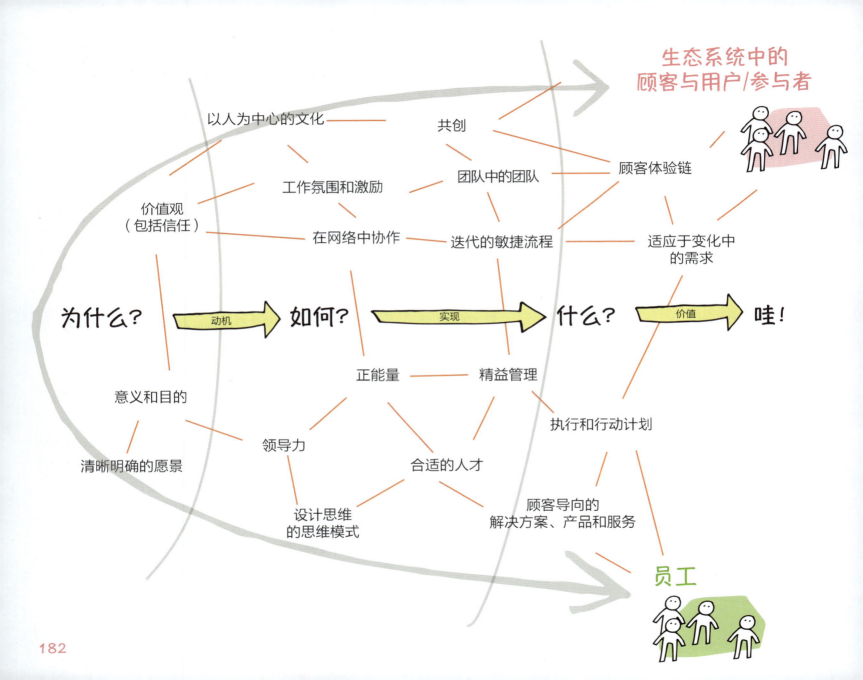

专家提示
测量以顾客为中心的程度

想要改革管理层以获得以顾客为中心的整合型组织，我们可以从衡量企业以顾客为中心的程度开始。如果以顾客为中心的程度仍旧很低，那么可以采取恰当的提升措施。以骑公路自行车为例子，这意味着：为了横跨阿尔卑斯山，在需要力量和耐力的身体部位，有针对性地锻炼肌肉！

可以通过诸如自评的方法来确定组织中以顾客为中心的成熟度。由于以顾客为中心是组织作为整体的特征，我们应该让所有员工参与确定此成熟度。员工通常最了解组织哪里有待提高以及什么应该提升。

评估组织发展程度的最流行方法是总体性评估，比如业务卓越模型（European Foundation for Quality Management，EFQM）自评中的一部分，或者传统员工调查中的一部分。根据经验，类似顾客中心分值（Customer Centricity Score™，CCScore™）的方法更为合适。此种方法有意识地将关注顾客作为测量方法的出发点。CCScore™ 测量了企业中以顾客为中心的传播程度。然后，对组织聚合的不同层次进行评估，并区分开以顾客为中心的程度与组织的健康程度。基于此，可以确定该从哪里开展思维方式的发展。

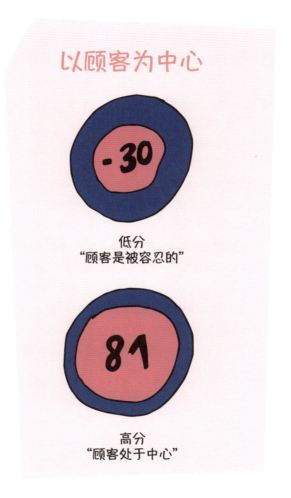

我们如何……提高以顾客为中心的程度？

测量以顾客为中心程度的主要目的，是从结果中推断出具体的措施来提高其程度。简单来说，不要完全聚焦于那些未改变思维方式的顾客！

以顾客为中心的测量很像顾客满意度调查。如果只调查了一些人，那么结果站不住脚。为了获得有意义的信息，必须要问一群具有代表性的员工，比测量本身更重要的是从员工中发展出来的奉献精神。员工必须积极地参与到测量过程中，这是让他们进一步发展思维方式的唯一方法。

测量结果仅仅是多层次流程的起点，它引导大家往有针对性地提升以顾客为中心的方向发展。企业中，在一个由测量与库存、反思与测量开发以及后续实行的闭环中，针对提升措施的原因和效果，进行追踪和控制。

数字化转型的更多元素会在 3.6 节中探讨。

步骤 1：测量程度

以顾客为中心的程度可以通过线上评估进行测量，这可以使我们对 CCScore™ 背后的独立驱动因素有很细致且差异化的理解，对于哪些独立因素在影响企业的整体分值，以及哪里有提升的潜力会变得很清楚。

步骤 2：推断出行动的具体选项

基于方法的反思中，我们会分析 CCScore™ 结果的原因和驱动因素，进而将其转化为提升以顾客为中心程度的相关策略并记录下来。这个所谓的 U 过程基本上是一个变化的过程，它能发展出远远不止是以顾客为中心的内容。它还能让企业从根本上增强组织的有效性，从而为有效的设计思维奠定基础。

步骤 3：定义行动计划并实施

为了将形成的策略落地，需要依据选择出的措施来制订行动计划。然后开始实施，定期监控过程，在接下来的 CCScore™ 测量中检测目标实现度。这样，我们就可以检测和控制以顾客为中心的发展。

关键要点
组织变革

- 创建一个没有筒仓的组织结构——这是在企业中横向传播设计思维的唯一方法。
- 建立一种思维模式,其专注于体验设计(例如贯穿整个顾客体验链的积极体验)或者在接触产品时会产生"哇!"效果。
- 将顾客及其需求放在任何活动的中心,他们是企业存在的原因。
- 将以顾客为中心与设计思维视为变革管理的积极有效的方式,实现"设计帮助改变"的思想。
- 测量以顾客为中心的程度(例如通过指数)并逐步提升。
- 新思维模式的转变包含各种层面:管理、结构和实施。
- 提高公司管理层对新思维模式的意识。在整个组织中,创建对新型工作方式的承诺和信心。

2.7 为什么战略远见是一个重要能力

皮特、普里亚、莉莉、强尼、琳达和马克有一个共同点:他们都玩Facebook。Facebook上的全球用户超过10亿人,而他们是其中6位。Facebook在不到10年就发展成为全球最大的社交网络。其使命则是为用户提供共享信息的可能性,从而创建一个开放的网络世界。就如何将战略落地,马克·扎克伯格的思路很直接:"使命优先,然后才是关注那些需要深化的部分,并致力于实现它们。"Facebook最大的成功就是基于其长远的思考,尤其是带着超过5年的远见来深思其战略规划。一旦完成战略过程的制定,扎克伯格就开始为团队将战略分解成小型的可实施的子项目(任务)。

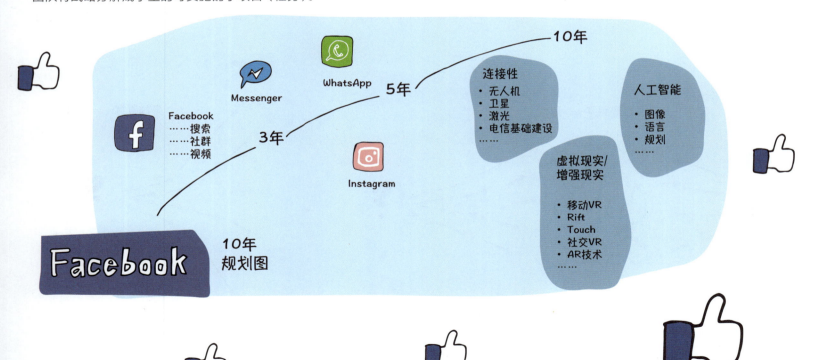

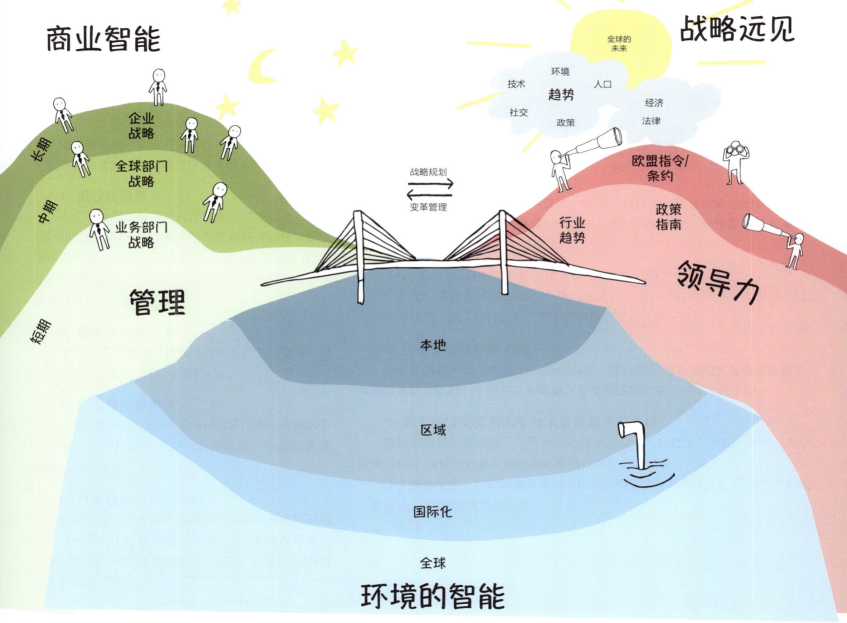

类似扎克伯格那样的商业领袖,如何为未来的顾客开发产品与服务?

他们的方法就是战略远见,一种专注于塑造理想未来的方法。战略远见由思维方式以及与之相符的方法论组成。思维方式其实就是对未来的一种信念,它可以让我们通过寻找新的市场机会来进行自我塑造。方法论则包括各种各样的工具和技术,从而可以系统地、有目的地将团队导向正确的方向。

战略远见框架是由斯坦福设计研究中心开发出来的,后来也演化出四个流派,分别以德鲁克、施瓦茨、茹弗内尔和阿诺德为代表。当然,这个框架也嵌入到了设计思维中。

针对文化的发展和变革,为了实现未来的机会和服务,思维方式极其重要。思维方式由态度、价值观和观点组成,它每天都影响着工作。过去几年,大家已经讨论过各种各样的思维方式,试图去掌握人们的动机和行为。凭借"有远见的思维方式",相信我们已经拥有未来。可以通过一步步有针对性的活动将未来转化为现实。在企业中,有远见的思维方式可以成为新业务领域或开创一个创新产品的基石。

彼得·施瓦茨
"场景规划可以作为关于未来故事发展的基础。"

彼得·德鲁克
"战略规划是今天为未来做决策的基础。"

→ 战略远见 ←

伯纳德·德·茹弗内尔
"愿景是人们在社会、经济与政治环境下行动的基础。"

约翰·阿诺德
"借助未来场景,利用跨学科的方法处理复杂问题,甚至可以超越想象的力量。"

设计思维

畅想未来

远见

讨论未来　　塑造未来

WYSIWYG 代表什么？

20世纪60年代后期"所见即所得"（What you see is what you get）这一概念变得流行起来——主要以其缩写 WYSIWYG（发音：Wiz~ee~wig）为大家熟知。其意思是：我们接受那些呈现在我们面前所看到的东西。类似于软件的预览，其中HTML代码在可视化界面中已经变得可见。几年前，WYFIWYG 在斯坦福大学已占据一席之地："所预见即所得"（What you foresee is what you get）。我们发现"期望"对于将来会发生什么有一定的影响。所预见和预知的会影响结果！

为什么规划很重要？

想要有一个优秀的规划，知道未来可能的影响至关重要。这意味着需要发展出可以改变我们自己以及团队观点的能力。

积极的心境可以影响团队。通过创建对未来市场机会的积极态度，能为实现它们而更充分地准备：

<p align="center">我们能做得更好！
我们更加高效！
针对问题的解决方案，我们有不同的方法！</p>

在每个组织、每个团队以及企业的成长阶段中，都能够学习并应用这样的思维方式。在这点上，必须注意这一方法和未来学家的方法有极大不同。未来学家通常声称他们能够通过场景与趋势分析绘制出未来，他们基于过去的数据或当下趋势推断未来会发生什么。战略远见框架的模型则基于不同的考虑因素。其将长远视角与战略规划中众所周知的工具和设计思维结合起来，这一结合能够使团队处理短期视野内的行动，并与中期和长期的市场机会保持一致。

WHAT YOU (FORE)SEE IS WHAT YOU GET

专家提示
战略远见与创新指南

皮特真的相当喜欢这一先进的思维方式,并且在战略远见中看到了针对其现有活动较理想的补充。

但他也知道,大家普遍相信在很多商业领袖的脑中存在秘密武器,使得他们的企业能够在市场上推出激进的创新。现在有各种各样的谣言:

- 成功归因于企业创始人和连续创业家的天资(苹果和特斯拉);
- 无限的资源是决定性因素(谷歌和Facebook);
- 纯粹是运气(Twitter和Snapchat)。

是我 ✗ 啊哈! ✗ ♥ = 🗝

无数的书都在写关于"没有成功破译秘密武器的企业的幽暗未来"。企业通常对于要走向何方没有清晰的概念,它们的借口往往是其他企业也没有清晰的战略和愿景,或是现在制定清晰的数字化战略还太早。

但最终,清晰的愿景是决定成功的唯一要素。**基于害怕的思维方式和管理模式会毁掉成功**。害怕很容易产生,比如关于未能达成目标的负面财政预测、成本节约以及裁员公告。

好消息是:有其他方法!

过去50年中,在斯坦福大学和硅谷已经衍生出一种文化,这种文化能够让团队以前瞻性的方式行动,从而开发出新产品,甚至新的行业标准。来自设计与工程研究的新模型,以及硅谷的大讲堂与实验室已经成为全球创新领袖的有效工具。其中很多工具都被《战略远见与创新指南》一书提到。www.innovation.io 的创新"粉丝"都能免费获得该书。组织中,当有效的工具被相应地使用,并且所有人都支持长远的思维方式,有远见的思维方式就会病毒式传播开来。像德意志银行、沃尔沃建筑设备公司、三星电子等企业以及很多其他全球企业,都已经借助这些工具在组织中建立起全新的思维模式。战略远见框架可以保护团队免于遭受"破坏性恐惧":即越来越担心其他人有可能超越你的恐惧。战略远见框架的显著特征是:有一个对未来、产品、服务及公司愿景的积极憧憬。

我们如何……应用战略远见框架?

战略远见框架的结构很简单,任何人都可以从头到尾使用这五个阶段。

前三个阶段致力于应对问题:如何最好地处理全新或前所未有的问题陈述。我们用白纸开始,然后尝试捕捉未来。问题陈述可以是向内或向外导向。极端案例中,它甚至意味着重新定义整个企业的未来。

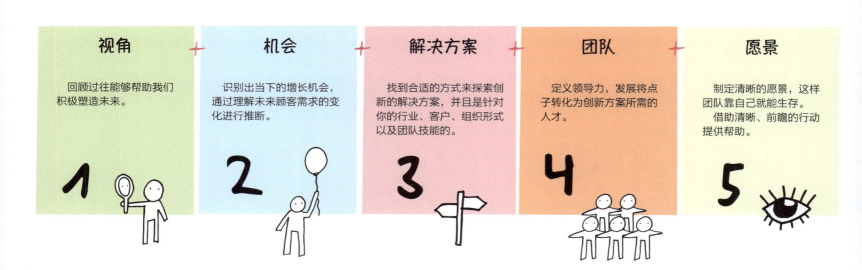

1 视角 — 回顾过往能够帮助我们积极塑造未来。

2 机会 — 识别出当下的增长机会,通过理解未来顾客需求的变化进行推断。

3 解决方案 — 找到合适的方式来探索创新的解决方案,并且是针对你的行业、客户、组织形式以及团队技能的。

4 团队 — 定义领导力,发展将点子转化为创新方案所需的人才。

5 愿景 — 制定清晰的愿景,这样团队靠自己就能生存。借助清晰、前瞻的行动提供帮助。

第一阶段("**视角**"),关注于理解过去。这一反思有助于我们理解到现在为止发生了什么。一旦团队理解了过去,就更容易理解未来可能的选择。思考"为什么这些选项为高优先级"这一问题,尤其能够帮助大家在之后落实它们时产生决定性洞察。项目组通常会立刻开始想解决方案。正因为如此,进行第一阶段并在反思过去中识别出附加值是战略远见框架中的重要元素。

第二阶段("**机会**")主要是理解潜在顾客的需求。当识别出那些未被满足的顾客需求时,已经离准备好迎接变化的顾客群更近了一步。我们也自然而然开始着手解决"这些顾客如何从创新中获益"这一问题。

第三阶段("**解决方案**")主要是建立起原型,作为针对问题陈述的潜在解决方案。当与其他解决方案选项及变通方案相比时,我们能更好地评估所发展出来解决方案选项的价值。

第四阶段("**团队**"),主要任务是帮助人才发展出惯例,这能够帮助他们产生新的点子以及帮助个人更进一步发展。

第五阶段关注**愿景**,这对于一个点子的可行性不可或缺。只有拥有清晰明确的愿景,各利益相关者才会支持、注入心血并最终帮助扩展这一想法。

后两个阶段能帮助整个组织信奉战略远见。但这个过程比较耗费时间,因为组织不是一夜之间能够学会的。这也是为什么在处理各自的问题时每个阶段会用三个相当有用的工具。斯坦福曾经做过研究,证明发现这类工具对整理和结构化人们的想法很有帮助,尤其是面对知识密集型问题和复杂问题时。战略远见往往基于抽象概念,且产生于具有很大不确定性的发展早期阶段。工具可以帮助我们分析哪些是已知的,哪些是未知的,也可以通过这种方式使未来更加可见和理解。

数字化时代,对商业来说有很大的不确定性,新的工作方式与工具对于成功变革来说非常关键。对于21世纪的管理者和敏捷团队等,战略远见似乎变得基础而重要。

这就是未来!!!

专家提示
战略远见与设计思维的融合

我们如何发展出一个数字化愿景？

优秀的设计思维能够顺应形势，以强有力的思维方式赢得人心，同时帮助企业进行数字化转型。如果想要在下一个市场机会中占有一席之地，战略远见可以扩展未来视野，同时产出我们所需的宏大愿景。战略远见将设计思维嵌入一个产品与服务的无限连续体中，在与时俱进的概念中它将反复出现。这样能够有助于发展出长远的视角和有力的点子。目标是通过综合性方法以及联结的思维方式将注意力导向潜在的机会和风险，并从中推演出合适的结论。通过早期发现，战略远见能够帮助处理外界的高速变化以及组织内部通常普遍存在的惰性。此外，它还能促进变革的意愿。

战略远见如何支持设计思维？

当把所选的工具与方法叠加到研究阶段、概念设计阶段和实施阶段上时，就出现了一个有愿景在中心的双钻模型。

战略性早期侦查（战略预见）的方法对于清晰未来、愿景以及未来顾客需求相当有用。设计思维项目中，它有助于解释、设计以及选择（筛选）重要主题。战略远见的这套方法可以帮助我们定义数字化愿景。

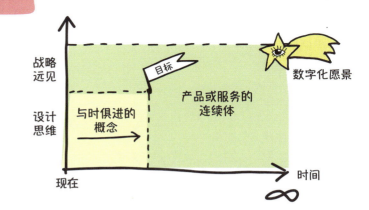

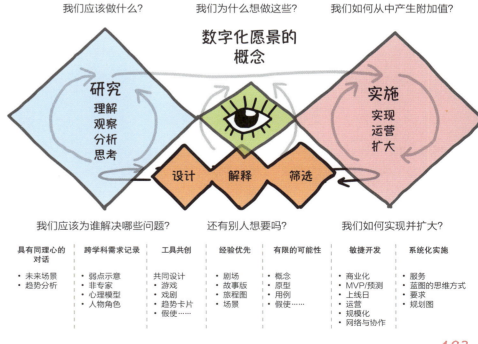

来自战略远见的哪些工具和方法可以增强我们的工具箱?

发展曲线（progression curves）可以帮助将事件、生命周期与其他发展置于合适的背景中（类似于 S 曲线模型）。

雅努斯锥体（Janus cones）可以支持我们在框架下描绘多个、重叠且交叉的事件。

变化路径（change paths）提供最重要里程碑的标示，而这个里程碑是为了执行特定行为需要达到的。

空白点分析（white spot analysis）提供对隐性市场机会的洞察，并让我们对竞品情况有更广泛的了解。

伙伴检查（buddy checks）可以帮助在合适的合伙人与团队成员上有更佳的匹配。

人群三叶草（crowd clovers）可以帮助团队将创新网络映射出来，以便最终实现想法。

除了未来用户的概念（见 1.1 节），代际弧线（generational arcs）可以用来说明人口上的转变，并从不同世代的角度看待事物。

真实戏剧（real theater）可以帮助沉浸于明日世界，并体会到用户在现实环境中的需求（见 2.4 节）。

愿景陈述（vision statement）是对一个想法精练、清晰的总结描述。比如，它能简单、简要地描述原型（见 1.6 节，PoV）。

探路者（pathfinder）展示了一个想法在组织或创新网络中应该如何实施的最佳路径（见 3.4 节，相关利益者分析）。

创建属于你自己的工具箱！

发展曲线

围绕数字化、技术与商业模式的场景示例。通过对发展曲线中几大趋势的结合，可以构建出全新的、创新的点子（见下面圆圈中的示例）。

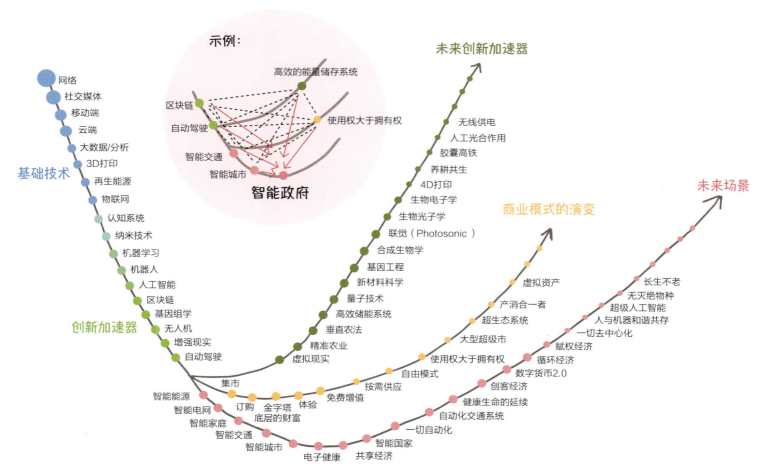

应用示例：结合远见和设计思维，塑造未来移动性的愿景。

通过两种思维方式的结合，我们可以发展出有形的未来概念，并对用户来说是定制化的。拥有权的感觉，现在依旧是一个很强的特色（比如拥有一辆汽车），但很有可能因为新移动概念而改变——可以在有关未来移动性的场景中描绘（通过人物角色、需求挖掘等）。然而，只有当城市的基础设施能为新概念准备好，为用户提供更佳的体验时，这种转变才会发生。基于移动数据（大数据／分析），Car2go（一家德国汽车租赁公司，提供汽车共享服务）和Bike2Go 概念中的最佳位置确定成为可能，比如公交站和点对点的连接。私人移动服务提供商（优步、来福车等）以及公共移动服务商（公交车、火车、电车等）所需的区域与驾驶路段都可以从中推断出来。大型停车场会变成绿化区域，而原有沿街的停车地带会变成自动驾驶的新等候区。

城市中，通过积极改善停车难的问题以及优化无线移动性的一系列服务，生活质量在中期内会有所提高。因此，智能移动将成为智能城市计划的相关支柱，这也会通过传感器、智能视频监控以及视频分析连接到各自的移动中，其目标是对此类复杂系统进行控制。虽然类似"使用权大于拥有权"的模型刚刚在不久前提供了微弱的趋势信号，很快，现在已经发展成为巨大趋势，而且有很多企业跟随了这一趋势，并对相当多的领域产生了影响。一个正在崛起的微观趋势是"一切去中心化"——可以在第一个区块链计划中或自由浮动停车位中看到。从新加坡到柏林，每个人都在谈论智能城市这一大趋势。

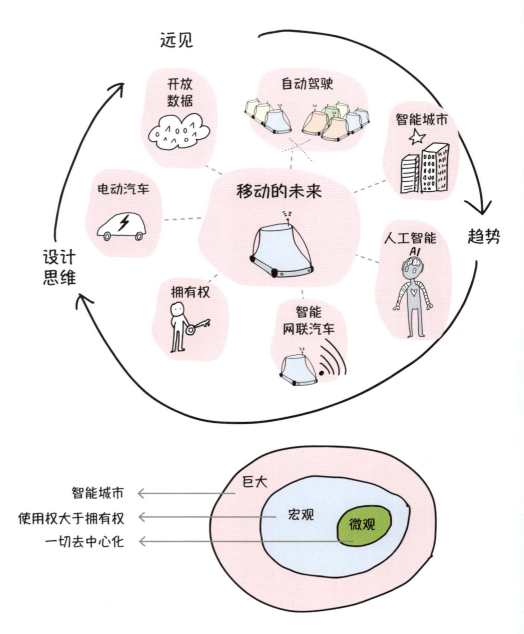

196

关键要点
战略远见的应用

- 运用战略远见规划与设计思维塑造理想未来。
- 为了能够塑造未来而理解过去。
- 识别并推测顾客需求的变化。
- 积极看待未来,并利用工具使未来成为现实。
- 与跨学科团队合作,以便在企业内让思维方式横向传播。
- 制定清晰明确的愿景,这样团队中的每个人都朝着同一个方向前进。
- 定义明确的步骤,以便有针对性地实现愿景。
- 使用《战略远见与创新指南》中提供的工具。
- 针对数字化愿景,结合设计思维与战略远见,发展出一种综合的思维方式。

第3章
设计未来

3.1 为什么系统思维能够促进对复杂性的理解

设计未来这一章,从系统思维开始。尽管系统思维这一方法与思维方式和设计思维范式的历史一样悠久,但我们坚信,在开发未来的产品、服务和商业生态系统时,必将越来越多地结合与考虑系统的基本条件和交互。在很多领域,利用系统思维和设计思维相融合的思维方式至关重要。

上一次处理系统工程的问题时,皮特还是慕尼黑工业大学的学生。他清楚地记得那一场讨论,发生在以1986年1月28日的"挑战者"号航天飞机灾难为背景的讲座上。当时很确定系统并没有满足安全需求,所以也是这场可怕灾难发生的原因。皮特常常在思考这场灾难。当自动驾驶汽车上路时,系统到底有多复杂?有多少系统必须彼此交互协作?

工程系统的存在有一定原因:它实现了所期望或要求的功能。举个例子,为了从 A 点到 B 点未来能无压力地驾驶,我们想要创建一辆可以自我驾驶的汽车。作为一种可替代的方法,可以将自动驾驶整合到交通工具系统中,这样就再也不用寻找停车位,因为汽车会作为这一大型系统中的一部分永远在路上。这样,来自特定传感器的反馈以及汽车中的信息就尤为重要,因为这些作为必需的参数要传达给系统以做出如何适应其所在环境的决定。例如,带有摄像机、雷达、湿度与温度的传感器,它能够提供道路状况的信息,从而对选择以何种速度行驶有一定指示意义。为了达到此目的,所有元件必须能够交互。对于独立的技术系统,复杂性是可以控制的。但是一旦类似大自然以及社会系统在其中扮演一定角色,预测就会变得相当困难。当我们不再停放自动驾驶汽车,而让它们在城市中流动时,交通流量会提高。在系统中很难探索与理解的实际上是我们自己的动机。

很多事物都可以被理解为系统:产品、服务、商业模式、过程,甚至家庭或工作所在的组织。我们使用"系统"这一术语来描述在一个较大单元及其环境中若干组成部分(系统元素)的交互。所有这些元素都能实现特定的功能或目的。在下文中,我们会用"系统思维"和"系统工程"这两个很大程度上相似的术语。

除草拟与创建系统之外的系统思维工具帮助我们在未来"人—机器与机器—机器"关系中建模、模拟并在之后生成复杂系统。尤其是，如果想要利用设计思维解决复杂棘手的问题，或是面对抓住日趋复杂环境的挑战。复杂系统的示例：珊瑚礁、核电站或前面介绍的自动驾驶。

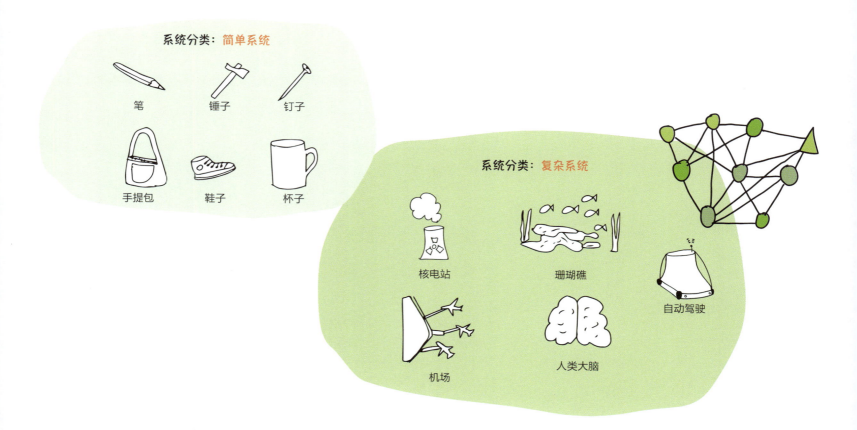

如何建模（现实的映射）？

建模的核心任务是界定系统。尤其是今天开发新系统时，有效性和效率比以往任何时候都更为重要。很明显，复杂系统的出错概率要远远大于单独的元件。借助模块、子元素以及冗余的引入，大家试图减少整个系统失败的概率。

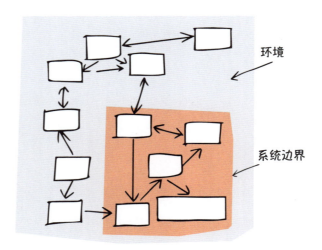

这基于假设：可以影响并改变系统边界内的元件。系统边界内的元件是我们所知的优势与劣势，而边界之外的元件则是影响系统的机会与风险。

系统思维的过程由哪些元素组成?

简言之，系统思维是另一种解决问题的方法，它利用多种多样的元素来优化系统。反应与反馈是系统思维中至关重要的元素。不像由因果链组成的线性模型（A 引起 B 引起 C 引起 D 等），系统思维中，我们把世界看作带有各种关系的互相连接的单元（A 引起 B 引起 C 引起 A 等）。

A → B → C → D A → B → C → D

含有反馈的模型的优势是，它不仅映射出什么时间发生了什么事，还反映出事情是如何发生的以及为什么发生等信息。这样大家能够学习系统的行为方式。随着时间的推移，反馈回路会提升反应，它可能朝两个方向发展：正向和负向。正因为如此，保持反馈回路的稳定性很重要。使用反馈来优化目标状态和现实状态之间的差距，是用来稳定的好方式。

当进行系统落地时，必须问自己五个核心问题：
- 哪些差距在影响系统，程度如何？
- 我们知道这些差距吗，能够描述它们吗？
- 如何监测差距？
- 为了缩小差距，有哪些可能性？
- 为了缩小差距，我们要付出多大的努力，我们有多少时间来做这件事？

系统思维是如何运作的？

系统思维中，来自现实世界的特定初始问题（1）预示着开始。对于复杂问题，真实世界往往是多维度、动态和非线性的。第一步，尝试理解系统，然后将现实情况映射出来（2）。这一映射或系统表征有助于理解现状（3）。现状分析主要是逐步理解状况如何——由粗到细。我们可以使用各种方法，比如数学模型、模拟或是试验与原型。举个例子，将现状分析的发现总结到 SWOT 分析中去，基于此我们制定解决方案将要满足的目标（4）。如此，也获得了用于评估解决方案的决策标准。

对于找出哪些地方距离目标状态还有差距，现状分析很重要。这一差距上，往往仍旧需要改进，或仍旧缺少缩小差距的信息。

只有真的了解问题和状况之后，才开始寻找解决方案（5）。现在重要的是识别出能够真正解决问题的解决方案。

这一阶段，我们努力寻找几种解决方案（即思考多种变型）。通过综合与分析，产生出不同的解决方案，并在下一步（6）中评估它们。

在评估中应用决策标准。类似于评估矩阵、逻辑论证、模拟、试验等工具和方法的有效性已被证实。

基于评估，给予建议并做出决策（7）。如果解决方案能够满足要求并解决问题，那是很好的；否则，持续迭代直到能够完全解决问题。

在系统思维中，重点是与利益相关者保持持续交流沟通。这也意味着在发展的关键阶段早期，我们就能够获得他们的赞同和支持。我们所表征的输出内容可以作为可操作概念被记录（参考 ISO/IEC/IEEE 29148）。

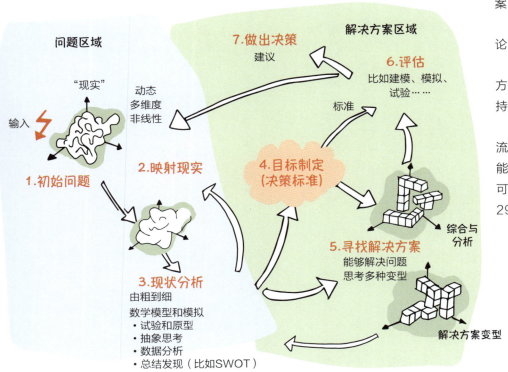

系统思维者拥有怎样的思维方式？

系统思维是一种跨学科的方法，其主要目标是解决复杂问题或实施相互间高度依赖的技术系统。如前所述，系统会被分成多个子系统，需要说明并处理每个独立元素。这样，我们需要考虑整个问题（比如横跨整个生命周期）以及所有顾客或利益相关者的技术、经济和社会框架条件。系统思维提供了一种团队导向的结构化方法。

优秀的系统思维者能够掌握不同的思维方式，并根据目前手头的情况关注相应的要求。他能够转换视角，比如从独立部分转换到整体视角，或是从结构视角转换到流程视角。

总是把注意力放在全局上。

花时间渗透到即使是复杂的互联中去。

寻找系统的"关键"所在。

积极思考提升系统的方法，并且在系统运作不畅的时候不抱怨。

从各种角度思考事实。

系统思维者的思维方式

接受变化是逐渐发生的这一事实，并且相信互联会触发改变。

检查结果，然后在每次迭代中提升结果。

反思自己的思考方式，因为它会影响所发生的事情。

识别出由行为触发的效应。

设计思维与系统思维在哪里融合，如何融合？

设计思维与系统思维的思维方式有一些相似的地方，而不同之处又有互补性，这使得两者的融合相当令人兴奋。

两者的相似之处：其目标都是对于问题与现状的更好理解。为了达成这一目标，以跨学科团队的组合进行工作，用各种不同的方法与工具。重要的是团队始终清楚在过程中处于何处，以及以目标导向的方式行动。两者的可视化与建模都是成功的因素。

相似之处：

- 覆盖相同或相似的主题领域。
- 其目的和目标是针对（复杂）问题找出解决方案，而且对于解决方案空间的定义与扩张几乎同步进行。
- 为降低风险，在项目伊始就明确关键变量和功能很重要。

从目前所使用的术语来看，大家可以很快发现系统思维聚焦于系统，而设计思维聚焦于人，也就是用户。两者都有一个清晰定义，但有不同的问题解决周期以及迭代方法。系统思维中的迭代目的在于逐步完善；在设计思维中，很多迭代能使我们更好地理解状况并趋近于潜在的解决方案。

通过将系统思维与设计思维相结合，系统的、分析的以及直觉的思维模型的整合应用也得到支持，从而找到整体解决方案。

系统思维	互补的思维方式	设计思维
聚焦于系统	聚焦点不同	聚焦于用户以及人的需求
解决问题的系统性分析周期	清楚定义的但不同的（解决问题）过程	解决问题的直觉式、循环式周期
聚焦于解决方案空间的白盒视图	系统的设计和结构	聚焦于问题陈述的黑盒视图
对于系统的逐渐修缮	迭代流程	快速地执行大量的迭代

系统思维	相似的思维方式	设计思维
通过对系统的思考以及随时间的变化进行澄清	都要进行澄清	建立共识并形成清晰的思路
建立起清晰的结构，并预见生命周期的因素	过程理解很重要（对于过程要铭记于心）	过程理解很重要
对系统进行映射与建模	可视化	可视化与原型很重要
使用来自系统思维的方法	使用各种各样的工具与方法	使用来自设计思维的方法
与利益相关者协作并交换信息至关重要	跨学科协作的团队	开启激进的合作
系统理解有助于降低不确定性	对于不确定性积极处理	为了学习进行试验
以目标导向的方式进行项目管理	聚焦于行动	以执行导向和解决方案导向的方式行动

我们如何……在设计思维中利用系统思维

在这里并不想对此做深入的哲学探讨,包括像是设计思维是否应该映射到系统思维上,或是流程是否应该以层级的方式进行排序。根据经验,最好的是在情况所需时设计思维与系统思维相互补充。

如果拿典型的开发过程作为基础,可以说设计思维在早期阶段(概念和可行性)是很强有力的工具。当问题仅仅关乎功能或潜在用户的交互时,尤其如此。对元件之间的交互、复杂过程的模拟或是工程的要求,系统思维更像是为这些而生。

设计思维不仅仅能在开发过程的各个阶段中起到帮助,它同样可以在很多方面以及心理态度上有所助力,而这通常是系统思维所不具备的:

- 获得简单绝妙的新解决方案。
- 在同理心方面与个体或整个小组(360度)保持一致,从而聚焦在系统中的系统(system-in-systems)。
- 在解决问题时,利用迭代的方法构建简单原型。
- 放手去做而不是花很多时间在规划上。

两种思维方式的结合可以产生出新的机会与更好的解决方案!

系统思维 / **设计思维**

- 利益相关者管理
- 需求工程
- 部件之间的交互
- 整合、证实及认可
- 理解问题
- 分析顾客需求
- 问题解决方案
- 生态系统设计
- 深度协作
- 与用户的交互以及可用性
- 激进的新产品、新服务和新商业模式
- 概念

构思阶段 → 概念阶段 → 技术可行性 → 系统定义(需求工程)→ 详细设计(建模、模拟)→ 生产 → 整合、证实 → 面市

207

从设计思维者的角度，在不同情况下对系统以及系统边界的思考很有帮助。例如，不仅要对问题空间与解决方案空间有真实、深入且清晰的理解，而且要识别出所谓的盲点、角色之间的关系或是产生新的想法。

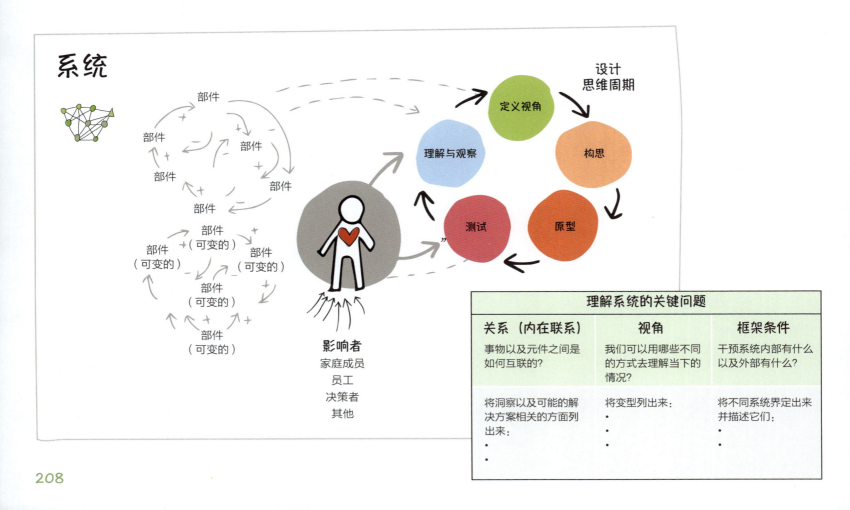

我们如何……
协同并进地应用系统思维与设计思维？

如前所述，从系统思维到设计思维的转换有助于转变视角与关注点，反之亦然。随着这种转变，将重点从以产品为中心的方法转向以人为中心的方法。

这让设计思维者更能意识到自身在环境中是系统的一部分。伴随着付出的行动，我们在影响整个系统。我们可以智能地与其互动，但同时也意识到其他利益相关者／观察者可能对于整个系统有不同的看法。家庭系统就是一个很好的例子。大家很清楚家庭中的每个角色，生活在一起有很多复杂的互动，同时也可能可以通过行为来改变家庭这一系统。然而，那些不属于我们家庭的人，相较于置身于其中的我们，对家族会有很不同的看法。

为什么应该采取他们的观点？

系统思维能够帮助我们识别出系统中的有效行动，从而使我们的学习能力得到加强，并且在设计系统时建立在人类思维的基础上。此外，系统还能具有更高的认知技能。

面对系统环境的基本问题有：

（1）此系统能够生产什么？结果是我们希望的吗？

（2）系统与人类的交互是如何运作的？这些交互符合人类的需求吗？

（3）在系统中发生了什么？机器和传感器如何互相作用？我们想要达成什么？

当需要面对复杂（棘手）的问题时，建议协同并进地使用系统思维与设计思维。两种思维方式的结合强度应该视项目要求或个人偏好而定，并根据情况来结合应用。对于像皮特这类的设计思维专家，我们建议转变思维模式，然后试着利用系统导向的问题解决周期，尤其是在停滞阶段或是当整体方向不明晰时。

当对系统思维模式有较强的个人偏好时，很重要的是确保至少有一次通过设计思维的问题解决周期来获得发现以及扩展创新框架。大多数情况下，这能增加新的洞察，而这些洞察只有在直觉式问题解决周期中才能找到转变为解决方案的方法。仔细研究我们会发现，这两种方法也没有那么不同，两者都遵循双钻模型，并且都在发散与聚合的思考方式之间来回转换。

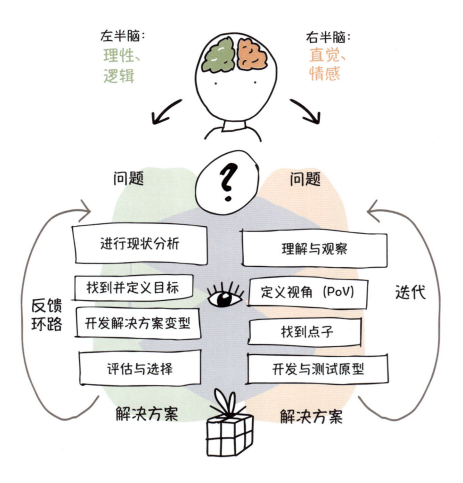

关键要点
利用系统思维理解复杂性

- 定义系统、系统边界以及影响系统的因素。
- 绘制出系统边界内外的关系。
- 确保已列出系统中的所有利益相关者。
- 从全局角度看问题,假设它本身很复杂。
- 即使是复杂的、多维的、非线性的、动态的问题,也可以用简单的方式对系统进行映射与建模。
- 从简单的东西开始,由粗到细。
- 一旦理解了问题(或其中某些方面)就开始寻找解决方案。
- 在寻找解决方案时始终考虑变型。
- 图形系统表征有助于理解问题并展示解决方案。
- 将第一张系统图视作一个不断测试和改进的原型。
- 使用各种不同的概念、方法和工具。
- 采取不同的观点和视角,只有一种视角肯定不对。
- 将系统思维和设计思维结合到一种共同的思维模式中。

3.2 如何应用精益商业模式思维

动态环境下,很少有时间做长期的行动规划。精益创业的思维模式对于设计思维活动的持续与延伸是最佳选择。与设计思维类似,它关注短期迭代周期并考虑顾客反馈。最终,以这种方式可以在耗费极少的成本下,设计出产品生命周期与商业模式。

我们在使用阿什·莫瑞亚(A. Maurya)的精益画布(见下页 A 部分)上有很好的经验,其借助设计思维中的方法,比如顾客档案(见 B 部分)以及亚历山大·奥斯特瓦德(A. Osterwalder)的试验报告(见 C 部分),可以很好地进行扩展。

画布就像是建筑里的蓝图,它概述了关键的因素,这些因素最终覆盖了企业中最重要的方面:问题、解决方案、顾客、价值主张和财务可行性。

对于莉莉和马克的创业公司,定义独特的卖点非常关键。莉莉面对的挑战是:不得不定义出她的创业公司与市面上无数咨询公司差异化的地方究竟在哪里。马克则必须找到那些可以说服患者去管理他们"患病记录"的功能,以融入解决方案中。更重要的是,需要设计价值主张,以便为所收集数据的长远资本化提供坚实基础。

独特的销售主张(USP)形成了画布的核心,其既解决了顾客的特定问题(比如病患数据的至高主权),也能满足特定需求(比如适应于亚洲商业实践的设计思维咨询)。

画布右边,需要与顾客细分(可以分为目标细分人群和早期采用者)一起输入的有销售渠道与收入来源。

画布左边,则聚焦于理性原因。重点在于问题陈述、自身的解决方案以及已存在的可替代方案,当然还有成本结构。顾客档案的补充有助于更好地理解顾客需求。试验报告则记录了我们的方法并显示每一轮迭代获得的进展。

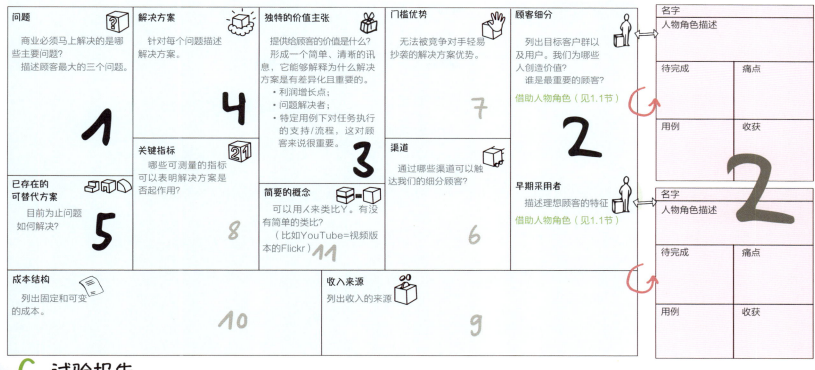

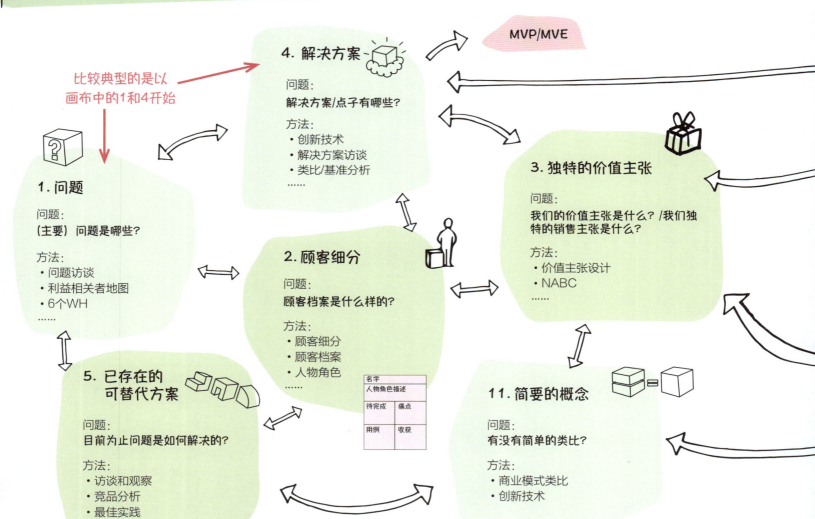

6. 渠道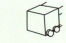

问题：
如何触达顾客？

方法：
- 参照市场分销

考虑：
- 直销、分销+自动售卖
- 模拟+数字
- B2C、B2B和B2B2C

10. 成本结构

问题：
成本最大是哪些？

方法：
- 成本结构分析
- 固定+可变成本
- 创建或购买合作伙伴关系

可行性验证（反思）

问题：
对于商业模式的可行性满意吗？

其他问题：
- 我们可以测试商业模式吗？
- 当前我们可以进一步提高商业模式吗？
- 有其他/更好的变型吗？
……

方法：
- 商业模式类比

8. 关键指标

问题：
为了管理活动，需要哪些测量指标？

方法：
- KPI
- 海盗指标法（pirate metrics）
- A/B 测试
……

12. 试验报告

问题：
最大风险在哪里？如何验证假设/假说？

考虑：
- 原型+测试
- 试验

否
回到1

是
继续

7. 门槛优势

问题：
什么可以使解决方案无法被竞争对手轻易抄袭？

考虑：
- 生态系统设计、黑海
- SWOT分析、团队分析
……

9. 收入来源

问题：
潜在收入有哪些？
我们将如何营收？

考虑：
- 解决方案访谈
- 定价
- 客户分析
……

回到1~11

专家提示
画布中针对数字化服务的切入点

如前所述,在创新项目中精益画布最经典的切入点是通过问题(或通常是解决方案),然后通过顾客来推断价值主张(借助顾客档案)(**版本 A**)。

特别是在数字化商业模式中,切入点也可以通过其他区域:

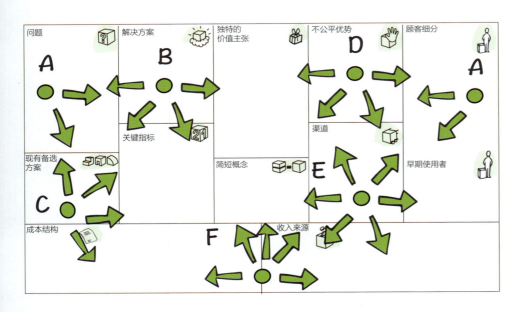

B. 通过解决方案

寻找那些还未被数字化的实物产品,然后以数字化的方式创造相同的顾客应用,而非实物产品。

例如:iPod/CD →流媒体或食物的 3D 打印

C. 通过已存在的遗漏可替代方案

当今,几乎所有东西都在被数字化。可以下结论的是很多东西可以被数字化。可以寻找那些还没有被数字化替代的领域。

例如:法定货币→加密货币

D. 通过门槛优势来创造

门槛优势也可以成为切入点,它能抵御自身商业模式被抄袭,比如通过建立起一整个商业生态系统。

例如:微信(见 3.3 节)

E. 通过数字渠道而非物理渠道

像亚马逊这样的企业在持续用新服务扩展它们的渠道入口。直接地或者通过合作伙伴的数字渠道入口可以成为切入点。

例如:亚马逊服务

F. 通过已存在的商业模式

可以参考尚未在自身所在环境或领域中实现的现有商业模式。在新的数字化背景下复制并调整现有的解决方案。

例如:眼镜的线上零售商

专家提示
服务化和其他商业模式

通常，商业模式本身就可以成为差异化因素。新的商业模式可能旨在确保长期营收、增强顾客忠诚度或降低生产成本。现已盛行的一个趋势是服务化，这一趋势意味着顾客需求不一定要通过拥有实物产品来满足。

最著名的案例之一就是飞机引擎领域劳斯莱斯的按时计费（power-by-the-hour）。软件行业以及纺织行业按次计费（pay-per-use）的商业模式同样很流行。现在还可以通过按月订购袜子或是婴儿服饰。Vigga 已经发展出能够让妈妈们租婴儿有机服饰的模式。

就纺织行业来说：对于另一种商业模式，回收利用是决定性的差异化元素。其基本理念是从废弃产品中产生新价值。例如，Flippa K 从顾客手中回收穿过的衣服，然后再在自己的二手店里售卖。

对于资源的高效利用可以说是商业模式中重要的一部分，像 YR 之类的企业是这类理念的典型代表。它们让顾客有可能创造自己的个性化 T 恤，然后再基于需求进行生产。这样就不会有任何过度生产的设计，因为过度生产之后很难在市面上售卖。如此一来，消费者与产品和品牌也会有更强的情感纽带。

新生的

循环的价值创造	服务化	节俭
从废弃物中创造价值——闭合周期	为顾客创造价值，并且顾客不需要拥有产品（实物产品）	提倡对资源的有效利用
循环利用以及资源的高效利用是重点	全包的无须担忧的服务，按次计费的模式等	积极降低消费和生产的解决方案
Flippa K：运营二手店	劳斯莱斯：按时计费	YR：T 恤和鞋子的按需生产
闭合环路	租借和租赁	共创

专家提示
建立价值主张

对于制定价值主张来说，NABC（need/approach/benefits/competition，需求/方法/益处/竞争）分析是另一种简单的工具。如果能够较好地回答这四个方面的关键问题，价值主张通常就比较清晰。

与顾客档案不同，NABC分析会适当考虑竞争因素，所以它可以使我们进一步关注自身的独特性。

需求与益处衍生于顾客档案。方法则对应解决方案，竞争与精益画布中已有的可替代方案一致。价值主张来源于这些元素。

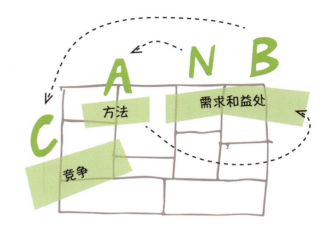

需求

- 解决哪些顾客问题（内部/外部）？
- 顾客的主要需求是什么？
- 顾客在哪些地方遇到问题？
- 提高的机会在哪里？
- 我们的机会在哪里？
- 主要问题是什么？

方法
（解决方案）

- 获得解决方案或者达成绩效承诺的方法是什么？
- 产品、服务或流程提案是什么？
- 将如何开发产品或服务以及如何上市？
- 如何通过它盈利？（商业模式）
- 有哪些技术驱动因素影响我们的商业模式？

益处

- 对顾客来说益处是什么？
- 对顾客来说定性和定量的益处有哪些？
- 如何通过讲故事的方式与顾客沟通益处？

竞争
（已有的可替代方案）

- 现在已经有的可替代方案有哪些？将来又有哪些？
- 风险是什么？
- 目前为止是如何解决问题的？

优秀的价值主张由什么构成？

根据经验，有 10 个成功的关键因素，我们应该在价值主张的验证过程中拿它们进行自查。

（1）嵌入一个伟大的商业模式。
（2）关注对于大部分顾客来说什么是重要的。
（3）关注那些顾客愿意花很多钱买单的主题。
（4）关注那些还未解决的问题。
（5）仅瞄准少量的任务、痛点和收获，但要把这些解决到极致。
（6）随着基本功能需求的满足，开始考虑情感及社交层面的因素。
（7）与顾客衡量成功的标准保持一致。
（8）与竞品形成差异化。
（9）至少在一个维度上优于竞争对手。
（10）难以被复制。

我们可以如何传达价值主张？

要传达的价值主张应该尽可能用简洁的一句话来表述。这有助于传达，同时借助类比的方式让商业想法更清晰，比如"Sailcom"（船界的共享汽车）或"WatchAdvisor"〔手表界的猫途鹰（TripAdvisor）〕。这些类比就是精益画布中所描述的"简要的概念"。

专家提示
借助服务设计思维以达到卓越价值

当已通过卓越的运营和服务使企业顺应未来时，服务设计为加入差异化提供了必要的框架。如前所述，非常关注服务化的商业模式有可能成为现实，或者顾客会按照不同方式进行分类，而不是按照传统的年龄、收入和家庭状态分类。服务设计也包含体验设计、用户体验和用户界面。最终，基本考虑都会基于设计思维与系统思维。

保险行业提供了一个很好的服务设计应用案例。瑞士的健康保险公司Sanitas在服务层面整合了Swissmom门户网站。它创建了准妈妈可以使用的一整个顾客互动链，从最初想要孩子到怀孕、到生产、直到带小孩。针对新生儿的实际保险保障产品嵌入到服务要素中去。此外，妈妈们可以进入到一个社区中，并进一步享受其他的儿童保育服务。

服务中的质量和运营卓越程度曾经占据重要位置。之后体验变得越来越重要。当今与未来，价值将会占据舞台中心。以顾客为中心，与顾客主动密切协作，将能获得卓越价值。

所谓的顾客体验链构成了基础结构，体验链描绘了从与顾客接触的初始交互到保修的所有触点。

根据经验，可以推荐两个工具：

- 顾客旅程图（顾客体验链）
- 服务蓝图（将顾客体验链扩展为服务蓝图）

顾客体验链或顾客旅程图，呈现了顾客与企业接触的所有体验过程。关键是要通过我们的服务来设计顾客的旅程，应该考虑所有接触点（触点）。

服务蓝图是顾客体验链的扩展，它也构成了服务提供的内容。后面我们将会探讨服务蓝图的使用这一主题。

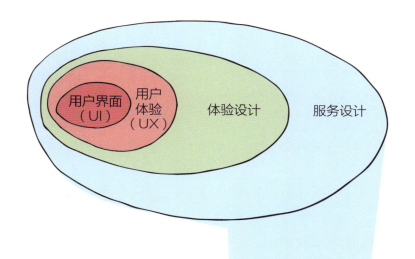
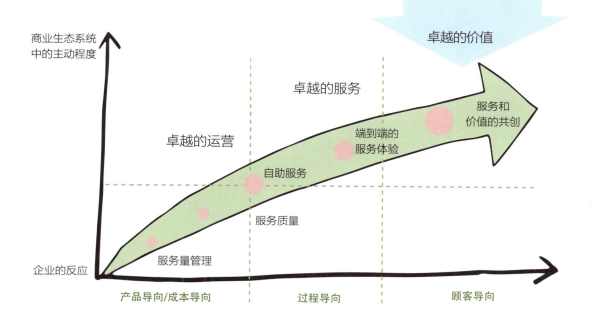

我们如何……使用服务蓝图？

服务原型可以用服务蓝图以统一的、系统且结构化的方式来描述。

服务蓝图是将服务流程可视化与结构化的方法。其中会将各种不同层级内容区分开来：

- 顾客会体验的活动。
- 提供方提供的顾客可见的活动。
- 提供方提供的顾客不可见但是与其直接相关的活动。
- 提供方或其合作伙伴提供的支持性活动与系统。

顾客互动线将顾客的活动与提供方的活动区分开来。

这一方法很容易理解与应用，并以顾客为中心。服务蓝图也可以迭代地提高和调整、迭代同时也有助于识别出流程中的弱项。

根据经验，团队可以利用便利贴创建服务蓝图。可以按以下步骤：

1. 先描绘出时间线上顾客的行为与活动（根据活动大小用大圈和小圈表示）

- 主要行动有哪些？
- 这一步中发生了什么？

2. 描绘与顾客的互动（见绿色便利贴）

- 与顾客的触点有哪些？

3. 描绘提供方的可见活动（见蓝色便利贴）

- 有哪些角色？
- 有谁参与其中？
- 提供方的行动有哪些？

4. 描绘不可见的活动（见淡蓝色的便利贴）

- 对顾客不可见的活动有哪些？

5. 描绘支持性的活动与系统（见橙色便利贴）

- 有哪些东西（软件、平台、流程）支持整个服务？

6. 进行评估（见粉色便利贴）

- 哪些是非常关键的？哪里可能会出错？
- 风险和漏洞在哪里？

之后，可以再思考如何改进、设计新的流程或整个服务。同时服务蓝图也帮助我们进行顾客/用户访谈/测试，以便理解状况并获得反馈。

专家提示
建立起从概念到规模性解决方案的桥梁

通常,设计思维的旅程到概念就结束了。我们已经成功示范了人类的欲望、技术可实现性和经济可行性三方面,但是离规模性的解决方案仍旧有很长一段路。商业设计和产品开发通常都是分开进行的,但根据经验,下一阶段以更紧密的协作方式为顾客、商业和产品创建开发路径是颇有成效的。

例如,迭代式的**服务开发**能在与顾客紧密联系的状态下进行。借助顾客体验链、服务蓝图、模型、测试网站和 App 等,迭代式地完善服务将变得前所未有的容易、前所未有的快速。**商业设计**也同样能在与顾客紧密联系的状态下进行。商业模式可以被测试、调整和修缮。所有其他元素,从市场营销到价值主张,也都能通过领先用户或潜在顾客进行测试与开发。优秀商业设计的特征是,识别出明确的市场机会并将其转化为规模化的商业。

更重要的是,必须开发顾客,并在开发阶段赢得他们,以便最终增加规模化商业的可能。史蒂夫·布兰克(Steve Blank)将此方法称为**顾客开发**。

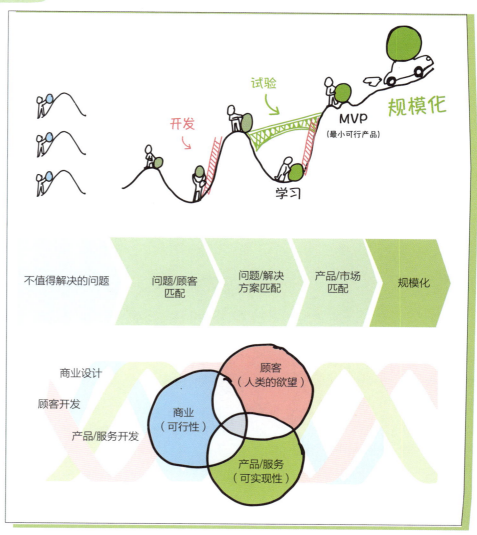

我们如何……
以结构化的方式前行以达成规模化？

通过设计思维，能够达成问题/顾客匹配——对顾客及问题的理解有必要的深度。通过精益创业，也可以初步创建问题/解决方案匹配，然后再将其改善成产品/市场匹配。整个过程中，我们通过试验逐步降低风险，同时提高项目的价值。从简单原型开始，开发出最小可行产品（MVP），然后每次迭代都进行扩展，并在顾客中测试。为了成功面市与运营，商业生态系统的设计首当其冲。MVE 有助于测试所期望生态系统的场景。

由于各种方法之间互相依赖，我们以图表示带有潜在方法的发展步骤。这些步骤尤其适用于像马克这类的创新者，他们仍旧处于旅程的开始，并且已经确定要解决的问题。

毫无疑问，像精益创业、商业设计和顾客开发这些不同的方法都有类似于设计思维的思维方式，并且能够互相结合。

接下来一页描述了从问题到增长及规模化框架的完整步骤。

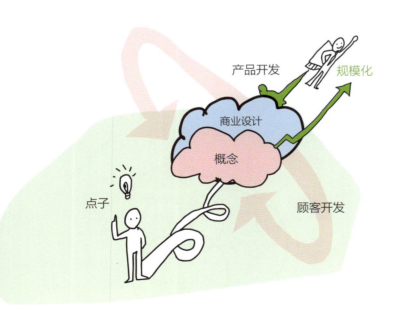

从问题到增长及规模化框架

1 设计思维

- 明确潜在用户、顾客和利益相关者
- 通过设计思维识别出顾客的真正需求
- 找到既简单又简明的解决方案
- 利用系统思维和数据分析

3 共创

- 赢得更多的顾客、用户和领先用户并留住他们
- 从外界获得必要的帮助
- 跨部门和组织边界的团队协作
- 开发出MVP/MVE,并在合作伙伴和顾客中建立起信心

5 商业生态设计、敏捷产品和顾客开发

- 从解决问题和寻找解决方案,转向借助商业生态系统设计找到合适的商业模式
- 进一步敏捷地开发产品和商业模式(比如借助像Scrum这样的方法)
- 在开发商业模式时考虑不同的变型
- 对于生态系统中所有角色的商业模式从多维度考虑是成功要素

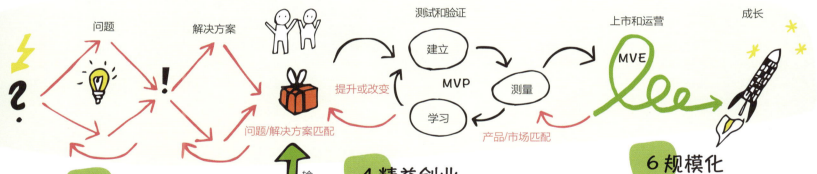

2 研究

- 全面理解问题和状况
- 利用市场调研工具
- 验证并补充调查结果

4 精益创业

- 在很少资金投入的情况下,利用精益创业的方法来开发服务
- 一步步结构化解决方案
- 通过快速迭代验证并改善商业模式
- 通过试验弄清楚最大的不确定性

6 规模化

- 为成长与规模化在组织上进行准备
- 建立可扩展的流程、结构和平台
- 检查你所在组织的思维方式和能力,不要只是跟随蓝图
- 将整个组织往前带领一步,并开辟新天地

专家提示
从扩张到精益管理

一旦达到初始的规模化，精益管理有助于保持结构的轻巧，并且将潜力最大可能地激发出来。所以这对于保持创新的氛围是非常重要的元素，也是规模化的一种助燃剂。

根据经验，借助以下针对现存产品和服务的原则，同时结合顾客方向来扩展设计思维的思维方式很有用。尤其是在快速成长的企业中，必须要掌握整个价值创建链。

- 关注自身的强项。
- 持续优化商业流程。
- 依靠持续改进。
- 依靠内部顾客导向。
- 依靠以团队的责任来实现他们的使命。
- 以去中心化和顾客导向的组织结构来行事。
- 为员工的领导力提供最好的支持。
- 进行开放且直接的沟通。
- 节约资源，避免浪费。

精益管理可以在各种不同层面的商业模式中支持各类想法的实现。举个例子，通过外包降低固定成本或通过能力扩展来重新考虑等级体系。

精益管理的典型工具有价值流设计、持续改善流程（CIP）、5S、TPM、看板和Makigami。

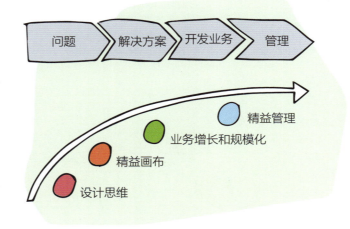

此外，设计思维提供了迭代中流程与程序重新设计所需的方法。根据经验，将流程有形化、跟着流程中的步骤移动并进行仔细检查会有很大价值。这样企业中整个价值创造链的各种活动都在提升。最终会有两个杠杆：结构和流程优化，以及扩展团队的卓越性。这样的局面需要T型人才、正能量和领导力。

关键要点
设计商业模式

- 从设计思维开始，理解顾客需求并达到问题与解决方案的匹配。
- 使用精益画布总结设计思维的发现。
- 创建不同的商业模式和精益画布变型，并选择最有前途的。
- 慢慢来：一个优秀的商业模式不可能在几个小时内就想出来；随着时间的推移会获得有价值的洞见。
- 确定非常独特的销售主张及价值主张，然后使用各种工具来试验。例如，顾客档案或 NABC 分析，以便推断出价值主张。
- 通过试验，系统地降低风险并调整精益画布。
- 之后，当市场需要它或顾客需要它的时候，及时调整商业模式。
- 即使成熟企业，也会在创新项目中结合设计思维、研究、共创和精益创业的方法。
- 尽早考虑精益管理的方法，以便在高度扩张的情况下提升效率和有效性。

3.3 为什么商业生态系统设计会是最终杠杆

对商业生态系统的思考并不具有什么革命性。20世纪90年代，詹姆斯·穆尔将商业生态系统描述为一个由各类互动的组织与个体所支持的经济社区。他将商业世界的有机体比作生态系统。随着时间的推移，这些有机体会发展它们的技能并在系统中加强它们的市场角色。这样做，它们就可以让自己适用于一个或多个企业。如今，通过数字化生态系统演进的方法也被称为"黑海战略"。生态系统设计的著名代表就是苹果和安卓，这两家企业都成功创建了生态系统。

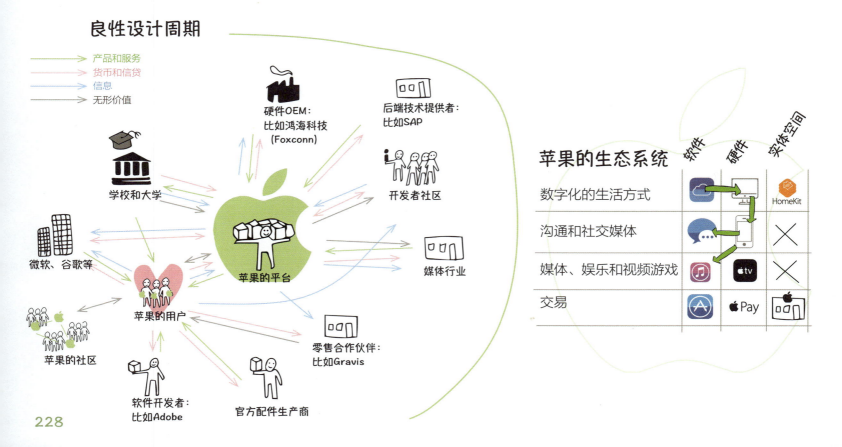

另外一个例子是亚马逊。除了最早的核心业务之外，亚马逊已经成功构建多个生态系统，在这个生态系统中，企业正在成功运营。这些企业包括从亚马逊Vendor Express 到 Alexa/Echo，一直到亚马逊云服务。亚马逊是数字化生态系统带来影响的优秀例子。这类生态系统将多个数字化服务整合到一个品牌之下，售卖主要产品，并通过各种服务的交叉补贴进行增长，同时开放接口或保证互通性。此外，由于高水平的用户友好度与安全性的驱动，同时伴随数据主权，还常常会发生锁定效应。

针对商业模式的单独考虑，思考"蓝海"模型（Mauborgue & Kim）就足够了。就这一考虑，对市场服务进行创新与跨界的重新定义很关键，尤其是为了让自己与竞品形成差异化。而黑海战略的目标，正好相反，是为了让竞争者无法进入市场。

改变现有规则，创建新的框架条件，建立并相应地使用"门槛优势"。系统思维（见3.1节）和商业模式的设计（见3.2节）对于这类商业生态系统的设计来说都是基本技能。

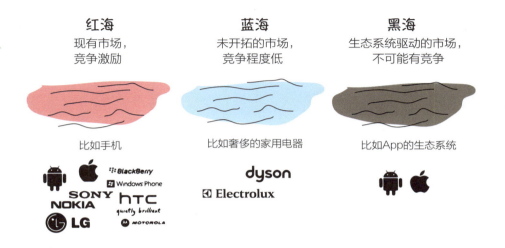

可以将商业生态系统的设计作为分布式系统中商业模式的范例

许多将区块链作为技术推动的项目，其实是商业生态系统设计的虚拟黄金国。新的分布式网络让现有的商业模式不起作用，从而让流程、价值流与交易的革命成为可能。众所周知的商业模式设计很快会触达天花板，因为它们大部分聚焦于企业的主要业务，并且仅仅考虑直接顾客与供应商。这样往往忽略了生态系统中带有价值流的各种角色的多维度视角。因此，商业环境中以商业生态系统进行思考成为成功的因素。

商业生态系统方法的一般基本概念是什么？

建立商业生态系统时，必须要进行预投资。比如，建立平台或发展核心能力的其他创新都会产生成本。建立起一个平台能表明我们有专业技能。然而，这并不会创建与其他角色之间的长期关系。根据经验，一定要投资商业生态系统，然后考虑系统中的每个角色会如何从平台中获益，以及针对各个角色哪些商业模式会有结果。基于这一想法，会有一些角色在此环境中失业。只要其他商业模式不进行复制，商业生态系统产生的利润应该能让这些预投资回本。这使得在简单的模型中能够带来整体服务的价值。理想情况下，整体服务的价值会伴随对生态系统的投资而稳步上升。

对数字化商业生态系统而言，重要的是越来越多的在去中心化的结构中思考（见右图）。它们不是传统意义上的集中式顾客－供应商网络（成熟度1），这种方式往往适用于一家企业或服务于一条线性的顾客体验链。集中式商业网络（成熟度2）的特征是有一个中心参与者，他会试图掌控整个网络。这类网络存在于汽车之类的行业内。而数字化商业生态系统往往没有所谓的中心，很多参与者在网络中平等行事（成熟度3）。

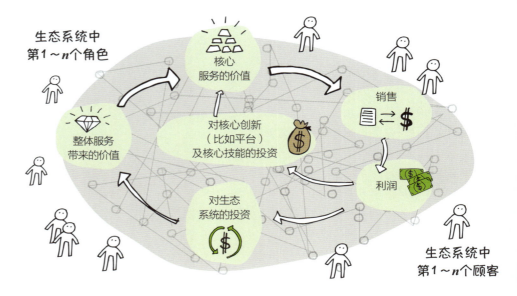

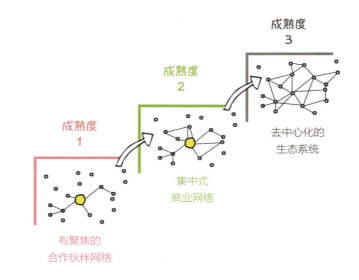

商业生态系统的概念可以被应用到所有成熟度的层级中。以我们的考虑，会关注成熟度 3 的商业生态系统，有以下特征：

- 关注用户 / 顾客。
- 松散耦合并富有设计的共创。
- 具有网络化且去中心化的系统元素。
- 由各角色组成的价值系统被接受，而且组织有序。
- 跨行业的服务。
- 为参与者与角色争取利益最大化。
- 让新技术赋能系统（比如区块链）。

生态系统的提倡者如何建立系统？

生态系统结构的传统路径通常由几轮迭代组成，也即会找一些顾客测试完整的价值主张。这往往在试验阶段推出后。而推出前就已经产生了大量的开发成本。在微信中，可以看到其将可替代流程进行可视化。这一可替代流程显示了**最小可行生态系统（MVE）**的演化。如果生态系统中有足够多的参与者，那么借助这一方法能增强功能性与价值主张。如今，微信是一个数字化生态系统，2011 年至今在此路径上有了系统化的发展。未来可能接受加密货币与区块链整合，目前此生态系统正在扩张。

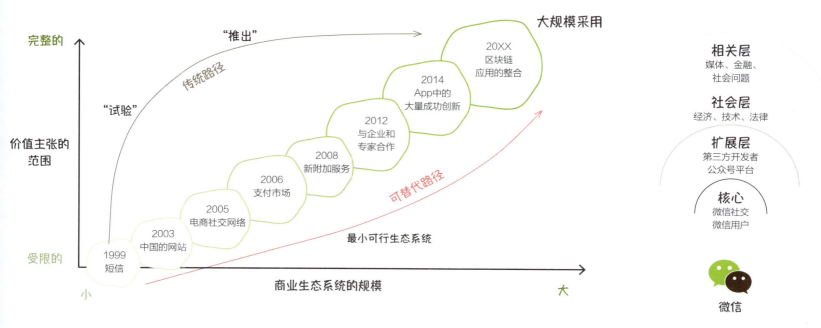

马克及其初创团队的商业生态系统图是什么样的？

马克和他的团队正面临生态系统设计的挑战，他们要在健康记录领域设计数字化的商业模式，并计划基于区块链技术来实现。

为了对商业生态系统形成想法，马克提出了一些基本原则。首先，他深信区块链技术将会突破现有的界限与行业的特定规则；其次，他认为行业会变得更加动态，许多细分领域的老牌行业巨头将会倒下。这意味着只要国家拥有必要的基础设施，各国就会出现新方法的市场机会。

马克和他的团队遵循原则：速度快且创新能力强时你就会赢得这场游戏。设计商业生态系统时，马克总是关注全局。他想设计一个系统，这个系统能建立起鉴定、治疗、服务核算、服务验证、药物治疗和报销的循环。它可以为系统中的所有角色，尤其是患者，提供益处。

用户/患者的需求是什么？

通过观察与研究，马克和他的团队发现了大量有关健康医疗系统与患者需求的信息。团队描绘出顾客体验链（见图"现有患者旅程"），这有助于理解系统中的互动、需求和问题。琳达能够从专家的角度贡献相当多的信息，因为她对于医院的日常运营是如此的熟悉与了解。此外，类似于谷歌 DeepMind 的初创公司表明这类系统很有潜力。由此，马克推断出核心价值主张，这也成为将来生态系统设计的基础。

现有患者旅程

（1）患者感觉不舒服，他会在网上做一些研究。

在线论坛
社交媒体
研究数据

（2）患者选择了一名医生，这名医生查看了患者的病史并创建了"健康记录"。

电子化的患者记录和医疗记录

（3）医生进行确诊并给出治疗建议，或者将患者转送到下一名医生（返回2）。

公共健康数据
实验室结果
基因数据

（4）主治医生创建服务核算，并将发票给患者或健康保险公司。

服务核算的数据

（5）患者继续在网上做自己的研究，从论坛中获取信息，和朋友交谈，然后做出治疗或不治疗的决定。

患者
社区
社交媒体
研究数据

（6）患者开始进行治疗。通过定期去看医生来跟踪治疗的成功性。移动设备、App、可穿戴设备或更多的检查和测试支持着整个过程。

中心化生态思维

商业生态系统中的用户/顾客与角色是谁？

初创团队从患者与各角色的角度发现了各种各样新的需求。然而，团队创建的愿景越宏大，医疗保健系统就越高效，尤其是因为费用清单中信息的排他性存在漏洞，这也常常导致误用。早期阶段，初创团队想要在市场中给患者测试最初的功能，并应用精益创业的方法论。

由于初创团队有着满足系统中患者和角色日常需求的愿景，他们也会聚焦思考伴随患者的服务提供者与制药行业。在适当考虑这些角色之后，商业生态系统也变得逐步完善。

服务提供者的需求（比如内科医生）

制药企业的需求
- 药物治疗和发现

患者的需求
- 访问数据
- 数据的所有权和控制权
- 完整性和流通
- 隐私
- 可获得性
- 自动分析和比较
- 支付
- 数据货币化（个别情况下）
……

商业生态系统图上定义的其他角色在哪里？哪些价值流是相关的？

初创团队将各个角色放到图上，并画出不同的价值流。这样，针对MVE的"良性设计周期"就创建起来了。

价值流

- → 产品和服务
- → 货币和信贷
- → 信息
- → 无形价值
- → 数字化资产
- → 加密货币

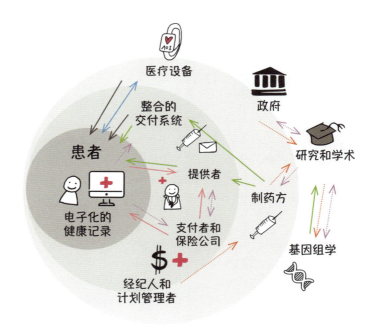

> 如何整合生态系统中的不同角色？系统能够给各角色提供哪些有利条件？系统作为一个"有机体"被接受了吗？

商业生态系统图经过几轮迭代之后，对于三个角色的有利条件变得明显，这三个角色是马克和他的团队为首个 MVE 考虑的。生态系统用简化模型表征时，每个角色都有显著且关键的优势，这些通过与患者互动的改善而产生。此外，团队针对每个角色都做了详细分析。从而，优势、劣势、机会与威胁（SWOT 分析）以及由此产生的有利条件，还有每个角色的动机对于团队而言都很清楚。

> 如何重新设计商业生态系统？马克和他的团队如何解决医疗保健系统中的效率及有效性问题，以满足患者的需求？

马克的团队遇到一个麻烦：针对"健康记录"的私密区块链这一想法如何落地。它包含了所有患者的健康信息，而患者可以决定想要将这些健康数据分享给哪个角色。此外，数据可以是匿名的，所以相关的信息会经过过滤，以及有关治疗效率与有效性的知识会得到分析。这样就创造了新的知识，同时促进药物研究。包含所有相关信息的健康数据会归档在去中心化的系统中。访问时需要通过私密区块链的授权，而每个患者都有"钥匙"。在下一步中，他们会通过人工智能（AI）和机器学习来提升整个系统，以便在中长期提高医疗保健系统的效率与有效性。

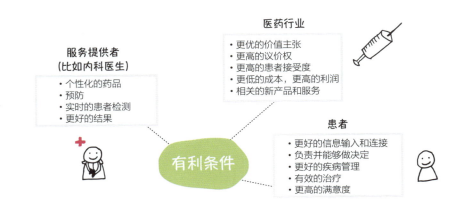

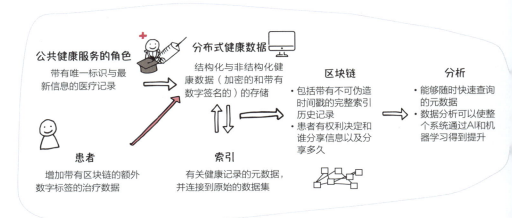

> 马克如何能够逐步在商业生态系统中建立起设计技能，同时对包含所有角色的商业模式进行多维度审视？

为了在商业生态系统中发挥主导作用，马克遵循设计思维的思维方式并迭代式前进。他将观察到的商业生态系统中的现有结构作为起点，它们基于多年的规则和现有技术建立起来。借助一些设计原则，比如消除中间商或系统提供者，这类生态系统被重新设计。

我们如何……创建商业生态系统？

商业生态系统设计的关键起点是带有需求的顾客/用户，这基于定义好的问题陈述。可以使用熟知的设计思维工具，比如顾客体验链、顾客档案和人物角色。这在生态系统的设计之前就要完成。生态系统的设计通常分为两个层次——顾客/用户与商业，包括相关的技术与平台。商业生态系统模型有10个阶段，可以被分为一个"良性设计周期"、一个"验证周期"和一个"实现周期"。

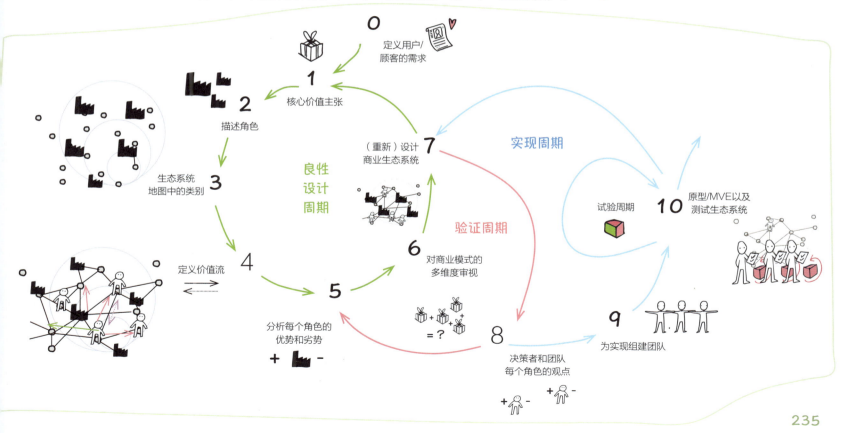

如何开始良性设计周期?

1. 确定核心价值主张

从顾客需求可以推断出针对用户/顾客或系统的价值主张。

2. 确定并描述商业生态系统中的角色

一个好方法是在最开始就考虑与生态系统相关的角色有哪些。一些系统中的普遍市场角色可以提前定义。使用众所周知的战略与系统分析方法（比如 PESTEL 分析）进行分析。输入企业的简洁描述、在系统中的功能与角色、主要动机以及与核心价值主张的兼容性有助于进行总结发现。另外，还需要注意关系的强度以及每个角色目前的商业模式等其他方面。

3. 将角色安排到生态系统图中的不同区域

将各角色放到生态系统图中去。比如，针对商业生态系统图，可以用 4 部分来区分。根据行业与用例而定，也可能是其他结构。将核心价值主张放在中心，延展补充性服务以及与角色和顾客的网络可以放到外面一层。各个区域之间的界限比较模糊。

4. 定义价值流，然后利用价值流将角色连接起来

商业生态系统设计中的一个核心元素是，塑造现在与未来的价值流。在传统商业的简单生态系统中，可以使用实物产品/服务流、金钱/信贷流以及信息。而对于数字化的价值流，有非常多无形的价值。无形的价值可以是知识、软件、数据、设计、音乐、媒体、地址、虚拟环境、加密货币或所有权与拥有权的访问与转移。这些价值流越来越去中心化并在各角色间直接交换。此外，还应该记住系统中会有负面的价值流，比如在有风险的转移中会产生。

5. 意识到每个角色的优势和劣势

将角色放到生态系统中，且价值流也明晰了之后，可以分析对每个角色的效果。这一阶段，关注每个角色在网络协作中可以得到的有利条件和不利条件。如果没有清晰的有利条件，也就无法让角色对系统富有热情。

6. 在目标商业生态系统中，对包含所有角色的商业模式进行多维度审视

前面几个阶段的分析有助于对商业模式的多维度审视。尤其要考虑每个角色对其顾客的价值主张，以及最终角色对顾客/用户在核心价值主张上的贡献。确保各个角色的价值主张能够得到匹配。最终，所有角色应该对系统分发的机会与风险感到公平，也应该理解价值流是系统的直接或间接结果。对很多企业来说，与数字化商业生态系统的交互是数字化转型的一部分。在 3.6 节中会单独针对这一挑战再深入探讨。

7. (重新) 设计商业生态系统

此阶段，商业生态系统会进行迭代式地提升与改进。在迭代中角色会被增加或删除。举个例子，可以增加平台提供者、硬件供应商或增值服务以改变与提升现有的系统。调整后的生态系统如果有变型或新想法，其对于各个角色的影响也应该重新明确。根据经验，通过迭代与试验来证明场景的稳健性非常重要。

验证周期如何进行？

8. 查看商业生态系统中的决策者与潜在团队成员

第 1~7 阶段进行了系统设计。但是只有现实才能告诉我们想法是不是真正可行。验证周期中，考虑想要先从哪些特定角色开始验证与开发系统。参与的个体和团队之间所谓的种间关系确保了商业生态系统的存活。这涉及对相关人员的个人利益、需求与动机的理解。尤其是在（广义的）共生中，所有个体都从互动中获益，从而产生积极效应，也引导系统积极成长。除了理性决策是生态系统的一部分之外，个人动机（比如来自决策者的）至少也是相关的。

实现周期如何进行？

9. 为设计新的商业生态系统组建具有积极性的团队

设计商业生态系统时，我们会考虑顾客/用户以及各角色的需求。为了成功落地，还需要创建商业生态系统的人员。决策者会设定框架条件，比如 MVE 的范围、预算、时间框架等，他们是项目的推动者。而团队则是真正的执行者，他们会贡献积极的力量、内在动机、兴趣与技能。

10. 借助 MVE 逐步建立商业生态系统

利用设计思维的思维方式、精益创业的方法以及敏捷开发来迭代式建立生态系统，并进行改进。系统地创建原型并进行测试。成熟度 3 的生态系统（也就是那些在市场中实现了激进变革，并使整个行业发生革命性改变的生态系统）的重新设计是对正在数字化转型的传统企业的挑战。因此，除了已经描述过的元素外，企业文化、思维方式以及在商业生态系统中的思考能力对于成功来说十分关键。

专家提示
商业生态系统设计画布

由于在很多方面都使用画布模型（比如精益画布或人物角色画布），我们在使用商业生态系统画布（勒威克和林克）以对系统进行迭代式开发上也有很好的经验。这 8 个要素能帮助设计团队不断地提出正确的问题，并进行整个设计周期（探索、设计、建立、测试、再设计）。原则上，设计一个新生态系统的起始点可以从任何地方开始。然而，始终建议从探索阶段这一典型起点开始，也就是从记录顾客和用户的需求开始。

生态系统设计画布整合了所有必要的步骤。最好在每一轮迭代后都记录下工作的版本（比如用照片）。这样，能很好地记录下整个考虑过程，使其可追溯可理解。通常来说，商业生态系统画布可以改进新系统（新方法）或已有的生态系统。设计全新的生态系统时，仍旧可以去掉已经在商业生态系统中参与的特定角色。另一种实用方法是先制定出当下占主导的商业生态系统，然后在第二轮迭代时对其进行优化（重新设计）。特别是如果要对现有的商业生态系统进行彻底重构，第二种方法更有意义，因为这一思路中流程、程序、信息与价值流都可以被重新定义。

商业生态系统设计画布

确定用户/顾客的需求

- 谁是顾客或用户?
- 描述顾客/用户档案
 (痛点、收获、待完成和用例)
- 哪些问题待解决?

核心价值主张

对于用户/顾客来说,核心的价值主张是什么?

定义价值流

- 目前和未来的(正向和负向的)价值流是怎样的?
- 流动的产品/服务流、货币/信贷流、数据、信息有哪些?
- 数字化价值流/资产有哪些?

设计/重新设计

探索

设计
- 在商业生态系统中,对于核心价值主张制定的关键角色有哪些?
- 同时给予角色高级且补充性的服务,可以赋能系统中直接或间接的其他角色。

重新设计
- 是否存在不同的场景,有不同的角色?
- 哪些角色可以去掉?
- 有能够在多维度上将价值流规模化或变得更好的角色吗?
- 商业生态系统是否够稳健并且能够在新的场景中存活?

建立/测试

描述各角色

- 商业生态系统中的角色有哪些?
- 他们在系统中的功能和角色是什么?
- 他们参与到商业生态系统中的动机是什么?

搭建原型进行测试,从而提升商业生态系统

- 从哪个MVE开始?
- 在哪里以及如何测试MVE?
- 为了便于迭代式提升,哪些经历有助于我们获得价值流、商业模式和生态系统中的角色?

分析每个角色的有利条件和不利条件

- 对每个角色的优势和劣势是什么?
- 在系统中角色的优势/劣势以及机会/威胁是什么?

多维度审视商业模式

- 对于每个角色来说,商业模式和价值主张是怎样的?
- 各自的商业模式是如何对核心价值主张做贡献的?
- 所定义的核心价值主张等于各个角色价值主张的总和吗?

239

专家提示
商业生态系统成功的因素

为了能够成功应用基于商业生态系统设计的范式,必须牢记5个成功因素。

1. 生态系统意识

应该视自己为生态系统的一部分,发展识别自身在系统中角色与行为的能力,通过多个不同视角特别是其他人的视角来看待。

2. 理解全系统的选项

有意识地反思生态系统,并对自身和整个生态系统可能有哪些高产的行为富有想象,进而有针对性地改变价值流。以一个MVE开始并逐步延展。

3. 管理生态系统

增强我们与系统的协作能力、整合合作伙伴(共创)的能力以及为所有角色创建有利条件的能力。

4. 可持续的生态系统智力

建立在此领域中长期促进与提升系统性思维和设计思维的能力,以敏捷的方式进一步发展生态系统。

5. 商业生态系统中的领导力

建立将系统设计融入自身组织文化的能力,有意识地打破现有规则(黑海)。

关键要点
设计商业生态系统

- 针对商业生态系统设计，思考系统思维的成功因素。
- 接受生态系统的复杂性，始终牢记全局。
- 基于生态系统的方法，客户的日常业务和需求是很多商业模式的重要基础。
- 将用户与各角色同价值主张、互补性服务、网络中的参与者联系起来。
- 将各角色与价值流连接起来，如信息、货币、产品或数字资产与加密货币。
- 同时考虑生态系统中的角色如何赚钱，并向他们展示可能的收入来源，以使商业生态系统看起来更具吸引力。
- 将那些与技术飞跃无关的特定角色（如中介）去掉，虽然这些角色早前参与了商业生态系统的设计。
- 进一步发展商业生态系统时，始终关注顾客体验与平台成长，并快速、迭代地测试新功能。
- 使用商业生态系统画布来记录（重新）设计，并遵循所描述的过程。
- 创建一个最小可行生态系统（MVE），并逐步进行扩展。

3.4 如何实现落地

设计思维过去经历了各种各样的时代。在20世纪70年代出现了"融合",后来有"现实问题",一直到商业生态系统设计。横跨所有时代,我们在组织中都曾经面临将解决方案成功落地的挑战。

如何在落地实施中克服阻碍?

经验告诉我们,各个决策者在企业中都希望有自己的话语权。通往解决方案的过程往往被仔细检查。法规部门的同事对于最初提出的原型就提出反对;技术专家通常对不是由自己开发的解决方案不开放("非我所创"综合征);来自市场营销的时髦同事则受到新解决方案的严格品牌规范的约束。

此外,还有管理层的意见、产品管理委员会的担忧以及所有其他质疑我们的点子以及阻止落地的无数委员会。在大多数大型企业中,你会遇到类似的阻力,尤其是因为相当传统的创新与组织方法在大多数组织中占据主导地位。这些企业的特点是将错误最小化、将生产力最大化,希望将流程变得可复制,消除不确定与变化,还有借助最佳案例与标准程序提高效率。

设计思维以敏捷的方式为变革与创新的开始提供了很棒的基础。有意识地依靠跨学科团队与彻底的协作，通过迭代促进试验性过程，从而将学习成功率最大化。

尽管如此，很多点子都在半途流产，从未面向市场。如前所述，核心问题之一是企业的利益相关者并不是创意核心的一部分，且通常依赖过往的结构与思维方式采取行动。从而，领导力的风格常常在抵抗项目实施中带来的变化。即使在后期的面市之前，也是需要强烈变化意愿的。面市之前，人们也许会意识到其他人比我们先一步将解决方案推向市场。在这一刻，应该问自己一些重要的问题，因为这些问题的答案最终会决定想法是成功还是失败。

- 如何通过其他方法获得市场成功？
- 已经思考过商业模式的所有类型了吗？
- 什么样的价值主张会在顾客中产生"口口相传"的效果？
- 生态系统中是否存在合作项目的可能性，以便解决方案规模化？

如前几章所述，想要在数字化世界获得成功，与合作伙伴的协作变得越来越重要。商业生态系统中，许多元素都可以由其中各类企业提供，尤其是当需要自身没有掌握的技术时。协作可以刺激真实想法的发展。其优势显而易见：可大大加快速度与提升效率，能参与到新趋势与新技术中去，并且能降低开发成本。然而，作为一家企业，尤其在协作的方式下，你需要有处理开放创新模式的能力，以及探索／借力的技能。关于后者，需要快速面对知识产权（IP）的问题。但是如今看上去更重要的似乎是：谁拥有数字化解决方案的数据以及可用性问题等方面。

作为"邮轮"，我们可以如何像快艇一样行事？

传统企业和初创企业的合作中，双方的文化会发生冲突，因为两者遵循不同的规则，有着不同的等级制度。对于所谓的内部创新方法保持开放的企业有机会发展出更能接受高风险的企业文化。这种方法得益于：自主团队独立发展他们的想法，并具有企业家精神，从而扩大现有的创新或在市场上作为公司分拆树立起自己。这与传统企业 DNA 的中心式决策理念相对立。此外，传统的方式还将面临风险：现有技能与有限资源不足以使想法在市场上成功规模化。

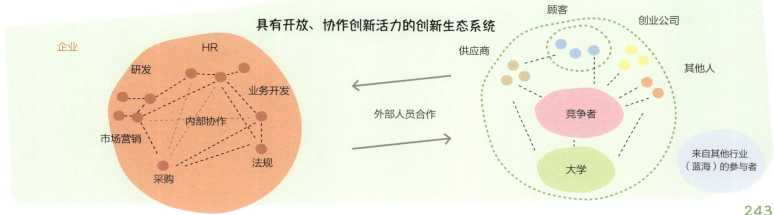

解决方案如何走向市场？

对莉莉来说，一旦参与者提交了结果，她在大学里的工作通常也就结束了。解决方案的落地实现对她来说不是主要问题。然而来自行业合作伙伴和实施者的反馈令她陷入思考。很多知名的商业机会都没有找到通往市场成熟的方式。

十分简单的市场机会中，之前讨论过的方法，也就是在初创公司实现想法也许是最简单的。你可以花一年时间为团队配备金融资源，用训练支持他们，并试图在这段时间内将机会发展成市场成熟。首先，这最大限度降低了风险，同时也避免了所有在传统企业 DNA 中会出现的障碍。遗憾的是，目前为止很少有人选择这样的落地实现方式。这是因为，在企业中，它需要团队有意愿在一段时间内坚持地推进其想法。

关键是执行！

莉莉也很清楚落地实施将是影响未来成功的重要因素之一。HPI 和斯坦福在 2015 年联合进行了一项研究。莉莉从中了解到设计思维在工作文化塑造与协作领域带来很多积极的影响。但很明显，设计思维的前十大影响并不包括在市场上推出更多的创新服务和产品。依我们所见，这是因为过程中并没有将落地实施作为最后阶段的重要补充。作为一种思维方式，设计思维必须在企业中全局地建立，这才能够成功实施。不幸的是，现实中大部分组织（72%）以更为传统的方式在使用设计思维，这也是企业中"创新人员"的孤岛，也是强尼不幸在其企业观察到的现象。所以对于点子在落地实现初期被扼杀，我们一点也不惊讶。

专家提示
像创新企业一样工作

创新企业是指像研究实验室一样行事的年轻企业。在这些实验室背后,通常有一个很强企业家个性的人物,比如马克和他的联合创始人。创始人通常来自精英大学,并且将学得的深度的知识带进来。他们的意图主要是设计新的商业模式。他们的文化特征主要是:

- 清晰的愿景;
- 拥有长期战略;
- 创始人很强的个人责任感;
- 高度的风险承受能力。

创新企业的一个典型方法是将现有商业模式彻底改变,从而撼动市场。比如,他们会创建一个价值主张,其能够以更优价格更好表现,提供增值服务或打破现有的商业生态系统。创新企业的员工对于企业愿景充满激情。相比权力游戏、等级制度与僵化结构,其盛行的文化旨在解决问题。他们具有积极的思维模式,并关注实现市场机会;他们会充分利用在精英大学培养与建立起来的网络。2.2 节描述了价值连接框架。

成熟企业可以从创新企业的思维方式中学到很多。它从清晰的愿景开始,以网络导向的思考方式前进,所有参与者都参与到问题解决方案中去,并且身处敏捷而扁平化的组织结构。

创新企业

初创企业

传统的组织模式

非项目团队

实验室

专家提示
所有参与者的投入——利用利益相关者地图

由于身处大型组织,所以通常会离创新企业的思维方式较远。将企业之外的相关参与者以及企业内部的利益相关者积极吸纳到问题解决过程中更为重要。座右铭是:将受影响的各方变为参与者。如果在设计过程早期就将有关系的利益相关者引入进来,他们将更能理解为什么问题陈述发生了变化、潜在顾客有哪些需求,以及对用户来说哪些功能是重要的。一旦有了这层理解,所有利益相关者通常都会主动帮助,将解决方案推向市场。虽然仍旧会感受到阻力,但是相比于在过程中较晚引入利益相关者,阻力已经大大减小。精益画布用来做这件事是一个很好的方法(见3.2节)。企业在顾客档案发展阶段可以将市场营销吸纳进来;在思考商业模式的财务方面时可吸纳策略师,让其密切参与;在制定出色的价值主张时则需要产品经理承担责任。要落实解决方案时,所有参与者都会感到对开发过程有更强的联系。

设计思维周期结束之前,需要再花时间制定落地实施策略,这将会很有用。在更早的时候花时间进行思考比较好。尤其在传统管理企业中,利益相关者地图对于以最佳方式克服这类组织中的诸多障碍很有帮助。利益相关者地图有助于识别最重要的参与者以及他们之间关系。他们是内部客户,需要将项目卖给他们。必须问自己的关键问题是:

- 从 CFO 的角度来看,目前面临的挑战是什么?
- 考虑到主动权,CMO 如何更好地使自己受到关注?
- 支持我们的想法后,产品管理委员会能获得什么?
- 这个想法如何匹配 CEO 的宏大愿景?
- 这个想法如何匹配企业的战略?
- 谁在阻碍这个想法?原因是什么?

创建真实利益相关者地图的过程很简单。可以利用很多游戏元素。根据经验,利用那些已经有特定角色的游戏元素非常有效。乐高"童话天地"系列(Fabuland)的元素很理想。然后我们需要一张很大的桌子,在桌子上铺上一张大纸。开始往上放便利贴、笔、缎带、乐高积木和绳子,绳子主要用来创建利益相关者之间的联系并将其可视化。讨论必须很开放。最后,确定需要采取的措施,以便针对性地接近各个利益相关者。

专家提示
扁平且敏捷的组织

每个大型企业都梦想着拥有创新企业那种扁平化且敏捷的组织结构,这可以使快速试验以及落实市场机会成为可能。但转变整个组织是一项耗时长得多的任务,所以建议逐步采取措施。

基于观察,建议从小规模开始,并逐步过渡。理想情况下,第一步,从一个团队开始,尝试敏捷的工作方式,进行试验(成熟度1)。重点是学习如何敏捷地工作。第二步,将此方法延展到第二个有类似特征的团队。例如,这些团队在相对短期内为现有产品开发出新功能,借助他们的想法最终令顾客更高兴;或者他们针对现有的解决方案利用新商业模式进行试验。第三步,开始将这种敏捷性扩展到整个组织。多个团队自主开发出完整的商业模式、产品或服务。清晰的战略有助于团队将自己导向企业目标,并使活动与企业目标保持一致。很重要的是这些团队需要建立与组织既有部门之外的协作,并且中层管理愿意割让责任。敏捷项目管理构成了精益项目治理的基础。第四步,可以将这一方法进一步复制到组织中,从而将现有组织转变为敏捷组织。期望目标实现的最佳指标是:敏捷组织由内向外开始创新。最后一步,团队自主行动,在设定任务之下启动新计划,并在市场上"飞速"(即在短期内)实现它们。

这种多项目组织中的多团队协作也被称为"团队中的团队"。在这类组织背景下,通常还会使用"协会""部落"这样的术语。

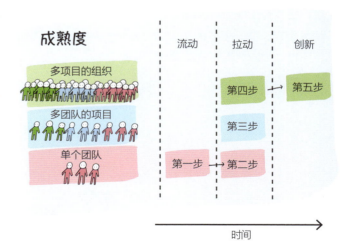

专家提示
将责任移交给小队

小队的工作是最像创新企业的。属于此类别的一个企业是 Spotify，其管理层一直依赖部落、小队、分会以及协会这样的组织。像大多数创新企业一样，Spotify 有很强大的愿景（"音乐无处不在"），这使得各个部落及小队可以相应地调整他们的活动以保持一致。尤其是在技术驱动的企业，可以在短时间内以这种方式实现更高水平的员工卓越性。

在 Spotify，员工以部落的组织方式工作。一个部落最多有 100 名员工，他们负责一个共享的产品或顾客细分档案，并根据互相之间的依赖性，以尽可能简单的方式组织部落。所谓的小队在各个部落内形成，他们负责处理一个问题陈述。小队自主行动、自我组织。来自各个学科的专家是小队的一部分，并执行各种任务。每个小队都有明确的使命；在 Spotify，这些使命可以是支付或搜索功能的改进，或类似 Radio 功能的改进。小队可以建立自己的故事，并对推出市场负责。使命是定义清晰愿景的一部分。各个分会保证技术层面的交流。具有相应技能类型的社区则通常由一名直线经理监管。

协会基于共同兴趣而产生。例如，兴趣小组会围绕某个技术问题或市场问题而形成，然后行动也是跨部落交叉的。协会有可能是处理区块链技术，并讨论其在未来音乐领域的应用。

这种组织是具有扁平层级的网络。小队直接与另一小队一起工作，并且他们之间的界限是流动的。在这样的结构中，为解决一个问题会倾向于深度协作，比如临时组建也会临时解散这种协作。这样，网络化组织就出现了。针对此类方法，建议告别传统的角色描述和等级制度进行。

三个导向更优表现与个人满足的因素

- 自治
- 目的和意义
- 个人责任

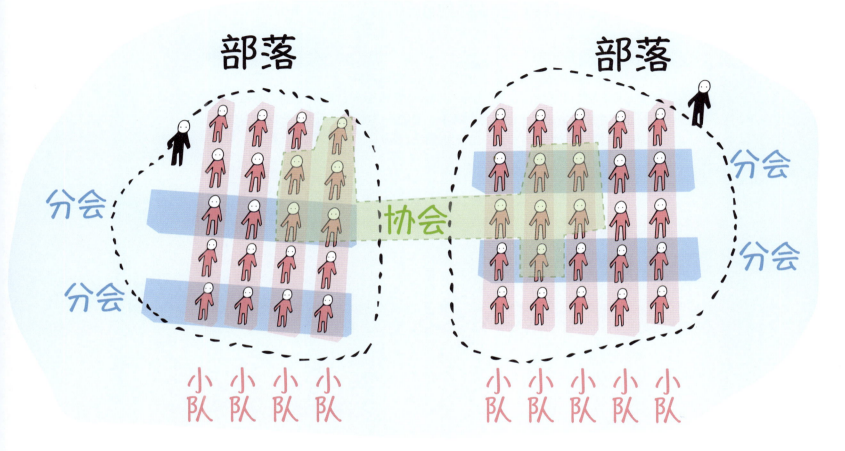

自治小队的特征：

- 觉得自己处于一个"迷你的创业公司"中
- 自组织
- 跨职能
- 5~7人

专家提示
将责任移交给小队

大型组织将市场机会落地实施时,无法避开效果的衡量这一话题。传统的平衡计分卡方法使用的维度以及众所周知的关键绩效指标已不再合适,应该用新问题来替换。特别是,如果企业处于转型阶段,必须重新考虑并/或废弃这些衡量方法。建议在因果链中纳入未来导向组织所需的关键要素。生态系统中的思考能力以及团队执行任务的热情都会成为管理的关键要素。

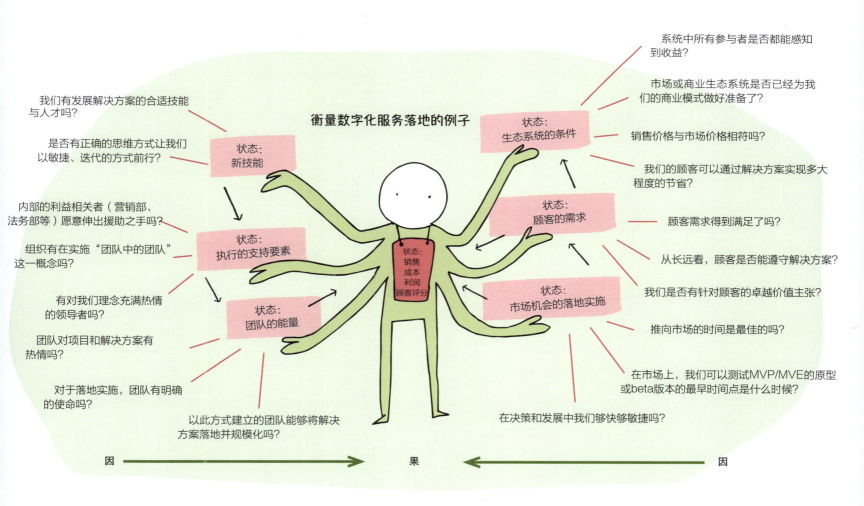

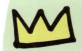

专家提示
设计团队之间持续的思想交流

　　创新项目与解决问题项目，在企业中适用领域不同。这意味着针对各个设计团队，对未来的定义与时间范围也会不同。重度依赖技术的敏捷企业中，新服务与产品的时间范围通常不会超过一年。在产品组，周期为12~14个月，视行业不同而不同。针对有大量投资且需要考虑重大决策的平台，标准则有可能是上至5年的时间范围，尤其因为要考虑到回报周期。作为设计元素的战略远见则有5~10年的视角。除了期望的市场角色，还应该思考未来哪些商业模式会带来收入这一问题。更进一步，做出宏观趋势会如何影响企业及其投资组合的评估。我们发现，如果最终期望以针对性的方式进行创新，团队之间持续的思想交流是成功因素之一。当然需要始终意识到设计团队的时间周期。此外，各个部门与业务单元、小队与团队需要掌握首要战略的计划洞见，这样他们才能够将使命放在合适的背景中。外部网络也是成功的关键因素之一。

关键要点
成功将解决方案实施落地

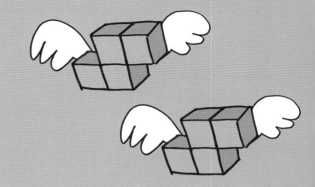

- 在早期阶段确定企业的相关利益者,并让他们参与到设计挑战中。
- 在实施之前,在利益相关者地图的基础上,制定具有具体措施的实施策略。
- 建立能够加快面市速度、敏捷和精益的组织结构。
- 通过与合作伙伴、初创企业和顾客的外部合作项目,为项目落地提供额外动力。
- 想要转变为敏捷组织,过程中遵循逐步走的方法。首先,建立小而灵活的团队;然后,通过明确的战略与员工指导来逐步扩展。
- 接受事实:并非所有项目、行业与任务都适合以敏捷组织的形式。
- 始终在敏捷组织中定义清晰的愿景,否则部落很难确定他们的任务。小队需要知道首要愿景以使他们的任务与此保持一致。
- 建立起对"设计团队具有不同规划周期"这一事实的意识。
- 促进横向交叉合作,例如通过协会。

3.5 在数字化范式中为什么设计标准会发生变化

皮特对于数字化带来的可能性越来越着迷。机器人将会逐步发展出各种各样的水平层次,并且它们能自主和人们进行交互。比尔·盖茨曾说过:"到2025年,每家都会有机器人。"皮特认为这会更早发生。在高速公路与私人场所已经出现自动驾驶汽车,在云机器人与人工智能领域也不断出现新的可能性。类似于区块链的新技术可以使人们在开放、去中心化的系统中进行安全的智能交易。

但是,为未来系统找寻解决方案时,这又对设计标准意味着什么呢?

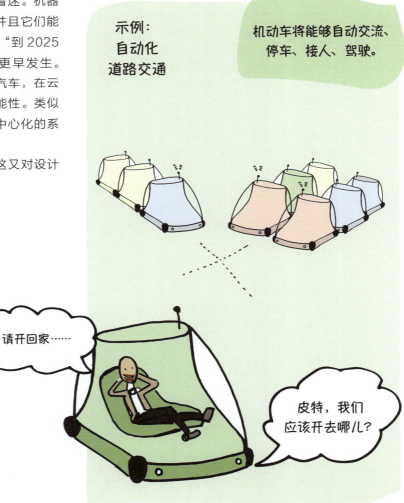

非数字化世界中，与人的关系曾是改善体验的关键。而当看到伴随着数字化的发展，其在不同发展阶段也有不同的优先级，设计标准也随着扩展。对于机器人与数字化领域的下一个重大想法是，由于系统互相交互，并且机器人与人类都能够从中获得体验并相互学习，新的标准是什么就很有关系。关系在机器人和人类之间建立起来。他们会像团队一样行动。

因此，信任与道德成为人机团队关系中的重要设计标准。所谓的认知计算，旨在开发出具有人类特征、能自我学习与自我行动的机器人。如今根据不同行业，许多项目与设计挑战仍旧处于从电子商务到数字化商务的过渡阶段。如果想要保持竞争力并通过新的商业模式来开发迄今为止仍未知的收入来源，企业要将数字化作为重点。

时间 →	1994 →	2004 →	2014 →	未来
模拟/非数字世界	网络/互联网	电子商务/数字化营销	数字化商务/物联网	半自主型机械/"机器人"

重点	为了更好的体验，建立与人类的关系	在新市场与新国家中扩展关系	将顾客交互转变为全球的、高效的媒介	将人类间的关系扩展到机械	与人类和社会系统互动的智能、（半）自主型机械
设计标准	• 需求 • 简单 • 功能性	• 网络 • 可获得性 • 数据	• 信息 • 商务智能 • 大数据	• 知识 • 预测 • 传感器入口	• 信任 • 适应性 • 意图
系统	• 人类	• 人类 • 互联网	• 人类 • 云	• 人类 • 传感器 • 物体	• 人类 • 机械 • 机器人 • 社会系统 • 文化
结果	最优关系	扩展的关系	最优渠道与交互	新商业模式	亲密关系、人机团队

未来的设计标准会是什么？

当机械开始半自主化行动时，设计标准也开始变化。这种情况下，人类与机器人进行合作。机器人单独执行任务，因为仍旧由人类来进行中央控制。

当人类与机器人能像一个团队一样互动时，着实令人激动。这样的团队具有深远的可能性，并且能够：

- 更快地做出决定。
- 同时评估很多决定。
- 解决较难的任务。
- 执行复杂任务。

由人机团队来实现的相关标准，可以从特定的任务结构中推断出来。设计思维尝试将任务特征与团队成员特征进行最理想的匹配。但未来假使人类与机器人将会在一个团队共同行动，会出现的新问题是：更重要的是保留自主决策权，还是成为高效团队的一部分。最终，良好的团队绩效可能会更重要。创建有效的团队是一件很复杂的事，然而，这是因为三个系统在人类与机器人的关系中是相关的：人类、机器、社会或文化环境。

更大的挑战在于系统如何互相理解。机器可以简单地处理数据与信息。人类有识别情绪的能力，并根据此调整行为，但令两个系统都有同一套知识有些难。

理解别人知道些什么很重要！还有社会系统中的元素。由于在不同文化、不同社会系统下各自的存在形式不同，人类行为也相当不同。别忘了伦理道德：机器人在面对两难境地时如何决策？假设一辆自动驾驶的卡车需要面对两难境地：它必须做出决策，将车转向右边还是左边。一对退休的夫妇在右边，还有用折叠车推着宝宝的年轻妈妈在左边。基于不同的决策，其道德价值是什么？带有小孩的母亲比退休老人更值得救吗？

这类两难境地中，人类往往凭直觉做出决策，基于自己的道德观以及已知的规则。他可以自己决定在两难境地中他是否想要打破规则，比如在停止标志处刹车失败，而机器人只会遵循规则。

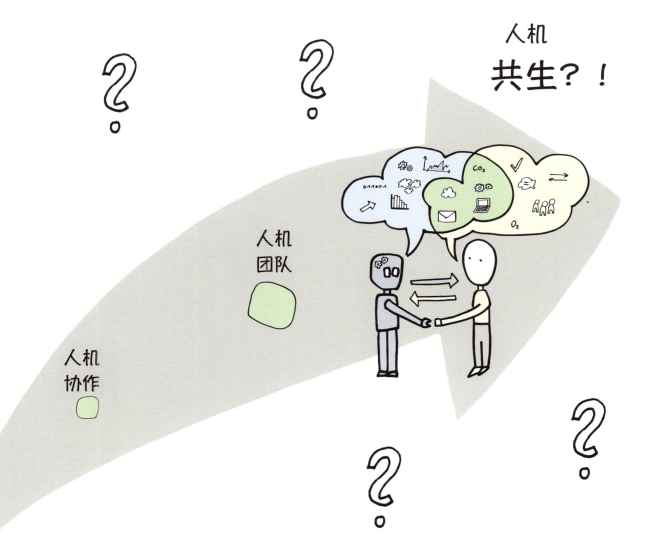

甚至一个倒咖啡这样的简单动作都在表明：人机关系中的信任、适应性与意图正在成为交互设计的挑战。

问题是：机器人与自主型物体的世界应如何整合到新数字化解决方案的发展中？

皮特利用设计思维反思时，仍旧聚焦于人类。他建立解决方案来提升顾客体验或现有的自动化流程。你可以叫它数字化 1.0。在数字化更高的成熟度层次上，事情会更具挑战。随着成熟度上升，机器人也变得更加自主。不仅仅是各个功能或过程链条自主化了，机器人在某个情境下和人们的互动也自主化了。因此他们可以进行多方面行动。信任、适应性与意图将会是最重要的设计标准之一。这意味着将来在人机交互中，优秀的设计需要所有这些设计标准。

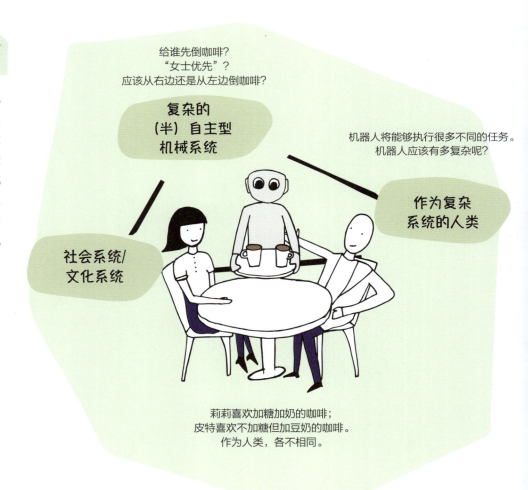

皮特有一个新的设计挑战，他想要和瑞士一所大学来协作解决。他正在和该大学的教学团队联系。皮特的设计挑战包括：为注册无人机与确定它们的方位找到解决方案。对大多数人来说，全自动无人机还没有出现。但它们正变得越来越自动化，在将来一定能够自己飞行。它们会在监控领域、维修领域、配送领域执行任务提供相应的服务，或是仅仅在生活中应用。

设计挑战：
"我们如何在中央平台上设计无人机的注册与追踪过程(>30kg/< 30 kg)/(> 66 lbs/< 66 lbs)？"

"设计思维训练营"的参与者开始进行工作了。他们应该急需找到注册无人机以及识别它们位置的技术解决方案。与飞行监控领域的专家访谈也证实了这类解决方案的需求所在。法国机场曾经发生过一个意外，当时一架大型客机最后着陆时躲避了一架无人机，这更突显了这一需求的存在。

由于所有利益相关者都参与到设计挑战中，学生们更进一步采访了城市中的过路人。他们很快意识到一般大众对无人机并不很感兴趣，只是在一定程度上接受它们而已。于是设计思维团队提出了比技术解决方案更难的问题：人类与机器的关系。尤其是在瑞士的文化环境下，设计挑战时常发生，关注一般规则与标准似乎很重要，诸如防御对政府或对个人自由的侵犯。参与者看到了复杂的问题陈述，并用以下问题来重新制定设计挑战。

新的设计挑战：
"我们该如何设计无人机与人类之间的交互体验？"

基于新的设计挑战，可以从另一个角度来解读问题。结果就是技术性的解决方案被置于次要地位，而更强调作为重要的设计标准的人类与机器间的关系。扩展设计标准可以作为解决方案的基础，这样每个人都能认出无人机，同时可以从交互层面延展服务。

"我知道你是谁，看上去很友好。"

这种情况下，开发的原型包含一个App，它与云联网，并与无人机上的交通信息进行同步。通过位置数据，"无人机雷达App"可以探测到无人机。关键功能是，检索信息的无人机会向路人以"友好地点头"问好。受访者相当接受这一功能，并展示了人类行为可以如何最小化无人机带来的恐惧。其他原型也同样表明以友好的方式或附加服务能提升这类关系。

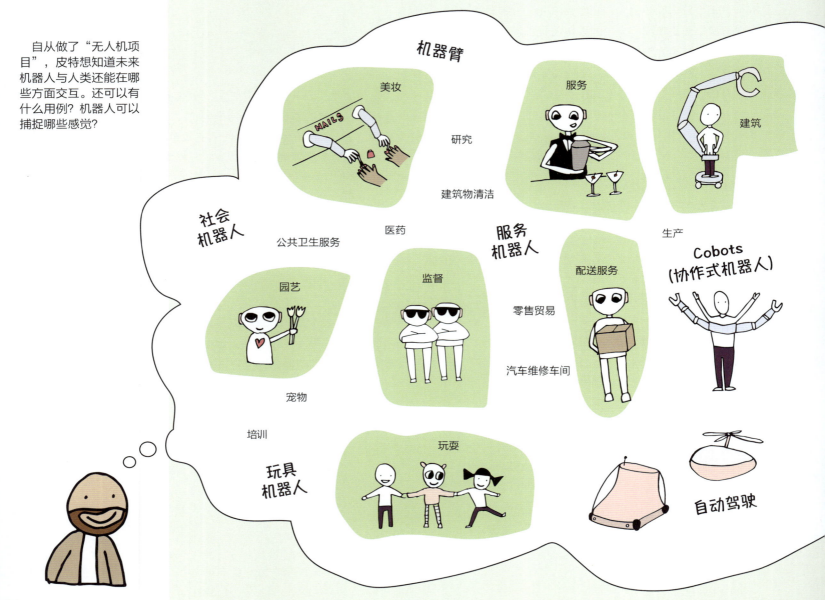

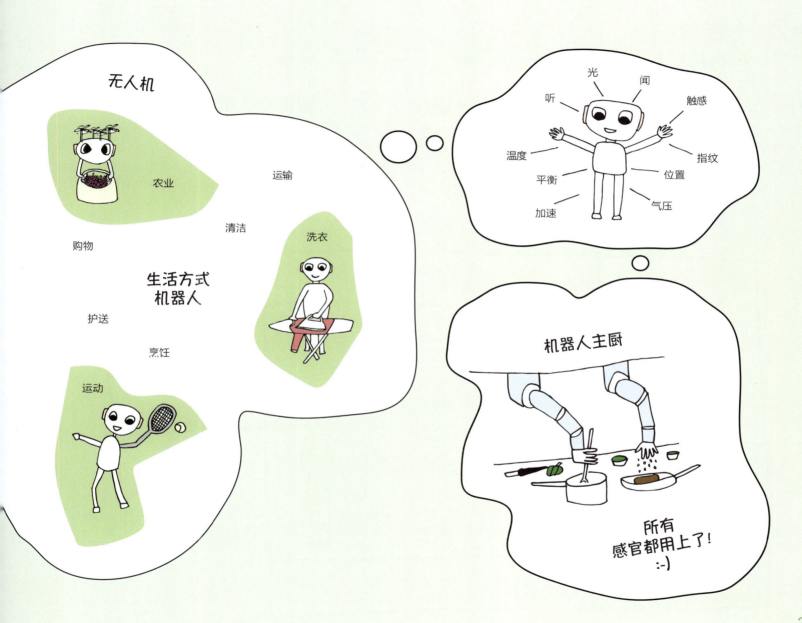

专家提示
人物角色与机器人角色共存

自动驾驶与无人机的例子已经显示出：未来将会是人类与机器共存的状态。人类与机器人的关系将对体验起决定性作用。初步考虑后，证明和人物角色一同创建一个"机器人角色"是有效的。

机器人角色的创建来自人机团队画布（勒威克和利弗），里面包含针对两者关系的核心问题。机器人角色与人物角色间的互动与体验是至关重要的问题。首先，两者间需要信息交流。由于特定行为通常是1∶1执行的，交流相对容易。

当情绪成为互动必不可少的一部分时，事情变得更加复杂。知识交流需要学习系统。只有当这些元素之间能精密地相互作用时，才能正确评估意图并满足期望。复杂系统尤其需要能适应此类环境的复杂解决方案，而情绪让复杂性在人机关系以及其团队目标中又增加了一个等级。

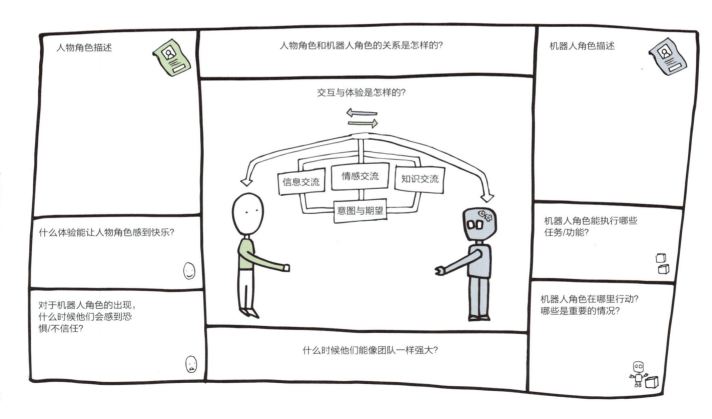

专家提示
为机器人设计"信任感"

信任能以不同的方式构建与发展。最简单的例子就是赋予机器人人类的外表。未来机器可能会成为生物,与人类沟通,同时给人类对话者留下可以信任的印象。"以人为本的机器人小组"这一项目就是很好的例子,其创建了一个能让人想起动漫女生的机器人头部。基于儿童的特征(大眼睛),这一创建给人一种无辜的印象,利用了小孩与幼小动物的关键特征,即比例(大头小身)。因为机器人能够认出谁在跟它讲话,所以也在一定程度上建立起信任。它会建立眼神接触,从而流露出其心态。不仅仅是机器人的行为方式,还有其长相通常依赖于文化背景。在亚洲,机器人更多模仿人类形象,而在欧洲更像是机械物体。美国第一个机器人是个大罐头。日本第一个机器人则是一个大而胖的佛像。

一旦变得和人类更像后,机器人可以更灵活地应用:它们可以帮助老年人进行健康护理,以及在建筑工地上帮忙。当机器人以人类预期的方式行动时,尤其是因为这样的行为让人们感到安全时,信任就创建起来了。那些不会在工作中伤害人类的机器人——尤其是紧急情况下——是值得信赖的。这是他们能够与一个团队及人类互动的唯一方式。学习与建立信任都能够降低过程中的干扰。针对不同社会系统中的人机活动,或是当活动由云机器人支持时,信任这一主题变得更加复杂。于是,界面不仅仅是由引发信任的大眼睛所演绎,而且是由自动帮助者来引导我们、提供决策的依据。

专家提示
为机器人设计"情感"

在人机关系中,情感和信任同样重要。人们期望机器人能够识别他们的情绪并相应地做出反应。毫无疑问,人类有情绪,并且行为受情绪影响。开车时的行为就是一个很好的例子:驾驶风格会受到情绪的影响,并且我们对其他人的驾驶风格会进行反应。当必须要赴约时,我们会开得很着急;当开始度假时,我们会开得很放松。当一天下来心情很糟时,我们会开得比较猛烈。自动驾驶又如何掌控这些情绪与倾向呢?机器人必须调整行为,比如开得更快(更猛烈)或更慢(更小心)。如果有必要,还必须能调整路线,因为有时候人们想要享受风景,而有时候只是想尽快地从 A 点到达 B 点。在将来,一种可能是将性格与偏好像个人 DNA 一样转移到分布式系统中,从而提供一定量的储备信息;另一种可能是传感器可以实时传送附加信息,这可以让机器人更快更容易地针对情绪做出正确决定。

因此,在未来,对于情绪的识别以及做出相应的行为调整将具有重大意义。该领域的最新发展包括"胡椒"(一款人形机器人由日本软银集团和法国 Aldebaran Robotics 研发,可综合考虑周围环境,并积极主动地做出反应)它能够解读情绪。

关键要点
数字化世界中的设计标准

- 未来的顾客可能是机器人。
- 设计的交互方式反映了机器与人类的共存关系。
- 当人类和机器人作为一个团队时最有效,要充分利用这一事实。
- 设计人机交互中的所有必要领域。包括信息交流、知识交流和情感交流。
- 关注信任。当对话者按照您的预期行事时,信任就加深了。
- 和人物角色一同使用机器人角色,从而可以将交互与关系可视化。
- 定义一种策略:当学习道德遭遇困境时,让机器人可以应对,并让它们按照预先编程的算法相应行事。
- 注意设计标准会发生变化,并且复杂系统需要复杂的解决方案。

3.6 如何启动数字化转型

每个人嘴上都在说数字化转型，而启动转型的第一步就是要在寻找解决方案以及更好的顾客体验时，学会设计思维的思维方式，学会共创以及跨学科团队的通力合作。马克已经和他的团队在以这种思维方式进行工作。对他来说，敏捷和迭代的工作方式是必然的，也是团队文化的一部分。之前的章节已经介绍了一些工具与方法，甚至传统企业也能够参与到这种思维方式中。大家可以：

- 定义通往战略远见的新路径。
- 进一步发展商业模式。
- 在商业生态系统中，通过思考实现新的价值流。
- 新组织形式中以敏捷和网络化的方式协作等。

当然，还有其他很多同等重要的类别，但是大多数情况下都是针对特定的行业。这些方法与工具，从收集和分析数据开始一直到自动化的成熟，或者达成在开放系统中驱动去中心化和智能化的期望。

从设计思维工作坊开始数字化转型

对于以产品为中心的传统企业，设计思维工作坊通常是跨越数字鸿沟的第一大步，从而成为数字业务转型的开端。当落实策略时，数字化引领者要有一个清晰的愿景、是技术赋能者、拥有新的思维，并以团队中的团队的方式行事。

为了使各个团队能够以自组织的方式行事，但同时又具有明确的方向，清晰的愿景是必要的，从中可以衍生出数字化策略。企业所应该发展的方向必须对所有人都清晰明确。

对于从之前更为演绎的思维方式转向设计思维的思维方式，新思维至关重要。每个人的态度必须与整个团队相匹配。跨学科团队如果想要获得出色的成果，正能量绝对是必要的。

每个企业与行业都必须定义它所需的技术与技术赋能者，以及哪些将成为价值主张的一部分。在企业内部或在商业生态系统中，关于技术的知识最好可靠且可用。一种可能性是与初创企业或大学合作，必须保证挖掘在数字化领域具备技能的人才。除了技术专长之外，也必须发展方法论知识以及跨学科团队的协作。

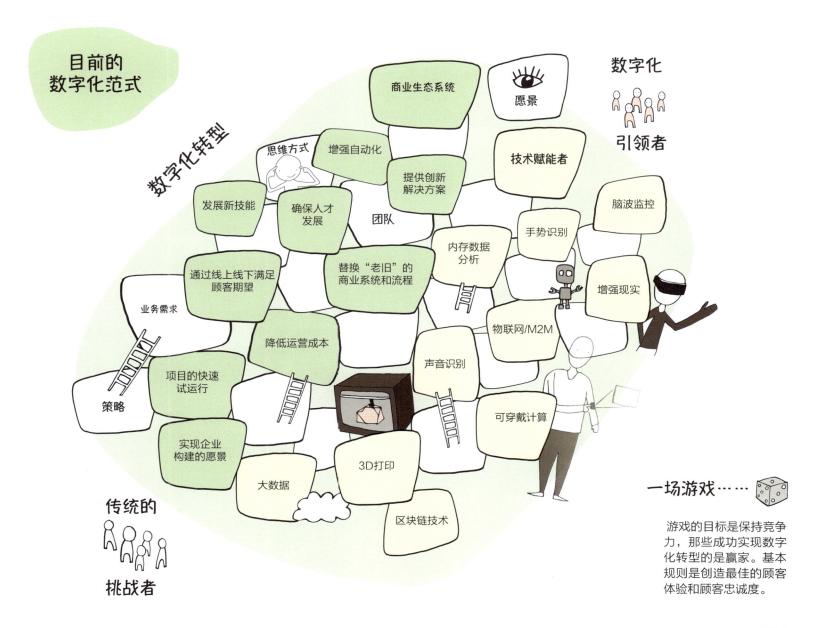

我们如何……启动数字化转型并逐步发展？

如前所述，传统企业必须跨越数字鸿沟以实现数字化转型。之前有效的假设不再适用，包括以产品为中心的开发、传统的组织层级结构，以及对于借助中间商的市场份额和实物交易链的强烈关注。在很多行业，这意味着整个组织的转型。发展这些技能可能有以下步骤可能：

（1）通过设计思维建立新的思维方式。与顾客共同开发新的解决方案和顾客体验（共创）。

（2）将这类工作／协作延展到组织中去。尽可能多的团队应该能够以敏捷和跨部门的方式协作。组建团队中的团队，进而由内向外发生组织变化。

（3）如果能很好地利用网络效应，很多事情可以更好地规模化。发展出完整的数字商业生态系统，而非具有独特卖点的单个产品和服务。

（4）下一步，这种方式可以将智能化转成分布式结构，从而实现没有中间商的业务流程与交易。敏捷且横向的协作在整个企业内产生，而不仅仅是在组织内的某些团队产生。

首次深入查看数字鸿沟是需要勇气的。数字化商业世界复杂、多样化，而且需要新型的网络化思维。

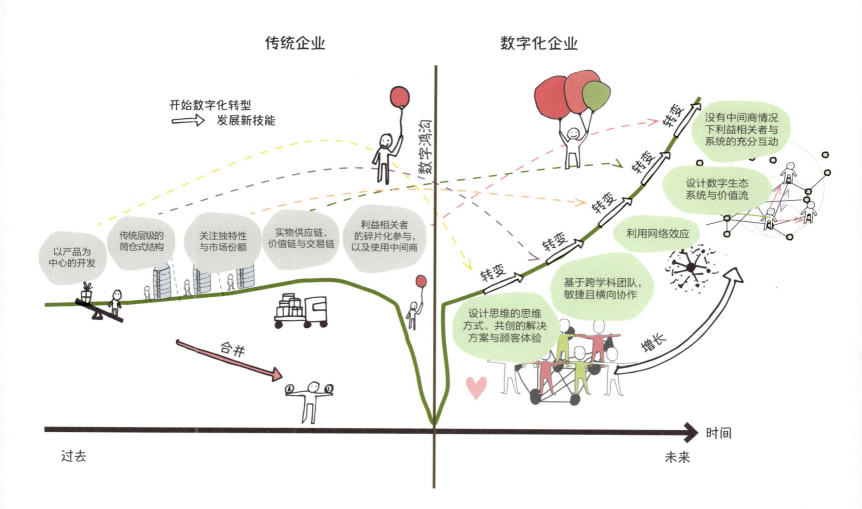

先思考，然后带着满满的正能量进行转型

过去几年，我们已经见证过许多这种情况，企业进行数字化管理就像执行其他项目一样：思考、计划，然后从上至下落地执行。领导者团队确定措施，然后急迫地将其带到组织内。不幸的是，没有一种方法是成功的。因此，应该借助设计思维开始数字化转型，然后就像所描述的那样横跨企业所有筒仓来执行，让每个人都参与其中。最后，想要实现一个人们工作其中且能产生影响的系统。根据经验，在组织中为大家提供空间是有益的，这样他们可以自己独立完成认知过程，从而形成共同的新理解，一种匹配组织与员工的思维方式。在"商业生态系统"这一章节的验证周期与实现周期中，指出了企业中人的重要性，他们的态度与动机对于商业生态系统朝期望方向积极发展至关重要。

第一个必要的步骤总是抛开自己原有的假设，并练习正念，我们可以将这第一阶段称为反思。接下来的步骤与众所周知的设计思维原则是同步的。

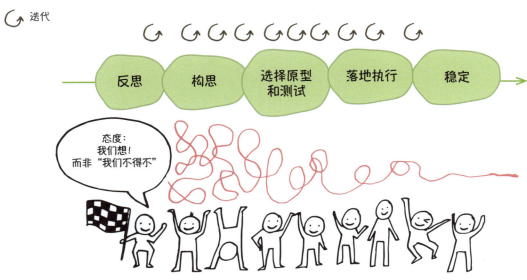

很多人支持转型，而不是只有一些人。

将技术视作变化的机会

事实上，技术一次又一次地为重大变革提供机会。数字与技术上的变革已经改变了世界，并且在未来会更快更深远。举个例子，人们目前所处的阶段是：作为技术赋能者的区块链也许预示着下一个革命的来临。新的市场参与者出现，新的价值流被定义，但这也意味着那些坚持使用旧模式与个体中间商的行业将在中长期被市场挤压。

这对传统挑战者来说意味着什么？

任何人想要在区块链领域生存，必须具备参与生态系统并积极塑造这种角色的技能和思维方式。大多数企业仍旧处于临时随机实施数字化转型的阶段，而且主要由自动化流程驱动。之前提到过，为了更高的成熟度，企业大部分都应该参与到探索新机会中。

个别情况下，以这种方式创建的产品与服务通常都已经具备数字化功能（比如传感器）。随着设计思维的不断传播，对顾客及其需求更多的关注将占主导地位。具有对顾客更高关注度的数字化解决方案让大家作为数字化玩家进入市场成为可能，这也是横向及网络性的创新。如果你想让自己在数字化生态系统中占有一席之地，那么为建立起创新数字化服务而对外开放具有决定性意义，包括与合作伙伴加强协作。根据经验，企业在数字化方向上会按不同的 S 曲线前行。在单个 S 曲线中，业绩会以 S 形增加。为了瞄准下一个数字化转型的 S 曲线，在各个方向之间需要联合力量与正能量。

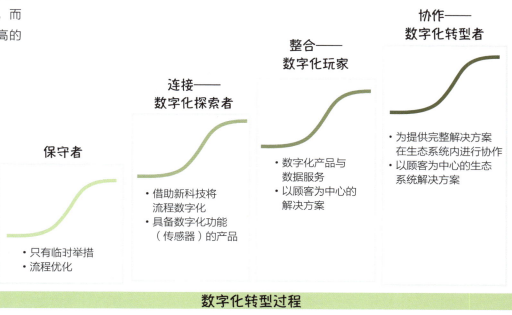

数字化转型过程

为什么商业生态系统中其他参与者的成熟度很重要？

目前，马克正在考虑关于商业生态系统中的参与者。就健康医疗保险，他分析了转型过程在S曲线上是如何进行的，并发现基于区块链解决方案以及元数据的数据分析，从哪个点开始能够建立起保险公司的可盈利价值流。针对健康保险公司，马克观察到以下阶段。

第一阶段：数字化（比如自动化）的结果是流程的优化以及成本的节省。

第二阶段：多维度数字渠道与数字化流程的积极渗透；流程链条的数字化。

第三阶段：提供数字化产品与数据驱动的服务；以此产生的数据可以货币化，并与其他参与者分享。

第四阶段：为了建立完整的解决方案以确保市场与规模化的成功，建立网络化与可信赖的生态系统。

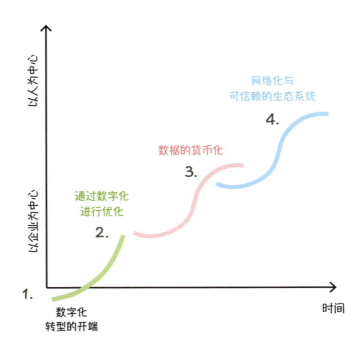

设计思维工作坊的顺序

我们已指出过，对于很多企业来说，设计思维工作坊是开启数字化转型的很好方式。当然，还有无数种方法可以将设计思维的思维方式转变为现实。根据经验，提出具体问题非常有效；也可以从战略远见或设计商业生态系统开始。重要的是企业所处的是什么行业，以及已经成功进行了哪些"跨越鸿沟"的事项。我们以皮特为例。

皮特有个目标是探索各个企业在区块链方面的潜力。这样，皮特开发了一个两天的工作坊，它可以帮助他的行业伙伴发掘区块链的机会。此外，在工作坊中他们还讨论了使用选项和商业机会。工作坊主要针对那些对区块链的可能性与商业生态系统中的新模型感兴趣的高层主管、创新与科技经理以及其他决策者。此外，他还邀请了各自生态系统中的参与者与创业者，以便从一开始就共同开发解决方案。皮特在工作坊中使用设计思维及其思维方式，并与商业生态系统的设计相结合。在工作坊的最后，对于解决方案将如何在市场上测试做出决策。

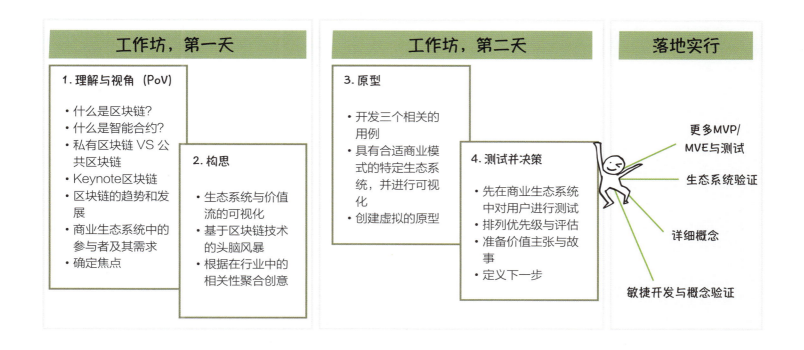

我们如何……
行事，如果"数字化"还没有在核心业务中奉行？

数字经济中，对所有行业的挑战都类似。四个最突出的挑战是：不确定性、商业模式的多维性、商业生态系统的参与、模式中为获得可观销售所必需的规模化。对于前瞻性策略的定义已经做过介绍。然而，问题仍旧存在：如果没有成功跨越数字鸿沟，而数字海啸已近在眼前，可以在短期内采取哪些策略？

第一个挑战是对于未来会如何发展的不确定性。所有行业的不确定性似乎都开始加剧。好消息是在设计思维中"拥抱模糊"是关键要素，其思维方式可以帮助我们处理不确定性。

第二个挑战是商业模式的多维性。这些模式通常用完全不同的价值主张服务于多个细分顾客群。可以通过（如谷歌）使用多变模型来了解这类方法。顾客"支付"时通常会留下网络中的数字痕迹，比如在交易或交互中留下的数据。其他商业模式（比如免费增值模式）一开始可能是免费的，只有在使用增值服务时才收取费用。这类数字化收入模式有一定复杂性。对于很多传统企业来说，这些是未知的领域。大多数情况下，想要以目标导向进行落地实行，IT 平台、API、数据分析以及具备合适伙伴的商业生态系统是必要的。

第三个挑战是生态系统的设计，在 3.3 节中已经讨论过。

第四个挑战是将模式规模化并实现持续增长。数字化商业模式通常不受国界限制。由于周期更短，增长必须更快，而且要具备广泛的基础。这也意味着基础设施、结构与流程都必须相应地增长。

很多企业会使用一个或更多策略来应对以上描述的这些挑战。但是，我们建议不要仅仅反应性、防御性地处理问题，还要有更为占据主动权的姿态。

1. 封锁策略

试图不惜一切代价阻止或减缓打击，比如通过专利声明或侵权申诉，建立起法律护栏，并使用其他监管屏障。

2. 挤奶策略

在不可避免的打击之前，从易受影响的业务单元中收获最大可能的价值（也就是尽可能从业务中转化价值）。

3. 投资策略

积极进行风险投资。这包括对"破坏性"技术、技能、数字化过程的投资，以及收购具备这些特征的企业。

4. 吞噬策略

推出和之前商业模式直接竞争的新产品或服务，以便为新业务建立起内在优势，比如规模、市场知识、品牌、融资渠道、关系。

5. 利基策略

关注核心市场中有利可图的小众细分市场，这之中不太可能发生混乱（比如专做商业差旅或复杂旅行路线的旅行社，专做学术市场的书商与出版商）。

6. 重新定义核心策略

从零开始构建新的商业模式。如果想更好地利用已有的知识与技能，新的商业模式很可能是构建于与原有行业相近的领域（比如IBM转做咨询，富士胶片转做化妆品）。

7. 退场策略

从商业中退出，并把资金返还给投资者。理想情况是，只要企业还有价值，可以通过出售公司来实现（比如将MySpace卖给新闻集团）。

8. 脱胎换骨策略

在未开发领域与旧业务一起开始建立新企业，然后配备必要的技能、基础设施与数字化流程。转化旧的核心业务以便建立新企业，一旦成功启动规模化后就开始转换。

对于商业模式的转型来说，哪些是成功因素？

假如选择对当前的核心策略进行重新定义，那么可以在不同层面上来进行。可以进一步仔细研究具体的价值主张以及它是如何产生的，从而优化它。这样做应该始终关注整个商业生态系统以及合作伙伴的网络，因为数字化可以促进基于合作伙伴的商业模式或开放的商业模式。除了不断筛选新技术，还必须要注意在更低端细分市场的创新与突破（朴素式创新或节俭式创新）。驱动者可以通过与所讨论的行业相关的相应信号来识别（比如物联网与工业4.0）；通过商业模式的趋势来识别（比如共享经济）；或者通过技术革命来识别（区块链）。员工的转变也是不可低估的。我们需要新的数字化技能，并必须找到获取人才的方法。

应该考虑哪些维度？

当想要针对企业设计新的数字化模型时，根据经验，除了要关注人的需求之外，还有四个要素对于成功来说至关重要：运营模式、调整后的技术、数字化商业模式、越来越被关注的商业生态系统。

可以将子功能外包，比如将核心业务外包给生态系统中的某个角色，以便从扩展的顾客中获益。或者如果已经建立了合作伙伴关系，可以借用它来测试MVE（最小可行生态系统）。此外，也应该思考如何通过结合已建立的平台进行优势互补以及如何实现数字化服务（比如通过中心触点给顾客提供组合型服务）。定义模式时，关注全局很重要，同时还需要借助最小化功能（MVP和MVE）来进行探索。

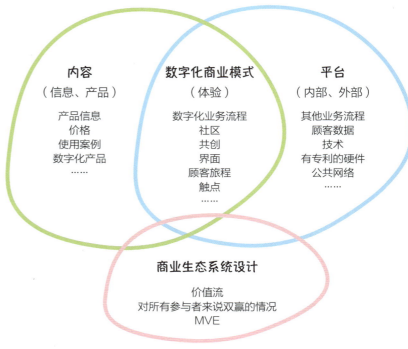

专家提示
"4赢"还不够

已经谈了很多关于体魄的事情。最后,可能已经借助顾客导向、合适的技能、有动力的员工以及优秀的落地计划跨越了山路。那些雄心壮志并希望在环美自行车赛中夺冠的企业应该期望"8赢"(见下页)。环美自行车赛是世界上最艰难的自行车比赛之一。对于这样的比赛,以个人形式漫无目的地行动是不行的。需要的是完美匹配以下内容:物料、意愿、愿景、自始至终从扩展的生态系统中整合新技术的能力。必须思考:自己组织处于什么状况。最后,必须决定想要悠闲地骑车,还是想要与世界最佳者一较高下。2015年,戴维·哈斯(David Haase)利用传感器、天气数据、人工智能以及大数据/分析优化了他在美国自行车赛上的表现。这样,戴维的绩效可以适应不同条件,决策得到了优化。

戴维创建的网络

App/数据

对戴维App的分析
仪表盘、预测和
比赛/休息决策

产品

实时API
对25 000个地理
停留点的预测

平台

物联网平台
戴维的互联网中心;
对实时数据的获取和分析

愿景	以人为本的文化	领导力	团队中的团队	合适的人才	正能量	生态系统	落地和行动计划		万岁！
✓	✓	✓	✓	✓	✓	✓	✓	→	成功转型
✗	✓	✓	✓	✓	✓	✓	✓	→	疑惑
✓	✗	✓	✓	✓	✓	✓	✓	→	市场失败
✓	✓	✗	✓	✓	✓	✓	✓	→	无意义
✓	✓	✓	✗	✓	✓	✓	✓	→	不敏捷
✓	✓	✓	✓	✗	✓	✓	✓	→	挫败
✓	✓	✓	✓	✓	✗	✓	✓	→	抵抗
✓	✓	✓	✓	✓	✓	✗	✓	→	没有效果
✓	✓	✓	✓	✓	✓	✓	✗	→	停滞

8赢！

关键要点
数字化转型

- 通过设计思维工作坊开启数字化转型。
- 在开发数字化产品与服务时，将顾客需求考虑在内。
- 接受事实：新技术将持续带来巨大动荡，与此同时，这也给予了挖掘市场新机会的可能。
- 通过发展新技能（例如，使用网络效应）跨越"数字鸿沟"。
- 数字化商业模式中，最伟大的艺术是创建商业生态系统，并作为企业家驱动数字化转型。
- 策略选择时，考虑两个方向：要么保护或转化现有业务，要么开发新的数字化商业模式。
- 数字化转型也是一种组织转型，需要跨学科团队敏捷且横向的协作。
- 在组织中建立新的思维模式与团队，以应对这些挑战。

3.7 人工智能如何创造个性化的顾客体验

在很多以顾客为导向的企业中，设计差异化的顾客体验已经成为日常工作中不可或缺的部分。皮特所在的企业，针对"更上一层的顾客体验"的坚固基础，已经将其作为数字化转型的一部分而创建。人们不再以部门为单位思考，而是更加全局与横向地思考。除销售、客服、营销与运营人员之外，合作伙伴与经销商也参与其中。

皮特所在的企业主要关注与其顾客商业互动方式的差异化。数据在其中扮演重要的角色。毕竟，随着每个互动都可以收集大量的数据：从实体店的访问数据到线上购物的数据，一直到顾客在门户网站的互动数据。基于每个顾客的数据库，才能够实施全面的定制化。由于现在许多企业都追寻多渠道策略，确保横跨所有渠道来实施顾客互动的个性化很重要，每个触点对于差异化的顾客体验都有所贡献也同样重要。对塑造可持续的顾客关系，沿着顾客旅程思考很有必要。

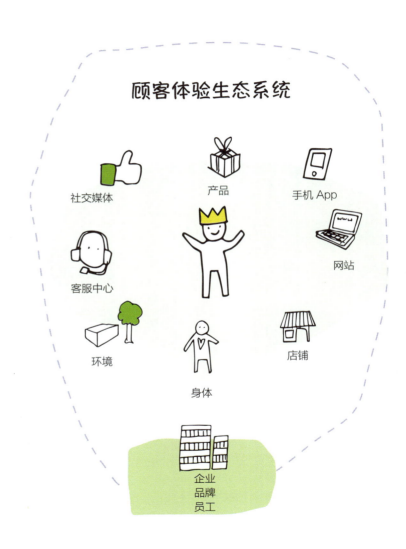

顾客体验生态系统

我喜欢顾客旅程是简单的！

简单且个性化的交互！

数字化的顾客生命周期中,顾客交互设计存在的挑战是什么?

过去,顾客生命周期更加线性,而且局限于几个渠道——从感知、了解、下单到安装、使用和支付,一直到售后支持与最终结束。通常只要通过几个传统渠道就可以完成,在各个步骤之间有间隙(有时候是可接受的)。皮特从慕尼黑母校的专家小组那里了解到,现在顾客会在各种渠道间游走,有时候同时在几个渠道上,有时候跳过几个步骤,然后在其他渠道上继续,通常是在其他设备上。数字化导致企业与顾客之间(以及顾客与顾客之间)的交互有了新的形式,这也使得设计更全面的体验成为可能。在设计顾客体验中,必须考虑到这些挑战与机遇。

尽早识别出顾客关心的内容以及交互中顾客生命周期的阶段构成了挑战之一。这就是为什么对皮特的雇主来说,收集内部数字渠道的交互数据,尽可能对顾客进行分类,以及允许使用交互中的数据必不可少。

越早识别出顾客联系我们的原因,就能在渠道领域中越好地引导顾客,从而塑造更优体验。假设顾客在遇到复杂故障时联系企业,关键问题不是优先与客户沟通,而是选择更合适处理这一问题的渠道,例如,视频电话或能够登门访问顾客的技术人员。

随着业务流程数字化程度的不断提高,也出现了越来越多的问题,而且顾客自己可以通过门户网站轻松地处理这些问题。此外,对顾客来说,现在的企业不再是整个顾客生命周期中的唯一接触点。事实上,企业需要让外部合作伙伴参与进来以进行价值共创,比如顾客可以转向社区来寻求解决问题的方法。瑞士一家IT企业瑞士电信在设计顾客体验时整合了线上顾客论坛与精通技术的线下社区"瑞士电信之友"。

在数字化的顾客生命周期中设计顾客互动时,很重要的是,不仅仅要考虑到渠道间的切换,也要从整体体验来考虑设计这一切换。这包括要将顾客流程与渠道独立开来看,如此才有可能创造无缝的切换,没有信息与状态的遗漏,顾客也不需要将问题重复陈述多遍。客户费力度或"轻易度"可以作为一个指标,这些指标从顾客的角度说明了企业在为顾客解决问题时的难易程度。理想状况下,顾客体验的迭代开发中,早在顾客测试一开始就应该将这一指标考虑进来。

传统的顾客生命周期

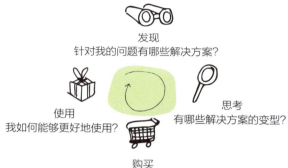

数字化的顾客生命周期

如何通过技术革新将服务体验提升到新的层次？

饱和市场中，顾客体验是造成顾客忠诚度差异化的主要点。目标是要让顾客能够记住与企业之间的交互，并且记住差异化的点、积极的点，从而产生对品牌的偏好。

技术革新为有针对性地塑造差异化体验提供了新机会。如今，通过传感器，企业能够获取流程中顾客交互的大量数据。

大数据分析使得处理大量数据并识别其中的模式成为可能，从而这些洞察不仅仅有助于更好地理解顾客与企业交互的本质，也能够帮助进一步发展顾客体验。这也能够让大家在各个顾客交互中创造出更多个性化、差异化的服务体验。

迄今为止，有些服务体验领域因为有限的人力资本等限制性因素，人们无法触及，而机器学习领域的发展能够让人们渗透进去。之前由人类来执行的任务（比如客服咨询），现在可以（部分）转交给机器来做，这就让新服务模式的规模化有了可能性，而且能够以经济高效的方式来实现。

本书所介绍的数字化服务设计方法有助于大家设计"新层次的服务体验"。

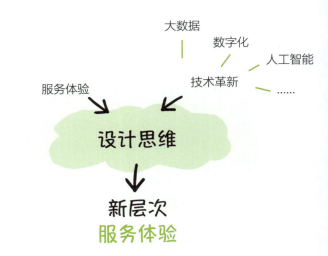

在顾客交互中利用人工智能会出现哪些新机遇？

通过人工智能，最终有可能实现顾客交互的最佳点：为许多顾客提供独特的个性化体验。过去，只能为选定的顾客群提供特别的服务。由于成本过高，无法为大众提供这类服务体验，只能为他们提供相当有限的服务，这无法给他们留下持久或差异化的印象。有了人工智能后，就能够创建个性化、高品质的服务体验，并且可以提供给大量顾客群（最佳点）。因此，服务导向可以渗透到以前因经济原因无法实现的领域。数字化让所谓的人工附加服务模式的实现成为可能，这在目前由人来提供，过于昂贵。那些知道如何利用竞争性技术优势的企业将能够成为服务领域的引领者。

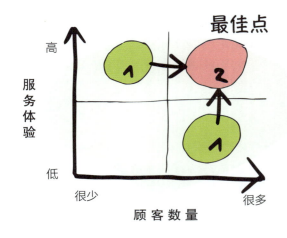

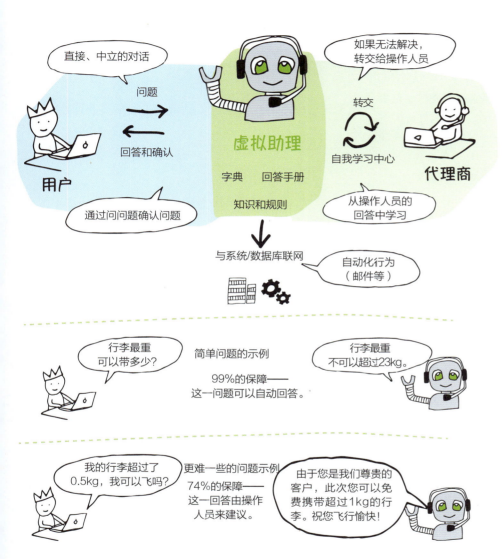

哪些顾客交互应该依赖于人工智能?

　　AI 在解决问题时试图模仿人类的行为,这意味着 AI 可以从自己的观察与已有的数据(比如交互数据)中学习,从而利用所获得的知识来解决未来的问题。AI 的一个特质是可以理解像文本、语音与图形——换句话说就是与人类的沟通——这类非结构化的数据。此外,其智力会随时间而提高,因为 AI 会思考过去决策的反馈如何,以供未来决策参考。与人相比,AI 不仅决策得更快更精准,也能够考量更多的背景信息。对我们而言,这意味着在设计顾客交互时,可以将那些遵循一定模式的活动转交给机器,而只将需要特殊的、非常规的以及情感化的任务交给人类。

借助人工智能，与顾客对话的愿景可能会是怎样的？

建议第一步在一个拥有大量交互数据可以识别，并且机器可以理解的领域中使用 AI。在该领域中，可以通过 AI 识别出那些常规活动，从而找到可以应用的地方，并在未来将其外包。这样，在一开始就能相当清晰地评估顾客交互中借助 AI 获得的益处。

基于这一初步经验，不仅可以更好地评估更多的应用选项，也可以找到更多的应用领域。其中一个不错的起点是通过邮件与顾客沟通，因为这类顾客交互仍旧具有提高效率的巨大潜力空间，并且通常手边还有一个可靠的数据库。

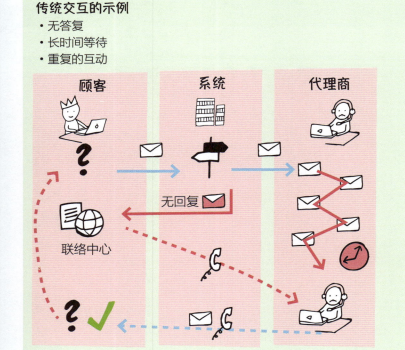

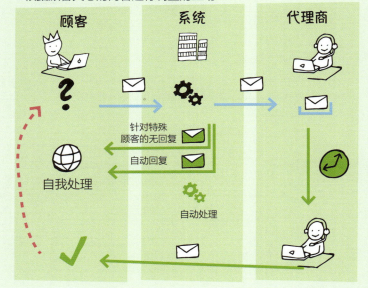

专家提示
利用社交 CRM

通过社交 CRM（SCRM），可以利用社交媒体中专注于交互的元素来扩展传统的顾客关系管理。如此不仅可以将其整合到企业直接相关的 CRM 顾客数据中，也可以将此作为附加信息以更好地理解顾客和他们的爱好。通过社交媒体收集顾客数据，可以借助以需求为导向的、积极主动的行为来优化自身的服务。这与顾客愿意分享他们数据的程度相关，它在很大程度上依赖于顾客所看到的他与企业所分享信息的价值大小。这里至关重要的是——从顾客角度——与企业进行了公平的（个人）信息交换。

举个例子，如果系统性地收集顾客公开在 Facebook 上的数据，就能够识别出他在社交媒体上讨论的主题，可以将此信息作为触发器，从而以相匹配的服务主动触达顾客。

社交 CRM 的替代者是所谓的数据提供方，其商业模式基于收集并销售顾客数据。它们向感兴趣的企业销售诸如居住地点、购物与旅行习惯、孩子与宠物数量、穿衣尺寸等信息。企业销售何等程度的数据很大程度上取决于各个企业的道德准则。

从CRM到SCRM的演进

CRM		社交CRM
分配给部门	谁？	所有人
企业决定流程	什么？	顾客决定流程
企业决定时间	何时？	顾客决定时间
定义好的渠道	在哪里？	顾客导向的动态化渠道
交易	为什么？	交互
从内到外	如何？	从外到内

专家提示
可以成为数字化赢家的市场营销经理

技术革新让市场营销经理面临新的挑战。如果他将顾客置于舞台中心,同时能够在企业中利用恰当的技术,那就能成功。如今实时的大数据分析,借助 AI 已成为可能,同样还有模式识别与预测。成功的市场营销经理会充分利用这些来更好地理解顾客并预测他们的需求。他会进行基于数据的顾客体验管理,以便更好地满足顾客的需求,更积极地塑造顾客体验。他能够提供给顾客真正的附加值,例如,他会利用顾客生活中的变动或时段。所谓的关键时刻(moments of truth)来创造完美的购物体验或让产品更具相关性。企业内,他作为市场营销经理,将成为除传统研发与数字化经理之外的创新者。很多企业都任命了额外的或进化的创新经理,他们加快了技术与平台更为紧密的整合速度。

作为创新者的市场营销经理会问自己:

- 顾客目前处于生命周期的什么阶段,有哪些日常生活习惯?
- 顾客做了什么,什么时候做的,在哪里做的?
- 这一刻顾客需要什么?
- 我们如何触达顾客?
- 可以获得哪些数据?

这些问题旨在帮助市场营销经理为顾客提供独特的体验。

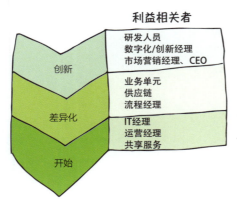

市场营销经理的新角色

专家提示
创新经理作为内部的局外人

在讨论了作为创新者的市场营销经理的角色之后，接下来看看创新经理的角色，因为他也是一个在变化中的角色。创新经理这一角色越来越多地通过市场需要、变化中的商业模式，以及理解与使用信息技术（IT）的基本要求来进行定义。此外，由于市场与商业机制的根本性变化，创新经理还有责任将新的思维方式带入组织内部，支持需要调整与建立合适技能的过渡阶段。他同样也是内部创新系统与外部世界（比如与初创企业、加速器计划及大学的合作）的连接者。因此，如果创新经理在企业中通过不同岗位的多年工作建立起自己的网络，同时能被赋予可以与外部系统自由行动的空间，那将是一件极好的事情。他可以在内部扮演局外人，他可以在商业模式层面及以下进行创新，始终具备对新兴技术与市场需求的全局观。

以下问题对创新经理来说日渐重要：

- 为获得新的市场机会，我们需要哪些带头人与关键技能？
- 在我们行业中，哪些商业模式将会有效？
- 哪些初创企业和战略联盟将会带来附加值？
- 在增长计划的实施中，我们如何提高敏捷性？
- 在未来场景中，创新的努力如何引人注目？
- 哪种思维方式适合我们，以及如何将其横向普及开来？

创新经理的新角色

专家提示
作为数字化转型赋能者的数字化经理

针对数字化服务的发展,数字化经理致力于具有最高战略优先级的主题。如今他通常是营销、运营、IT、创新和首席执行官(CEO)之间的纽带。CEO将数字化转型确定为企业战略的核心问题。数字化经理的任务则是提供所需的技能、平台,以及可以支持"无缝体验"的技术元素,同时落实数字计划。由于在很多行业中数字的自动化程度与成熟度已经具备了很高的水准,营销将进军人工智能部门,从而改变市场营销经理的角色,使其成为数字化赢家。在很多领域,数字化经理已经承担了与顾客交互、沟通以及向数字化体验过渡的任务。此外,由于新技术的崛起,他还成了数字化生态系统的架构师,同时重新定义价值流以及转变商业模式。

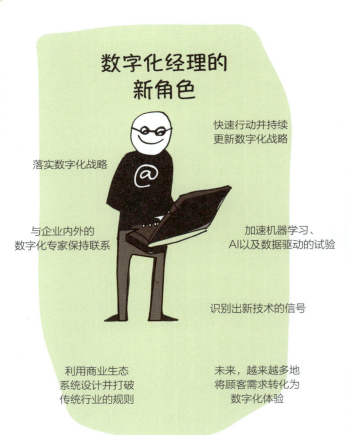

数字化经理的新角色

- 落实数字化战略
- 快速行动并持续更新数字化战略
- 与企业内外的数字化专家保持联系
- 加速机器学习、AI以及数据驱动的试验
- 识别出新技术的信号
- 利用商业生态系统设计并打破传统行业的规则
- 未来,越来越多地将顾客需求转化为数字化体验

在行动中创新

关键要点
利用新技术将服务体验提升到新层次

- 利用数据（基于群体的数据）在与顾客交互中提供更好的差异化服务。
- 基于顾客体验链思考，并确保在多渠道战略中，顾客可以在每个渠道都获得最佳体验。
- 要特别注意渠道之间的切换体验，并仔细设计这样的切换，以使与顾客交互尽可能简单。
- 使用人工智能（AI）等技术来实现新水平的服务体验。
- 为大众群体（最佳点）创造一个经济实惠、非常个性化、高品质的服务体验。
- 与顾客交互中，只有在必须进行特殊的、非常规的和情感化的需求任务时，才依赖人员。
- 使用社交 CRM 收集顾客在社交媒体中的数据，利用数据优化渠道服务，并根据需要主动接触顾客。
- 确定企业中的数字化捍卫者，可以是一个精通技术的市场营销经理或数字化经理，他是一个创新者，并依赖于大数据的实时分析（在 AI 的帮助下）进行识别和预测。
- 将具备合适技能的 T 型人才引入企业，一方面他们了解技术，另一方面他们可以在生态系统中采取行动并进行创新。

3.8 如何把设计思维与数据分析结合起来提升敏捷性

企业中的岗位要求与角色定位正在各个部门发生变化，现今有很多新的岗位。直到最近，皮特才觉得自己的工作在企业里是最酷的。毕竟作为共创与创新经理，他塑造了未来的创新。不久前他在《哈佛商业评论》中读到"数据科学家将是21世纪最性感的工作"。未来数据科学家将会进行大量创新、解决问题、满足顾客，并且通过大数据及其分析更清楚地了解顾客需求。在数字化转型的博客上，皮特所在企业的 CEO 也同样写了关于数据驱动商业的文章，还提到现在所有商业问题都可以通过新技术来解决。

如何利用这一趋势来应对设计挑战，并将数据科学家这类角色整合到问题解决的过程中？

为了充分利用大数据分析，需要一个将设计思维与数据科学家的工具结合起来的程序模型。"混合模型"（Lewrick 和 Link）就是一种合适的方式。这一模型基于设计思维元素开发而来。它能够加速敏捷性并最终产生更好的解决方案。混合型方法让企业有机会将自己定位为先锋者，并成为数据驱动型企业。

商业智能
基于数据而非直觉，能够产生更好的决策。

大数据/分析
持续产生大量快速变化的数据，通常由互联网企业收集。

设计思维

混合模型
为了提升所提供服务的流程与范围，企业会利用大数据分析并与设计思维相结合。

- 设计思维
- 小+大数据
- 分析

该模型有四个部分的元素：①混合型的思维模式；②具备已存在设计思维的工具箱和新的大数据分析工具；③数据科学家与设计思维者的协作；④能够为参与进来的各方提供方向的混合流程。因此，混合模型是扩展设计思维的另一种可能性，并从结合中产生更好的解决方案。

混合型管理模型

3. 混合型团队　　2. 结合后的工具箱　　1. 混合型思维模式

4. 混合型流程

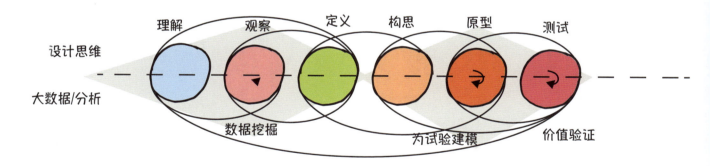

混合模型的优势：我们面对传统企业里的怀疑论者时，创造的这一思维方式提供了非常优越的理由。一个常见的批评点是设计思维仅仅通过诸如观察和调查的人类学及社会学方法来提取与需求相关的信息，而通过混合型方法，我们可以消除这一脆弱性。通过大数据收集与分析工具的扩展，设计思维流程的质量将自始至终得到提升。

我们如何……
进行混合模型的各个阶段?

由于混合模型遵循设计思维流程,这里主要想指出所添加的内容。设计思维中,顾客需求与需要解决的问题陈述(痛点)标志着开始,它可能是一个更理性或反过来更感性的问题。最后,解决方案可能是新定义的实物产品、以仪表盘形式的数字化解决方案,或者包含两者的组合型解决方案。

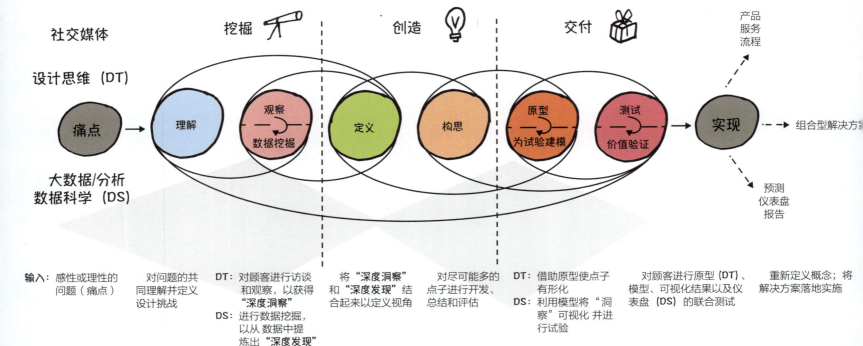

1 　**理解阶段**：发展出对问题的共同理解。很重要的是数据科学家与设计思维者从这里就已经开始协作。例如，通过对社交媒体数据的分析可以确定一些事实，而这一分析比传统用户调查所收集的数据有更广泛的基础。

2 　**观察与数据挖掘阶段**：致力于获得"深度洞察"与"深度发现"。"深度洞察"来自传统的对顾客、用户、极端用户等的观察。为获得"深度发现"，必须收集、描述、分析数据，这使得我们能够识别初始的模式并将其可视化。建议将两者结合起来讨论洞察，并在后续步骤中再次审视。

3 　**定义阶段**：将"深度洞察"与"深度发现"结合起来。以这种方式能够定义更为准确的视角。PoV 描述了特定顾客的需求以及需求所基于的洞察是什么，这两面的结合有助于更好地理解顾客。这里的难点是 PoV 的定义，已经在 1.6 节中谈论过。混合型方法能够产生更多肯定 PoV 的"洞察"，但也有可能引发更大的矛盾。

4 　**构思阶段**：目标是尽可能多地持续产出点子，之后再进行总结与评估。这一阶段结束后会有几个可用的想法，在后续步骤能使用这些点子。

5 　**原型与为试验建模阶段**：开发出原型并借助模型进行试验。原型使得点子变得简单易懂。据我们所知，原型可以有很多不同的形式，比如算法可以算是一个简单的原型，将来自数据试验的洞察，通过可视化模型能够更好地展现出来。在数据科学中，这是让事物有形化的最佳方法。

6 　**测试与价值验证阶段**：将原型呈现在潜在用户前一起测试，以便从反馈中学习并调整解决方案以满足顾客需求。这包括模型、可视化结果以及来自数据科学的仪表盘，这些组成了原型的基础。

7 　**最后阶段进行实现**，将点子转化为创新！这包括将所有模型整合到运行中。数据解决方案通常从数据科学项目发展而来，而设计思维产出产品或服务，在混合型流程中，来自数据科学与设计思维的组合型解决方案会出现。这可以是一个服务增值的商业模式，它因各类数据资源的积累而呈现出附加值。例如，驾驶汽车时能够结合使用 App 来避免交通拥堵后，驾驶员的行为就改变了。

专家提示
实现混合型思维方式

对于大数据与设计思维的成功结合，反映了混合模型工作的思维方式应该占主导地位。由于在项目中已经有一群数据科学家，将相应组件添加到设计思维中是有用的。将可能的思维方式描述如下：

将人类洞察与数据洞察结合起来（比如在PoV中）。

以全局的方式结合分析形思考与直觉形思考。

对未知的东西感兴趣，并通过创造性方法和分析性方法将其明确清楚。

接受不确定性，并在用户背景下解释统计上的相关性。

对于设计思维者与数据科学家的结合，非常欢迎。相互启发成了成功的因素。

混合型思考者的思维方式

以原型和可视化的方式从数据和经历中产生故事。

采用乐观的方法，并在两种思维偏好中横跨整个设计周期迭代。

反思自己的方法，并持续发展混合型思维方式。

通过试错与接受失误来学习掌握创新型和分析型的工具。

专家提示
在混合模型中组建团队

你需要一支跨学科团队,以混合模型来工作。它由设计思维者、数据科学家以及那些负责落地实行的人员组成。

具备方法论知识的促进者会继续支持团队。团队成员可以来自各个领域,并贡献他们不同背景的知识。根据情况,可以纳入来自数据科学领域合适的专家。负责落地实行的人员同样是团队的一部分。

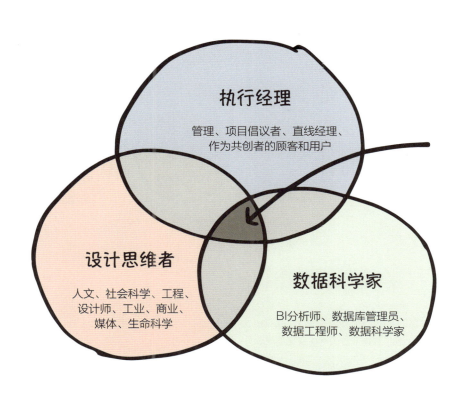

专家提示
混合模型的工具箱

建议准备一个组合型工具箱，它包含常用的设计思维方法和来自数据科学的工具。设计思维中，关键点是：在合适的时机使用恰当的方法。设计思维中有很多易学易用的方法。数据科学中，事情就要复杂一些，因为很多工具需要专业知识。人们期望建立越来越多用户友好的工具，这样不会编程、没有专业知识也能进行数据分析。此外，越来越多企业培养员工去掌握这些技能。使用 Tableau 软件时，我们感受到了很好的体验，这是一个非常易用的工具。如果数据试验中遇到问题，它还有"后退"功能。

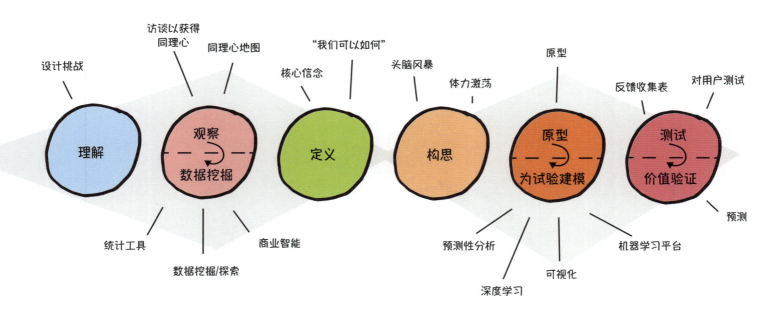

专家提示
让利益相关者相信这一方法

混合型方法弥补了统一性方法的劣势。相比一个个逐步引入,组合型思维方式的引入有更大的成功概率。根据经验,自上而下与自下而上都起作用。

自下而上的方法,有利于促进与设计思维主题相关的员工和与数据主题相关的员工之间的交流。工作坊中,两个小组可以互相介绍各自的方法和遇到的挑战,很快就能发现这两种方法是互补的。目标是找到一个可以共同试点的项目,以便测试最初的协作。

自上而下的方法,两种思维模式的优势和劣势都在高层前暴露无遗,其目的是通过混合模型的方法进行最初的试点项目。试点项目完成后,所收获的经验优势将汇报给高层管理人员及利益相关者。总的来说,混合型方法降低了许多风险因素,比如它降低了早期试验的创新风险。跨学科团队中,不仅给项目带来新技能,同时还产生出不同的想法,拓宽了大家的视野。这同样适用于系统思维与设计思维的结合,将战略远见与设计思维联结起来。

混合型方法——范式转变降低了风险

范式转变	可以降低的风险因素
关注全局(人+数据)	创新风险/对创新搜寻的风险
新的思维方式	文化风险
新的团队组成	技能风险
新的混合流程	模式风险

执行原则	可以降低的风险因素
高层管理人员的支持	执行风险
向数字化和/或数据驱动型企业进行部分转型	战略适合性风险/管理风险

专家提示
至高无上的原则:双钻模型中思维模式的多样化

很早我们就清楚混合模型的有用性。随着敏捷性的提高,借助混合型方法和思维模式可以产出更多的洞察,这可以增加解决方案的数量。顶尖的创新者借助他们的思维模式可以更进一步,并且在整个开发周期中能够在设计思维、系统思维与数据分析间切换自如。由四部分组成的双钻模型,确保了周期中每个环节都使用最优的思维方式。尤其是遇到影响深远与复杂的问题陈述时,各个设计团队、小分队或实验室可以优化他们的工作,并有顺序地或者以混合形式应用不同技能。来自分会或协会的各个专家帮助确保每个阶段都可以使用必要的技能。作为某个群体的促进者或领导者,这也意味着拥有更收放自如、更高水准的方法论专业知识,以及拥有在各个阶段使用合适的方法与工具的判断力。

三种方法有着相似的步骤,我们也受益于此。从而我们有意地将四部分建立在设计思维的"双钻模型"上,通过数据分析与系统思维进一步加强。根据不同项目,可以在各自的迭代中混合使用各种思维模式。

线性地使用它们时,一次执行单个方法;迭代及最后反思时,再确定下一轮迭代中要使用的进一步的流程和方法。

在 3.1 节中已经介绍过,建议在每个项目中都利用设计思维和系统思维。

第一轮迭代　第二轮迭代　第三轮迭代　第四轮迭代　第五轮迭代　第六轮迭代
 线性

在一个大部分以设计思维驱动的项目中(见示例1),系统思维最终至少应该应用一次,以便系统性地描述所有洞察并进行分类。在一个由系统思维驱动的项目中,如果系统已经经历了两三次迭代性提升,那么应该在设计思维试验中验证关键假设,从而验证系统(见示例2)。

最后,通过混合型团队以及混合型方法,关键是从各个角度理解问题的方方面面。在双钻模型的第二部分,通过组合型方法能够找到恰当的解决方案。示例3展示了设计思维与数据分析的结合。

 混合

你也可以结合三种方法,但这应该只能由经验丰富的团队,再配备促进者一起来完成。结合所有方法自然需要知道所有的专业知识(见示例4)。在混合模型中,很重要的是思维方式、团队和工具都结合在一起,而不是仅仅考虑流程。

由四部分组成的双钻模型

比三部分组成的要强

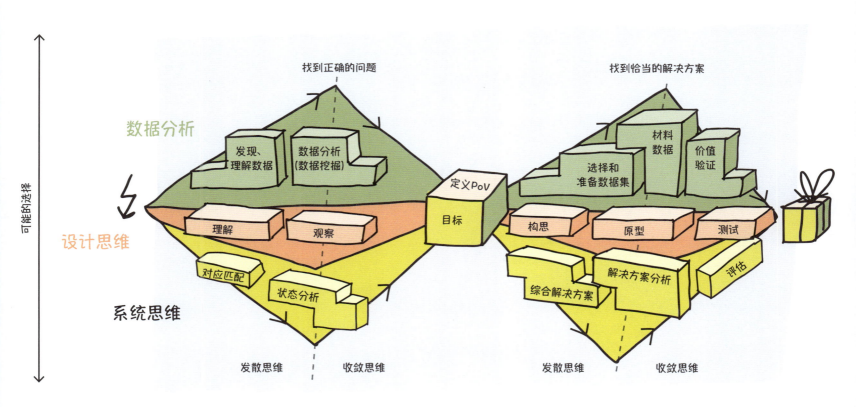

混合模型中，很重要的是思维方式、团队和工具要结合在一起，而不是仅仅考虑流程。

关键要点
混合模型：数据分析与设计思维的结合

- 利用大数据分析与机器学习的技术可能性，以便用更敏捷的方式进行创新。
- 与新的数据科学家队伍一起定义问题陈述。
- 观察人与数据，并得出共同结论。
- 接受事实：从数据中也可以深度学习。
- 建立一个共同的设计流程，并明确在什么阶段应该做什么。
- 培养共同的思维模式，以成功建立混合模型。
- 与混合团队一起工作，聘请数据分析专家加入团队。
- 接受基于数据的解决方案和原型。
- 对以数据为中心而不是以人为中心的创新保持开放。
- 赢得高层管理人员对混合模型的信任，或者从试点项目自下而上开始。
- 使用各种可用的思维模式，将设计思维、系统思维与数据分析结合作为最高原则。

结语

我们在这一旅程中学到了什么?

在这一旅程中,我们通过《设计思维手册》以及与潜在用户、读者之间的互动,确实学到不少东西。在与莉莉、皮特、马克、普里亚、强尼、琳达告别并继续前行之前,需要对成功的因素进行反思。

我们的观点已经得到证实,也必将挑战传统的管理范式,以便发掘未来的市场机会并成功落地。传统机械式的演绎方法将会让企业很难去重新定义整个价值创造链,也很难让商业模式适应于新的顾客需求。然而遗憾的是,不少企业以及总监、部门负责人与负责创新的人员仍旧相信创新可以遵循定义好的阶段流程,从搜寻创意到落地实行的清楚顺序。这些模型至少已经过时 10 年了。

大家都需要转向系统性演化,进行根本性的改变。理想状态下,具有强动机的跨学科团队能够在自组织的网络结构中形成。他们的工作基于顾客需求,并且旨在以针对性的方式落地新服务、新产品、新商业模式和新商业生态系统。当搜寻下一个巨大市场机会时,设计思维已经提供了有效的思维方式,但需要进一步将该思维方式并与其他方法结合起来。不存在一劳永逸的方式——我们必须找到自己的方式,并为组织找到合适的思维模式。

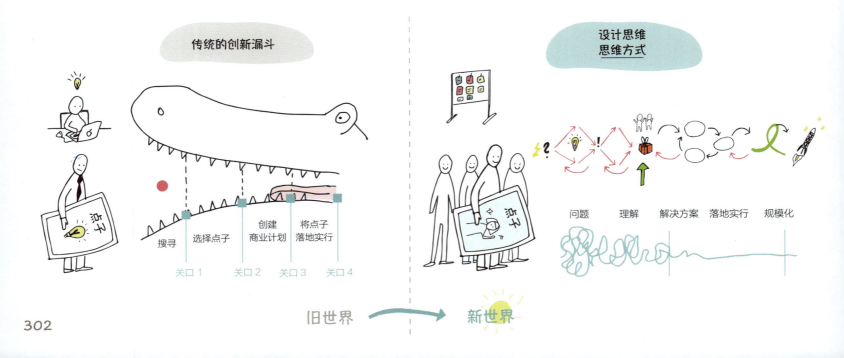

有些企业已经开始转变,观察其管理层并与其打交道后我们发现,在创新、共创、启发性团队、促进等环境下,设计思维仍旧未被全面整合进大多数企业中。设计思维通常在特定组织单元中进行,在企业中,有时候一种新的思维模式强烈盛行,而有时候却很弱。到目前为止,我们知道很少有活动旨在通过对大数据和设计思维的结合来一贯地应用混合模型。这样的结合,能够大大提升敏捷性以及提高可能的解决方案的产出。目前只有一些参与者在主导商业生态系统的方法。大型企业中的大多数产品经理既没有学习必要的技能,也没有受到网格化的资本性新解决方案的指导。此外,很多企业都缺少清晰明确的愿景,同样在使用战略愿景或系统思维时也不清不楚。结合设计思维以提升对可能未来的设想。变化需要时间,同样企业顶层形成明确愿景的强大个性也需要时间。

然而,我们希望思维模式同样也能够在组织内自下而上且横向地普及开来。当回顾每天的任务时,我们应该尝试去实行新的思维模式或者考虑哪种思维模式适合自己的组织。所以,向前进并开始干吧!

一家对未来没有强大愿景的企业将总是回到过去。

一家对未来有清晰愿景的企业能为团队赋予意义和目标,并展示出未来它们想要扮演什么样的市场角色。

旧世界 → 新世界

商业思维:
向下看

关注截止日

设计思维:
向上看

关注机会

我们注意到，大学和学院里对于设计思维的培训和应用正在迅速普及。对于许多参与者和学生来说，基于问题的学习不仅是设计思维课程中的重要历程，同样也是传递学习内容的现代方式！在积极处理问题陈述的课程中，他们学习如何敏捷且充满激情地进行团队工作，并与其他参与者一起组成网络。通常，这能够产生更强的联结，有助于找到合适的联合创始人来实现商业创意。企业也应该更多地参与进来，并通过学生来准备它们的问题陈述。斯坦福大学的 MU310 课程为此提供了这类机会：在 SUGAR 这一框架下，各色各样的国际学生团队正在寻找下一个巨大的市场机会。另外，欧洲、亚洲以及北美众多机构都在提供知名的课程。

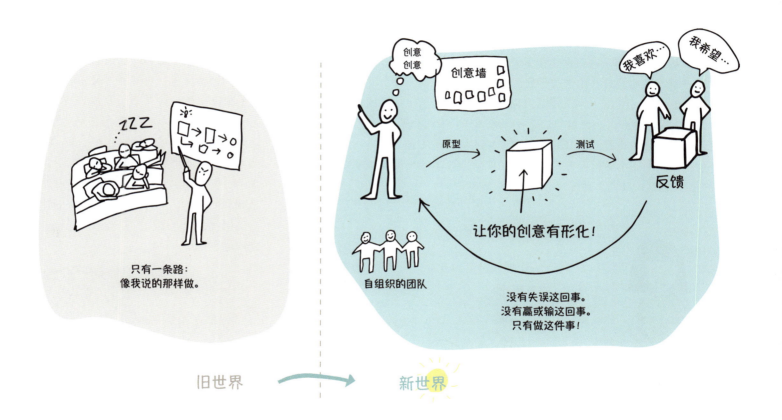

再见，皮特！再见，莉莉！再见，马克！
你好，未来！

皮特、莉莉和马克作为人物角色已经在《设计思维手册》中全程陪伴我们。希望有些人在日常挑战、问题陈述和性格特征方面，能够找到与自己相近之处。我们喜欢这个三人组合！

莉莉现在已经完善充实了她的设计思维咨询服务，并且敢于创立企业。她的咨询服务的口号是"有未来还不够"。强尼在银行工作，他代表银行与莉莉合作，让莉莉有了第一个项目。这一客户是莉莉价值主张的绝佳参考，针对这一主张，莉莉依赖于设计思维的方法和精益创业的方法。此外，她还整合了传统的一些模型到设计思维的方法中去，"只摇晃，不要搅拌"。这些至少在跨国银行中很受欢迎。毕竟一些银行家在过去就像詹姆斯·邦德一样开着阿斯顿·马丁。遗憾的是，仍然缺乏能够更好地将亚洲的商业经营方式纳入其中的主张。还有，莉莉已经怀孕3个月了，在期望小詹姆斯在不久的将来能够成就她的幸福。顺便提一句，莉莉在一开始没有告诉我们，她是邦德的"忠实粉丝"！

皮特越来越关注设计挑战，这些挑战是他的雇主和顾客在进行数字化转型时不可避免的一部分。他尤其喜欢新的智能主题——从智能手机到智慧城市。他梦想为欧洲建立一个多模式的移动平台，在这一平台上，所有公共和私有的移动提供商将会提供服务。身处欧盟的人以及访客在规划他们的最佳行程时，会有独特的顾客体验，包括通过最先进的技术（比如区块链）预订机票和火车票以及进行支付与交易。此外，各个国家和城市都能够使用通用的移动和行为数据，以便让任何事物都能够更智能一些，不仅能更好地指引交通，也能更好地规划城市空间。这是迈向首屈一指的"智慧国家"的第一步！皮特非常清楚设计挑战是棘手的问题，但是也许挑战可以通过将设计思维与系统思维、混合模型以及合适的思维模式结合在一起来解决。

马克和他的创业团队继续以更大格局思考。他们想要彻底革新健康医疗保健系统！针对患者，团队已经实现了私有区块链这一创意中的第一个功能。目前MVP只是有限的功能，但这些功能在MVE中被使用，并且已经为患者提供了哪些数据为"医疗记录"所创建，以及这些是在什么时候和在哪里完成的信息。作为初创公司，它还与一家有成熟技术的企业进行合作，这家企业对于发展健康元数据领域的分析表示出兴趣。该合作伙伴在他们的创新项目中使用混合模型，这样在业务团队和数据分析团队的视角下，可靠的解决方案随迭代而涌现。

在斯坦福大学Start-X的框架之下，马克和他的团队最近有机会为他们的商业创意和解决方案的第一个MVP/MVE进行竞标。最后，几家企业都希望与团队进行单独会面。尤其是商业生态系统（很明显对所有利益相关者都有利可图）中的多维度商业模式赢得了参与者和潜在投资者的青睐。作为技术元素的区块链也获得认可，并被认为是适宜的技术。马克邀请了琳达来演示商业创意，并将她介绍给健康专家。该初创企业最终实现了新一轮的融资，并在社区中引起了很多关注。马克和团队很清楚是怎么回事。他们继续实行他们的思维模式，在MVP中快速敏捷地迭代下一组功能，并在MVE中测试功能。他们的目标是在几个月内通过首次代币发行（ICO），为企业创造更多资本。

307

总体的关键要点：

- 将设计思维与系统思维以及混合模型相结合，解决复杂问题，提高敏捷性，通过各种方法整合扩大解决方案的范围！
- 使用精益画布总结发现，它是设计思维的最终原型与精益创业阶段之间的纽带！
- 网络结构中，商业生态系统的设计成为关键能力，价值流双赢的情况下，为所有利益相关者考虑，以创建最小可行生态系统（MVE）！
- 新的设计标准对于数字化必不可少。通过利用人工智能和人机交互，交换信息、知识和情感。有意识地设计这类交互，并接受复杂系统需要更复杂的解决方案！

- 不仅要设计空间，还要设计工作环境。确保创意空间不会过载，少即是多！
- 将由 T 型人才和 π 型人才组成的跨学科团队组合在一起，思维的透明有助于建立获胜的团队！
- 创建一个没有筒仓的组织结构，同时创建与组织相匹配的思维模式。这是在企业中横向普及设计思维的唯一方法。
- 应用战略远见作为规划和设计理想未来的能力，成功的企业有明确的战略以及促进这些愿景的领导者！

- 内化思维模式和设计思维的流程，以短小迭代的方式工作，培养对受压区的认识，对于**最终取得成功至关重要**！
- 通过理解潜在用户的真正需求和背景来建立同理心，**这是实现真正创新的唯一途径**！
- 在时间压力下创建原型，并在现实世界中尽早测试。在测试中将各个利益相关者整合起来，原则是：喜欢它、改变它或放弃它！

专家介绍

迈克尔·勒威克

数字化　# 方法的结合　# 设计思维

帕特里克·林克

敏捷开发　# 将创意规模化　# 设计思维

介绍

迈克尔在过去几年担任过多种不同的角色。他负责过战略性增长，当过首席创新官，并为处于转型期的众多增长计划奠定了基础。

作为客座教授，他在很多大学教授设计思维，在他的帮助下，很多跨国企业已经发展出根本性创新并将其商业化。在数字化中，他提出"新思维方式需要融合设计思维的各种方法"这一假设。

自2009年起，帕特里克在卢塞恩应用科技大学的科技与建筑方向担任工业工程/创新的主席，同时也担任产品创新教授。他在苏黎世联邦理工学院学习过机械工程，在取得苏黎世联邦理工学院创新管理的博士学位前做过项目工程师。在西门子工作8年之后，他现在教授产品管理，并密切关注在产品管理、设计思维与精益创业中如何精进敏捷方法。

为什么你成了设计思维专家？

2005年，我在慕尼黑第一次接触到设计思维，当时，我面对的是支持初创企业对新产品进行定义与开发的问题。近年来，我参与了各种公司项目，并在斯坦福大学见证了这些项目。基于我在不同行业的各种职能，我能够主持大量共创工作坊，其中有主要客户、初创企业以及生态系统中其他参与者参加，从而提出各种方法和工具。

当首次熟悉设计思维后，我很快意识到这一方法对跨学科协作的潜力。自那以后，我们在很多培训以及高阶培训模块中都会使用该方法。尤其奏效的是将直觉性的、周期性的方法与分析性的方法相结合。与来自行业的同事一起，我们精进设计思维以及其他敏捷方法，从而提供工作坊与课程。

你认为最重要的设计思维要诀是什么？

我认识很多专家，他们热衷于实践所盛行的设计思维方法，并有很强的责任感。出于此原因，我们必须不断反思并精进自身设计思维的思维模式。新技术和不断开发的数字化为创意开发与顾客体验设计提供了新机会。我有两个小提示：在各个设计阶段充分利用大数据/分析和系统思维，同时将当下新的数字化设计标准整合到未来的创新开发中。

其中存在一个危险——尤其是在不以精确性为主的学科中——专家会主张并想让大家信服其方法，而思维模式以及对于各个环境的适应性远比流程或方法重要。由于所有敏捷与精益方法基本上有着相同的思维方式，大家可以从其他方法和专家那学到大量知识。

尝试将设计思维与其他方法结合起来（混合模型）。

拉里·利弗

设计思维

纳迪亚·兰格萨德

可视化

介绍

拉里是机械工程设计的教授,同时也是斯坦福大学设计研究中心(CDR)与哈索·普拉特纳设计思维研究项目的创始人。他是设计思维最具影响力的先驱之一。他将设计思维带到了世界,并关注跨学科团队的协作。

为什么你成了设计思维专家?

我在设计思维与研究这一领域已经有几十年了。这一领域包括全球团队动力学、交互设计和自适应机电系统。

在ME310计划中,我能够从各种项目与使用案例中观察到文化差异,从中推断出重要结论,并用于斯坦福的教学与研究。

你认为最重要的设计思维要诀是什么?

史蒂夫·乔布斯曾说过一句简单的话:"不同凡响"(Think different)!而正确的说法当然应该是"差异化思考"(Think differently)!他正是通过这句话,表达了设计思维的精髓:不一定要做被期望的事和被理解为正确的事。未来人机交互的设计将变得更为重要。定义设计标准时,我们必须看重情感化的部分。

艾尔玛·雷德格贝

#3.7 新科技与最佳顾客体验

丹尼尔·奥斯特瓦德

#2.5 协调促进 # 可视化

介绍

自2015年起,艾尔玛·雷德格贝就开始在瑞士电信(位于瑞士领先的电信企业)的顾客交互式体验部门担任服务设计师,并专注于设计媒体与认知计算。在那之前,他是苏黎世应用科技大学营销管理研究所的项目经理与研究助理。

作为促进者、设计思维者和视觉传译师,他正忙于经营自己的企业 Osterwalder & Stadler GmbH。与企业结合,他发展出各种思维实验室,其中的参与者也学会坚持不懈地运营这类并不熟悉的实验室。他同样因能够在几米长的空白纸上进行图形记录而为人所知。

为什么你成了设计思维专家?

在攻读硕士学位时我接触到设计思维,尤其是在做顾客旅程图与人物角色方面。自那以后,我有很多机会在各种项目中应用设计思维的其他方法,以便迭代式地进行设计、测试,并最终实现以用户为中心的解决方案。

作为职业体育运动的推动者和志愿教练,我主要对创新流程与项目的支持与训练可以用何种方式完成感兴趣,同样关注高峰表现可以如何重复获得。此外,我在促进变化的环境中教授设计思维,这样转型大局不会在洗牌中迷失。

你认为最重要的设计思维要诀是什么?

尽早走出去接触用户或潜在顾客。理想情况下,你面对用户时已经有了第一个创意或概念的轮廓,这样用户的意见可以被整合到下一轮迭代中。简单来说:别等太长时间才进入到真实世界中去。

对话始于倾听。威廉·艾萨克曾巧妙地说过,"这是共同思考的艺术",而我想增加一点,这也是共同行动的艺术。管理设计思维项目时,你应该在场但要低调,跟随大脑和身体的每根神经,并特别关注你如何促进与鼓励大家共同以这种方式思考。

	多米尼克·胡林 #1.5 和用户同理	埃琳娜·博纳诺米 #1.6 正确聚焦和360度全方位
介绍	多米尼克在伯尔尼应用科技大学教书，主要教创新与改革管理。同时他也是INNOLA GmbH的创始人，致力于为老年人的生活创新。他经历丰富，在各个地方做过各种工作：在爱尔兰当过园丁，在加勒比安提瓜做过护理人员，在伯尔尼的艾滋病联合会当过讲师，以及在瑞士金融行业做过流程经理。在设计思维方面，多米尼克发现一个机会——利用他的T型人格创造影响力。	作为Innoveto的合伙人，埃琳娜为顾客在创新项目中提供支持。她一次又一次地提出新创意，让旅程更有启发性。设计思维与敏捷创新构成了核心因素，并通过她的灵感变得更加丰富。之前，埃琳娜利用头脑风暴产生新鲜的创意，并学会打开创意机器，以迎接客户的挑战。
为什么你成了设计思维专家？	我在2010年攻读硕士学位时知道了设计思维。自那时起，我一直在各种不同的项目与领域中实践设计思维，包括医疗健康领域、保险领域和教育领域。在设计思维背景下，挑战已经从关注方法转向在零误差文化中传播思维方式，尤其是在大型企业。	自2013年开始，设计思维成就了我的职业生涯。我利用来自各个学科的方法为客户的创新过程提供支持。此外，我设立新的项目，想要将理论知识转化为实践技能。在读硕士期间我遇到了设计思维这一学科，并很快完全接受了这一思维方式。分析几篇科学论文后，我加深了自己的知识。
你认为最重要的设计思维要诀是什么？	人有两只耳朵和一张嘴巴，所以比率设定是：倾听比说要重要两倍。一个很大的错误是："我知道顾客想要什么，没必要再问。"不要害怕人们的白眼或者感到你很蠢，只有那些问问题的人才会得到答案，并有机会学习。另一个错误是："顾客会把他想要的告诉我。"顾客通常会表达他们想表达的或者他们感到愤怒的，他们很少会给出创新的解决方案。同理心在这之中是关键。	我经常被问到，如此开放、透明地处理创意是否有点冒险。一个创意还不能成为一个产品，也不能成为有效的商业模式。为了能够达成目标，必须实施一个流程，其中开发阶段与测试阶段交替进行，用户与利益相关者都积极参与其中。反馈与积极贡献都很重要，这是将创意转为能满足真正需求并给予用户清晰价值的产品的唯一途径。

伊曼纽尔·萨沃纳特

#3.2 商业模式与创新

伊莎贝尔·豪泽

#1.7 产生点子

介绍	伊曼纽尔是neueBerating GmbH的创始人和管理合伙人。neueBerating GmbH是一家针对新的商业领域与商业模式开拓及扩展的领先性咨询公司。自毕业以后，他全情投入开发并实施新的商业模式。	伊莎贝尔是卢塞恩设计艺术学院（HSLU）工程与建筑学院的讲师，讲授技术和经济可行性与设计之间的相互作用。在其自己的代理机构中，她是一名工业设计师，通过工业设计解决方案为来自技术领域的客户与中小企业提建议及提供支持，同时针对设计思维与产品开发提供内部工作坊。
为什么你成了设计思维专家？	我最初是在2011年接触到设计思维。看到自己已经熟悉这么多元素，并将其嵌入整体概念中，我很兴奋，从而形成了一种全新的动力。基本上，设计思维结合了很多已经有的元素并成功将它们连接起来，这也是为什么它远不止是一个纯粹的创新工具。	作为工业设计师，转向设计思维的差距不是那么大。在斯坦福大学，各种课程的进一步培训、会议以及设计学院中的工作帮助我在这一领域中建立起深刻的认知。自那时起，我一直负责来自业界伙伴的国际性、跨学科的科研团队。在主持的众多工作坊中，我让企业家体验并理解设计思维。
你认为最重要的设计思维要诀是什么？	想要有好结果，在设计思维中暂时不考虑层级至关重要。但是，想要达成这种状态并不总是那么容易，难度在于不仅要让高管接受，还要让员工学会发展并交流他们的创意，他们必须停止考虑来自主管的示意。在工作坊中这两方必须平衡好。	"行动起来"的思维方式不仅是一个建议，也是一种必需。如果你没有亲身经历过设计思维，那么无法估计它带来的益处。通常，在最坚定怀疑论者参加了工作坊之后，我很高兴能够收到来自他们的正向反馈。它能够如此好地起作用的原因，是设计思维的确能给每个人带来收获。

	简-埃里克·巴斯 #2.6 组织、改革管理与新思维方式	简娜·列夫 #1.7 产生点子
介绍	简-埃里克目前在卢塞恩应用科技大学教设计管理。他同时也是一名活跃的顾问，高效而全面地利用设计思维支持企业。他撰写与谈论他在设计领域的经历，并尝试促进以人为中心的设计，以及促进将设计作为卓越企业关键元素的接受度。	简娜是财产保险公司 Die Mobiliar 的创新经理与高级管理顾问。她与跨学科团队一起，开发新产品与新服务。此外，她在不同大学讲授设计思维与创新方面的课程，同时在大会上就如何成功转型为一家以顾客为导向的企业进行演讲。
为什么你成了设计思维专家？	在飞利浦作为设计师工作很长一段时间后，我从头开始学习设计思维，其中一个任务就是要使产品开发适合于人们的需求。我从中学到的一件事是，只有当企业所有参与者的协作是一流的，企业才能够得到顾客很好的认同，类似于"种瓜得瓜，种豆得豆！"	我在波茨坦的设计学院学习了作为结构化方法的设计思维。甚至在那之前，我就提供给客户纸板、剪刀和胶水，让他们自己借助这些工具开发居住环境。作为一家网络机构中的变革推动者，以及想要变得更以客户为中心、更具创新的企业的顾问，我在工作过程中也加深了自己的专业能力。
你认为最重要的设计思维要诀是什么？	作为顾问，我亲身经历了设计思维的引入。它通常由尽心尽责的决策者引进企业，而不是由老板本人。不幸的是，在更大的组织中，设计思维的进一步落地往往因为缺乏专业知识而受阻。所以我的提示是，在开始进行设计思维时弄清楚组织的现状，可以通过检查以顾客为中心的程度来完成。	当设计思维在实际操作中能被体验时，它就赢得了员工的认同。同理心、跨学科协作以及类似于"早点撞墙早回头"快速迭代原型的附加值将很快被大家清楚知道。有兴趣在自己企业/项目中应用设计思维的人都应尽可能快速简单地去尝试（比如在流程/工作坊中）。

	马里奥·吉尔斯彻雷斯 #1.10 高效测试与数字化工具	马库斯·布拉特 #3.2 精益模型与商业模式
介绍	自2000年起，马里奥一直担任产品营销与业务拓展经理。他积极设计科技领域初创企业与跨国企业的投资组合，让它们达到最佳状态以满足电商与数字化转型的要求。作为工业工程师，他对协调商业和科技两者非常精通，这在设计思维中已经被证明非常重要。	马库斯是neueBerating GmbH的创始人与管理合伙人，并且做商业顾问已经有15年。学生时期，他就创办了一家初创企业，并在电商领域获得了宝贵经验。作为顾问，线上主题与创新的商业模式仍旧是他工作的重要组成部分：他为成像及媒体行业的许多企业设计了数字化转型。虽然是商业管理专业毕业，但他对作为设计师没有什么不适。
为什么你成了设计思维专家？	作为产品经理，我亲身经历过聚焦于科技的解决方案如何越来越没有吸引力，并且投资决策不再由负责科技的人员做出。对我来说，设计思维作为方法可以解决这一矛盾，因为它将人以及想为他们解决的问题置于中心。设计思维存在于每个人的技能工具箱。	在项目中，我会确保遵循设计思维。因为只有当科技、经济可行性与一致性在目标群上结合在一起时才能够真正创新。我以项目形式来实施，主要由工作坊和开放创新元素组成，并且在早期就会找目标客户群以对计划项目的结果进行测试。
你认为最重要的设计思维要诀是什么？	在很多方面，设计思维打破了已经被证明的方法，这也是为什么它总是遇到阻力的原因。用彩笔和纸来涂写创意，而不是用PPT来呈现，很快会被认为不专业甚至是难懂的。但别放弃！结果将会让大家甚至怀疑者信服。	尽早失败！最佳方式是花最小力气建立完成度80%的原型，然后找目标客户群进行测试。我是一个完美主义者，所以这部分对我来说总有点困难，但这有助于保持节奏并防止在早期进入死胡同。

	迈克·约翰逊	娜塔莉·布莱施米德
	#3.1 系统思维	#1.9 原型、#2.1 空间与环境
介绍	自2011年起，迈克就一直住在瑞士。他在医疗保健行业做系统工程经理，同时具有航空航天与国防行业的经验。他是瑞士系统工程协会（SSSE）与系统工程理事会（INCOSE）的联合创始人。他非常热衷于产品开发，并且他在复杂项目的落地实施方面的成绩令人印象深刻。	娜塔莉喜欢挖掘设计思维还未被应用的领域，并且这几年一直在瑞士电信负责以人为本的服务与产品设计团队。就一个完成一半的原型而言，她肯定不会因任何反馈而崩溃。她让其他人燃起热情，并且喜欢和他们一起尝试疯狂且自由的想法。自千禧年以来，她在应用并教授 FlowTeam® 的方法。
为什么你成了设计思维专家？	我不是设计思维的专家！我的强项在于系统工程领域。然而不久前我才意识到，设计思维与系统工程之间有很大的重合。在职业生涯中，我完成过很多复杂项目，这些经历帮助我教育并培训其他人，并通过像 SSSE 这类的专业组织精进方法。	从2000年开始，我就深深参与到设计思维中了。我开始带着好奇心、平衡的创意/分析方法与启发式工具在自己的项目中训练与试验。我在服务设计上取得突破，至今仍旧激励着我和许多其他人。令我感兴趣的主要是新的、未知的应用领域。
你认为最重要的设计思维要诀是什么？	在复杂的产品开发项目中，不应该低估工程团队的重要性。我们知道，宇宙中最复杂的系统就是人类。因此，由人组成的系统（比如团队）就更加复杂。要有针对性地引导这类团队，有必要成为一名拥有出色沟通与社交技能的团队领导者或促进者。	设计思维令我着迷的地方在于直觉式技能与分析性技能可以互相结合。有时候，这会导致参与者在过程中完全迷失。这也是为什么我发现让事情尽快往前推进相当有趣——比如测试原型的时候。如果你可以尽快克服失败的感觉，并积极地去转变，你将会更快地实现令人满意的目标。

娜塔莉·贾吉

#3.7 最佳顾客体验与新科技

索菲·布尔金

#1.4 发现需求与需求挖掘

介绍

娜塔莉是瑞士电信的服务体验主管。她曾经在伯尔尼大学商业信息学院做研究助理,并获得网络营销的博士学位。

索菲在位于伯尔尼的创新咨询公司 INNO-Architects 做用户洞察专家,并且也是一名自雇的顾问。索菲在设计思维、服务设计与精益项目上有国际经验,她在许多行业和社会环境中都有参与。她也是设计思维的讲师,她认为将思维方式有形化非常重要。

为什么你成了设计思维专家?

早在写博士论文时,我就处理过顾客保留与顾客行为方面的事情。开始在瑞士电信工作后,我在以人为本的设计工作坊上第一次接触到设计思维。设计思维在瑞士电信有很高优先级,并且如果你是员工,在方法使用上会得到很多支持。每个人在日常工作中都有机会使用设计思维。

在德意志银行工作时,我去斯坦福大学接受过设计思维方法与远见思维方法的培训。由外到内设计思维者的视角教会我参与并陪伴跨学科创新团队。作为设计人类学者,我擅长与人打交道、需求挖掘和用户洞察。

你认为最重要的设计思维要诀是什么?

不论有什么创意,不论你和你的同事对此有多么兴奋,只有经过顾客测试,这个创意才有价值。在创意早期阶段就让顾客参与进来,他的反馈能为你提供指导意见。通常,第一个原型足以获得令人兴奋的陈述。

日常工作中,依据假设做出决策太过频繁,设计思维教会我们要有意识地对待假设。通常看上去很难闯进用户的世界,鼓起勇气——人们有兴奋的故事要讲,而这也许会拓展你的创意。想要更好挖掘需求的唯一途径就是亲自动手做——最好的学习地点是在人们的日常生活中。

斯汀·奥塞福尔
#2.4 讲故事

塔玛拉·卡尔顿
#2.7 战略远见

介绍

斯汀是卢塞恩应用科技大学的讲师。他在以用户为中心的设计领域、可持续发展领域以及产品交互领域做研究。他加入了视觉叙事认证中心，在那里他被认证为是用户与产品之间连接的专家。作为一名充满激情的设计师，他忙于面对独特且具功能性的原型。

塔玛拉是创新领导委员会的 CEO 与创始人。她开发了能够促进激进创新的工具和流程。她是湾区科学与创新联盟的成员，之前她在德勤咨询公司工作。她擅长顾客体验、营销策略与创新。她拥有博士学位，并经常被邀请去做讲座，展示她的工作与研究。

为什么你成了设计思维专家？

设计具有社交特性。躲在电脑屏幕后面无法形成真正的创新——创新往往源于我们舒适区之外的社交互动。我在设计思维方面的专长是创建简单的原型或可视化的创意，从而使用户可以与之交互，并从中获得正确的结论。

我对于如何产生创意来满足人类需求总是非常感兴趣，我的职业生涯从斯坦福大学的设计研究中心开始。我参与了全球研究社区，过去两年中，我扩大了 SUGAR 网络，并将其转化为针对学术机构的全球创新网络，这些学术机构可以与企业合作来解决现实世界的问题。

你认为最重要的设计思维要诀是什么？

尽可能多地在项目中获取反馈，并与用户及潜在顾客交流。反馈不仅仅是一系列意见的收集，更是一种学会更好理解自己创意和目标的工具。我经常提示学生，让他们将原型展示给亲密的家庭成员看。在我看来，这是设计思维的核心：参与和合作！

有趣的解决方案始于有趣的问题。持续进行问题的重新制定。我们谈到的远见工具有助于更好地理解问题、抓住问题的空间、找到未预料到的解决方案并支持团队内的思考。

	托马斯·埃普勒 # 设计思维方法	威廉·科凯恩 #2.7 战略远见
介绍	托马斯是 SIX Payment Services 的高级创新经理并教授创新方法。他曾学习哲学与文化人类学，并拥有创新工程的高等研究硕士学位。现在，他关注为顾客创造有意义且强有力的附加值。他在医学、金融、工业与 HR 领域开发数字化解决方案并为其编程。最近，他赢得了国际编程马拉松比赛。	威廉是 Lead\|X 的 CEO 与创始人，Lead\|X 是一个通过社交媒体在简短讲座中传达商业知识的学习平台。作为企业家与临时经理，他管理过各种团队，并成功完成过 20 个项目。在斯坦福大学，他教授远见与科技创新。他拥有博士学位，并注册了众多专利，同时也撰写了《战略远见与创新指南》一书。
为什么你成了设计思维专家？	我对终端用户有深入的理解。自 20 世纪 90 年代起，我的工作方式主要以创新思考和快速开发原型为主。我没有想到后来对此有了专有名词。很多次，我带领整个团队转向敏捷工作、以顾客为中心及设计思维。我在各种不同的科技学院教授蓝海战略、领先用户方法以及设计思维。	如果你想在所有不确定中积极展望未来，那么黄金法则就是积极寻找变化。过去 25 年中，我发明、设计、建立并交付了各种产品。在这些经历中，我明白设计是整个创新流程的基础，以用户为中心的方法是成功的关键。
你认为最重要的设计思维要诀是什么？	花大量时间与终端用户打交道。真正有趣的与创新的洞察往往在一段时间后，一旦信任建立起来以及另一个人更加开放之后才能获得。不要将私人的、深入的交流减少为 10 分钟的访谈，不要将对话转变为审问，也不要将面对面交流用一个电话来替代。	每个变化都会带来机遇，更早识别出这些变化能够帮助获得结果、解决方案和创意，或者至少建立起起码的接受。将世界看作持续变化的，能够让我们更好地把握未来。如果能瞄准不久的将来，你可以塑造它，从而获得竞争性优势。

比特·克尼塞尔

商业创新

介绍	比特是跨学科的发明家、创始人，同时也是多个大学的讲师，他的研究领域是卓越服务与商业创新。他本科专业是电子工程，硕士专业是微电子、软件设计与商业管理。他经历了从研发到高层管理的整个价值链。他正在让自己的咨询公司ErfolgPlus进行数字化转型。在初创企业TRIHOW中，他研究的是设计思维环境中智能触觉辅助的使用。
为什么你成了设计思维专家？	我总是对人类与科技着迷。在很多企业中，我发现人与科技之间存在深深的鸿沟。有些人讲了很多却很难让人理解，设计思维中有形的原型能够让我们更好地理解、释放创造力，同时创建奇妙的团队时刻。对我来说，最大的担忧是将触觉带回到工作流程中，这也许是数字化转型中最重要的部分，它将人、商业与文化结合在一起。
你认为最重要的设计思维要诀是什么？	设计思维要运用所有感官，一遍一遍地思考你可以如何最佳地将它们结合在一起。勇敢、快速地克服从想到做的阻碍，利用空间，熟练掌握能使你的想法可触及的所有表达。这种工作方式是从自我到我们的理想路径。

参考文献

Blank, S. G. (2013): Why the Lean Start-Up Changes Everything. Harvard Business Review, 91(5), pp. 63–72.

Blank, S. G., & Dorf, B. (2012): The Start-Up Owner's Manual: The Step-by-Step Guide for Building a Great Company. Pescadero: K&S Ranch.

Brown T. (2016): Change by Design. Wiley Verlag.

Buchanan, R. (1992): Wicked Problems in Design Thinking. Design Issues, 8(2), pp. 5–21.

Carleton, T., & Cockayne, W. (2013): Playbook for Strategic Foresight and Innovation. Download at: http://www.innovation.io.

Christensen, C., et al. (2011): The Innovator's Dilemma. Vahlen Verlag.

Cowan, A. (2015): Making Your Product a Habit: The Hook Framework. Accessed Nov. 2, 2016, http://www.alexandercowan.com/the-hook-framework/.

Davenport, T. (2014): Big Data @ Work: Chancen erkennen, Risiken verstehen. Vahlen Verlag.

Davenport, T. H., & Patil, D. J. (2012): Data Scientist: The Sexiest Job of the 21st Century. Harvard Business Review, Oct. 2012 https://hbr.org/2012/10/data-scientist-the-sexiest-job-of-the-21st-century/.

Gerstbach, I. (2016): Design Thinking in Unternehmen. Gabal Verlag.

Herrmann, N. (1996): The Whole Brain Business Book: Harnessing the Power of the Whole Brain Organization and the Whole Brain Individual. McGraw-Hill Professional.

Hsinchun, C., Chiang, R. H. L., & Storey, V. C. (2012): Business Intelligence and Analytics: From Big Data to Big Impact. MIS Quarterly, 36(4), pp. 1165–1188.

Kim, W., & Mauborgne, R. (2005): Blue Ocean Strategy. Hanser Verlag.

Leifer, L. (2012a): Interview with Larry Leifer (Stanford) at Swisscom, Design Thinking Final Summer Presentation, Zurich.

Leifer, L. (2012b): Rede nicht, zeig's mir. Organisations Entwicklung, 2, pp. 8–13.

Lewrick, M., & Link, P. (2015): Hybride Management Modelle: Konvergenz von Design Thinking und Big Data. IM+io Fachzeitschrift für Innovation, Organisation und Management (4), pp. 68–71.

Lewrick, M., Skribanowitz, P., & Huber, F. (2012): Nutzen von Design Thinking Programmen, 16. Interdisziplinäre Jahreskonferenz zur Gründungsforschung (G-Forum), University of Potsdam.

Lewrick, M. (2014): Design Thinking–Ausbildung an Universitäten. In: Sauvonnet and Blatt (eds.), Wo ist das Problem? pp. 87–101. Neue Beratung.

Link, P., & Lewrick, M. (2014): Agile Methods in a New Area of Innovation Management, Science-to-Business Marketing Conference, June 3-4,

2014, Zurich, Switzerland.

Maurya, A. (2010): Running Lean: Iterate from Plan A to a Plan That Works. The Lean Series (2nd ed.). O'Reilly.

Moore, J.F. (1993): Predators and Prey: A New Ecology of Competition. Harvard Business Review, 71, pp. 75–86.

Moore, J.F. (1996): The Death of Competition: Leadership & Strategy in the Age of Business Ecosystems. HarperBusiness.

Ngamvirojcharoen, J. (2015). Data Science + Design Thinking. Thinking Beyond Data – When Design Thinking Meets Data Science. Accessed Dec. 12, 2015, http://ilovedatabangkokmeetup.pitchxo.com/decks/when-design-thinking-meets-data-science.

Norman, D. (2016): The Design of Everyday Things: Psychologie und Design der alltäglichen Dingen. Vahlen Verlag.

Oesterreich, B. (2016): Das kollegial geführte Unternehmen: Ideen und Praktiken für die agile Organisation von morgen. Vahlen Verlag.

Osterwalder, A., et al. (2015): Value Proposition Design. Campus Verlag.

Osterwalder, A., & Pigneur, Y. (2011): Business Model Generation. Campus Verlag.

Porter, M. E., and Heppelmann, J. E. (2014): How Smart, Connected Products Are Transforming Competition. Harvard Business Review 92(11), pp. 11–64.

Ries, E. (2014): Lean Startup: Schnell, risikolos und erfolgreich Unternehmen gründen. Redline Verlag.

Sauvonnet, E., & Blatt, M. (2014): Wo ist das Problem? Mit Design Thinking Innovationen entwickeln und umsetzen, 2nd ed., 2017. Vahlen.

Savoia, A. (2011): Pretotype it. Accessed Jan. 2018, http://www.pretotyping.org

Schneider, J., & Stickdorn, M. (2011): This Is Service Design Thinking. Basics – Tools – Cases. BIS Publishers.

Siemens (2016): Pictures of the Future, Accessed Nov. 1, 2016, http://www.siemens.com/innovation/de/home/pictures-of-the-future.html.

Szymusiak, T. (2015): Prosumer – Prosumption – Prosumerism. OmniScriptum GmbH & Co. KG, pp. 38–41.

Uebernickel, F., & Brenner, W. (2015): Design Thinking Handbuch. Frankfurter Allgemeine Buch.

Ulwick, A. (2005): What Customers Want: Using Outcome-Driven Innovation to Create Breakthrough Products and Services. McGraw-Hill Higher Education.

Vandermerwe, S., & Rada, J. (1988): Servitization of Business: Adding Value by Visionaries, Game Changers, and Challengers. Wiley.

von Hippel, E. (1986): Lead Users. A Source of Novel Product Concepts. Management Science, 32, pp. 791–805.

彼得·德鲁克全集

序号	书名	序号	书名
1	工业人的未来The Future of Industrial Man	21 ☆	迈向经济新纪元Toward the Next Economics and Other Essays
2	公司的概念Concept of the Corporation	22 ☆	时代变局中的管理者The Changing World of the Executive
3	新社会 The New Society：The Anatomy of Industrial Order	23	最后的完美世界The Last of All Possible Worlds
4	管理的实践 The Practice of Management	24	行善的诱惑The Temptation to Do Good
5	已经发生的未来Landmarks of Tomorrow：A Report on the New "Post-Modern" World	25	创新与企业家精神Innovation and Entrepreneurship
6	为成果而管理 Managing for Results	26	管理前沿The Frontiers of Management
7	卓有成效的管理者The Effective Executive	27	管理新现实The New Realities
8 ☆	不连续的时代The Age of Discontinuity	28	非营利组织的管理Managing the Non-Profit Organization
9 ☆	面向未来的管理者Preparing Tomorrow's Business Leaders Today	29	管理未来Managing for the Future
10 ☆	技术与管理Technology，Management and Society	30 ☆	生态愿景The Ecological Vision
11 ☆	人与商业Men，Ideas，and Politics	31 ☆	知识社会Post-Capitalist Society
12	管理：使命、责任、实践（实践篇）	32	巨变时代的管理Managing in a Time of Great Change
13	管理：使命、责任、实践（使命篇）	33	德鲁克看中国与日本：德鲁克对话"日本商业圣手"中内功Drucker on Asia
14	管理：使命、责任、实践（责任篇）Management:Tasks,Responsibilities,Practices	34	德鲁克论管理Peter Drucker on the Profession of Management
15	养老金革命The Pension Fund Revolution	35	21世纪的管理挑战Management Challenges for the 21st Century
16	人与绩效：德鲁克论管理精华People and Performance	36	德鲁克管理思想精要The Essential Drucker
17 ☆	认识管理An Introductory View of Management	37	下一个社会的管理Managing in the Next Society
18	德鲁克经典管理案例解析（纪念版）Management Cases(Revised Edition)	38	功能社会：德鲁克自选集A Functioning Society
19	旁观者：管理大师德鲁克回忆录Adventures of a Bystander	39 ☆	德鲁克演讲实录The Drucker Lectures
20	动荡时代的管理Managing in Turbulent Times	40	管理(原书修订版） Management (Revised Edition)
	注：序号有标记的书是新增引进翻译出版的作品	41	卓有成效管理者的实践（纪念版）The Effective Executive in Action

显而易见的商业智慧

书号	书名	定价
978-7-111-57979-3	我怎么没想到?显而易见的商业智慧	35.00
978-7-111-57638-9	成效管理：重构商业的底层逻辑	49.00
978-7-111-57064-6	超越战略：商业模式视角下的竞争优势构建	99.00
978-7-111-57851-2	设计思维改变世界	55.00
978-7-111-56779-0	与时间赛跑：速度经济开启新商业时代	50.00
978-7-111-57840-6	工业4.0商业模式创新：重塑德国制造的领先优势	39.00
978-7-111-57739-3	社群思维：用WeQ超越IQ的价值	49.00
978-7-111-49823-0	关键创造的艺术：罗得岛设计学院的创造性实践	99.00
978-7-111-53113-5	商业天才	45.00
978-7-111-58056-0	互联网原生代：网络中成长的一代如何塑造我们的社会与商业	69.00
978-7-111-55265-9	探月：用改变游戏规则的方式创建伟大商业	45.00
978-7-111-57845-1	像开创者一样思考：伟大思想者和创新者的76堂商业课	49.00
978-7-111-55948-1	网络思维：引领网络社会时代的工作与思维方式	49.00

商 业 模 式 的 力 量

书号	书名	定价	作者
978-7-111-54989-5	商业模式新生代（经典重译版）	89.00	（瑞士）亚历山大·奥斯特瓦德 （比利时）伊夫·皮尼厄
978-7-111-38675-9	商业模式新生代（个人篇）：一张画布重塑你的职业生涯	89.00	（美）蒂姆·克拉克 （瑞士）亚历山大·奥斯特瓦德 （比利时）伊夫·皮尼厄
978-7-111-38128-0	商业模式的经济解释：深度解构商业模式密码	36.00	魏炜　朱武祥　林桂平
978-7-111-57064-6	超越战略：商业模式视角下的竞争优势构建	99.00	魏炜　朱武祥
978-7-111-53240-8	知识管理如何改变商业模式	40.00	（美）卡拉·欧戴尔　辛迪·休伯特
978-7-111-46569-0	透析盈利模式：魏朱商业模式理论延伸	49.00	林桂平　魏炜　朱武祥
978-7-111-47929-1	叠加体验：用互联网思维设计商业模式	39.00	穆胜
978-7-111- -6	工业4.0商业模式创新：重塑德国制造的领先优势	39.00	（德）蒂莫西·考夫曼
978-7-111-55613-8	如何测试商业模式	45.00	（美）约翰·马林斯
978-7-111-30892-8	重构商业模式	36.00	魏炜　朱武祥
978-7-111-25445-4	发现商业模式	38.00	魏炜